옛 그림에도
사람이 살고
있네

열한 번째 책을,
사랑하는 세린과 세은 그리고 이미지 님께 드립니다.

일러두기
1. 작품 제목은 한자음 표기와 한글로 번역된 표기 중에서 더 많이 쓰이는 방식에 따랐다.
2. 작품 크기는 세로, 가로순으로 표기했다.

*이 책 인세의 일부는 극빈국의 어린이들에게 나눠 줄 생명의 물과 빵을 구하는 데 사용된다.

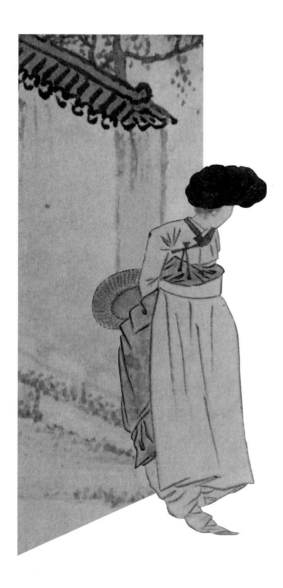

이일수 지음

조선 화가들의 붓끝에서 되살아난 삶

조선
명작

옛 그림에도 사람이 살고 있네

SIGONGART

차 례

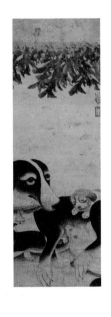

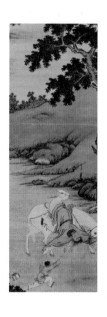

제2전시실_
옛 그림, 세상에 말을 건네다

제3전시실_
옛 그림에서 인생을 만나다

왜, 지금 조선 그림인가?

—

오랫동안 전시 기획을 해 오며 전시장에서 관람객들의 반응을 살펴보면, 조선 시대 그림만큼 먼 나라의 낯선 이야기도 없다는 생각이 들고는 한다. 이처럼 우리가 조선 그림만이 가진 지적 유희와 감성적 치유를 경험해 볼 기회도 갖지 못하고 멀어진 이유는, 지극히 개인적인 취향의 문제일 수도 있고, 입시 위주의 공교육 프로그램이 우리의 문文·사史·철哲을 배제한 탓도 크며, 또 우리의 몸과 정신이 서양 문화에 뼛속까지 잠식당한 탓도 있을 것이다. 어떤 영향이든 매우 안타깝기만 하다.

현재 한국 드라마, 가요 등 대중문화에서 시작된 전 세계의 관심이 우리 문화 전반에 쏟아지고 있다. 혹자는 일본 문화가 20여 년 전에 서구 문화권에서 7여 개월 그랬듯이, 한류 붐도 길어야 1년 정도 이어질 것이라고 예상했다. 그러나 어느덧 몇 해를 넘김은 물론이고 단순한 호기심은 깊은 관심으로 바뀌며 대중문화를 넘어서서 한국의 발효 음식, 한국의 문·사·철, 한국어 배우기로 이어지고 있다. 그렇다. 한국인의 저

력은 현대적인 상업적 콘텐츠 개발에만 있는 것이 아니라, 이 현상들을 가능하게 하는 뿌리 깊은 나무 혹은 샘이 깊은 물과 같은 깊은 내공의 독창적인 정신성에 있는 것이다.

500년이란 시간에 걸쳐 그 깊이를 만든 조선은 독창적인 창조력과 실천적인 학문 탐구로 우리 언어를 창조한 나라다. 세계 언어학사의 혁명, 훈민정음을 창제한 우리의 문화력이 매우 자랑스럽다. 이제는 우리가 우리의 참모습에 깊은 관심을 가지고 따뜻한 사랑을 해 주었으면 한다. 우리 것이니 무조건 사랑해야 한다가 아니라, 사랑받아 마땅한 훌륭한 작품들이기 때문이다.

물론 전문가를 지향하는 교육을 받으며 살아온 현대인에게는, 일찍이 '각 장르 간의 융합적 사고'를 실현했던 조선 시대의 예술 작품이 조금 어려울 수도 있다.

그러나 현대인과도 시대를 뛰어넘는 치열한 삶의 감성적 공유가 가능하고, 지적인 사다리 타기의 즐거움을 무궁무진하게 숨기고 있는 작품들이 우리 조선 그림이다. 조선 화가들은 왜 그렇게 사군자를 줄기차게 그렸을까? 그리고 사군자만 그렸을까? 조선 선비들에게 그림이란 과연 호사스러운 취미 생활이기만 했을까? 조선 예술가들의 가슴과 머리에 꽉 들어찬 유교는 공부만을 위한 공부를 강요했을까? 조선 시대의 문화·예술은 정말 고리타분할까?

아니다. 그 속에는 현재를 사는 우리의 정신적 갈등과 그 해법의 실마리가 들어 있다. 오늘 우리가 당면한 개인의 문제, 사회의 문제를 세련되게 풀어 가는 과정이 조선 그림 한 점 한 점에 담겨 있다. 결국은 그 시대나 지금 시대나 사람들이 사는 모습은 다 비슷하기 때문이다.

자본주의의 관점에서 보자면, 새로운 해석이나 획기적인 아이디어를 추가하지 못하는 서양의 문화·예술에서는 더 이상 캘 것이 없기도 하지만, 개인의 풍요로운 삶을 위해서도, 또 함께 살아가야 할 사회의

아름다운 꿈을 위해서도 이제는 조선의 회화, 조선의 문화·예술에 깊은 관심을 가져야 할 때라고 생각한다.

옛 그림 감상, 서양화법과 일제 식민사관 버리기

—

앞서 언급했듯이 미술 현장에서 안타까운 관람객들을 종종 발견하는데, 그중 하나가 우리 옛 그림을 감상하면서 서양화를 감상할 때처럼 양식사에 따르는 경우다.

현대 미술의 경우는 대부분 감상을 목적으로 그려지기 때문에 양식사 위주로 살펴보는 것이 어느 정도 맞다. 그러나 우리 옛 그림은 예술을 위한 예술이 아니기 때문에, 색, 선, 면, 형상 등이 그리 중요하지는 않다. 어느 사이에 우리 정서에 밴 서양화 감상법이 우리 옛 그림 감상을 어렵게 만들고 있다.

물론 우리 옛 그림에도 화법이라는 것이 있고, 화가가 추종한 화풍이 있는 것도 사실이지만, 서양 미술처럼 대부분의 작품을 화법이나 사조에 기초한 전문가적 예술 지식을 바탕으로 보지 않아도 된다. 우리 예술의 경우는 예술을 위한 예술이 아닌, 현대인과 같이 고뇌한 결과로 만들어진 '인생을 위한 예술'이고 '도덕을 묻는 예술'이므로, 화법 위주보다는 우리네 삶과 연계하여 감상하는 것이 지적 유희와 감성적 치유를 경험할 수 있는 길이 될 것이다.

그리고 또 하나의 안타까운 일은, 일제 식민사학이 만들어 놓은 조선 역사에 대한 왜곡과 폄하가 생각보다 심각하다는 것이다. 조선 역사를 바라보는 인식이 불편하니 그 역사의 강이 탄생시킨 예술 작품도 곱게 보지 못하는 것이다.

이처럼 일제 식민사학이 끼워 놓은 색깔 렌즈는 우리의 역사는 물론이고, 500년 역사의 우리 그림을 그야말로 조선 선비들의 한가로운 취

미 생활의 흔적 정도로만 인식하게 하는 데 한몫하고 있다. 그러나 우리
가 지금 분명히 알아야 할 것은 우리 옛 그림은 화폭의 넓이 그 이상의,
우리 조상들만이 가진 특별한 의미 체계와 진솔한 삶의 애환, 그리고 더
나아가 독창적·창조적인 조선 정신을 가득 담고 있다는 것이다.

우리 옛 그림, 감성적 치유와 지적 유희 사이

—

조선 그림의 특성을 한마디로 표현하면 사의화寫意畵다. '사寫'는 묘사하
다, 옮겨 놓다라는 뜻이고 '의意'는 생각, 의미를 뜻하는 것으로, 조선 그
림은 지식인의 호사스러운 취미의 그림이 아니라 묘사 대상에 자기의
정신세계를 담은, 즉 정신에 무게를 둔 그림이다. 물론 우리 옛 그림뿐
아니라 동양의 전통 문화·예술 대부분이 실물의 재현보다는 예술가 자
신의 정신세계를 드러내는 것을 중시해 왔다. 이처럼 우리 옛 그림은 화
가 개인의 삶과 사회적으로 일어난 사건이 마음을 움직여 이루어 낸 것
이다.

　이때 화면에 아이콘icon과 코드code의 두 요소가 절묘한 조화를 이루
며 화가의 사연을 드러낸다. 아이콘은 사람, 달, 폭포, 나무 같은 여러 요
소들로 표현되며 어떤 상징적인 의미나 메시지의 코드를 담아낸다. 그
래서 조선 그림은 상징화라고도 한다.

　그런데 각각의 아이콘들은 어떤 아이콘과 함께 조합을 이루느냐에
따라 코드의 내용이 확 달라진다. 언뜻 보기에는 고즈넉한 우리 옛 그림
이 화면 속에 표현된 아이콘의 관계에 따라 매우 다른 인생 다큐멘터리
를 보여 주고 있으니, 추리하면서 지적 유희를 즐길 수 있게 하는 것이
조선 그림의 멋이기도 하다.

　어떤 그림에는 사회적 위기에 직면한 화가가 자신의 멘토였던 분의
정신과 실천을 되새기며 그린 달과 매화가 있고, 또 어떤 그림에는 평화

로운 시대에 비주류에 속한 무인 관리의 흔들리는 모습이 그려지기도 했으며, 또 다른 그림에는 가슴에 상처뿐인 화가가 감상자를 웃게 하기 위해 그린, 고전 속 선비의 우스꽝스러운 소동 장면이 남겨져 있기도 하다.

문·사·철을 아우르는 풍부한 독서량이 텃밭에서 결실을 맺은 격물치지格物致知의 그림이 있는가 하면, 조선 생태학을 나비로 함축시킨 그림도 있다. 가슴 뛰는 소설을 읽는 여인을 담은 그림도 있고, 화가의 반려견을 그린 그림도 있다.

세상만사를 흐르는 강물처럼, 채우고 비우는 달님처럼 대하고, 주어진 고단한 삶에 순응하며 열심히 살아간 모습을 그림으로 만나면서 현재 우리 삶을 돌아본다. 우리 옛 그림을 감상하는 행위란 결국은 그 사건의 비밀을 하나하나 풀어 가는 지적 유희의 과정이면서, 또한 오늘과 다를 바 없이 역동적인 시대를 살아간 고뇌의 공유다. 사실 아픔을 공유한다는 것만으로도 치유가 이루어지지 않던가.

21세기 융합의 시대에 만나는 옛 그림

—

흔히 21세기를 지식 대통합의 시대라고 말한다. 언뜻 듣기에는 탈경계의 융합과 통섭은 21세기의 신지식 같지만, 일찍이 조선 그림에서 그 형태를 발견할 수 있다. 우선 시詩·서書·화畵를 한 화면에 융합한 형식이 그렇고, 또 내용적인 면에서도 문·사·철, 유儒·불佛·선仙을 융합한 것이 그렇다.

학자적 성향이 짙었던 조선 화가들, 화가적 성향이 짙었던 조선 학자들, 학자적 성향이 짙었던 조선 관리들의 회화작품을 보면서 이 사회가 안고 있는 여러 문제점과 대안, 치유를 다시 생각해 본다. 중국의 동북공정東北工程, 일본과 우리 사이에 놓인 정신대와 독도 문제, 대학 입시제도에서 소외되었던 우리 500년 역사와 위대한 정신, 그리고 최근에

더욱 증가한 자살과 왕따, 사회적인 갑과 을의 문제 등을, '관계'와 '인성'을 중요시하는 유교 교육에 비추어 다시 돌아보았으면 한다.

옛것을 앎으로써 새것을 안다는 '온고이지신溫故而知新'이라는 말이 더욱 와 닿는 요즘이다. 동양 고전과 옛 그림은 모범 답안을 알려 주지는 않지만 문제들의 실타래를 풀게 해 주고 사물의 핵심에 다가가도록 도와주기 때문이다.

개인적 취향에서 늘 품는 우리 옛 그림을 전시 기획과 책 집필을 통해 소개해 드리는 일은 분명, 매우 행복하고 크나큰 영광의 시간이 된다. 다만 우리 옛 그림을 소개해 드리면서 필자의 시선이 혹 누가 되지나 않을까 걱정이 되기도 한다. 사랑받아 마땅한 훌륭한 작품들을 잘 소개하기 위해서 스스로를 더욱 담금질하고자 한다. 이런 귀한 기회를 만들어 준 시공사 여러분에게 고마운 마음을 전하고, 또한 물심양면으로 도와준 송파구 소나무언덕 작은도서관 문경아 사서님, 집필 과정에 큰 힘을 준 이순미 선생님, 류철하 선생님 외 여러 선생님들에게도 감사의 인사를 드린다.

마지막으로 우리 옛 그림 앞에 모인 여러분 모두에게 애정을 보낸다.

여러분의 창가에 환한 보름달이 떠오르기를 바라며
2014년 봄에

이일수

제1전시실

화가의 마음을 따라 거닐다

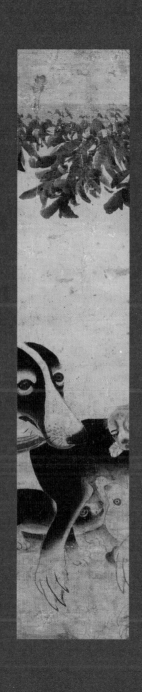

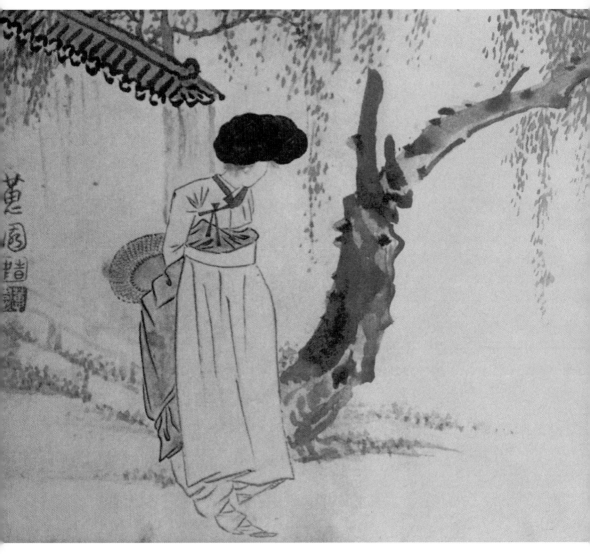

신윤복이라고 전해짐, 〈기다림〉
18세기 후반–19세기 초반, 종이에 채색, 소장처 미상.

전傳 신윤복의 〈기다림〉:
당신의 사랑은 괜찮은가요?

기다림의 기억

—

그림에는 머리로 보는 그림이 있고 가슴으로 보는 그림이 있다. 화가가
머리를 써서 그린 그림이라면, 감상자도 지적 유희를 즐기며 머리로 보
는 것이 좋겠고, 화가가 가슴으로 그린 그림이라면 감상자도 촉촉한 가
슴으로 보는 것이 좋겠다. 머리와 머리가 만나고 가슴과 가슴이 만날
때, 비로소 그림의 즐거움과 감동은 배가된다. 물론 여기서의 감동은 예
술 작품을 접했을 때 순간적으로 가슴이 빨리 뛰거나, 우울증 혹은 현기
증 등의 증상과 함께 무릎에 힘이 빠지는 스탕달 신드롬Stendhal syndrome 같
은 거창한 체험을 말하는 것은 아니다.

　혜원惠園 신윤복申潤福, 1758-?의 〈기다림〉 앞에서 가슴이 저절로 열리
는 것을 보니, 화가도 가슴에 바람이 불던 어느 날에 이 그림을 그렸나
보다 싶다. 신통하게도 가슴으로 그린 그림은 가슴이 먼저 알아보기 때
문이다.

　그림에 한 여인이 있다. 만물이 기운생동하는 따스한 봄날에 그녀만

혼자서 그 어떤 미동도 없이 담 모퉁이에 붙박여 먼 곳에 시선을 두고 있다. 담에 몸을 비스듬히 기대어 서 있는 여인의 모습을 보면서 저곳에서의 기다림이 꽤 오래되었나 보다 한다. 그녀의 시선 끝에는 화면 구성의 비례를 맞추기 위함인 듯, 혹은 그림의 시적 정서를 고조시키기 위함인 듯 버드나무 한 그루가 그려져 있다. 어디서나 흔한 버드나무이지만 이 그림에서는 여인의 묘한 분위기를 더욱 북돋는, 안성맞춤의 특별한 나무가 되었다. 나무는 오랜 세월, 저 자리에 있으면서 여러 기다림을 보아 왔을 것이고, 기다리는 이들을 곁에서 말없이 지켜 주었을 것이다.

그림 구성은 이것이 전부다. 그런데 그림 속 여인의 키가 상당히 크다. 물론 화면의 중심에 위치한 탓도 있겠지만, 조선 시대의 여인이라고 보기에는 키가 매우 커서 몸을 똑바로 세운다면 담장의 높이와 비슷할 정도이고 현대인의 신장 기준으로 본다 해도 장신이다. 그녀는 주름이 많이 잡힌 풍성한 치마 위에 앞치마를 둘렀는데, 그 고운 자태가 단정하고 깔끔하여 참 예쁘다는 생각이 들게끔 한다. 화려함이라고는 찾아볼 수 없는 수수한 옷차림이지만 멋스러움이 풍기는 것을 보면서, 품격 있는 옷맵시라는 것은 결국 화려한 옷, 비싼 옷이 아니라 옷 입는 사람의 성품과 언행에 달려 있다는 생각에 이른다.

시선은 특히 여인의 앞치마에 한동안 머물게 된다. 그녀의 하반신 대부분을 가린 넉넉한 크기의 앞치마는 그림 속으로 쏟아져 들어오는 따사로운 봄날의 햇살과 바람을 넉넉하게 다 담아내고 있다. 소박한 하얀빛이 순결해 보이기까지 한다. 하얀 앞치마를 두른 모습이 흡사 미사포를 쓰고 기도하는 여인처럼 귀하게 보임은 어�떤 일인지…….

본디 앞치마라는 것은 여인들의 고단한 노동을 상징하지만, 이 그림에서는 고단함보다는 인생에 조용히 순응하는 여인의 상징처럼 보인다. 그녀의 마음처럼 아래로, 그리고 저 멀리로 흐르는 앞치마의 등장은 신윤복의 다른 그림에서는 쉽게 볼 수 없는 것이다.

화가는 이 여인에게 앞치마를 두르
게 함으로써 그녀가 방금 전까지 분주
하게 집안일을 했음을 암시하고 있다.
잔주름 하나 허용하지 않고 흡사 풀을
먹이고 다듬이질이라도 한 듯 깔끔한
앞치마가, 그녀의 바지런한 생활과 정
신을 알려 준다.

또 당시의 여인들이 그러하듯 머리
에는 인모人毛의 트레머리를 얹고 있는
데, 한 올도 흐트러짐이 없고 너무 크
거나 작지 않으며 그 흔한 장신구 하나
도 꽂혀 있지 않은 모습에서 그녀가 정
갈하고 소박한 성품의 소유자임을 알
수 있다.

이마와 목덜미의 솜털은 그녀를 사
랑스럽게 보이게 하며, 목선을 따라 흐
르는 좁은 동정 아래의 깃과 야무지게
맨 짧고 붉은 저고리 고름은 고개를 살
며시 돌려 보이지 않는 그녀의 입술인
듯 붉기만 하다. 여인의 분위기에 홀려
사랑하는 사람 바라보듯이 자꾸 바라

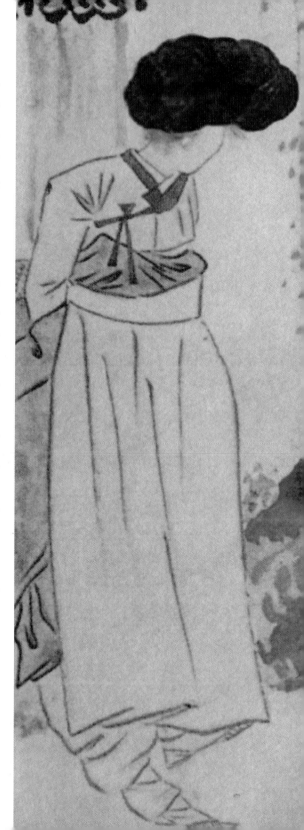

신윤복이라고 전해짐, 〈기다림〉, 부분
그녀는 감상자에게 속내를 들키지 않으려는 듯 등을
돌리고 있는데, 오히려 그 덕분에 그녀의 짙은 외로
움이 엿보이고 우리의 외로움이 되살아난다.

보게 되는 것은 나만의 경험일까?

그런데 그림에서 한 가지 아쉬운 점이 있다. 전체적으로 단아한 분위기의 여인은 얼굴을 보여 주지 않는다. 그러므로 그녀의 얼굴 생김새는 물론이고 그녀의 심정도 전혀 읽어 낼 수 없다. 그녀는 감상자에게 속내를 들키지 않으려는 듯 단호한 몸짓을 하고 있는데, 역설적으로 그 덕분에 그녀의 짙은 외로움이 엿보이고 우리의 외로움이 되살아난다.

기다림, 기다림……. 그림 속 여인의 기다림이 전혀 남의 일 같지 않고 자연스럽게 공유되는 것은, 화가의 탁월한 그림 솜씨 때문임이 분명하다. 또한 우리네 삶 안에 수많은 기다림의 경험이 내재되어 있기 때문이기도 할 것이다. 우리네 인생 자체가 수많은 기다림의 나날이 아니던가. 그 사람이 돌아오기를 기다리고, 좋은 때를 기다리고, 현재의 고통을 옛일로 회상할 날을 기다리고, 언제나 그 무엇인가를 기다린다.

우리의 이런 기다림은 어머니의 배 속부터 시작되어 인생 내내 계속되지만, 어떤 기다림도 그 시간이 너무 길지 않기를 간절하게 기도한다. 그 시간이 길어질수록 불안감이 점점 더 커지기 때문이다. 그래서 우리는 때로는 기다림의 끝을 희망이라고, 스스로 긍정적인 결과로 확정해 버리고는 한다. 안 그러면 고독한 기다림의 시간을 버텨 낼 자신이 없기 때문이다.

우리는 그림 속 여인의 분위기에 동화되어 자연스럽게 여인의 시선을 따라 우리의 시선도 옮기게 된다. 여인의 시선과 우리의 시선이 뒤엉켜 닿는 곳은 늘어진 버드나무, 그 뒤쪽이다. 이 그림은 보이지 않는 화면 밖 공간이 존재하도록 구성되어 있다. 역시 신윤복이 참 대단하다는 생각을 하게 하는 부분이다. 그림의 공간을 치밀하게 계산했기에 보여줄 수 있는 공간 연출이다. 화가는 오래된 버드나무의 가지를 중간까지만 묘사하고 맨 꼭대기를 생략했으며, 나무 기둥은 오른쪽 화면 밖으로 빠지게 했다. 이렇게 나무를 따라간 우리는 그림 감상을 할 뿐인데도 또

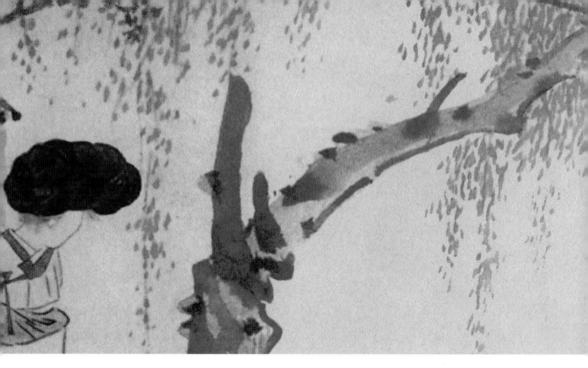

다른 공간을 상상하게 된다. 이제 우리는 그림 속 여인과 함께 화면 밖에서 안으로 금방이라도 성큼 들어설 듯한 한 사람을 기다리게 된다. 아직은 비밀에 묻힌 그를…….

　이 그림의 기다림은 아무래도 한창 사랑에 빠진 사람의 설레는 기다림이 아닌, 스쳐 간 사랑이 남긴 아픈 기다림인 것만 같다.

여인, 사랑해서는 안 될 사람을 사랑하다

—

그런데 그림 속 여인은 도대체 누구를 기다리기에 이 화창한 봄날에 고독해 보일까? 상대는 누구이고 그녀는 누구일까? 적당히 감추고 살짝 드러내는 이 그림 속 여인의 사연이 궁금해진다. 사실, 상대는 이 여인이 자신을 이토록 그리워하며 기다리는 줄을 알고나 있는지 모르겠다.

　그는 어느 날 홀연히 그녀에게 다가왔고, 정표이었든지 아니면 의미

신윤복이라고 전해짐.
〈기다림〉, 부분
우리는 여인의 시선 때문에 버드나무 너머의 화면 밖에서 성큼 들어설 누군가를 기다리게 된다.

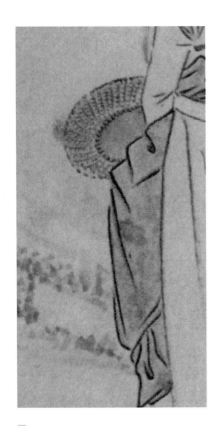

신윤복이라고 전해짐. 〈기다림〉, 부분
그녀는 자신이 기다리는 사람이 누군지
를 암시하는 송낙을 들고 있다. 송낙은
불가의 승려가 평상시에 착용하는 모자
다. 이 여인은 영원히 이루어질 수 없는
슬픈 사랑을 하고 있는 것이다.

없는 흘림이었든지 모자를 하나 남기고 떠나갔다. 그녀는 그 사람이 생각날수록 몸을 바쁘게 움직였지만 쉽게 잊을 수 없었나 보다. 오히려 몸이 고단하면 할수록 그를 향한 그리움이 간절해져 그의 유일한 흔적인 모자를 들고 나와 기약 없이 기다리곤는 한다. 뒤로 들고 있는 모자는 이 기다림의 대상이 누구인지 암시하는 송낙[松蘿]이다. 송낙은 불가의 승려가 평상시에 납의袖衣와 함께 착용하는 모자다.

그렇다. 이 여인이 이토록 간절하게 기다리는 사람은 바로 불가의 스님이다. 그녀는 스님을 사랑하고 있다. 우리가 아는 불가에 대한 일반적인 상식으로는 승려는 속세의 모든 인연을 끊고 수행에 정진한다. 그 사실을 누구보다 잘 알고 있는 이 여인은 영원히 이루어질 수 없는 슬픈 사랑을 하고 있다. 그녀의 아픈 사랑이다. 혹 지금 그녀의 눈가가 촉촉하게 젖어 있고 그녀의 가냘픈 어깨가 파르르 떨리고 있을지도 모르겠다. 그래서 들키지 않으려고 얼굴을 보여 주지 않는지도 모르겠다.

이 그림에는 송낙이라는 모자와 더불어 또 다른 불가의 상징물이 그려져 있다. 그녀의 사랑이 이루어질 수 없는 사랑임을 더욱 못 박는 장치 같아서 가슴이 아려 온다. 여인 옆에는 큰 버드나무가, 담 옆에는 작은 버드나무 가지가 봄날의 커튼처럼 드리워져 있다.

버드나무는 불교와 깊은 관련이 있는 나무다. 혹시 불화를 관심 있게 보셨다면, 버드나무 아래의 바위 위에 앉아 있거나 오른손에 버드나무 가지를 들고 대자비大慈悲를 베푸는 자세를 취하고 있는 관음상을 떠

올리실 수 있을 것이다. 이 관음이 양류관음보살로, 이 이름은 자비심이 많고 중생의 소원을 들어주는 것이 마치 버드나무가 바람에 나부끼는 듯하다는 데에서 연유한 것이다.

그러므로 신윤복이 표현하고자 한 의도대로 추측해 본다면, 그림 속의 버드나무는 그냥 버드나무가 아닌, 육안으로 볼 수 없는 불가 세계의 상징물이라고 해석해 볼 수 있다. 슬프게도 여인의 사랑은 이루어질 수 없는 사랑임을 암시하고 있는 것이다.

종교인을 사랑하게 된 여인…… 어느 사랑이든 고통은 있기 마련이지만, 스님을 사랑하는 것은, 신부님을 사랑하는 것은, 수녀님을 사랑하는 것은…… 인간이 아닌 신이나 성인을 사랑하는 것은 몇 배는 고통이 큰 사랑이다. 어찌해 볼 도리 없이 가슴이 먹먹해지는 사랑이다. 이 그림은 여인의 얼굴을 보여 주지 않음으로써 더 많은 이야기와 더 깊은 내용을 보여 주고 있다.

신윤복이라고 전해짐.
〈기다림〉, 부분
불교와 관련이 깊은 나무인 버드나무도 그녀의 사랑이 이루어질 수 없음을 암시한다.

꺾이지 않는 꽃

—

그렇다면 여인이 들키고 싶지 않은 마음으로 가늘게 떨며 숨죽여 기다리는 이곳은 어디일까? 혹 고택들을 방문한 경험이 있는 분들은 그곳에서 크거나 작은 연못 혹은 우물 터를 보셨을 것이다. 그리고 버드나무나 연꽃의 군집도 보셨을 것이다. 이처럼 버드나무는 연못가, 개울가, 강가

등 물과 가까운 곳에서 서식한다.

지금 이 그림에는 등장하지 않지만 버드나무 옆, 보이지 않는 공간에 작은 연못을 그려 보자. 그러면 여인이 기다리는 장소는 연못이 있는 뒤뜰이 된다.

그림 속 버드나무를 해석하여 여인이 서 있는 장소와 여인이 사랑하는 사람의 신분을 알았다. 그렇다면 담 모서리에 기대어 선 그림 속 여인은 도대체 누구일까? 앞치마를 조신하게 두른 그녀의 자태가 하도 단정하여 혹시 몰락한 양반가의 여인일까 하는 생각도 든다. 그러나 그녀가 서 있는 그 자리, 담 모서리에 단서가 있다.

'노류장화路柳牆花'라는 한자어가 있다. '누구든지 쉽게 꺾을 수 있는 길가의 버드나무와 담 밑의 꽃'이라는 뜻으로 창녀나 기생을 비유적으로 이르는 말이다. 그렇다. 그녀는 기생이다.

그러므로 이 그림은 봄기운이 절정에 이른 어느 날, 불가의 스님을 사랑하고 있는 기생이 집 뒤뜰로 나와 잔잔한 물소리를 들으며, 행여나 오늘은 사랑하는 사람이 오시지 않을까 기다리는 모습을 담은 것이다. 많은 남자들을 상대해야 하는 기구한 운명의 그녀이지만, 길가의 버들은 꺾이더라도 그녀의 마음은 그 누구에게도 쉽게 꺾이지 않을 것만 같다. 그 많은 사내들 중에 하필이면 불가의 사람을 사랑하게 된 마음이며, 문학과 예술에 등장하는 버드나무는 평화와 인내, 끈기를 상징한다는 점에서도 이런 해석에 무리가 없어 보인다.

신윤복은 이 그림을 자신의 다른 그림들과는 매우 다르게, 단조로운 화면 구성으로 조용하고 간결하게 그렸다. 하지만 이 그림에 담긴 이야기는 그 어떤 그림보다 애잔하고 묵직하게 감상자의 가슴을 움직인다. 〈기다림〉을 보며 불현듯 드는 생각이, 하늘을 나는 새라도 오늘만은 이 여인의 뜰에서 함부로 날갯짓을 하거나 지저귀지 않았으면 좋겠다는 것이다. 혹 새의 무심한 날갯짓에 버들잎이라도 움직인다면, 여인의 가

슴은 기다리던 임의 인기척인 줄 알고 화들짝 놀라 콩닥콩닥 두방망이
질할 것이기 때문이다.

죽은 남편에게 쓰는 편지

—

불가의 스님을 사랑하며 기다리는 여인의 사연도 안타깝지만, 사랑했
던 남편의 시신 앞에서 부디 꿈속에서라도 얼굴을 보여 달라는, 420여
년 전 어느 과부의 애통한 편지 사연도 긴 시간을 넘어 우리의 가슴을
흔든다. 이 사연이 알려진 것은 1998년 경상북도 안동시에서 주인 모를
무덤을 이장하던 중에 유물이 발견되면서다. 무덤의 주인은 명종과 선
조 때 살다 서른한 살에 사망한 이응태라는 인물로, 그에게는 당시 임신
중인 아내와 어린 아들 그리고 아버지와 형이 있었음이 부장품 연구를
통해 밝혀졌다.

그의 아내였던 '원이 엄마'는 그렇게도 사랑했던 남편을 영원히 떠
나보내야 하는 마음을 적으며, 종이가 부족하다는 듯이 여백 없이 글자
를 빽빽이 채웠다. 오열하는 그 마음이 전해져 편지에 시선이 한참 머물
게 된다.

> 원이 아버지에게
> − 병술년 유월 초하룻날 집에서
>
>
> 당신, 언제나 나에게 "둘이 머리 희어지도록 살다가 함께 죽자"고
> 하셨지요.
> 그런데 어찌 나를 두고 당신 먼저 가십니까. 나와 어린아이는 누구
> 의 말을 듣고 어떻게 살라고 다 버리고 당신 먼저 가십니까.
> 당신, 나에게 마음을 어떻게 가져왔고, 또 나는 당신에게 어떻게

마음을 가져왔나요. 함께 누우면 언제나 나는 당신에게 말하곤 했지요.

"여보, 다른 사람들도 우리처럼 서로 어여뻐 여기고 사랑할까요? 남들도 정말 우리 같을까요?"

어찌 그런 일들 생각하지도 않고 나를 버리고 먼저 가시는가요.

당신을 여의고는 아무리 해도 나는 살 수 없어요. 빨리 당신께 가고 싶어요. 나를 데려가 주세요.

당신을 향한 마음을 이승에서 잊을 수 없고, 서러운 뜻 한이 없습니다.

내 마음 어디에 두고 자식 데리고 당신을 그리워하며 살 수 있을까 생각합니다.

이 내 편지 보시고 내 꿈에 와서 자세히 말해 주세요.

꿈속에서 당신 말을 자세히 듣고 싶어서 이렇게 써서 넣어 드립니다. 자세히 보시고 나에게 말해 주세요.

당신, 내 배 속의 자식 낳으면 보고 말할 것 있다 하고 그렇게 가시니, 배 속의 자식 낳으면 누구를 아버지라 하라는 것이지요? 아무리 한들 내 마음 같겠습니까. 이런 슬픈 일이 하늘 아래 또 있겠습니까. 당신은 한갓 그곳에 가 계실 뿐이지만 아무리 한들 내 마음 같이 서럽겠습니까.

한도 없고 끝도 없어 다 못 쓰고 대강만 적습니다. 이 편지 자세히 보시고 내 꿈에 와서 당신 모습 자세히 보여 주시고 또 말해 주세요. 나는 꿈에서는 당신을 볼 수 있다고 믿고 있습니다. 몰래 와서 보여 주세요. 하고 싶은 말, 끝이 없어 이만 적습니다.

– 〈원이 엄마의 편지〉, 안동대학교 사학과 임세권 교수 풀어 씀

〈원이 엄마의 편지〉
1586년, 안동대학교 박물관.

한 자, 한 자, 눈물로 쓴 편지의 내용만 보아도 부부가 얼마나 사랑했는지를 알 수 있다. 무덤에서는 원이 엄마의 편지와 더불어 어린 나이에 아버지를 잃은 아들 원이의 저고리와 원이 엄마의 치마 등 여러 부장품이 나왔는데, 이 중에서도 특히 감동적인 것은 함께 발굴된 미투리다.

미투리는 보통 삼 껍질 등을 꼬아 만든 신발로, 여기에서 나온 미투리는 삼 껍질과 원이 엄마의 것으로 추정되는 머리카락을 꼬아 만든 것이다. 미투리를 싼 훼손된 한지에는 "이 신 신어 보지도 못하고……" 등의 글귀가 일부 보이는데 남편을 지극정성으로 병간호하던 아내가 남편이 빨리 자리를 털고 일어나 미투리를 신고 돌아다닐 수 있기를 간절히 기도하며 삼은 것으로 보인다. 그러나 아내의 간절한 기도는 끝내 이루어지지 않았다. 결국 아내는 세상을 떠난 남편이 멀고 먼 저승길 갈

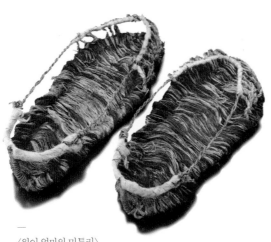

〈원이 엄마의 미투리〉
1586년, 안동대학교 박물관.

때 신으로 차가운 무덤 속에 미투리를 넣었던 것이다.

원이 엄마의 사연과 미투리는 몇 년 전에 세계적인 잡지『내셔널 지오그래픽』에도 소개되어 세계인의 가슴마저 젖게 했다.

400여 년 전에도 유난히 서로 아끼고 사랑했던 옛사람들의 모습은 오늘날의 사랑을 떠올리게 해 준다. 아내의 바람대로 남편이 꿈속에라도 자주 나타나 주었기를 바란다. 아내가 삼아 준 미투리를 신고……

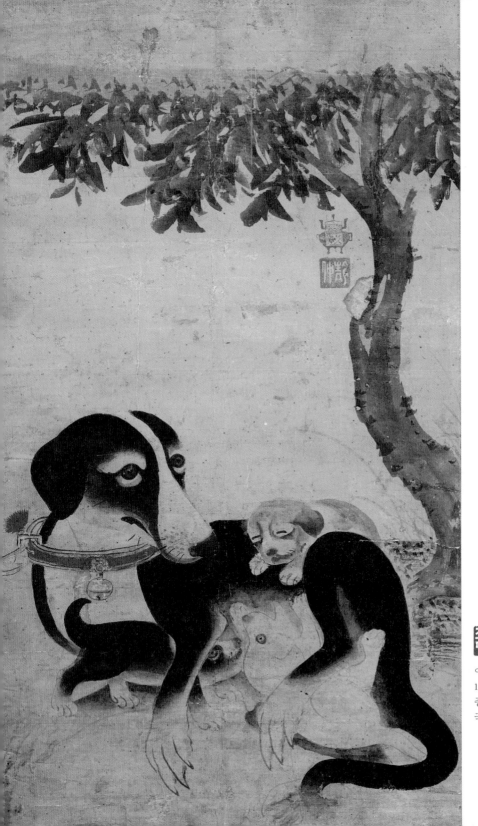

이암, 〈모견도〉
16세기,
종이에 담채, 73.2×42.4cm,
국립중앙박물관.

이암의 〈모견도〉:
강아지를 사랑한 왕족의 남자

젖 물리는 어미 개를 보며

—

사람이나 개나 새끼에게 젖 물리는 어미의 모습을 가만히 보노라면, 이
상하게도 가슴 밑바닥에서부터 뭉클한 것이 올라온다. 갓 태어나 솜털
이 보송보송한 새끼는 눈 뜨기도 버거워 겨우 어미의 젖 냄새 하나로 따
뜻한 가슴을 찾아 파고드는데, 어떻게 보면 새끼에게는 어미 품속의 그
시기가 인생에서 제일 좋은 때일 것이다. 젖을 떼며 어미의 가슴을 떠나
는 순간 험난한 세상을 향한 걸음마가 시작되니, 새끼에게 어미의 품은
그야말로 세상에서 가장 안전하고 풍요로운 대지다.

한편 어미는 배 속에 있던 자식에게 이미 모든 양분을 다 내어 주고
빈껍데기만 남았는데도, 또 젖을 통해 마지막까지 다 내어 준다. 출산의
고통으로 망가진 몸이 아직 회복도 안 되었는데, 자신의 건강 상태야 어
떠하든 행여나 빈 젖을 물리게 될까 그것이 걱정이다. 새끼들이 많으면
혹 배곯는 자식이라도 있을까 싶어, 수시로 이 자식 저 자식을 살펴보느
라 마음 편하게 잠 한 번을 못 잔다.

이암^{李巖, 1499-?}의 〈모견도^{母犬圖}〉에 등장하는 어미 개에게서 젖 냄새
와 따뜻한 체온이 느껴지는 것은 자식을 품은 어미 개의 눈빛과 모습이
너무나도 사실적으로 묘사되었기 때문이다. 온 힘을 다하여 젖을 빨아
야 하는 어린 새끼들이 혹여 더울까 봐 나무 밑을 골라서 젖을 물리고
있지만, 정오의 한낮인지 그다지 시원해 보이지는 않는다. 흰둥이의 등
과 검둥이의 배 밑에만 한낮의 짙은 그림자가 만들어졌을 뿐이다.

세 마리의 강아지를 들여다보자니 가르륵 가르륵 가는 숨소리가 들
리는 듯하여 여간 사랑스러운 게 아니다. 흰둥이, 검둥이, 누렁이를 보
면서 갑자기 떠오른 생각이 있다. 사람들은 아기가 예쁠 때 "아이고, 내
새끼. 아이고, 내 강아지" 하며 엉덩이를 토닥토닥한다. 아기의 사랑스
러움을 귀여운 강아지에 비유한 말이다.

이 강아지 가족이 화가의 사랑과 관심 속에서 자랐다는 사실은 화가
의 여러 그림에 자주 등장한다는 점에서 잘 알 수 있다. 화가는 집에서
키우던 개가 새끼 세 마리를 낳자, 꼬물꼬물하는 어린 생명체가 귀엽고
신기했던지 수시로 강아지들이 노는 모습을 자세하게 관찰해서 그림에
세세하게 묘사했다. 그림을 자세히 보면 강아지 세 녀석들이 놀고 있는
모습이 다 다르다.

검둥이를 먼저 살펴보자. 엄마의 털 색깔과 몸 형태를 가장 많이 닮
은 강아지다. 나중에 자라면 현재 어미 개와 같은 모습일 것 같다. 성품
이 온순하여 장난을 심하게 치지도 않고 이곳저곳을 부지런히 다니며
신기한 장난감을 찾지도 않는다. 한 장소에 지긋이 엉덩이를 붙이고 상
체를 세운 채 고개를 들어 어미를 기다리고 있는 모습이다. 꽃이 활짝
핀 나무 위로 새들이 날아와 지저귀고 나비가 분주히 움직여도 별 관심
을 두지 않는다. 〈화조묘구도^{花鳥猫狗圖}〉에서는 나무에 기어오른 고양이
때문에 새 두 마리가 놀라 파드닥 날아가며 깃털을 떨어뜨리는데, 이 깃
털을 입에 물고 가는 검둥이의 모습이 그나마 이 녀석이 보여 주는 큰

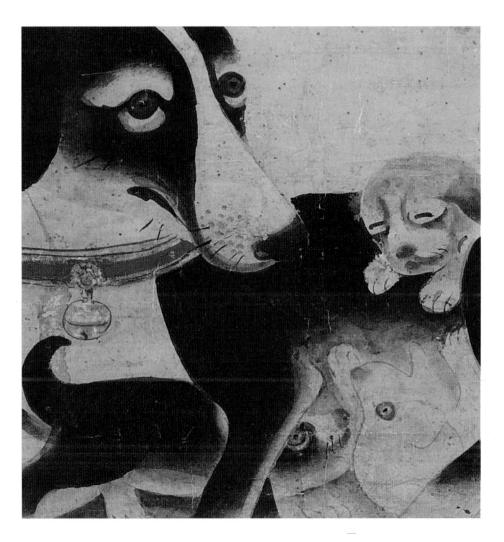

—
이암, 〈모견도〉, 부분
막 출산을 한 어미 개는 자신의 건강
상태야 어떠하든 자식들에게 빈 젖
을 물리게 될까 걱정한다.

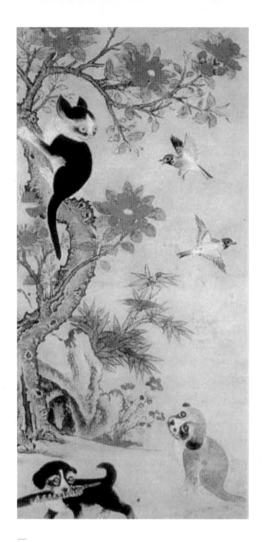

—
이암, 〈화조묘구도〉
16세기, 비단에 채색,
86.4×43.9cm,
소장처 미상.

움직임이다. 어미의 젖도 어미의 다리를 살짝 밟은 채로 찾는다. 움직임도 호기심도 순한 녀석이다.

다음은 흰둥이를 살펴보자. 흰둥이 녀석은 검둥이와 누렁이보다 호기심이 많고 굉장히 씩씩한 성격이다. 우선 젖 먹는 자세부터 다르다. 뒤로 벌러덩 누워 젖을 물고 있는데, 어미 품을 제일 많이 차지하면서 젖꼭지를 가장 적극적으로 빨고 있다. 위로 향한 세 다리는 엄마의 가슴을 받치고 있는데, 세 마리 중에서 어미 개와 가장 밀착된 모습을 보이고 있다. 흰둥이가 하는 모양으로 봐서는 한 3일은 굶은 강아지 같다. 노는 모습을 봐도 세 마리의 강아지 중 제일 활발한 성격인 것을 알 수 있는데, 〈화조구자도花鳥拘子圖〉에서는 용케도 방아깨비를 잡아서 놀고 있다. 운 없게 잡힌 방아깨비를 앞발로 톡톡 쳐 보기도 하고 입으로 살짝 물어 보기도 하며 한창 몰입하는 중이라, 주위에 새들이 있든 나비가 날아가든 다른 구경거리에는 신경도 안 쓴다. 동그랗게 뜬 두 눈에 호기심이 가득한 것이 흰둥이만의 매력이다.

마지막으로 누렁이를 들여다보자. 이 녀석이 참 묘한 녀석이다. 지금 다른 형제들은 젖을 열심히 빨고 있는데, 누렁이는 엄마의 등 위에 몸을 걸친 채로 자고 있다. 형제들이 젖 먹을 때 함께 먹어야 한다는 법은

없지만, 어미젖을 빠는 것은 어린 강아지에게 중요한 일인데 관심도 두지 않고 잠든 모습이 왜소해 보이기까지 하다. 〈화조구자도〉에서도 누렁이는 검둥이에게 의지하는 듯이 매우 가까운 위치에서 곤하게 자고 있다. 어딘가를 바라보는 검둥이나 방아깨비에 몰입하고 있는 흰둥이, 그리고 주위 새들의 활기찬 기운과는 상반되는 모습으로 미동도 없이 자고 있다. 누렁이가 두 눈을 뜨고 있는 모습은 〈화조묘구도〉에서나 볼 수 있다. 여기서는 나무 위에 올라 새를 노리는 고양이를 멍하니 아무 표정 없이 올려다본다. 세 강아지 중에 몸이 제일 약한 것으로 보인다.

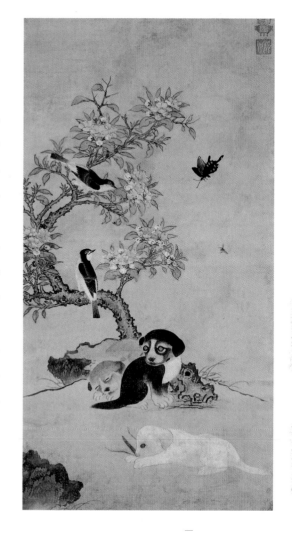

이암, 〈화조구자도〉
16세기, 종이에 채색,
86×45cm, 삼성미술관
리움, 보물 제1392호.

홀쭉한 가슴의 어미 개는 온순한 자식, 호기심이 많은 자식, 병약한 자식 모두를 품고 있다. 어미의 근심 어린 눈은 자신의 등 위에서 잠든 병약한 자식을 끔벅끔벅 바라보다가 허공을 바라보다가 한다. 젖을 빠는 자식을 위해서는 잘 빨 수 있도록 몸을 최대한 낮추어 주고, 등 위에서 잠든 자식을 위해서는 떨어질세라 몸을 최대한 움직이지 않고, 뒤로 누워 젖 빠는 자식을 위해서는 혹여 얼굴이 짓눌려 숨 쉬기 불편할까 봐 왼쪽 앞발과 뒷발을 내내 들고 있다.

앙상한 두 다리를 땅에 제대로 내려놓지도 못하고 엉거주춤한 자세

이암, 〈모견도〉, 부분
어미 개의 눈빛에는 자식
을 사랑하는 마음이 담뿍
담겨 있다.

를 한 어미는 자식들이 배불리 다 먹고 잘 때까지 불편한 몸을 움직일 수 없다. 몸이 얼마나 힘들까, 가슴이 뭉클해진다. 어찌 보면 어미 개의 몸집도 그렇게 크고 다부진 것 같지는 않은데, 뭐라 말할 수 없는 눈빛, 저 눈빛에는 자식을 사랑하는 마음이 담뿍 담겨 있다. 이처럼 〈모견도〉의 압권은 어미 개의 눈빛과 자식을 감싸 안은 몸의 표현이다.

이암은 동물을 소재로 한 그림을 많이 그려 당대에 유명했는데, 특히 개 그림을 섬세하게 잘 그려 그를 따를 자가 없었다는 기록이 있다. 그러나 어미 개가 등장하는 그림은 이 작품 하나다.

화가가 반려견을 사랑한 방법
—

어미 개와 강아지들의 표정을 이토록 섬세하게 표현할 수 있었던 것은, 오랜 시간의 관찰력과 집중력 그리고 무엇보다도 애정 어린 눈빛이 있었기 때문일 것이다. 강아지의 성격까지 잘 드러날 정도로 표현이 섬세하다. 〈모견도〉에서 사용한 기법은 윤곽선 없이 수묵을 사용하여 형태

를 그리는 몰골법沒骨法으로, 먹의 번짐을 잘 다루어 둥글둥글한 입체감이 잘 나타나 있다. 등 위에서 자고 있는 누렁이의 자세를 통해서도 어미의 몸통이 둥그런 형태임을 느끼게 하고, 품 안의 강아지들이 차지하고 있는 공간을 통해서도 각각의 입체감과 복슬복슬한 털의 따스함까지 잘 전해 준다.

바닥에 뻗은 어미 개의 다리 길이를 자세히 살펴보면 다리가 아주 긴 개라는 것을 알 수 있다. 몸통에 비해 작은 귀, 이마와 양미간을 따라 주둥이까지 길게 살아 있는 얼굴선, 그리고 오른쪽 뒷발 위에 올려놓은 꼬리의 표현은 어미 개가 꼬리가 길고 몸매가 날렵한 개임을 알려 준다. 어린 생명들을 살짝 밀어내고 어미 개를 바로 세운다면, 꽤 멋진 몸매를

이암의
〈모견도〉

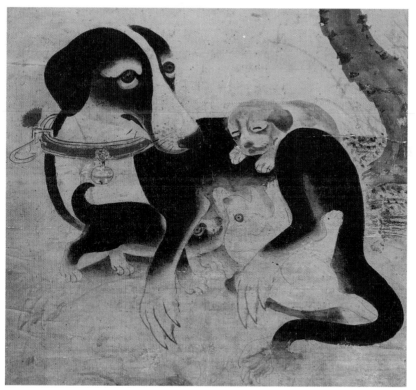

이암, 〈모견도〉, 부분
어미 개를 중심으로
옹기종기 모여 있는
강아지들의 각기 다른
자세가 더없이 사랑스
럽고 조화롭다.

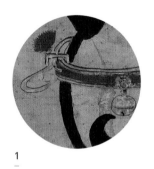

1·2이암, 〈모견도〉, 부분
어미 개의 붉은 목걸이와 황금색 방울
은 개 주인의 신분이 높다는 사실을 알
려 주며, 나무 밑에 찍힌 향로 모양의
낙관은 그림 읽는 재미를 더해 준다.

보여 줄 것 같다. 어미 개를 중심으로 밀착된 강아지들의 각기 다른 자
세가 더없이 사랑스럽고 조화롭다.

　이 나른하면서도 평화로운 분위기의 그림에 소소한 재미를 주는 장
치들이 발견되는데, 그중에 제일 먼저 시선을 끄는 것이 어미 목에 걸린
붉은 목걸이다. 이런 목걸이는 현대의 만물상에서 흔하게 파는 디자인
이지만 당시에는 귀한 것으로, 황금색 방울과 붉은 꽃 수술 장식이 어미
개의 매끈한 목에 매우 잘 어울린다. 우리나라의 전통에서 붉은색은 귀
신을 물리치는 의미를 가진 색이고, 황금색은 가장 귀한 색으로 왕의 용
상이나 곤룡포 등 주로 왕실에서 사용되었으니, 어미 개의 목걸이를 통
해 개 주인은 신분이 매우 높은 사람이라는 것을 추측할 수 있다.

　그리고 또 하나의 작은 재미는 이암이 사용한 낙관落款의 모양이다.
낙관이란 글씨나 그림을 마무리 짓는 단계에서 화가가 자신의 호 혹은
자, 제작 날짜, 그림을 그린 동기 등을 글로 기록하고 찍는 도장이다. 이
암은 이 그림에서 낙관을 두 개 찍었다. 하나는 중국 청동 시대에 향을
피울 때 쓰던 향로 모양을 도드라지게 새긴 도장으로 무성한 나뭇잎 밑
에 찍었고, 그 바로 밑에는 자신의 자인 '정중靜仲'을 음각으로 새긴 네모

난 도장을 찍었다. 화가가 의도했든 의도하지 않았든 간에 이런 작은 장치들은 그림 감상의 재미를 더해 주는 역할을 한다.

그리고 이암의 섬세함을 알 수 있는 것이 또 있다. 앞의 여러 그림들에서 알 수 있듯이 강아지와 함께 나무들이 그려졌는데, 그 구성 요소의 성격에 따라 나무 그리는 기법을 달리한 노력이 엿보인다. 강아지 가족들이 큰 움직임 없이 서로 밀착한 채 단출하게 등장하는 〈모견도〉의 나무는 나뭇잎만 무성한 상태로 윤곽선 없는 몰골법으로 그려졌고, 〈화조구자도〉처럼 새, 나비, 강아지 등이 등장하는 그림의 나무는 탐스럽고 예쁜 꽃과 함께 윤곽선이 있는 구륵법鉤勒法으로 묘사되어 있다.

〈화조구자도〉에서는 나무와 강아지들 사이에 바위가 있고 그림 아래의 왼쪽 모서리에서도 바위 일부분이 보인다. 이 그림에 등장하는 바위 그리는 기법을 단선점준短線點皴이라고 하는데, 가늘고 뾰족한 붓 끝을 화면에 대고 약간 끌거나 찍어서 짧은 선이나 점으로 입체감과 질감을 표현하는 방법이다. 단선점준은 조선 초기에 안견이 산수화에 쓴 준법으로 산이나 언덕의 능선 주변이나 바위 표면의 질감과 양감을 나타냈던 것인데, 화가들 사이에 계승되어 16세기 중반까지 가장 유행했던 기법의 하나였다.

다시 〈모견도〉로 돌아가 보면, 그림을 정리하는 과정에서 추가된 붓질 하나를 발견할 수 있다. 이암이 그림을 끝내려고 전체를 살펴보다가 나뭇잎이 너무 무성하여 강아지보다 더 두드러진다고 느꼈던 모양으로, 붓에 물을 듬뿍 묻혀 무성한 나뭇잎의 윗부분과 나무뿌리 부분을 녹이듯 쓱쓱 문질러 준 흔적이 보인다. 한 사물을 다른 사물과 경계 짓지 않고 깊은 공간으로 자연스럽게 섞여 들어가도록 하면서, 젖을 주는 어미 개에 대한 시선을 마지막까지 계속 유지하고 있는 것 같아서 그 마음이 참 보기 좋다.

영모화翎毛畵(새와 동물을 소재로 한 그림)와 초충도草蟲圖(풀과 벌레

이암의
〈모견도〉

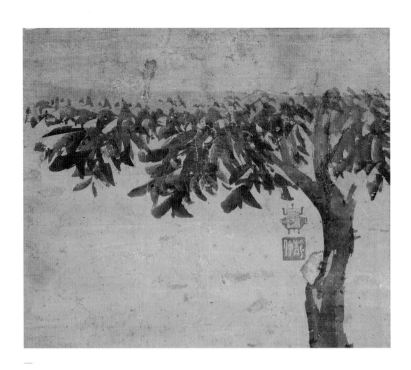

이암, 〈모견도〉, 부분
무성한 나뭇잎의 윗부분에서는 화가가 마지막 단계에서
물 묻힌 붓으로 쓱쓱 문질러 준 흔적이 보인다.

를 소재로 한 그림)는 부귀와 장수 같은 사람들의 현실적인 간절함을 표현한 그림이다. 그중에서도 나무와 개를 함께 그리는 이유는 개를 나타내는 '개 술戌'자와 '지킬 수戍'자의 한자 모양이 비슷하고, '지킬 수戍'자와 '나무 수樹'자의 발음이 같기 때문이다. 〈모견도〉에도 도둑에게서 집을 지켜 주고 세상의 모든 나쁜 것에서 가족을 지켜 주기를 바라는 마음이 담겨 있다. 게다가 어미 개가 새끼 세 마리를 낳고 젖 먹이는 순간을 그렸으니, 이 그림이 걸린 집은 자손도 번창하고 돈도 많이 벌 것이 틀림없다.

조선 후기에는 화가들이 좋은 뜻을 담아 고양이나 개를 많이 그렸지만, 조선 초기만 해도 개를 자주 그린 화가는 이암이 유일하다. 그의 독

특한 영모·화조 기법은 조선 후기의 화가들에게 영향을 주었고 또 일본의 화가들 사이에서도 유명했는데, 현재 일본에는 그의 작품이 여러 점 소장되어 있는 것으로 알려져 있다.

선비들이 지향하는 군자의 의미를 전달하기에는 동물 그림이 다소 부족해 보일지 모르지만, 그림 가격은 대상의 속성을 세세하게 표현해야 하는 동물 그림이 사군자 그림보다 더 비싼 경우가 많았다. 이암은 생동감이 느껴지는 강아지의 표현뿐 아니라 어진御眞 제작에 관여할 만큼 그림 솜씨가 출중했던 왕족 출신의 화가로, 세종의 넷째 아들 임영대군 이구의 증손자다.

조선 시대에는 문화와 예술을 사랑했던 왕과 왕족 그리고 문인 사대부들이 구심점 역할을 했기에, 조선의 문화와 예술은 한층 더 융성할 수 있었다.

이암의
〈모견도〉

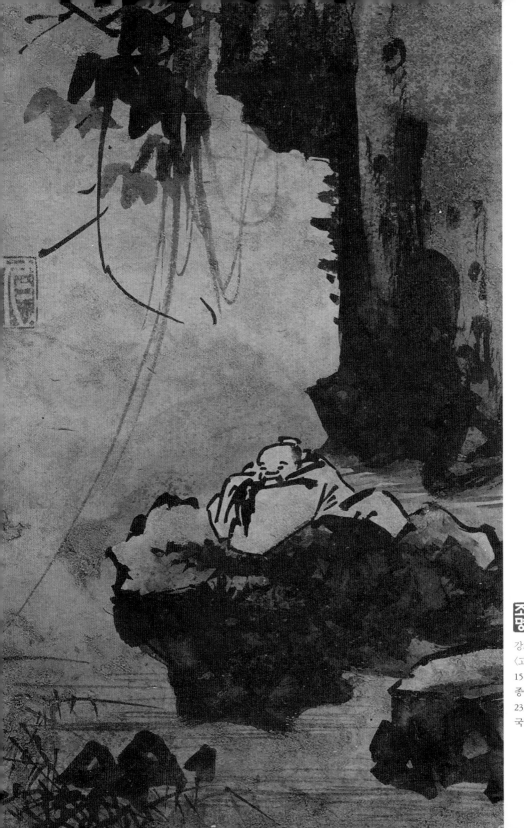

강희안,
〈고사관수도〉
15세기,
종이에 담채,
23.4×15.7cm,
국립중앙박물관.

강희안의 〈고사관수도〉:
시선의 미학을 보다

흐르는 강물처럼

—

인재仁齋 강희안姜希顔, 1417-1464의 〈고사관수도高士觀水圖〉에서 압권은 아무
래도 선비의 얼굴 표정에 있다. 바위의 속성이란 것이 거칠고 차가울 수
밖에 없는데도, 선비는 마치 부드럽고 따스한 솜 위에라도 엎드린 것처
럼 아주 편안한 자세로 두 팔에 턱을 괴고 무념무상의 세계에 빠진 듯한
미소를 짓고 있으니 말이다. 수면을 바라보는 선비의 평온한 표정에 마
음이 홀려, 잠시 모든 것을 내려놓고 차 한 잔 들고 작품과 마주하자니,
왠지 인생사의 모든 시름이 저 강물을 따라 흘러가는 것만 같다.

　　깎아지른 절벽과 너울너울 드리운 넝쿨은 선비를 감싸듯 병풍이 되
어 주고, 어디선가 끊임없이 내려오는 강물은 유유히 흐르다가 가쁜 숨
을 고르기라도 하듯 바위 주변과 수초 사이에서 맴돌다 가는 중이다. 이
때 한 줄기 시원한 바람이 불어와 절벽의 넝쿨과 강물을 간질이고 있다.
이 모든 요소들은 선비가 강물을 편안하게 관조할 수 있도록 한 발자국
씩 뒤로 물러나 준다.

개인적으로 이 그림 앞에만 서면, 나도 모르게 삶의 압박감에서 벗어나는 경험을 하고는 한다. 불현듯 다른 상상을 해 본다. 만약 저 선비가 바위에 앉아서 낚시를 하는 장면이었다면, 만약 저 선비가 작은 배를 저어 무릉도원을 찾아가는 장면이었다면, 만약 그랬다면 이 그림의 분위기가 어떠했을까 하고 말이다. 결론은 그것 나름의 재미는 있겠으나 이만큼의 멋은 없었겠다는 생각이었다. 그런 행위들은 선비가 강물에 관여하여 무엇인가를 직접 취하는 행동이기 때문에, 이렇게 강물이 흘러가는 과정을 여유 있고 넉넉하게 관조하는 장면만 할까 싶은 것이다.

이 작품의 실제 크기는 어른의 손바닥보다 약간 큰 정도인데 그림의 전체 분위기로는 족자만큼이나 커 보인다. 그 이유는 순환하는 물의 흐름이 감상자의 시선을 유도하는 화면 구성 때문일 것이다. 흐르는 강물을 거슬러 절벽을 돌아 위쪽으로 향하면 무릉도원과 같은 무한한 공간이 펼쳐질 것 같기도 하고, 선비의 시선을 따라 아래로 흘러가면 망망대해로 이어질 것만 같다.

본래 물의 속성은 어떤 상황이 주어지더라도 그 상황에 맞춰 자신의 모습을 바꾸며, 비록 돌아가더라도 흘러가고자 한다. 차가운 바람과 구름마저 간신히 넘는 높은 산의 물도 아래로 흘러 망망대해에 이르고, 그렇게 머무는가 하면 다시 뜨거운 태양의 도움을 받아 아주 작은 모습으로 위로 위로 올라가, 하늘의 새하얀 구름이 되기도 했다가 잿빛 구름이 되기도 한다. 그리고 어느 날의 소나기와 깊은 밤의 이슬이 되어 다시 아래로 아래로 내린다. 이렇게 천의 얼굴을 가진 물은 멈춤 없이 모든 물질 사이에서 생명의 순환을 하고 있는 것이다.

〈고사관수도〉의 물도 선비 앞에서 잠시 뱅그르르 맴돌고는 다시 물길을 따라 호수로 바다로 흘러 내려간다. 인류 문명은 멈춤이 없는 물의 역사이기도 하고, 눈물의 강이기도 하다. 가만 생각해 보면 인간에게 신비한 물의 체험은 따로 있는 것 같다. 물리적, 지리적인 물이 우리의 눈

강희안, 〈고사관수도〉, 부분
선비가 관조하는 강물은
바위 주변과 수초 사이에
서 가쁜 숨을 고른다.

과 귀를 통해 내면에 흘러들면 가슴에 크고 깊은 호수를 하나씩 만들어
놓는 것이다.

물리적 물이 땅과 호수 주변을 깎아 내리고 흙과 바위를 멀리 운반
하며 또한 기후까지 바꾸듯이, 인간의 내면을 순환하는 물도 감정을 깎
아 내리거나 확 뒤집어 놓고는 한다. 또한 물리적 물이 메마른 땅에서
가쁜 호흡을 하는 생명체에게 스며들어 뿌리를 내리고 지구를 움직이
게 하듯, 가슴속에 흐르는 생명의 물도 메마른 심정에 스며들어 다시 살
아가도록 힘을 주기도 한다. 물은 자신을 강요하기보다는 대상의 현상
에 젖어 든다. 그리고 여정이 매우 고단하더라도 멈춰 썩는 물이 되기를
거부하고 흐른다.

선비가 바라보는 강물도 위대한 역사를 만드는 물로서 변함없이 흘
러 마침내 정신적 원형의 바다를 이루며, 인간의 고뇌를 정화시키는가

하면 무한히 변신하는 창조의 예술성을 보여 준다.

공자는 『논어』에서 "물은 세상에서 가장 유연하지만 세상에서 가장 강한 것"이라고 말씀하셨는데 그 표현이 어쩌면 그렇게 적절할까 싶다.

우리네 삶을 생각해 본다. 전속력을 다해 직진으로 내달리는 것도 좋지만, 물처럼 자연스럽게 돌아가는 방법은 또 어떨까 싶다. 돌아가는 여정은 많이 느리고 오래 걸리겠지만 인생의 여러 풍경이 다 가슴에 남을 것이다. 다리는 더 튼튼해지고 마음도 더 단단해질 것이다. 작은 그림 한 점이 우리네 인생을 성찰하게 한다. 달콤하거나 화려할 것 없는 옛 그림 한 점이…….

그 사람이 산속에서 나왔다
—

화가의 정신세계와 의지를 반영하는 것이 조선 그림이다 보니, 매일매일을 의지로 살아 내고 있는 이 시대의 힘든 영웅들에게 우리 옛 그림보다 치유적인 그림도 없다는 생각을 종종 한다.

〈고사관수도〉의 경우는 화가의 개인적인 인생관을 표현했을 뿐 아니라 우리 인생철학까지 확대되어 대상을 어떻게 볼 것인가, 어느 만큼의 거리를 두고 볼 것인가, 그 적정의 거리는 얼마일까, 하는 더 큰 생각에 이르게 하는 작품이라고 생각한다. 이런 삶의 사색이 가능한 것은 화면 구성에 대한 강희안의 진중한 사색이 있었기 때문이다. 이 화면 구성은 산과 강이 거대하게 묘사되고 인간은 그 부속물처럼 표현되는 대경산수화大景山水畵와는 크게 다르다.

조선 초기에는 고려 시대에 유입되었던 다수의 중국 화풍에서 벗어나 조선적 화풍을 형성하고 있었지만, 거대하고 웅장한 산수화법만은 여전히 중국 화풍을 크게 벗어나지 못하고 있었다. 대경산수화는 여러 곳의 좋은 경치 가운데에서 훌륭한 부분만 취합하는 인공적인 조합 형

1

2

1 안견이라고 전해짐, 〈초춘〉
『사시팔경도』, 15세기, 비단에 담채,
35.2×28.5cm, 국립중앙박물관.

2 안견이라고 전해짐, 〈초추〉
『사시팔경도』, 15세기, 비단에 담채,
35.2×28.5cm, 국립중앙박물관.

식을 취했기 때문에 그야말로 상상 속의 산, 그림 같은 강을 보여 주는 것이 특징이다. 당시 조선에서 가장 강한 영향력을 행사한 최고의 인기 화가는 중국 북송대의 이곽파李郭派 화풍을 온화한 느낌이 들도록 부드럽게 발전시킨 화원 안견이었다.

사계절을 이른 때와 늦은 때의 모습으로 나누어 표현한 8폭 화첩 『사시팔경도四時八景圖』는 안견이 그렸다고 전해지는데, 그중에 〈초춘初春(초봄)〉과 〈초추初秋(초가을)〉 작품만 보더라도 당시의 화풍을 짐작할 수 있다. 구름바다 같은 빈 여백에는 둥근 구름을 무리 지게 하여 봉우리를 표현하는 운두준법雲頭皴法으로 그린 산이 우뚝 솟아 있고, 언덕에는 나뭇가지를 게 발톱처럼 날카롭게 묘사하는 해조묘법蟹爪描法으로 표현한 나무들이 서 있다. 산수 이외의 건물이나 나룻배 등의 요소들은 작게 그려졌다. 이처럼 조선 초기의 화폭에서 존재감을 드러내는 것은 자연이다.

그러나 강희안의 산수는 자연과 인간이 서로 벗이 된 듯이 친밀하게 조응하는 소경산수인물화小景山水人物畵다. 강희안의 그림을 보면 자연보다 오히려 인간의 존재감이 더 드러나 보이기까지 한다. 사람은 더 이상 산에 종속되어 있지 않다. 사람이 산속에서 걸어 나왔다. 그리고 사색하는 인간이 되었다.

이렇듯이 인간 중심적인 강희안의 그림을 본 당시 반응이 어떠했을까, 궁금하다. 미루어 짐작하건대 전통적이고 보수적인 안견파 화풍에 익숙했던 시각들 사이에서는 강희안의 화법이 큰 파장을 일으켰을 것이란 생각이 든다. 기존의 전통을 깨는 새로운 시도에 대해, 한쪽에서는 신선하다며 긍정적인 반응을 보였을 것이고 다른 한쪽에서는 익숙하지 않은 것이 주는 불편함으로 인해 부정적인 반응을 보였을 것이다.

강희안이 이처럼 인간의 존재감을 드러낸, 독창적인 화면 구성을 과감하게 시도할 수 있었던 배경에는 두 가지 이유가 있다. 하나는 강희

안이 살았던 당시 조선 사회는 세종대왕이 이룩한 언어학의 혁명, 과학의 혁명, 나아가 조선적인 왕의 혁명이라는 찬란한 혁명의 시대를 막 지나온 때였다. 이런 혁신적인 분위기가 사회 전반에 남아 있었다고 보면, 그 혁명의 중심부를 온몸으로 관통하여 살아온 강희안에게 새로운 화법을 시도하는 행위란, 망설이는 두려움이 아니라 설레는 도전이었다.

그리고 또 다른 하나는 강희안의 중국 출장에서 시작되었다. 그는 세조 때 사은부사로 명나라에 가게 되었다. 평소에 글과 그림에 관심이 깊었던 선비이니 외국 출장길에서 공적인 업무와 병행해서 그 나라의 문화·예술성이 짙은 장소나 사람을 찾아보는 일정은 당연했을 것이다. 현대에는 먼 출장길에 오르면 밥 먹는 시간을 빼서라도 그곳의 미술관이나 갤러리를 찾아 독특한 예술품을 감상하는 미술 애호가를 갤러리 마니아mania라고 부르는데, 우리 강희안 선생도 조선의 미술 애호가이니 같은 시선으로 보아도 무리가 없을 것이다.

그는 그전에는 조선에 유입된 중국 화첩만 보다가, 중국 현지에서 당대 그림들을 직접 눈으로 보고 묵향을 코로 맡을 수 있는 절호의 기회를 만나게 되었다. 당시 그에게 신선한 충격으로 다가온 것은 중국 명대 직업 화가들이 주도했던 대담한 필력의 절파 화풍浙派 畫風이었다. 절파 화풍은 전통적인 수묵법은 그대로 유지하면서도 먹과 여백의 대비와 율동감을 강조하기 위해 필묵을 거칠고 자유롭게 썼으며, 인물의 묘사도 극적으로 표현했다. 당시 중국에서는 직업 화가들이 이 같은 역동적인 화법을 주도하고 있었지만, 한편에서는 묵향의 이치를 어느 정도는 알고 있던 문인 화가들도 일부 이에 동참하고 있었다.

한 번 보기만 해도 사물의 이치를 해석하는 능력이 다른 사람들에 비해 매우 탁월했다는 기록이 있는 강희안이다. 조선 제일의 학자 중 한 명이기도 했던 그가 중국에서 새로움에 눈을 뜨고 귀국한 뒤에, 대담하고 활달한 필치의 절파 화법에 깊은 문자향文字香을 자연스럽게 녹여 제

작한 작품이 〈고사관수도〉다. 중국 직업 화가의 화풍이 조선 선비의 손끝에서 재해석되어 더욱 품격 있는 작품으로 탄생한 것이다.

그런데 강희안만 명나라 화법에 놀란 것이 아니다. 당시 중국 화가들과 선비들도 명나라에 출장 온 조선 선비 강희안의 교양 있고 지성적인 성품과 그의 뛰어난 시·서·화를 보고 놀라 크게 칭찬하며 서로 작품을 얻으려 했지만, 강희안은 평소 예술 작품에 대한 신념대로 겸손하게 거절했다고 한다.

노老선비의 시선과 나르키소스의 시선 사이의 거리
—

나르키소스Narcissus는 그리스 신화의 미소년으로, 고대 로마 시인 오비디우스가 쓴 『변신 이야기』에 나오는 인물이다. 나르키소스는 강의 신과 님프 사이에서 태어났는데 님프는 나르키소스를 낳자 예언자에게 데려가 아들의 삶에 대해 이것저것 물었다. 예언자는 "자기 자신을 모르면 오래 살 것"이라고 말했다.

아름다운 소년으로 성장한 나르키소스는 그 훌륭한 외모 덕에 이성인 처녀는 물론, 동성인 청년 그리고 요정들에게 구애를 받게 된다. 그러나 정작 나르키소스는 사랑에 별 관심이 없었고 따라서 매정한 무반응으로 일관했다. 사랑을 거절당한 어느 미소년은 나르키소스가 준 칼로 자살을 할 정도였다. 또한 숲과 샘의 님프인 에코Echo(산울림)의 경우는 제우스가 희롱한 님프들이 달아날 수 있도록 도와주었다는 이유로 헤라의 노여움을 사게 되어 마지막으로 들은 음절만 되풀이하게 되는 형벌을 받았다. 그 때문에 에코는 나르키소스에게 사랑하는 자신의 마음을 전할 수 없게 되자, 슬픔에 잠겨 점점 여위어 가다 결국 몸은 사라지고 메아리로만 남게 되었다.

이렇게 사랑을 거절당한 또 다른 님프가 있었다. 그 님프는 복수의

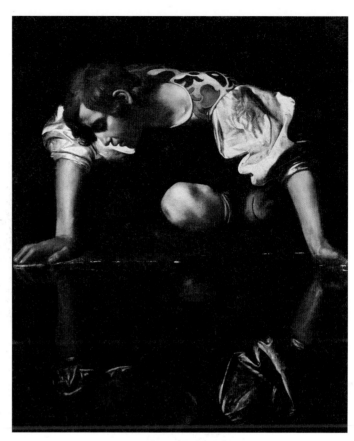

미켈란젤로 다 카라바조,
〈나르키소스〉
1594-1596년, 캔버스에 유채,
110×92cm, 로마, 국립고대미술관
Galleria Nazionale d'Arte Antica.

여신 네메시스에게 나르키소스도 자신들과 똑같은 사랑의 고통을 겪게
해 달라고 소원을 빌고, 여신은 그 소원을 들어준다. 어느 날 사냥을 하
던 나르키소스는 목이 말라 샘으로 다가갔다가 물에 비친 자신의 아름
다운 모습을 보고 사랑에 빠지게 된다. 샘을 떠나지 못하고 물만 들여다
보던 그는 결국은 물에 빠져 죽는다. 그가 앉아 있던 자리에서는 노란색
꽃이 피어났는데, 사람들은 그 꽃에 그의 이름인 나르키소스(수선화)라
는 명칭을 붙였다.

　　무의식의 세계를 발견한 20세기의 정신분석학자 프로이트가 정신
분석학 용어로 채택한 '나르시시즘narcissism'도 이 이야기에서 유래되었

다. 자기 자신에게 애착하는 나르키소스의 비극적 삶은 서양 미술사에서 매우 매력적인 소재가 되어 많은 예술가들에 의해서 회화작품은 물론 조각작품까지 다양하게 표현되어 왔다.

나르키소스의 비극적 죽음의 원인은 자신의 외적 아름다움 때문이 아니라, 자기 자신을 알게 되었고 스스로에게 애착했기 때문이다. "자기 자신을 모르면 오래 살 것"이라는 예언자의 말은 참 뜨거운 말이라는 생각이 든다. 세상의 어떤 일은 아는 것보다 모르는 것이 더 나을 경우가 있다. 치명적인 아름다움이든 비참한 고통이든 너무 세세하게 알게 되는 것은 고통의 시작으로, 평정심을 유지하고 행동하기에는 차라리 모르는 것이 나을 때가 많기 때문이다.

나르키소스가 본 물은 멈춤으로서 내면을 속속들이 다 보여 주는 거울의 역할을 하고 있다고 볼 수 있는데, 카라바조Michelangelo da Caravaggio의 〈나르키소스Narcissus〉에도 이 점이 잘 드러나 있다. 〈고사관수도〉의 선비와는 달리, 카라바조의 그림 속 주인공은 금방 물속으로 들어가기라도 할 듯이 바짝 엎드려 물에 비친 자신을 들여다보고 있다.

그렇다면 〈고사관수도〉의 물은 어떤 속성을 가졌을까? 나르키소스의 샘물처럼 그 자리에 고여 있지 않고 계속 유유히 흐르는 강물이다. 흐르는 물은 대상 내면의 깊은 곳까지 세세하게 다 비춰 보여 줄 수 없다. 그 자리에 멈추기보다는 자연스럽게 순리대로 흐르는 길을 선택한 물이다.

노선비는 주어진 상황에 따라 자연스럽게 흐르는 물을 조금 떨어져서 바라보고 있다. 물의 속성을 관찰하며 큰 진리의 깨달음을 얻고 있다. 선비와 강 사이에는 단단한 바위가 하나 있다. 그러므로 선비는 강물에 비친 자신의 얼굴을 볼 수 없다. 선비는 바위 위로 올라가 강에 낚싯대를 드리우거나 강물 위에 배를 띄우는 대신, 물과 자신 사이에 일정한 거리를 두고 물을 바라본다.

넉넉한 미소를 짓는 선비의 얼굴에는 멈추어 몰입하기보다는, 더 큰 자연의 이치를 깨닫고 자신의 참 자아를 찾은 기쁨과 평화가 번진다. 그러므로 선비가 얻은 마음의 평화가 감상자에게까지 그대로 전해진다.

2

1 미켈란젤로 다 카라바조,
〈나르키소스〉, 부분
2 강희안, 〈고사관수도〉, 부분
두 주인공이 물에 대해 취하고 있는 거리는 세상을 대하는 거리이기도 하다. 나르키소스는 내면을 속속들이 다 보려고 물에 몰입하지만 노선비는 조금 거리를 두고 물을 관조하면서 더 큰 자연의 이치를 깨닫는다.

물은 서양의 미소년에게나 동양의 노인에게나 신성한 상징물이지만, 관조하는 사람의 위치와 거리에 따라 사뭇 다른 의미를 전하고 있다. 시선의 거리에 따라 평화와 비극이 갈렸다.

우리도 세상을 살아가는 동안 대상이 물이든 아니면 역사의 한 순간이든, 그것을 전체의 흐름으로 파악할 만큼 어느 정도의 거리를 갖는 노력이 필요하지 않을까 싶다. 〈고사관수도〉에서 삶을 관조하는 시선의 미학을 보았다.

분수에 맞는 자리

—

혹시 〈고사관수도〉 같은 작품을 또 감상할 수 있는 행운이 주어질까 싶어서 강희안의 다른 그림을 부지런히 찾아보았다. 민족 문화유산의 보고寶庫인 간송미술관에 소장된 〈청산모우靑山暮雨〉, 국립중앙박물관에 소장된 『화원별집畵苑別集』에서 강희안의 작품으로 실린 〈교두연수도橋頭煙樹圖〉를 발견했다. 저녁 비가 내리는 푸른 산속의 풍경과 연기 낀 숲의 다리 앞을 그린 산수 위주의 작품들인데, 일부 학자들은 〈고사관수도〉를 강희안의 전칭작으로 보고 〈청산모우〉와 〈교두연수도〉를 강희안의 기준작으로 보기도 한다. 그러나 삶을 관조하는 시선을 가진 〈고사관수도〉와 비슷한 작품은 역시나 남아 있는 게 거의 없어 보인다. 물론 조선 초기에 활동한 화가들의 작품은 거의 남아 있지 않은 것이 현실이지만, 강희안의 경우는 후대에 자신의 명성이 그림으로 높아지는 것을 원하지 않았기에 자신의 작품을 냉정하게 관리한 탓이다.

문장과 문체는 물론 그림에서도 독보적인 최고 경지에 이른 강희안은 자신의 재능을 감추고 세상에 드러내지 않았다. 자식과 제자 중에 그의 글씨와 그림을 얻으려 하면 "내 서화는 천한 재주일 뿐, 괜스레 후세에 남겨진다면 이름을 욕되게 할 뿐"이라며 단호한 자세로 거절했다. 이

분의 삶을 따라가 보면 그 깊은 심중을 헤아릴 수 있다.

　세종대왕의 처조카이기도 한 강희안은 어려서부터 워낙 총명해서 두세 살 때부터 그 지역에서 유명할 정도로 실력이 뛰어났다. 스승을 따라 학문을 익히는 과정에서 더욱 두각을 나타내면서 웬만한 사람들은 그를 모르는 이가 없을 정도였으니, 소과는 물론 대과에도 단번에 합격하고 여러 관직을 거쳤다. 성품은 온화하고 말수가 적어서 소란스러운 것보다는 고요한 것을 좋아했는데, 맡은 바 업무에 언제나 신중하고 성실하여 자리가 비는 요직이 생기면 제일 먼저 천거되고는 했다. 그때마다 청렴하고 소박했던 그는 번번이 사양했는데, 출세에 욕심을 내지 않는 그에게 어떤 사람이 그 까닭을 물었다. 그 어르신이 대답하기를 "출세하거나 구차해지는 것은 다 정해진 한계가 있는 것입니다. 구한다 해도 얻지 못하고 사양한다 해도 피하지 못합니다. 혹 분수에 지나치게 되면 재앙이 뒤따를 것인데, 무엇 때문에 애써서 분수에 맞지 않는 자리를 요구하겠습니까?"라고 했다. 이 대답은 그의 성품을 잘 알려 주기도 하지만 그 이상의 의미심장함도 가지고 있다.

　강희안은 정인지 등과 세종이 창제한 정음 28자를 해석하는 작업, 최항·박팽년·신숙주·이선로·이개 등과 『운회韻會』를 언문으로 번역하는 작업, 『용비어천가』에 주석을 붙이는 작업 등 세종대왕이 문맹의 백성들을 위해 지식을 보급한 대형 프로젝트에 뜻을 함께한 핵심적인 인물이었다.

　이처럼 강희안은 국가의 중요한 정책에 참여한 인재였으니 당대의 내로라하는 세종의 인재들과 교분을 쌓은 것은 자연스러운 일이다. 그런데 세종이 서거한 뒤에 그는 문종, 단종, 세조의 정권 교체 과정을 겪으면서 한솥밥을 먹던 신숙주를 비롯한 여러 학자들이 변심하는 과정을 지켜보게 된다. 강희안도 살얼음판 같은 혼란스러운 정권 교체기에 단종 복위 운동에 관련한 혐의로 신문을 받기도 했으나 큰 화는 면했다.

강희안의
〈고사관
수도〉

후에 다시 그의 처벌을 요구하는 상소문이 계속 올라왔지만 그의 성품을 아는 세조의 보호로 무사할 수 있었다. 강희안의 자세는 이런 피비린내 나는 정치와 그에 관련된 인간들의 정치적 욕망과 배신을 다 겪고 나온 것이었다. 출세에 집착하기보다는 한 발자국 떨어져서 바라보기, 명예에 집착하기보다는 한 발자국 떨어져서 바라보기, 집착이 아닌 한 발자국 떨어져서 바라보려는 마음이 〈고사관수도〉에 고스란히 담겨 있다.

강희안은 일찍이 시·서·화가 독보적인 경지에 이른 삼절三絶로 인정받았고 세종과 세조의 옥새에 들어갈 글을 쓸 정도였지만, 자신의 글씨나 그림을 세상에 남기는 것도, 시를 지어 세상에 발표하는 것도 꺼려 화첩이나 문집을 만들지 않았다. 강희안에게 그림이란 스스로 깨닫는 마음의 수양 과정이었을 뿐으로, 그 이상으로 활발하게 작품 활동을 할 생각은 하지 않았던 것이다.

그러고 보면 먹 놀이가 수양이고 수양이 먹 놀이였던 이 어르신이 붓에 먹을 묻히기까지 얼마나 심사숙고했으며, 얼마나 신중하게 한 획 한 획을 그었을지 알 듯도 하다. 그 가운데 귀하게 남은 작품이 〈고사관수도〉다. 그러므로 오래오래 바라보고 싶다. 한 발자국 떨어진 거리에서.

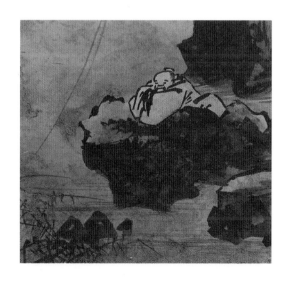

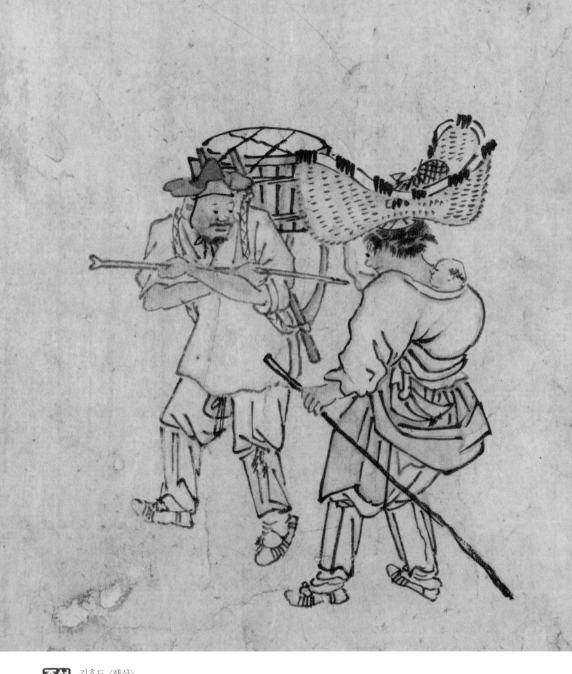

 김홍도, 〈행상〉
『단원 풍속도첩』(보물 제527호), 18세기,
종이에 채색, 27×22.7cm, 국립중앙박물관.

김홍도의 〈행상〉:
남부여대男負女戴, 길 위의 인생

등에 업힌 아기를 위해서

—

행상하는 부부가 이별을 위해 길에 마주 서 있다. 부부 행상들은 서로
의지하고 지켜 주며 한 지역으로 장사를 떠나는 경우가 많지만, 이 부부
는 아기가 너무 어린 탓에 이번 장삿길에는 아내는 근거리 지역으로, 남
편은 먼 지역으로 떠나기로 했다.

남편은 장사할 상품을 나무로 엮은 통에 담아 지게 위에 올려 단단
하게 고정시켰다. 자신의 전 재산과도 같은 상품이기에 행여나 지게 끈
이 흘러내려 쏟아지지나 않을까 하여 두 팔로 지게 작대기를 힘주어 누
르며, 조심 또 조심하려는 마음이 엿보인다.

벙거지는 비록 낡았지만 길 위의 따가운 햇살과 거친 바람을 조금이
라도 막아 보려는 듯 머리에 꾹 눌러쓰고 턱 밑에서 끈으로 야무지게 매
었다. 다리에는 아내가 만들어 주었을 행장을 했다. 머리에서 발까지 몸
에 두른 것이 모두 허름한 것이기는 하지만 이대로 먼 길을 나서도 지장
이 없어 보인다. 이 모든 차림새는 가족을 위해 장삿길을 나서는, 한 아

1

내의 남편이자 한 아이의 아버지인 그가 다 잡은 마음가짐처럼 보인다.

그의 앞에 선 아내도 남편 못지않게 단단한 채비를 했다. 치렁치렁한 치맛자락이 행여 발에 걸릴세라 허리까지 바짝 올려 묶었고, 남편의 행장을 만들며 함께 만들어 놓았던 자신의 행장을 이번 장삿길에 단단하게 둘렀다. 그러나 그녀의 모습이 버겁고 아슬아슬해 보이는 것은 어쩔 수 없다.

그녀는 작은 키에 비해서 이고 지고 든 것이 너무 많다. 당시 서민의 아낙들처럼 긴 머리를 올리지 않고 제멋대로 삐죽삐죽 흐트러뜨린 짧은 머리 위로는 변변찮은 물건들만 담은 대나무 광주리를 이었다. 또 등에는 포대기 하나 장만할 살림이 못 되어 남편 것으로 짐작되는 저고리를 입고 그 안에 아기를 업었는데, 머리카락도 채 자라지 않은 갓난아기의 작은 몸이 밑으로 쑥 빠질까 염려하여 기저귀 같은 헌 천으로 허리 부분을 두어 번 돌려 묶었다. 왼손에는 이 힘든 몸을 지탱하기 위함인 듯 막대기가 들려 있다. 너무 버거워 보이고, 저러다가 언젠가는 큰일 나지 싶은 마음에 그중 하나라도 내려놓으라고 하고 싶다. 하지만 생계를 위해 머리에 인 상품을 내려놓으라고 해야 할까, 아니면 자신의 몸을 빌려 태어났기에 지켜 내야만 하는

등 뒤의 자식을 내려놓으라고 해야 할까, 그
것도 아니면 감당하기에는 너무 벅찬 현실의
무게를 버티기 위해 왼손에 잡은 가느다란
막대기를 내려놓으라고 해야 할까…….

언제나처럼, 남편은 이 장삿길을 떠나면
언제 집으로 돌아올지 기약할 수 없다. 부근
의 촌락을 돌며 닷새 만에 돌아오기도 하고,
큰 명절이 되어서야 돌아오기도 한다. 간혹
장사가 너무 잘되어 물건이 다 떨어지는 바
람에 금세 돌아올 때도 있다. 하지만 그것은 1
년에 몇 번 안 되는 매우 드문 일이며, 보통은
가지고 있는 물건을 다 팔 때까지 하염없이
길 위에서 사는 것이 당시 행상들의 삶이다.
아기를 둘러업고 광주리를 인 아내는 이런 남
편이 애처로운지 애잔한 눈빛을 띠고 있다.
아내는 헤어짐이 못내 아쉬워 떠나는 남편을
똑바로 쳐다보지 못하고 땅만 보고 있다. 비
록 거친 길 위의 삶을 살고 있지만 부부 사이
가 매우 좋은 것 같다.

부부애가 좋으면 서로 얼굴이 닮는다고
하는데, 가만히 살펴보면 부부는 아버지와
딸로 보일 정도로 둥그런 얼굴형과 분위기가
매우 닮았다. 그런데 언뜻 느껴지는 것이 부
부간의 나이 차다. 남편은 나이가 꽤 많아 보
이고 아내는 아직 앳된 풋풋함을 지녔다. 부
부로 맺어진 사연이야 어떠하든, 처음부터

2

1·2 김홍도, 〈행상〉, 부분
벙거지와 행장을 단단하게 걸친
남편과, 역시 행장을 갖추고 아
이까지 업은 아내의 모습이 길
위의 인생을 잘 말해 준다.

가진 것 없는 힘든 삶에서 만나 아기까지 낳으며 한 가족을 이루었으니 서로 얼마나 애틋하고 소중할까 싶다.

어느 날 길에서 언뜻 스쳤던 이 행상 부부의 모습이 단원檀園 김홍도 金弘道, 1745-1806?의 가슴속으로 들어오고 말았던 모양이다. 아시겠지만, 김홍도는 표현 대상의 신분에 구애받지 않고 자신의 마음을 빼앗는 삶의 풍경이면 그 모습을 세세하게 그림에 담아낸 화가다. 특히 이 행상 그림처럼 상업, 수공업, 농업 등에 종사하는 서민들의 삶 중에서, 때로는 성실하게 살아가는 역동적인 삶의 현장을, 때로는 농경 사회의 분주함 속에서도 절기마다 잠시의 여유를 즐기는 삶의 현장을 포착하여 진솔하게 표현했다. 화가의 마음이 그들의 숭고한 삶을 진정으로 보고, 진정으로 느꼈기에 손끝에서 이런 작품이 탄생한 것이라고 생각한다.

김홍도의 그림을 감상하노라면 왠지 오래되고 낯선 과거가 아닌, 낯

익은 현재 같은 친숙함이 느껴지는데, 이 익숙한 친근함은 눈, 코, 입, 귀
의 감각을 통해서 인식된다. 〈행상〉은 비릿하고 짠 냄새가 뒤섞인 우리
아버지의 땀 냄새를 느끼게도 하고, 제대로 먹지 못해 잘 나올 리 없는
젖가슴을 어린 것의 꽃잎 같은 입술에 물리며 몸 안의 기를 다 내어 주
는 우리 어머니의 젖 냄새를 맡게도 한다. 김홍도 그림이 전해 주는 사
람 냄새다.

　　행상 부부가 부지런히 돈을 벌어 등에 업은 아기가 폴짝폴짝 뛰어놀
나이가 되면, 아내는 작은 텃밭에서 농사를 지으며 집에 머물고 남편은
노새라도 한 마리 장만하여 고수익의 거래를 할 수 있을 것 같은 생각
이 든다. 그 까닭은 남편의 얼굴빛에 가족을 잘 지켜 낼 건강한 정신성
이 엿보이기 때문이다. 김홍도가 행상 부부를 만나던 날, 부디 이 가족
이 앞으로 잘살게 되기를 바라는 마음이 그림이 되었다.

행상, 조선 속으로 걸어가다

—

조선 시대에는 행상을 부보상負褓商 혹은 보부상褓負商이라고 했다. 부보상은 어떤 품목의 상품을 거래하느냐에 따라서 각각 부상과 보상으로 나뉘었다. 그림 속 남편은 상품을 담은 나무통을 지게 위에 얹고 있는데, 이처럼 지게에 물건을 싣거나 아니면 등에 직접 짐을 지고 다니면서 거래하는 행상을 등짐장수 혹은 부상이라고 했다.

부상이 취급하는 상품은 대부분 생활용품으로, 실과 바늘은 물론 토기, 종이, 필묵, 솥, 간단한 농기구까지 다양했는데, 이들은 그야말로 걸어 다니는 만물상이었다. 그림 속 남편이 지게 위에 얹은 상품은 젓갈류이거나 소금일 것이다.

그런데 부상들이 취급하는 상품들은 그렇게 큰 이윤을 남기지 못했다. 지고 다니는 상품들 대부분이 후하게 많은 양을 내어 주는 품목들인 데다 가격마저 매우 저렴한 것들이었다. 그야말로 무거운 짐을 지느라 평생 쓸 몸만 부서지고 남는 것은 별로 없는 것이다. 그렇다고 해서 수시로 거래가 잘 성사되는 것도 아니다. 그도 그럴 것이 그들의 고객들 대부분이 생활용품을 웬만하면 자급자족하는 농민들이었기 때문이다.

반면, 상품을 보자기에 싸서 들거나 머리에 이고 다니는 행상을 봇짐장수 혹은 보상이라고 했는데, 이들의 보자기 안에는 먹고사는 일이 걱정 없는 상류층에게 소비되는 보석이나 장식품 등이 있었다. 상품의 크기는 작아도 값이 비싼 것들로, 확실히 작은 호두가 열 번 구르는 것보다 큰 호박이 한 번 구르는 것이 낫다 싶다. 어쨌거나 부상보다는 보상이 여러모로 목에 힘 꽤나 주었을 것 같다는 생각이 든다.

그림 속 아내도 머리에 물건을 이기는 했지만 언뜻 보아도 값나가는 것은 아닌 듯하고, 중무장한 차림새에 비해서 가지고 있는 상품의 수량이 궁색해 보이기만 한다. 상품을 다양하게 구비하여 더 많은 단골을 확

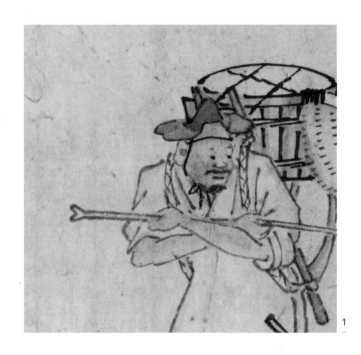

1·2 김홍도, 〈행상〉, 부분

남편이 지게 위에 진 짐도, 아내가 머리 위로 인 짐도 큰 이윤을 남길 만한 상품은
아닌 듯하다. 그럼에도 아이가 크면 이들의 살림이 나아지기를 기대해 본다.

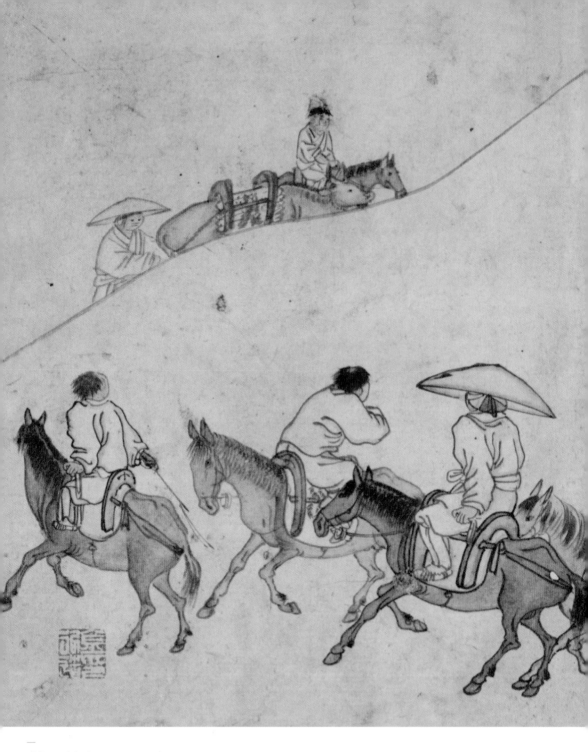

김홍도, 〈장터 길〉
『단원 풍속도첩』(보물 제527호), 18세기,
종이에 채색, 27×46cm, 국립중앙박물관.

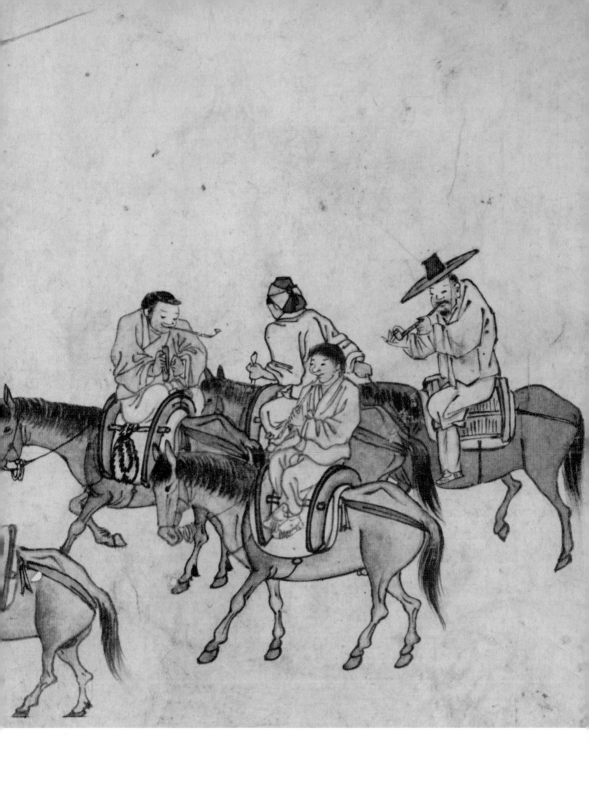

보하는 것이 수입에 더 낫다는 것은 누구보다 이들이 더 잘 안다. 문제는 부족한 장사 밑천이다. 그래도 남편이 소금이나 젓갈류를 거래하니 살림이 금방 일어나지 않을까 싶다.

해안 지역에서 멀리 떨어진 평야 지역에 사는 농민들과 산간 지역에 사는 임업 종사자들에게는 새우젓이나 소금은 귀한 것이었다. 요즘처럼 택배로 하루 이틀이면 닿는 시스템이 없고 사람이 직접 발로 걸어서 유통시켰으니 그야말로 돈 있다고 다 살 수 있는 상품이 아닌 것이다. 이런 거래는 이윤이 많이 남는 편이라 부상들은 바다에서 물건을 구입해 멀리 떨어진 산간 지역으로 길을 떠났다.

나귀라도 한 마리 있으면 더 수월할 텐데, 그럴 형편이 안 되면 발이 붓고 물집이 생기더라도 걷고 또 걷는 수밖에는 별도리가 없다. 그래도 힘든 것을 견디면서 해산물을 유통시켜 부를 축적한 큰 상인들도 꽤 많았던 모양인지, 김홍도의 후원자 중에는 정조, 강세황뿐 아니라 이렇게 부를 축적한 상인들도 있었다고 한다. 화가를 후원할 만큼 큰 규모의 상인도, 그렇지 않은 소규모의 상인도, 김홍도의 〈행상〉, 〈장터 길〉, 〈포구의 여자 행상들[賣鹽婆行]〉과 같은 그림으로 재탄생했다.

상인을 그린 또 다른 그림으로는 김득신의 〈귀시도歸市圖〉를 들 수 있다. 이처럼 조선 후기의 여러 화가들이 상인의 생활상을 그렸다는 것은, 그들을 자주 볼 수 있고 그들의 사는 이야기를 수시로 전해 들을 수 있을 만큼 보부상들의 경제 활동이 성업했다는 말이 된다.

조선의 양반 사회에서는 사농공상士農工商 중에서 상인을 관념적으로나 제도적으로나 꽤 오래도록 천시했지만, 〈행상〉이 그려질 당시의 통치권자였던 정조는 상업 활성화 정책을 적극적으로 펼쳤다. 이들의 활동이 정책적 배려에 의해서 크게 발전할 수 있었던 것이다. 상업을 천시하는 조선 사회의 시각이 바뀌어야 한다고 생각한 정조의 말씀을 한번 들어 보자.

김홍도, 〈장터 길〉, 부분
행상은 조선 후기에 자주 그려
졌는데, 그만큼 당시에 이들의
활동이 매우 활발했다.

중국에서는 임금을 돕고 관원을 지휘 감독하던 재상일지라도 관
직에서 물러나 일반 배성으로 돌아가면 대부분 행상이라도 하기
에 집안 형편이 많이 기울지 않는다. 그러나 조선은 대대로 고위
관리를 지낸 집안도 벼슬길에 오르지 못하면 그 자손들이 가난해
지고 정처 없이 떠돌아다니며 때로는 걸식하는 사람까지 나오니,
압록강 하나를 사이에 두고 풍속이 이와 같다.

사실 정조뿐 아니라, 조선의 왕들은 양반 문화와는 다르게 상업에
대해 긍정적 시각을 가지고 있었던 것으로 보인다. 태조는 조선을 건국
하고 1394년 한양에 새 수도를 만들면서 3대 주요 사업을 추진했다. 그
것은 바로 궁궐을 짓고, 지역을 나누고, 시장을 세우는 일이었다. 물론
조선은 농경 사회를 지향하고 따라서 경제 정책도 농업을 중시하는 방
향으로 운영했지만, 새 나라의 수도를 건설하는 과정에서는 상업을 활

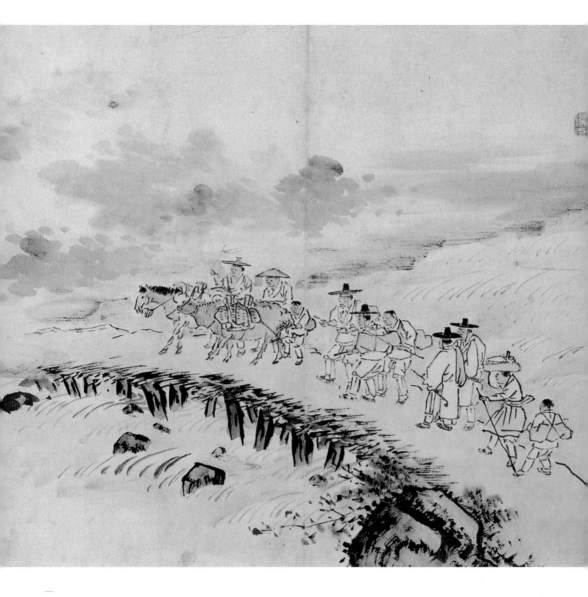

김득신, 〈귀시도〉
18세기 후반–19세기 초반, 종이에
채색, 27.5×33.5cm, 개인 소장.

성화하겠다는 의도가 엿보인다.

어느 시대의 어느 국가라도 건국 초기의 중점 사업은 매우 중요한 일임을 아실 것이다. 서양의 역사를 보면, 고대 로마인들의 새 나라, 새 수도 건설의 3대 주요 사업은 토목, 건축, 법률이었다. 전쟁과 팽창의 과정에서 도시가 건설된 탓인지, 꽤 전략적이었던 것 같다.

다시 조선 시대로 돌아가 보면, 새 수도 건설 때 상업을 상징하는 시장을 우선 세운 것은 궁궐에서 사용할 물품을 신속하게 공급하기 위해서였기도 하고, 또 백성들의 삶에서 수요와 공급을 원활하게 하려는 경기 활성화 정책을 위해서였다고도 볼 수 있다. 그 결과 조선의 중앙 시장인 한양 육의전이 크게 발전했는데, 보부상은 육의전의 영향이 미치지 않는 곳까지 돌아다니며 전국에 걸친 '시장'의 역할을 했다.

지방에서는 우리에게 '5일장'으로 익숙한 향시鄕市가 전국적으로 1천여 개 이상 활발하게 열렸는데, 백성들에게 향시는 짚신, 돗자리, 닭, 소 등을 사고파는 교환 경제의 상거래 장소이자 정보 교환의 장이었다. 이곳을 중심으로 또 다른 경제 활동이 연결되었는데, 보부상과 상인을 대상으로 한 위탁과 숙박은 물론 지방 곳곳의 화물 집산지 역할을 했던 객주가 생성되었다. 이처럼 행상들은 조선 경제에서 아주 중요한 구심점 역할을 했다.

행상이 작게는 한 사람의 상인이고 크게는 조선의 전국 각지를 연결하는 망이다 보니, 단체를 조직한 것은 당연한 일이라 할 수 있는데 여기서는 지도자도 뽑았다. 각 군郡을 이끄는 보부상의 우두머리를 접장接長이라고 불렀는데, 그 방식을 보면 상당히 민주적임을 알 수 있다. 접장은 임기가 확실하게 정해져 있었고 또 투표에 의해서 선출되었다. 주먹구구식이 아니었던 것이다. 그리고 접장들을 이끄는 또 다른 지도자가 있었는데 그를 도반수都班首라고 불렀다. 도반수는 접장처럼 선거가 아니라 중앙 정부에서 접장들 중에서 임명하는 형식이었다.

김홍도의
〈행상〉

조선의 양반 문화에서는 천시되었던 행상들이 상인 단체를 조직하여 국가와 연대할 수 있었던 것은 이들이 조선 개국부터 전국적으로 크고 작은 유형·무형의 공헌을 했으며, 그 뒤로도 조선 역사에서 다양한 주요 역할을 했기 때문이다. 김홍도의 〈행상〉이 그려진 조선 후기에는 정조의 수원성 축조 같은 국가적인 대규모 프로젝트에 참여함은 물론이고, 임진왜란이나 병자호란 같은 전란에는 그들만의 지형 정보와 거미줄 같은 조직망으로 식량과 무기의 운송책이나 정보원 역할을 민첩하게 실행했다.

물론 이들이 조직을 유지한 것은 정치적 활동을 위해서는 아니고, 자신들의 상거래나 상도덕을 지키며 서로 간의 활동을 보호하기 위해서였다. 이 조직은 행상 허가증을 발급해 주고 세금도 확실하게 징수했으며, 강도의 재물 약탈에서 서로를 보호해 주는가 하면, 가뭄과 홍수의 천재지변 상황에서 병자를 비롯한 어려운 사람들을 도와주는 등 그야말로 좋은 일도, 나쁜 일도 함께하는 협동심과 결속력을 보여 주었다.

그러고 보면 이들 보부상이 그들의 등과 머리에 이고 지고 다닌 것은 자신의 가족과 국가였다고 볼 수 있다. 일제의 강력한 보부상 말살 정책으로 바람 속으로 흩어져 버린 그들을 이제는 김홍도의 손끝에서 태어난 그림으로 만나 볼 수 있을 뿐이다.

우리도 인생길을 걷는 행상이다

—

행상. 물건을 이고 지고 냇물을 건너고 산모퉁이를 돌고 돌아 걷고 걸으며, 오늘은 이곳의 장을, 내일은 저곳의 장을 찾아 떠돌아다니는 인생이다. 한곳에 정착하지 못하고 불안정한 생활을 하다 보니 장돌뱅이라고 배척을 당하는 일도 다반사다. 자본이 넉넉했다면 한 지역에서 좌상을 펼쳐 정착했겠지만 그럴 만한 기반도 없고, 농사지을 땅도 없다.

주로 농민을 고객으로 물건을 파는 행상에게는 농업이 선망하는 꿈의 직업이 된다. 쌀을 먹고 사는 민족이니 농사가 귀한 일인 것은 틀림없다. 땅 한 뼘이라도 있다면 씨를 뿌리고 가꾸고 곡식을 거두며 고향에서 든든하고 안정적인 삶을 살겠지만, 그럴 만한 처지가 못 되니 고향 집을 떠나 낯설고 물선 타지를 돌아야 했다. 그렇게 바람 속에서 찬밥을 먹고 어느 집 처마 밑이나 주막집의 헛간에서 밤이슬을 피해 잠을 청해야 하는 길 위의 인생은 고단하기만 했다.

물론 행상들 중에는 생계를 위해서가 아니라 자유로운 유랑 자체를 좋아하는 사람들도 있었고, 쫓겨난 머슴, 도망친 노비, 주거가 없는 부랑인이 포함되어 있기도 했다. 조선 후기에는 가난한 양반도 다수 있었는데 생계를 유지할 수 없어 행상에 나선 경우였다.

그러나 이들의 걸음은 물건 매매 이상의 일을 했다. 컴퓨터, 신문, 전화, 텔레비전이 없던 조선 사회에서 세상의 정보 매체는 보부상이었다고 할 수 있는데, 이들은 폐쇄적인 지역 사회에 다른 지역의 소식을 전달하는 살아 있는 정보통이었다. 이는 일정한 장소에 점포를 마련하는 대신, 각지를 돌아다니며 상거래를 하는 상인이기에 가능했다. 물론 전국 각지에서 활발히 활동한 서적 중개상 '책쾌'도 있었지만, 그들은 책을 읽을 수 있는 특별한 조건을 갖춘 양반 집을 주로 출입했고 고객도 주로 남자들이었으며 선비들의 바깥사랑채에서만 영업을 했기 때문에 보부상들의 활약에 미치지 못했다.

보부상들은 생활에 필요한 물품을 가지고 명문가의 안방부터 최하층 신분을 가진 집의 부엌까지 자유자재로 드나들 수 있었다. 소금을 한 됫박 팔면서 마음씨 좋은 안주인의 부엌에서 찬밥이나 물을 얻어 마시면서 덤으로 세상의 소식을 들려주었다. 어느 댁의 아들이 어느 집안의 처자를 아내로 맞아들였는데 그 아내의 심성이 매우 참하고 살림 솜씨도 좋아 세간에서 윤이 난다느니, 지난해 아파 누워 있던 어느 댁 노마

김홍도의
〈행상〉

김득신, 〈귀시도〉, 부분
어찌 보면 우리도 인생길을 걷고 있는 행상이 아닐까.
수많은 길 중에 정말 이윤이 남는 길은 일상적으로
만나는 소소한 것의 의미를 알게 하고 감사한 마음을
깨닫게 해 주는 고단한 인생길일 것이다.

님이 객지에 나간 아들의 얼굴을 끝내 못 보고 올봄에 세상을 떠났는데 평생 고생만 하다가 마지막에도 쓸쓸하게 떠났으니 그것이 인생인가 싶다느니, 늘어놓은 물품의 종류와 양보다 살아 있는 정보가 더 푸짐하기도 했을 것이다.

그러면 물건을 구입하는 안주인의 귀가 커진다. 오랜만에 들른 보부상이 전해 주는 소식과 말솜씨에 꼭 필요하지 않은 물건을 살 때도 있다. 집 안에서 살림만 하는 여자들에게 물건을 팔러 들르는 보부상은 세상으로 난 창이었다. 생선 두어 마리를 사며 소식을 전해 듣고, 바늘 한 쌈과 실 한 타래를 사며 소식을 전해 들었다.

보부상은 물건을 팔아 얻는 수입 외에도 또 다른 부수입을 챙기기도 했는데, 중간에서 소개소 역할을 했기 때문이다. 어느 댁에서 아기를 낳았는데 산모의 젖이 안 나와서 그러니 품행과 몸가짐이 얌전한 유모를 구해 달라는 요청을 받으면, 세상 정보통의 장점을 살려서 유모를 구해 주고 소개비를 넉넉하게 받기도 했다. 그러나 무엇보다도 쏠쏠했던 수입은 처녀와 총각을 중매해 주는 일이었다. 보부상이 중매를 서면 재산

김득신, 〈귀시도〉, 부분
거친 길을 겪었기에 옹달샘에
감사하고 나무 그늘에 감사한
다. 험난한 길을 걸어 본 사람
만이 평지의 고마움을 안다.

도 없고 행동거지도 변변치 못한 남자가 어느새 인물 하나는 똑 부러진 적임자로 변신해 있었다. 운이 좋아 혼사가 진행되면 양쪽 집안을 들를 때마다 물건을 하나씩 더 팔고 소개비는 소개비대로 챙겼다. 혼사의 주인공들이 새 가정을 꾸려 분가를 하면 그들은 새로운 고객이 되었다.

시집간 딸에게 친정집 소식을 간간이 전해 주기도 하고, 시집간 딸 소식을 친정집에 전해 주기도 했다. 친정어머니의 얼굴빛이 예전만 못하더라, 딸이 입덧을 하더라 등의 소식을 전하니, 보부상이 걷는 길은 예사 길이 아니었다. 때로는 누군가의 울퉁불퉁한 인생길을 보고 때로는 누군가의 순탄한 인생길을 보니, 원했든 원하지 않았든 간에 그들이 공유한 것은 인생이었다.

그런데 어찌 보면, 우리도 인생길을 걷고 있는 행상 같다. 인생의 길은 혼자 뚜벅뚜벅 걸어가야만 한다. 그 길은 뾰족뾰족한 자갈들이 사방에 깔린 길인지, 쑥쑥 빠지는 진흙탕 길인지, 가파른 급경사의 길인지, 유감스럽게도 알 수 없다. 그 길 위에서 앞을 분간할 수 없도록 퍼붓는 소나기를 만나기도 하고, 휘청휘청 큰 태풍을 만나기도 한다. 때로는 옷이 땀으로 흠뻑 젖도록 이글이글 타오르는 햇볕을 만나기도 한다. 비도, 태풍도, 햇볕도 혼자 온몸으로 다 맞아 내야 한다. 또한 길에서 도적 떼를 만날 수도 있다. 얼마나 더 가야 험난한 길이 끝나고 평탄한 길이 시작되는지, 아무도 알 수 없다.

그러나 거리와 시간의 문제일 뿐, 비와 태풍은 언젠가는 지나가고 해를 피할 나무 그늘과 시원한 옹달샘이 나타난다. 거친 길을 겪었기에 옹달샘에 감사하고 나무 그늘에 감사한다. 험난한 길을 걸어 본 사람만이 평지의 고마움을 안다. 길 위에서 세찬 비를 맞아 본 사람만이 나무에 열린 열매가 얼마나 고마운 것인지 알고, 나무에서 노래하는 새 소리가 얼마나 귀한 것인지 안다.

수많은 길 중에 정말 이윤이 남는 길은 일상적으로 만나는 소소한

것의 의미를 알게 하고 감사한 마음을 깨닫게 해 준 고단한 인생길이 아닐까. 그림 한 점이 걸어온 길, 앞으로 걸어갈 길, 그리고 지금 서 있는 이 길의 풍경을 다시 생각해 보게 한다.

 김홍도, 〈자리 짜기〉
『단원 풍속도첩』(보물 제527호), 18세기,
종이에 채색, 27×22.7cm, 국립중앙박물관.

김홍도의 〈자리 짜기〉:
가족의 발견

아버지의 이름으로

—

김홍도의 그림 〈자리 짜기〉에는 조선 시대의 한 가족이 있다. 아버지는 자리를 짜고, 어머니는 물레를 돌려 실을 뽑고, 아이는 공부를 하고, 그 야말로 놀고 있는 사람 없이 각자 맡은 일에 열심이다. 아버지가 달그락 달그락 하고 고드랫돌을 부딪치는 소리, 어머니가 워리렁 워리렁 하고 물레를 돌리는 소리, 아이가 하늘천 따지 하고 크게 책 읽는 소리가 방 안 가득 아름다운 하모니를 이룬다.

가족이 한자리에 앉아 각자 일에 몰입했던 시간이 꽤 된 모양으로, 아버지가 짜고 있는 자리는 벌써 서너 번 돌돌 말아 놓을 정도의 양이 되었고, 어머니가 자아 놓은 실의 양도 여섯 뭉치나 된다. 아이도 꽤 집 중을 했던지 책의 페이지가 많이 넘어간 상태다.

이 가족 각자가 하고 있는 일은 잔꾀를 부려 성큼성큼 진도를 나갈 수도 없고 그렇다고 얼렁뚱땅 대충할 수도 없는, 몸과 마음을 몰입해 한 땀 한 땀 진행해야 하는 일이다.

아버지가 자리를 성글고 투박하게 대충 짠다면 그 돗자리는 사용하는 사람의 몸을 찌를 수밖에 없고, 어머니가 실의 잡티를 골라내지 못하거나 굵기를 고르게 뽑지 못한다면 그 실은 고운 옷감을 만들 수 없다. 아이의 공부도 넓게 배우고 조심스럽게 생각하고 이치나 원리를 찾아내어 실천하는 경지에 이르지 못한다면, 참된 공부가 될 수 없을 것이다.

가족 구성원이 한 장소에 모여 각자 자신이 할 수 있는 선에서 지식노동이든 육체노동이든 하지만, 그림 제목의 주체도 화면의 중심을 차지한 사람도 아버지다.

화면의 제일 앞에 집안 서열 1위인 아버지를 크게 그렸고, 그다음은 2위인 어머니를 뒤편에 조금 작게 그렸고, 마지막으로 아이를 제일 뒤에 작은 모습으로 그렸다. 그러고 보니 아이는 간밤에 잠자리에서 바지에 실례를 했는지 아니면 형편이 넉넉하지 못했는지 아랫도리를 벗은 채 공부를 하고 있다.

아이는 어린 나이에 글공부를 얼마나 야무지게 하는지, 막대기로 글자를 한 자 한 자 짚고 입을 크게 벌려 소리 내어 읽고 있다. 책을 꼭 눈으로만 읽을까, 저렇게 입을 크게 벌리고 소리 내어 읽는 수도 있다. 사실 어머니의 물레 소리와 아버지의 고드랫돌 소리 속에서 눈으로만 공부하기에는 어려우니, 그 소리들을 넘어서기 위한 공부 방법으로 더욱 큰소리 내어 읽기를 하고 있을 터이다. 공부하는 모습만 보면 재상이 되고도 남을 만큼의 열정을 보이고 있다.

부모에게 제일 큰 기쁨이 무엇이던가, 자식 입에 밥 들어가는 모습을 보는 것과 자식이 열심히 공부하는 모습을 보는 것이다. 조그마한 녀석의 공부하는 자세가 저 정도라면, 어머니와 아버지는 어깨가 결리고 손목이 시큰거리고 손에 굳은살이 생겨도 행복하다. 이 방에서 아버지와 어머니를 제일 힘 나게 하는 소리는 자식의 글 읽는 소리다. 따라서 물레 소리와 고드랫돌 소리도 쉼 없이 속도를 낸다.

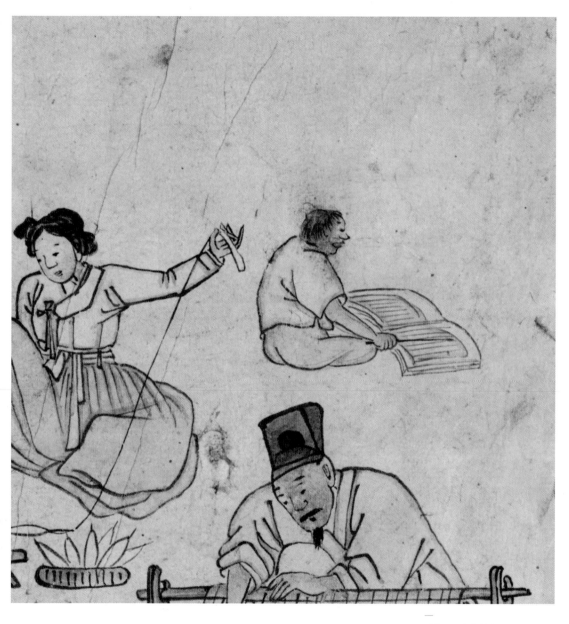

김홍도, 〈자리 짜기〉, 부분
자리를 짜는 아버지에게도, 물레를
돌리는 어머니에게도 제일 힘이 나
는 소리는 자식의 글 읽는 소리다.

전통 사회나 현대 사회나 자식에 대한 사랑은 방법만 조금 다를 뿐, 그 내용은 다 같다고 생각한다. 한 예로 조선 중기의 학자 이문건(이황과 이이의 학문 체계에 영향을 준 인물)이 쓴 육아 일기 『양아록養兒錄』만 보아도 손자가 태어나 성장할 때까지 손수 돌보고 직접 가르친 할아버지의 세심한 관심, 잔잔한 사랑이 느껴지는데, 손자에 대한 사랑이 현대의 할아버지들보다 더하면 더했지 덜하지 않다.

다시 〈자리 짜기〉를 보자. 가만 보니 자리를 짜는 아버지의 손이 굳은살 없이 희고 가늘어 영 어설퍼 보인다. 어찌 보면 옆에서 물레를 돌리는 어머니의 손가락보다 더 부드럽고 가냘픈 것이, 자리 짜기는 아버지가 늘 해 오던 일은 아닌 모양이다. 아버지의 얼굴 표정을 살펴보아도 김홍도의 다른 그림에서 볼 수 있는 노동하는 사람들의 즐거운 몸짓과

김홍도, 〈자리 짜기〉, 부분
희고 가냘픈 손. 머리에 쓴 사방관을 보아 하니, 아버지는 그동안 육체노동과는 거리가 먼 삶을 살았을 것이다. 당시에 가난한 양반가의 아버지들은 생계를 위해 책을 밀치고 자리 짜기를 했다.

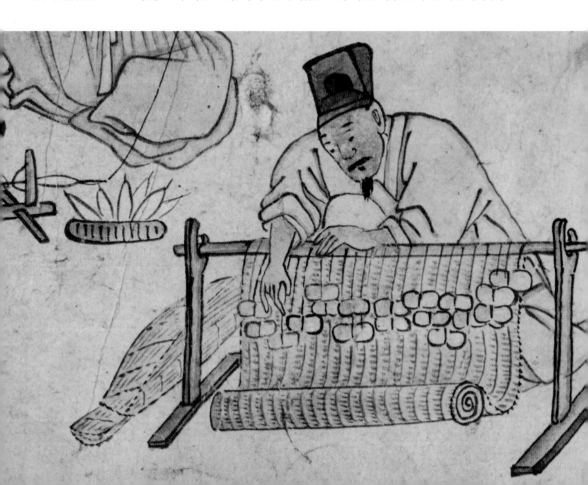

표정과는 많이 다름을 알 수 있다.

아버지가 그동안 육체노동과는 거리가 먼 삶을 살았다는 추측을 하게 하는 것이 있는데 바로 머리에 쓴 사방관이다. 사방관은 조선 시대 양반 가문의 선비들이 쓰던 관으로, 이 가정이 서민이 아닌 양반 가문임을 알려 준다. 어쩌면 당시 조선 인구의 반을 넘어서던 서얼 신분일 가능성도 배제할 수 없다. 서얼은 학식이 깊어도 관직에 나갈 수 없는 신분으로, 그나마 아버지가 유산이라도 물려주었으면 다행인데 그런 재산이 없다면 선뜻 할 수 있는 일이 많지 않았다. 당시에 수공업과 상공업이 크게 발달하고 있었는데 그중에 자리 짜기가 가족의 생계를 위해 할 수 있는 일이었다.

〈자리 짜기〉에 등장하는 아버지가 하고 싶은 일은 정작 다른 것이다. 그러나 가족을 위해 서툰 솜씨라도 열심히 자리를 짠다. 자식만은 부모의 고단한 삶을 대물림하지 않도록 자식의 공부 뒷바라지를 해 주고 싶은 마음, 자식만은 어려운 상황을 이기고 성공하기를 바라는 마음으로 자리를 짜고 있다. 아버지는 자리를 왕골이나 짚으로 짜는 것이 아니라 간절한 희망으로 짠다.

당시 조선의 가난한 아버지들이 자리를 짜서 파는 일을 선호한 까닭이 있었는데, 큰 자본이 들어가지 않았기 때문이다. 19세기의 철학자 마르크스는 『자본론』에서 "자본은 자기 증식을 행하는 가치의 운동체"라고 했다. 자본의 이런 속성에 비판적이었던 마르크스의 거대 이론에는 동조하지 않더라도 적어도 자본이 자기 증식을 한다는 말에는 동의하지 않을 수 없다. 조선 사회이든 서구 사회이든 자본(화폐)이 있어야 무엇에라도 투자를 해 보고 그 과정에서 돌아온 더 큰 자본으로 가족을 부양하고 재투자도 하지 않겠는가.

또한 가난한 아버지들이 짠 자리가 활발히 유통된 데에도 이유가 있었다. 당시 조선 사회에서 자리는 왕실부터 서민까지 모두에게 필요한

생활용품이면서 세금으로 낼 수 있는 등 그 용도가 매우 다양해 수요가 많았다. 현대에는 입식 생활을 하므로 자리가 여름 한 철 있으면 좋을 뿐이지만, 좌식 생활을 하던 조선 사회에서는 대부분의 일을 바닥에서 처리했으므로 자리의 활용도는 매우 높은 편이었다.

우선 궁핍한 서민층의 집에서는 요와 이불이 넉넉하지 않으면 자리를 요 대신 바닥에 깔고 이불 대신 몸에 덮고 잤으며, 장사하는 사람들은 단단한 나무로 짠 그럴듯한 좌판이 없으면 흙바닥 위에 돗자리를 펼쳐 놓고 물건을 진열했다. 양반집에서는 그보다는 조금 더 격식 있는 용도로 자리를 사용했는데, 그 종류도 다양하게 구비하여 사용했다. 제사와 잔치를 위해 깔고, 귀한 손님이 방문했을 때 깔고, 여름에는 햇살을 가리는 발로 사용하기도 했다. 하지만 자리가 가장 많이 필요했던 곳은 아무래도 왕실로, 국용國用 자리를 관장하던 관청까지 따로 있었다. 당시 상황이 이러하니 조선 사회에서 자리의 유통이 활발했던 것은 두말할 나위가 없다.

자리는 거친 멍석으로 만들 것인지, 무늬를 넣은 화문석으로 만들 것인지에 따라서 왕골, 부들, 짚 같은 다양한 재료를 사용했는데, 오른쪽 그림처럼 자리틀을 이용해서 만들었다. Y자 모양의 자리틀 두 개를 짜야 하는 자리 폭만큼 벌려 놓고 그 위에 긴 나무를 가로질러 얹어 놓고, 일정한 간격으로 홈을 파서 돌멩이 같은 고드랫돌을 앞뒤로 걸어 놓은 뒤에, 왕골이나 짚 등을 조금씩 떼어 올려놓고 고드랫돌을 번갈아 놓으면 자리를 촘촘히 짤 수 있다.

김홍도의 〈자리 짜기〉, 김득신의 〈야묘도추野猫盜雛〉 같은 그림을 통해 확인되듯이 가난한 양반가의 아버지들이 가족의 생계를 위해 책을 밀치고 자리 짜기를 했지만, 한편에서는 집안일을 하는 하인들을 둔 양반도 그 나름의 사연이 있어 자리 짜기를 하기도 했다. 조선 후기의 학자이자 명문장가인 김낙행의 『구사당집九思堂集』에는 다음과 같은 사연

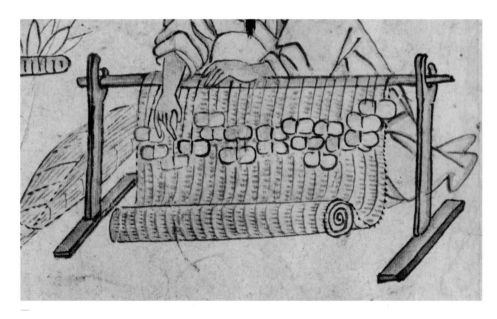

김홍도, 〈자리 짜기〉, 부분
자리는 고드랫돌이 매달려 있는
자리틀에서 만들어진다.

이 실려 있다.

세상에 나처럼 재주 없는 사람이 한 달여 배워서 이만큼 짜게 된
기술이 돗자리 짜는 기술이니, 이것이 가장 쉬운 기술인 것을 알겠
다. 그러니 내가 인생을 마칠 때까지 이 일을 업으로 삼는 것도 내
분수에 맞는 일이다.

이 일로 내게 유익한 점이 있다. 일하지 않고 밥만 축내지 않게 되
고, 괜히 일없이 들락거리지 않게 되고, 한여름 대낮에 낮잠을 자
지 않게 되며, 중요하지도 않은 잡담을 할 시간이 없어졌다. 또한
잘 짠 자리는 어머니를 위해 쓰고, 그보다 못한 것은 나와 처자식
이 사용하며, 그 외에 집안일을 하는 하인들도 맨바닥에서 자지 않

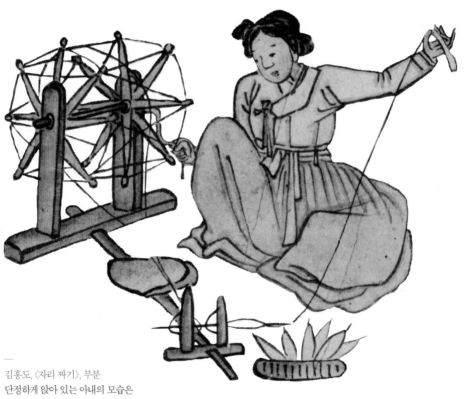

김홍도, 〈자리 짜기〉, 부분
단정하게 앉아 있는 아내의 모습은
시집오기 전까지는 귀하게 자라 글
공부까지도 했을 것 같은 분위기를
띤다. 그러나 남편의 어설픈 손놀
림과 달리, 아내의 북 돌리는 몸짓
과 손동작은 능숙하다.

게 할 수 있으며, 남는 것은 가난한 사람에게 나누어 줄 수 있다.

<div align="right">— 정축년 여름 5월에 쓴다</div>

김낙행은 효성이 지극하여 아버지의 유배지까지 따라갔던 인물이다. 유배 간 선비들이 유배지에서 자리를 짜기도 했으니, 그도 아버지를 모시고 집으로 돌아갈 날을 희망하면서 아버지 옆에서 말없이 자리를 짠 것은 아닐까?

여자의 일생

—

조선 후기의 서민층에서 아버지가 주로 한 일은 자리 짜기였다면, 어머니의 몫은 길쌈이었다. 남편 옆에서 아내가 조용히 물레를 돌린다. 그다지 강해 보이지 않는 작은 체구에 말수가 없는 조용한 성품은 부부가 닮았다. 그러나 아내가 일하는 모습은 남편의 모습과 대조를 이룬다. 남편은 움츠린 모습으로 어설픈 손놀림을 하고 있지만, 아내는 북을 돌리는 몸짓과 손에 흔들림이 없고 능숙하다.

아내는 단정하게 앉아 있는 자세나 옷 태로 보건대 시집오기 전에는 귀하게 자라 글공부까지도 했을 것 같은 분위기를 띤다. 말수가 적고 교양 있어 보이지만, 어쩐 일인지 시집을 온 뒤에는 한 집안의 살림을 책임지는 실질적인 가장이 되었다. 시집오기 전에 시댁의 형편이 넉넉하지 않다는 것을 알았지만, 남자의 성품과 학식이 깊다는 중매쟁이의 말에 부모님은 신랑 될 사람 하나 보고 그녀를 시집보냈다. 그러나 없어도 너무 없는 살림이다. 남편이 벼슬길에 오르기 전에 가난한 집에 아이가 태어났고 그녀는 어머니가 되었다. 눈에 넣어도 안 아플 귀한 자식은 곧 하나에서 둘이 되었고 지출도 서너 배가 되었다. 아이를 먹이고 입히고 공부시켜 스스로 제 살길을 찾아가게 하기까지는, 어떤 인생의 희생을

김홍도의
〈자리
짜기〉

전제로 하게 된다. 당시 그 희생자는 대부분 여자였다.

시어른과 시동생, 남편, 아이의 식사와 빨래 등 집안 살림은 당연히 아내의 일이다. 게다가 없는 살림에 제사는 왜 그렇게 자주 돌아오며, 친인척의 경조사는 왜 그리 많은지. 이 모든 가사노동에 고단한 몸이지만 어머니는 가족의 생계를 위해 경제 활동까지 해야 한다.

작은 체구의 가냘픈 여인은 "내가 조금 더 참고 노력해야지", "조금만 더 고생하면 지금보다는 형편이 나아지겠지. 그래, 그럴 거야" 하고 혼자 마음을 다독이며, 밤이고 낮이고 일하느라 허리 한 번 제대로 못 편다. 마음을 단단하게 먹고 열심히 일하고 있지만 워낙 없는 살림이다 보니 한 달 살기도 빠듯하다. 아무리 열심히 일해도 버는 돈보다 나가는 돈이 더 많고 물가는 겅중겅중 무섭게 올라간다.

그러던 어느 날, 아내는 공부하는 남편 옆에 이웃에서 얻어 온 자리짜는 재료를 조용히 놓는다. 다, 자식 때문이다. 자식은 내 인생보다는 좀 더 나은 삶을 살기를 바라는 마음 때문이다. 남들처럼 자식을 서당에도 보내고 싶고, 최고는 아니어도 기본적인 옷은 자식에게 입히고 싶다는 생각 때문이다. 부모에게 자식은 자신의 분신이기 때문에 자식이 잘 되어도, 못되어도 그 희열과 고통은 부모의 가슴에 그대로 전해진다.

이렇게 조선 사회에서는 여성의 노동력이 한 집안의 물질적, 정신적 구심점 역할을 했던 것으로 보인다. 그렇다면 지금 이 시대 여자의 삶은 어떠한가?

얼마 전에 유명 일간지의 기획 기사 중에 '우리나라 가정의 실질적 가장'을 분석한 내용이 있었다. 그 내용에 따르면 아빠 가장이 50여 퍼센트, 엄마 가장이 40여 퍼센트, 그리고 조부모 가장, 소년 소녀 가장의 순이었다. 40퍼센트라는 꽤 많은 엄마 가장이 등장한 이유는 운명이 순탄치 못해 사별과 이혼을 했기 때문이기도 했지만, 제법 많은 경우가 명예퇴직한 남편과 취업 재수생이 된 장성한 자녀들 때문이기도 했다.

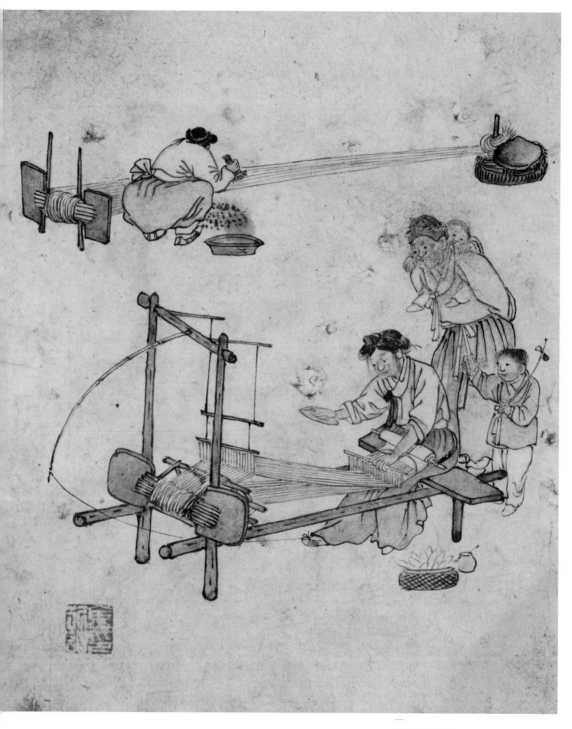

김홍도, 〈길쌈〉
『단원 풍속도첩』(보물 제527호), 18세기,
종이에 채색, 27×22.7cm, 국립중앙박물관.

경기 침체로 인한 사회 현상이 또 다른 형태의 가장을 낳고 있는 중이다. 동서고금을 막론하고 엄마들이, 여자들이 집안의 가장이 되어 세상으로 나가 가족의 생계를 책임진다는 것은 참 고단한 일이다. 사회는 거칠게 내달리는 호랑이와 같아서 집안일과 사회생활을 병행하는 여자들에게 정신적으로나 물리적으로나 너무 많은 희생을 요구한다. 사회의 많은 부분이 남녀 평등적 시스템으로 바뀌었다고는 하지만 아직도 현장에서 느끼는 체감온도는 별로 달라진 것이 없다. 가족의 생계를 짊어지고 벼랑 끝으로 내몰린 여자 가장들이 흔한 세상이다 보니, 그림에서 만나는 엄마이자 아내인 그녀의 얼굴 위로 많은 얼굴들이 겹친다. 가장이 된 여자들은 내일도 모레도 계속 세상으로 나설 것이다. 소중한 가족의 얼굴을 떠올리면서……

그런데 김홍도의 〈자리 짜기〉에 등장하는 가족에게 아쉬운 점이 하나 발견된다. 가족이 각자 맡은 일에 집중하기 위해 등을 돌리고 있는데, 일이 덜 능률적이더라도 서로 얼굴을 마주 보고 동그랗게 앉았으면 더 좋았겠다 싶다. 그러면 현실은 고단해도 남편의 얼굴, 아내의 얼굴, 아이의 얼굴, 아버지의 얼굴, 어머니의 얼굴, 그 얼굴을 보며 서로 힘을 더 낼 수 있기 때문이다.

그림, 인생을 만나다

—

조선 사회에서 베 짜는 일은 주로 평민 여성의 일이었지만, 조선 후기로 접어들면서는 벼슬에 나가지 못한 가난한 양반가의 아내들도 많이 참여하는 일이 되었다. 여성들의 이 일은 가족의 옷감을 마련하는 차원을 넘어 시장에서 유통될 상품 제작에까지 이르면서 가정 경제부터 국가 경제까지 영향을 미쳤다.

김홍도의 〈길쌈〉처럼, 시어머니에게 잘 배운 며느리들끼리 체계적

으로 업무 분담을 하면 조금 더 생산적인 상업 활동이 가능했다. 실제로 베 짜는 일을 체계적이고 전문적으로 해서 집안을 일으켜 세운 여성들에 대한 기록도 종종 발견된다. 그런데 〈길쌈〉에 등장하는 시어머니의 얼굴빛이 좋지 않다. 하루 종일 며느리들과 베를 짜고 손을 털었으나, 아픈 허리로 또 어린 손주들을 보살펴야 하는 고단함 때문인 것도 같다. 아니면 며느리의 솜씨가 성에 안 차서 그러는 것도 같다. 둘 다일 수도 있겠다.

김홍도, 〈길쌈〉, 부분
시어머니는 하루 종일 며느리들과 베를 짜고 나서도, 또 어린 손주들을 보살펴야 한다.

　　베를 짜는 며느리의 입장에서는 안 그래도 오늘 짜야 하는 베의 양과 밀려 있는 집안일 때문에 걱정인데, 시어머니께서 가까이에서 세세하게 다 지켜보고 계시니 그야말로 곤욕이다. 그리고 보면 저쪽에 있는 동서는 시어머니를 등지고 일을 하니 시어머니의 얼굴빛이 어떤지 알 수 없어 차라리 다행이다. 김홍도

김홍도의
〈자리
짜기〉

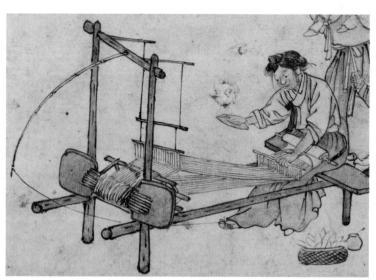

김홍도, 〈길쌈〉, 부분
며느리는 흐트러진 머릿결을 정리할 사이도 없이 부지런히 베를 짜야 한다.

의 그림 속 여자들은 흐트러진 머릿결을 정리할 사이도 없이 일하고 있
어 참 고단해 보인다. 어린 딸, 젊은 며느리, 늙은 어머니까지 물레와 함
께 인생을 보내며 부른 노래가 있어 잠시 들어 보기로 한다.

> 병이 났네 병이 났네 / 시살 물레가 병이 났네
> 시살 물레 병난 데는 / 멋이 멋이 약이랑가 / 참지름이 약이라네
> 참지름을 발라놓께 / 빙빙빙빙 잘 도나 돈다 / 앙금땅금 시살 물레
> (중략)
> 일해장을 썩 나서니 / 어매어매 우리 어매
> 날 나 기른 공력 디려 / 석세배가 못 하것든가
> 가고 없네 가고 없네 / 우리 어매 가고 없네
> 광장 같은 가장 두고 / 샛별 같은 자식 두고
> 바다 같은 전답 두고 / 구름 같은 살림 두고 / 우리 어매 가고 없네
> 저그 가는 저 사람아 / 저성길을 갈라거든
> 우리 엄매 만나거든 / 우리 애기 젖 주라고 / 전정 기별하여 주소
> 기별은 함세마는 / 참나무 곽에다 / 열쇠 없이 쟁긴 못이 / 어이 살
> 아 올라든가
> 어매어매 우리 엄매 / 우리 엄매 맷동에
> 함박꽃도 너울너울 / 접시꽃도 너울너울
> 그 꽃 한 쌍 꺾어 들고 / 우리 엄매 생각 끝에 / 나는 서러 못 살겠네

<div align="right">

－〈물레 노래〉, 『여수 구비문학 발간 및 무형문화재 발굴에 따른
자료조사 학술용역 결과보고서』(순천대학교 남도문화연구소, 1996)

</div>

다시, 그림 이야기로 돌아가 보자. 이 그림들은 김홍도가 30대에 그
린 것들인데, 그의 시선에서는 서민들의 진솔한 삶을 포착하여 기록하
고 보관하려는 듯한 마음이 읽힌다. 나는 직업의 특성상 많은 화가들을

김홍도, 〈대장간〉
『단원 풍속도첩』(보물 제527호), 18세기,
종이에 담채, 27×22.7cm, 국립중앙박물관.

김홍도, 〈점심〉
『단원 풍속도첩』(보물 제527호), 18세기, 종이에 담채,
27×22.7cm, 국립중앙박물관.

계속 만나는데, 화가들이 관심을 보이는 그림의 주제가 나이에 따라 달라지는 것을 곁에서 볼 수 있었다. 청년기의 화가에게 들어오는 대상, 중년기의 화가에게 들어오는 대상, 노년기의 화가에게 들어오는 대상은 어떤 치밀한 계획에 따른 것이 아니라, 각 나이대의 감성에 따라 자연스럽게 다가오는 것이기 때문이다.

한창 의욕이 넘치는 30대의 젊은 화가 김홍도의 시선에는 역동적인 삶이 들어왔던 모양이다. 가을 수확을 하는 농민, 농기계를 만드는 대장장이, 고기를 잡는 어부 등의 생업을 꾸려 가는 모습부터 생업 사이에 점심 먹는 모습은 물론 씨름, 무동 등의 놀이 문화를 즐기는 장면까지, 김홍도의 화면에서는 서민의 소소한 일상에 밀착된 시선을 느낄 수 있다. 자신의 삶을 열심히 꾸려 가는 인물들을 귀하게 담고 싶은 마음 때문인지, 인물의 움직임을 핵심적으로 표현할 뿐, 주위의 배경은 다 배제한 것을 알 수 있다.

오늘날의 시선으로 보면, 30세는 취업에 대한 고민과 함께 인생에 대해 하나둘 경험들을 쌓아 가는 시기다. 따라서 30대의 김홍도가 인생에 대해 무엇을 알았을까 싶기도 하다. 하지만 7세 무렵의 어린 나이에 그림 공부를 시작한 그는 다양한 그림의 주제를 통해, 다른 사람보다 빠른 정신적 성장을 거치며 세상을 알게 된 듯도 하다. 그런 화가의 눈에 들어온 다양한 인생 풍경들이 한창 농익어 가는 30대 화가의 필력에 녹아들었다.

이런 인생 풍경을 잡아낸 김홍도가 정확하게 어디에서 태어났는지에 대한 의견은 분분하다. 7-8세 때 경기도 안산에 있던 강세황의 집에 드나들며 그림을 배웠다는 기록을 통해, 안산 일대가 그를 키운 지역이라고 추측할 뿐이다. 1745년에 무반에서 중인으로 전락한 집안에서 출생했는데, 그를 키워 낸 것은 무반 문화와 중인 문화가 혼재한 역동적인 문화가 아닐까 한다. 그런 만큼 그의 시선이 닿은 서민들의 삶은 단순한

김홍도의
〈자리
짜기〉

호기심의 대상 이상의, 자신과 가족의 삶이자 고개 너머 사는 먼 친척의 삶이기도 했을 것이다.

그래서인지 김홍도 그림의 매력은 살아 있는 삶의 현장 소리가 가득하다는 것이다. 풍속화에는 화가가 의도했든 하지 않았든 간에 역동적이면서도 아름다운 시각적 이미지뿐 아니라 온갖 소리들이 넘실거린다. 이처럼 그림이 말해 주듯이 김홍도는 살아 있는 화가의 눈을 가졌고, 깊이를 가늠할 수 없는 시인의 가슴을 가졌으며, 영혼을 울리는 음악가의 귀를 가졌다. 음악가의 귀를 가진 것을 알려 주는 그림들에는 거문고, 당비파, 생황, 퉁소 등이 등장하고는 하는데, 김홍도 그 자신이 여러 악기들을 실제로 연주할 수 있었다고 한다. 그러고 보니 〈무동〉에서 해금 1명, 대금 1명, 피리 2명, 장구 1명, 북 1명으로 구성된 악대는 마치 김홍도의 분신 같다. 연주자들의 입 모양과 손동작은 각 악기의 특성에 따라 다르게 그려졌다. 그들이 연주하는 음악이 얼마나 훌륭한지는 무동의 얼굴 표정과 몸동작에서 잘 드러난다. 이처럼 시각적이고 청각적인 감각을 탁월하게 가진 화가의 그림은, 분명 다른 화가들의 그림과는 차별화된다고 생각한다.

신비로운 화가 김홍도의 외모나 성품에 대해 알 길이 묘연해 기록에 의지할 수밖에 없다. 어린 김홍도를 가르쳐서 도화서 화원으로 추천한, 김홍도의 영원한 스승이었던 표암 강세황, 그가 인간 김홍도를 오래도록 지켜보고 기록한 『표암유고豹菴遺稿』와 조희룡의 『호산외사壺山外史』가 대표적이다. 강세황과 조희룡의 기록에 의존해 상상해 보는 김홍도는 세속을 초월한 듯한 신선 같은 인품을 가졌고, 정신의 깨끗함이 훤히 드러나 보이는 외모에 아름다운 풍채를 지녔다. 여러모로 매력적인 화가인 김홍도의 작품은 군왕의 근엄한 모습부터 역동적으로 살아가는 당시 서민의 삶까지 담아내어, 오늘날 우리가 호사를 누릴 수 있게 해 준다. 김홍도의 이 같은 다양한 그림들을 하나의 범주로 묶는 것은 불가능하다.

김홍도, 〈무동〉
『단원 풍속도첩』(보물 제527호), 18세기,
종이에 담채, 27×22.7cm, 국립중앙박물관.

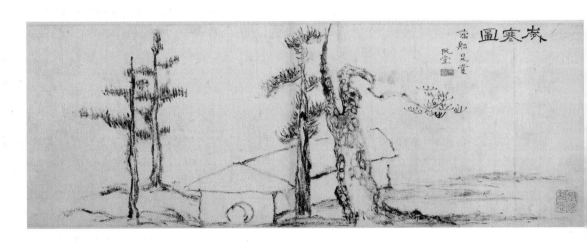

 김정희, 〈세한도〉
1844년, 종이에 먹, 23×69.2cm,
개인 소장, 국보 제180호.

김정희의 〈세한도〉:
바람의 섬에 사제師弟의 바람이 분다

좌소치 우상적, 사제 관계를 묻다

—

사람은 극한상황에 놓일 때, 비로소 지인들의 진짜 마음을 알게 된다. 내게 기쁜 일이 생겼을 때 질투함 없이 자신의 일인 양 진심으로 기뻐해 주는지, 내게 힘든 일이 생겼을 때 진심으로 고민해 주고 위로해 주는지, 그 됨됨이를 알게 된다.

내게 좋은 일이 생기면 수시로 연락하다가도 힘든 일이 생기면 모른 척하는 지인을 보는 것도, 반대로 내가 매우 힘들 때 걱정하는 척하며 나의 아픈 상처를 자꾸만 들추는 지인을 보는 것도 씁쓸하다. 나 또한 내 이익의 가능성에 맞추어, 조건적인 관계를 맺고 있지는 않은지 살펴보게 된다.

사람 관계가 더 삭막해지는 요즘, 추사秋史 김정희金正喜, 1786-1856가 제자에게 그려 보낸 〈세한도歲寒圖〉를 통해 진정한 사제 관계를 묻고자 한다. 그림보다 더 아름다운 스승과 제자의 관계가 수면 위로 떠오른 것은 김정희가 55세이던 1840년, 남쪽의 섬 제주도에 유배되면서부터다. 김

정희는 유배 생활 4년을 맞던 1844년 어느 날, 중국에서 도착한 책 꾸러미를 풀어 본다. 책을 보낸 사람은 제자인 우선藕船 이상적李尙迪이었다. 제자가 일전에는 『만학집』과 『대운산방문고』를 보냈고, 이번에는 『우경문편』을 보내 준 것이다.

이 책들은 모두 스승이 평소에 관심을 갖고 연구하던 분야의 책들로 당시 중국에서도 구하기 쉽지 않았다. 그러나 제자는 중국 지인들의 인맥을 동원해서 책을 구해 스승이 계신 먼 제주도까지 보내는 수고를 마다하지 않았던 것이다. 귀양살이하는 노선비는 상대에 대한 진실한 마음이 없다면 할 수 없는 선물임을 잘 알고 있었기에 가슴이 젖었다. 또한 당시에는 유배 중인 중죄인에게 책을 보내는 행위는 자칫하면 정치적으로 연루되어 위험에 빠질 수 있는 일이었다. 그러나 제자는 한 치의 망설임이나 두려움 없이, 스승의 유배 생활에 늘 마음을 쓰고 있었다.

조선 사회에서는 관직에 있다 보면 유배당하는 일이 흔했고 곧 풀려나기도 했지만, 제주도에 유배되었다는 것은 김정희의 죄목이 결코 가볍지 않다는 것을 알려 준다. 제주도는 중앙에서 멀리 떨어진 곳인 데다가 바다에 갇힌 섬이어서, 절도안치絶島安置(육지에서 멀리 떨어진 섬에 가두는 형벌)에 처할 만큼 중죄를 지은 왕족이나 고위 관리를 보내는 곳이었다. 제자 이상적은 이런 스승을 위해 기회가 되는 대로 중국에서 좋은 책을 수소문했다. 그는 역관으로 남다른 언어적 감각을 가지고 있어 통역을 위해 중국을 여러 차례 다녀왔고, 임금이 그 공로를 인정하여 상을 하사한 인물이다.

김정희는 제자에게 고마운 마음을 어떻게 표현할 수 있을까 고심하던 차에, 중국 송나라 때 소동파가 먼 유배지까지 찾아와 준 아들에게 그림을 그려 선물했다는 것을 생각해 냈다. 그리고 붓을 들어 〈세한도〉를 그렸다.

〈세한도〉의 전체 크기는 세로 23cm, 가로 14m로 매우 길며, 화면의

김정희, 〈세한도〉, 화제 부분
'세한도'란 '한겨울 추운 날씨가
된 다음에야 소나무와 잣나무가
시들지 않음을 알 수 있다'는
뜻을 담고 있다.

전체 구성은 오른쪽부터 화제, 그림, 발문으로 되어 있다. 가로가 14m까지 길어진 이유는, 이 작품을 감상한 당시 청나라와 조선의 지식인들 20여 명이 글을 지어 붙였기 때문이다.

화면의 오른쪽 위로는 '한겨울 추운 날씨가 된 다음에야 소나무와 잣나무가 시들지 않음을 알 수 있다'는 뜻의 화제 '세한도歲寒圖'가 보이고, 그 옆에는 '우선(이상적의 호)은 감상하시게, 완당(김정희의 호)'이라는 뜻의 '우선시상 완당藕船是賞 阮堂'이 세로로 쓰여 있다.

화면 왼쪽에 있는 발문을 보면, 〈세한도〉가 『논어』의 말씀을 그림으로 옮긴 것이라는 사실을 알 수 있다. 그 내용을 번역해 옮겨 본다.

지난해에는 『만학집』과 『대운산방문고』, 두 책을 부쳐 주었고, 금년에도 『우경문편』을 부쳐 주었소. 이 책들은 모두 세상에 항상 있는 것이 아니니, 머나먼 천 리 만 리 밖에서 여러 해에 걸쳐 모은 것이지 한순간에 해낼 수 있는 일이 아니지요.

去年以晚學大雲二書寄來今年又以
蕅畊文偏寄來此皆非世之常有購之
千萬里之遠積有年而得之非一時之
事也且世之滔滔惟權利之是趨爲之
費心費力如此而不以歸之權利乃歸
之海外蕉萃枯槁之人如世之趨權利
者太史公云以權利合者權利盡而交
踈君亦世之滔滔中一人其有超然自
拔於滔滔權利之外不以權利視我耶
太史公之言非耶孔子曰歲寒然後知
松柏之後凋松柏是毋四時而不凋者
歲寒以前一松柏也歲寒以後一松柏
也聖人特稱之於歲寒之後今君之於
我由前而無加焉由後而無損焉然
前之君無可稱由後之君亦可見稱於
聖人也耶聖人之特稱非徒爲後凋之
貞操勁節而已亦有所感發於歲寒之
時者也烏乎西京淳厚之世以汲鄭之
賢賓客与之盛衰如下邳榜門迫切之
極矣悲夫阮堂老人書

김정희, 〈세한도〉, 화제와 그림과 발문 일부
왼쪽에 있는 글이 김정희의 발문이다.

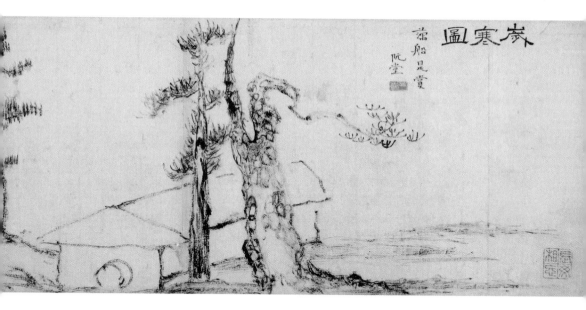

더구나 세상의 흐름은 오직 권세와 이익만을 좇는데, 그대는 이와
같이 마음을 쓰고 힘을 들여서 구한 이 책들을 권세가나 재력가에
게 주지 않고, 결국 외딴 섬에서 초췌하게 몰락한 사람에게 주기를
마치 세상 사람들이 권세가나 재력가를 좇듯이 했소.
태사공 사마천은 이렇게 말했소. "권력이나 이익으로 어울리는 자
들은 권세나 이익이 다 떨어지면 그 관계도 소홀해진다."
그대도 세상의 흐름 속에서 살아가는 한 사람인데, 초연하게 스스
로 권력이나 이익에서 벗어나서 나를 권세나 이익을 가지고 보지
않는 것이지요. 태사공 사마천의 말이 잘못된 것이오?
공자께서는 이렇게 말씀하셨소. "추운 시절이 된 뒤에야 소나무와
잣나무가 늦게 시드는 것을 알게 된다."

김정희, 〈세한도〉, 부분
집 양쪽 옆으로 신의를 상징하는 소나무와
잣나무가 두 그루씩 묘사되어 있다.

소나무와 잣나무는 사계절에 상관없이 시들지 않는 나무들이오.
추워지기 전에도 소나무와 잣나무이고 추워진 뒤에도 똑같은 소
나무와 잣나무인데, 성인께서는 특히 추워진 뒤에 그들을 칭찬하
셨다오. 지금 그대가 나를 대하는 것이 이전에도 더함이 없고, 이
후에도 덜함이 없소.

– 늙은이 완당 쓰다

그림에는 동그란 문으로 들어가는 집이 있고 그 집 옆에는 소나무와
잣나무가 두 그루씩 묘사되어 있다. 집에는 울타리가 없어 열린 문이 바
로 보인다. 제주도는 도둑과 거지가 없는 섬으로 유명하니 크게 염려될

것은 없지만 많다던 돌은 다 어디에 있는지, 낮은 돌담조차 없는 집은 썰렁해 보인다.

오로지 제주의 차가운 바람만이 가득한 곳에서 집과 나무는 미동도 없이 꼿꼿하게 서 있는데, 메마른 붓으로 그린 묵선은 긴 세월이라도 표현하려는지 끊어질 듯 절대 끊어지지 않고 이어진다.

〈세한도〉는 내적인 정신이나 의지를 표현하는 문인화의 정수로, 화가 정신의 뼛속까지 치고 들어갔으면서도 절제된 화법을 유지하여 감상자의 뼛속까지 울림을 준다. 단정한 글씨로 쓴 화제는 김정희가 제자들에게 그토록 주장했던 문자향文字香(문자의 향기), 서권기書卷氣(서책의 기운)를 경험하기에 충분하다. 김정희의 〈세한도〉는 조선 시대의 사제 관계를 엿볼 수 있고, 서화 일치를 추구했던 조선 문인화의 정수를 느낄 수 있으며, 또 청나라와 조선 지식인들의 글씨를 함께 볼 수 있는 여러 모로 귀한 그림이다.

세월이 흘러 1856년에 스승이 세상을 떠나자, 이상적은 애통하는 마음을 담아 다음과 같은 글을 남겼다.

"덥고 쓸쓸한 남쪽에서 10여 년 귀양살이하고 돌아오시더니 북쪽 바닷가 바람을 맞으며 더욱 쇠약해지시고, 원한을 씻지 못한 말년에는 마음이 타고 남은 재 같았다. 스승의 은혜를 갚지 못함을 통곡한다. 명망이 높으면 하늘이 시기하고 재주가 크면 세상에 용인되지 않는다. 평생지기인 먹 자취만 남았으니 '소심란素心蘭'과 '세한송歲寒松'이다."

〈세한도〉는 이상적의 제자 김병선에게 전해져 그의 자손에 의해 보관되다가 일제 강점기에 일본으로 건너갔다. 이를 알게 된 진도 출신 서예가 손재형이 일본으로 건너가 소장가를 어렵게 설득해서 〈세한도〉를 구입한 뒤에 우리나라로 들여왔다. 이 그림은 현재 국보로 지정되어 있다.

한편 김정희의 제자 중에 소치小癡 허련許鍊(나중에 허유許維로 개명)도 이상적 못지않게 스승을 정성껏 모셨던 인물이다. 김정희에 대한 허

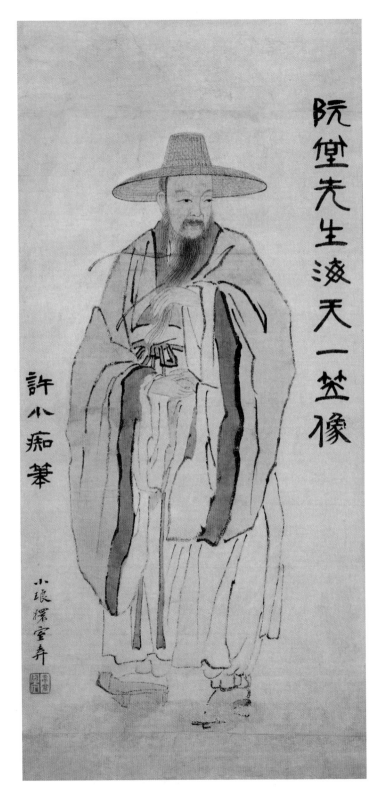

阮堂先生海天一笠像

許小痴筆

小瑯嬛堂弄

허련, 〈완당 선생 해천일립상〉
19세기, 종이에 담채, 51×24cm,
아모레 퍼시픽 미술관.

련과 이상적의 사랑이 부러웠던 문객들은 두 제
자를 '좌소치, 우상적'이라고 불렀다 한다. 김
정희는 전라도에 있던 허련의 글과 그림을
초의草衣 선사를 통해 보고 허련을 한양으로
불러 가르쳤다. 제자 허련의 뛰어난 재주를
각별히 아꼈던 김정희는 중국 원나라 때 화
가 황공망의 호 대치도인大癡道人에서 착안해
서 소치라는 호를 직접 만들어 주었다.

　　이 같은 스승의 각별한 사랑을 받았던 허련은 스
승이 제주도로 유배를 떠날 때 해남까지 배웅을 했으며, 9년의 유
배 생활 동안 세 번을 찾아갔다. 제주도 가는 길이 지금처럼 비행기로 한
두 시간이면 되는 것도 아니고, 당시는 오로지 뱃사람의 감각에만 의지
하여 짧아야 20여 일이 걸리는 험한 바닷길이었다. 그러나 허련은 홀로
쓸쓸히 계신 스승을 찾아뵈었다. 한 번 가면 오래 머물며 식사는 물론이
고, 스승께서 불편함이 없도록 세심하게 보살펴 드렸고, 혹여나 스승의
사기가 떨어질까 봐 제주도에서까지 서화에 대한 가르침을 받았다.

　　허련은 스승의 초상화를 넉 점 그렸다고 전해진다. 그중 한 점이 〈완
당 선생 해천일립상阮堂先生海天一笠像〉이다. 이 작품은 초립에 나막신을
신고 도롱이 차림의 모습으로 송나라 소동파를 그린 〈동파입극도〉를
그대로 차용해 스승을 표현한 것이다. 제자의 붓끝에서 되살아난 김정
희의 눈빛이 참 인상적이다.

　　허련은 스승이 세상을 떠나자, 전라도 고향으로 내려가 운림산방雲
林山房을 짓고 거기서 10여 년을 머문다. 스승이 죽은 지 22년이 지난 어
느 여름날에는 스승의 생신을 기억하며 성묘를 다녀와서 다음과 같은
기록을 남겼다.

스승님의 오래된 저택의 문턱을 들어서니 슬픈 감정이 어떠했겠습니까. (중략) 제문을 지어 스승의 영정에 바치니 평생 품고 있던 회포를 조금이나마 풀 수 있었습니다.

스승 김정희와 제자 이상적, 허련의 관계는 참된 스승의 조건과 참된 제자의 도리에 대해서 질문을 던지고 있다. 이상적과 허련이 스승을 마치 부모 섬기듯이 모신 데에서 묵직한 감동을 받게 된다. 여기서 제자들에 대한 칭찬은 당연하지만, 한편으로는 스승의 평소 인품까지 가늠해 보게 된다. 평소에 제자들을 어떻게 대했고 또 삶의 모습을 어떻게 보여 주었는지도 알 수 있는 것이다. 물론 우리 조상님들의 사제 사상이 스승의 그림자도 밟지 말라는 것이었지만, 세상의 모든 관계란 어쩔 수 없이 상호적이다. 훌륭한 스승이 있었기에 훌륭한 제자들이 있었다고 생각한다.

자격이 미달인 스승은 제자들의 게으름만을 탓하며 가르치는 자신의 역할에 게으름을 피운다. 학문을 가르치는 스승은 그 누구보다도 『대학』의 글귀인 "구일신 일일신 우일신苟日新 日日新 又日新(진실로 하루를 새롭게 하려면 나날이 새롭게 하고, 또 날로 새롭게 하라)"을 명심해야 한다. 그런 위치에 있는 스승이 약자일 수밖에 없는 제자들에게 펜의 힘을 남용하여 휘두르며 극단적인 정치색을 띠는가 하면, 제자를 가르치는 일보다 자신의 대외적 돈벌이에 급급하기도 한다. 잊을 만하면 사회면에 등장하는 나쁜 스승의 예를 보며 살고 있는 세상이다. 최근의 초, 중, 고등학교는 물론이고 대학교와 대학원의 풍경을 볼 때 사제 관계에 대한 생각이 많아진다. '좌소치, 우상적'의 김정희 선생께 사제 관계를 묻는다. 훌륭한 스승의 자질이란 무엇이고, 참된 제자의 모습은 어떤 것입니까?

유배지에서 쏘아 올린 꿈

유배의 섬 제주도 하면 영화 〈빠삐용〉(1973)에 나오는 검푸른 바다 위의 섬이 겹치고는 한다. 살인죄의 누명을 쓴 빠삐용(스티브 매퀸 분)과 위조 지폐범 드가(더스틴 호프만 분)가 감옥 생활을 하면서 끊임없이 탈옥을 시도하던 영화. 빠삐용은 무죄인 자신을 범인으로 만든 검사에 대한 복수심에, 드가는 아내에 대한 배신감에 탈주를 시도하지만 실패하여 더욱 끔찍한 독방에 갇히게 되고, 계속되는 탈출 시도와 실패로 인해 결국 망망대해의 거센 파도에 둘러싸인 악마의 섬에 갇히게 된다.

가장 강한 인상을 남긴 장면은 엔딩 장면이다. 더 이상 탈출을 시도하지 않고 섬에서 그냥 살겠다는 드가를 남겨 두고, 빠삐용은 야자열매 자루와 함께 까마득한 절벽 아래의 검푸른 바다로 뛰어내린다. 거센 파도에 가라앉고 떠오르기를 반복하면서 점점 푸른 바다와 하나가 되고, 마지막에는 스크린에 망망대해만 가득 찬다. 탈출에 대한 빠삐용의 집념이 어느새 복수를 넘어 세상과 단절된 절대 고독과 두려움에서 벗어나려는 욕망으로 나아갔다고 생각된다.

유배의 땅 제주도와 영화 속 섬이 동일시되는 것은, 두 섬 모두에서 거친 바다에 갇힌 외딴 섬의 절대 고독이 느껴지기 때문이기도 하고 또 누명을 쓴 사람의 내적 갈등이 전해지기 때문이기도 하다. 결국 영화 속 빠삐용은 형벌의 섬에서 탈출하고, 조선의 김정희는 9년 동안 형벌의 땅 제주도를 자기완성의 시간과 공간으로 만든 끝에, 자신을 그곳으로 보낸 사람들에 의해 자유를 얻게 된다.

김정희가 제주도에 처음 도착했을 때 받은 형벌은 가시나무 울타리를 높게 두른 집에 갇힌, 그야말로 형벌 중에 가장 가혹하다는 위리안치圍籬安置였다. 당시 위리안치를 받는 죄인은 전라도 지역의 섬들이나 그보다 더 먼 제주도에 유배되었다. 전라도는 당시 한반도의 전체 섬 중 3분

김정희의
〈세한도〉

의 2 가량에 달하는 섬들을 가진 지역적 특수성 때문에 그 자체가 귀양지이거나 혹은 제주도로 가는 유배자들의 중간 길목이 되었다. 제주도는 중앙에서 먼 곳이면서 사면이 바다로 둘러싸여 정치적 접근을 차단할 수 있었기 때문에 유배지로 활용되었다. 전라도와 제주도는 가시 돋은 탱자나무가 많이 서식한다는 공통점도 있다.

『조선왕조실록』에는 유배 관련 기록이 5,900여 건 나온다. 그중에 이름만 들어도 알 만한 학자나 정치인이 제주도에 유배되었는데, 김정희, 송시열, 정온, 김정, 최익현 등이 대표적이다. 광해군은 왕으로서는 유일하게 제주도에 유배되었다가 그곳에서 생을 마감했다. 조선 후기에는 유배에 처해지는 경우들이 더욱 많았다. 특히 치열한 당쟁 속에서 수많은 억울한 죽음을 보았던 영조는 사형에 신중을 기하는 방편으로 유배를 선택했다고 한다.

고독과 두려움의 유배지인 제주도에서 〈세한도〉를 비롯한 우리 민족의 훌륭한 걸작들 상당수가 탄생했다. 사회적인 인간이 사회와 단절된 극한 환경에 갇히게 되었는데, 어떻게 그 마음을 다잡고 훌륭한 작품들을 쏟아 낼 수 있었을까 싶다. 물론 예수의 제자 성 요한도 당시 정치범들의 유배지였던 작은 밧모 섬에서 『요한계시록』과 『요한복음』(『요한복음』은 유배 전 혹은 후에 에베소에서 쓰였다는 의견도 있다)을 집필했다고 전해진다. 송나라의 문장가 소동파도 유배 간 하이난 섬에서 『해외집』을 남겼고, 이탈리아의 사상가 마키아벨리도 그 유명한 『군주론』을 정치 유배 시절에 쓰기는 했다.

그러나 세계사를 통틀어 조선 선비들처럼 유배지에서 한꺼번에 명작들을 쏟아 낸 경우는 없다. 그들은 정신적, 물리적으로 큰 고통을 주는 유배지에서 평정심을 갖고, 학문을 탐구하고 창작에 몰두하여 불후의 명작을 많이 남겼다. 현대의 우리는 그것을 '유배 문화', '유배 문학'이라고 일컬으며 관광 콘텐츠로 개발해 그들의 발자취를 따라가 보고 있다.

김정희는 안치의 형태가 바뀌고 낯설고 고통스러운 유배지 제주도의 자연환경에 적응하면서 심리적 안정을 되찾아, 그곳에서 〈세한도〉는 물론 예술적인 서체 '추사체秋史體'를 완성했다. 물론 추사체는 유배지에서 갑자기 매진해서 얻은 결과가 아니다. 어릴 때부터 엿보였던 천재적인 기질, 그것을 알아본 많은 지식인들의 후원, 그리고 아버지 김노경의 적극적 지원으로 북학파의 거두 박제가를 스승으로 모시고, 청나라의 고증학을 비롯하여 다양한 학문적 성과를 쌓은 것이 바탕이 되었다. 김정희는 20대에 이미 서도書道로 중국까지 명성을 날리고 있었지만, 추사체 탄생에 결정적 계기가 된 것은 동지부사로 청나라에 가는 아버지와의 동행이었다.

그때 옹방강과 완원 같은 지식인들과 돈독한 관계를 맺게 되면서, 옛사람들의 행적을 돌 위에 새긴 내용을 연구하는 비학碑學을 통해 서체를 발견하게 된다. 또한 서체의 전설이랄 수 있는 동진의 왕희지체를 경험했는가 하면, 한漢나라의 문화와 서체들을 통해 서체의 이치와 진리에 눈을 뜨게 된다. 완원의 경우는 서체의 미학을 깨닫는 김정희의 비범함을 보고 '완당'이라는 호까지 직접 만들어 주었다.

24세의 김정희가 중국 여행에서 한나라 서체를 경험한 일은 자신의 서체 발전은 물론이고, 조선 서예사의 큰 전환점이 된다. 김정희에게 충격을 주었던 한나라 문화는 중국 문화의 근원이다. 현대의 중국인도 자랑으로 생각하는 한나라의 학문과 예술을 접한 김정희는 조선으로 돌아온 뒤로 새로운 서법을 만들기 위해 연구를 했다. 격리된 유배지에서도 그 연구를 멈추지 않고 그동안의 연구 결과를 정리하여 마침내 예술적인 추사체를 완성했던 것이다.

서체에 대해 한참 미숙한 눈을 가진 내가 보기에도, 김정희가 초의 선사에게 호 '명선茗禪'을 지어 주고 이를 써 준 글씨를 비롯하여, 다양한 추사체들에서는 독특한 조형미가 느껴진다. 기회가 되실 때 다양한 추

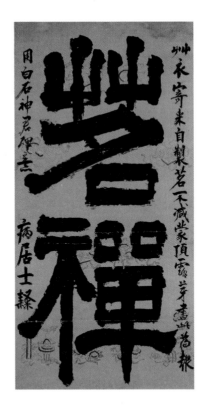

김정희, 〈명선〉
19세기, 종이에 먹,
115.2×57.8cm,
간송미술관.

사체를 꼭 찾아보셨으면 하는데, 각 글씨의 필획마다 굵기가 매우 개성
적이고 역동적으로 변한다. 어떻게 보면 추사체의 역동적이고 파격적인
분위기가 유배자의 마음을 닮은 것은 아닐까 생각하게 된다.

사실 개성이 강한 조합이란 자칫 엉성하고 산만하게 보일 수 있다.
그럼에도 불구하고 추사체가 이토록 절묘한 조화를 이루는 것은 깊은
내공 때문일 것이다. 만약 학문의 깊이가 없었거나, 서체의 이치에 대한
깊은 연구가 없이 그냥 글씨 쓰는 것만 계속 연습했다면, 예술적으로 승
화되지 못했을 것이다.

현대인의 시선으로 보아도 매우 독특한 조형미를 갖춘 추사체야말
로 글씨를 아름답게 쓰는 캘리그래피calligraphy의 진정한 원형임을 깨닫게
된다. 언젠가 본 어느 학회지의 글에서 '추사체는 중국도 만들지 못한
동아시아 타이포그래피typography의 정수'라고 했던 것이 생각난다. 서체

의 배열을 말하는 타이포그래피적 관점에서 보아도, 서체를 아름답게 혹은 개성 있게 쓰는 캘리그래피적 관점에서 보아도 추사체는 살아 있는 글씨라는 생각이 든다. 한국, 중국, 일본의 동아시아 문화에서는 글씨와 그림을 근원이 같은 예술로 보는 '서화동원書畵同源'의 관점이 오랜 역사를 가지고 있다.

당시 조선의 선비들에게 독창적인 미학의 추사체는 신선한 충격을 주는 대상이 되었음은 당연하다. 김정희의 오랜 꿈이었던 새로운 서체인 추사체는 유배지에서 치열함과 치유함 사이에서 완성되었다.

벼루 열 개, 붓 천 자루에서 탄생한 명작들
—

이상적은 스승 김정희가 세상을 떠난 뒤에 스승을 그리워하는 절절한 가슴으로 "평생지기인 먹 자취만 남았으니 '소심란'과 '세한송'이다"라고 썼다.

김정희 하면 독창적인 글씨체를 확립했을 뿐 아니라, 난초 그림의 지존이기도 하다. 난 그림을 그린 것은 물론이고 난 그림 기법에 대한 책을 저술했는가 하면, 선조, 흥선대원군, 허련, 조희룡 등의 난 그림에 평론가적인 시선으로 찬사 혹은 비난의 글을 쓰기도 하며, 19세기 묵란화墨蘭畵의 전성기를 이끌었다.

난초는 작고 여린 몸짓에도 불구하고 군자향君子香, 유곡가인幽谷佳人 등 기품이 넘치는 이름으로 불리는데, 깊은 산속의 바위 아래에서 피면서도 사계절 내내 푸르고 향도 깊어 군자의 상징이 된 꽃이다. 난초는 매우 민감하여 깊은 산속이 아닌 인간의 공간에서는 키우기가 까다로운 것으로 유명하다. 그래서인지 더더욱 인간의 태도에 빗대어 화폭에 그려지고 사랑채에서 키워지며 문인들의 아낌없는 사랑을 받았다. 화가의 의도에 따라서 군자의 상징인 대나무와 그려지거나, 소인배의 상

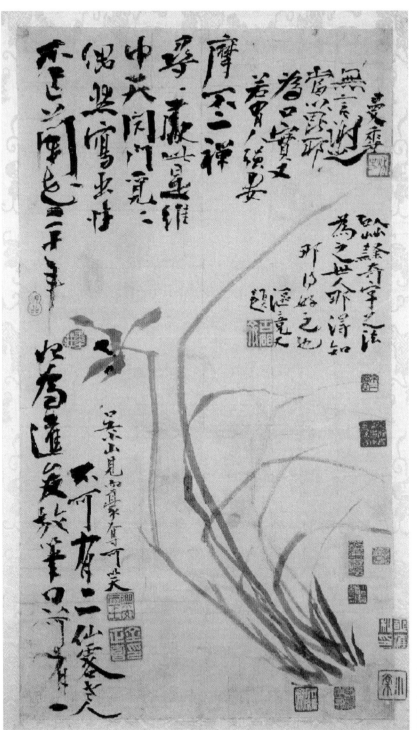

김정희, 〈불이선란도〉
19세기, 종이에 수묵,
55×30.5cm,
개인 소장.

징인 가시나무와 그려지고는 했다.

난에 대한 나의 개인적인 경험은 적지 않다. 동양화를 전공한 지인들이 예비 과정으로 기본법에 따라 난을 그린 후, 본격적인 작품에 몰입하는 것을 여러 번 목격했다. 또 전시 기획 때문에 동양 화가들의 작업실에 가면 편안한 대화 속에서도 화가의 손은 쉼 없이 난을 치는 것을 종종 본다. 나는 난을 치는 행위란, 위대한 첫걸음 같다는 생각을 한다.

난 그림에 대한 또 하나의 깊은 인상은 화가들이 난을 치는 몸짓과 호흡에서 받았다. 난 잎을 그릴 때 꼿꼿하게 뻗어 나가다가 어느 지점에 이르면 붓을 멈추듯이 호흡을 다듬고 꺾어 돌려 치기를 한다. 이와 같은 과정이 묘한 중독성이 있어 보이기도 하고 춤사위를 연상시키기도 한다. 휘고 꺾이는 각도에 따라 난을 흔드는 바람의 종류가 결정되는 것 같았다. 어디에선가 불어온 바람에 난이 흔들리고 먹 향기가 날리니, 난 그림의 최고 매력은 꺾기라고 생각한다. 어디에서 꺾고 휠지는 화가의 몫이라고 볼 때, 화가의 내공을 생각해 보게 된다.

이제 〈불이선란도不二禪蘭圖〉 혹은 〈부작란도不作蘭圖〉라 불리는 김정희 최고의 명작을 구경하는 호사를 누리기로 한다. 〈불이선란도〉의 첫인상은 그의 서체만큼이나 파격적이다. 강한 필력의 변화무쌍한 글씨들이 화면에 가득하고, 여기저기에 찍힌 열다섯 개의 붉은 인장들 때문에 이 작품을 처음 만났던 오래전에는 당황스러움도 없지 않았다. 전통 회화의 화면 구성이 그러하듯이 난 그림에서도 여백은 중요한 의미를 갖는다. 난 그림은 여백으로 인해 완성되고 정신성을 드러내기 때문에, 이 그림을 처음 만났을 때 글씨를 주인공으로 봐야 하나, 난을 주인공으로 봐야 하나 고심했던 기억이 있다.

이 같은 화풍은 중국 회화에서 볼 수 있는데 김정희가 중국의 문화·예술에 깊은 관심을 가졌던 만큼 그 영향을 받은 것이라 할 수 있다. 그 예로 중국 원나라 화가 조맹부의 〈작화추색도鵲華秋色圖〉나 〈이양도二羊圖〉를

김정희의
〈세한도〉

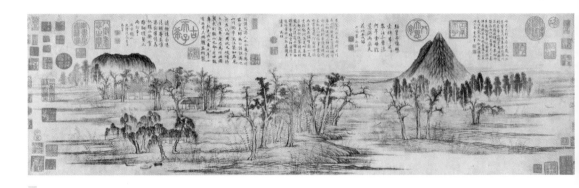

조맹부, 〈작화추색도〉
1295년, 종이에 채색,
28.4×93.2cm, 타이베이,
국립고궁박물원.

보면, 감상자나 소장자들이 그림 감상평을 그림 속에 직접 쓰고 인장을
찍은 것을 볼 수 있다.

　　한편 조선의 소장자나 감상자들 대부분은 그림 자체를 존중하면서
그림을 감상하는 시선에 걸리지 않도록 최대한 조심해서 글을 쓰고 인
장을 찍었다. 앞에서 살펴본 〈세한도〉처럼 그림에 별지를 대고 그림 바
깥에서 참여하는 방식이 대부분이다. 각 나라의 문화·예술에 대한 시선
과 진행 방식이 이처럼 다양함을 알 수 있다.

　　〈불이선란도〉의 난초는 거친 붓으로 그려졌다. 난 잎들은 추사 특유
의 개성적인 화법인 절엽난화법折葉蘭畫法으로 그려져 오른쪽으로 휘어
져 있는데, 꽃대 하나만이 왼쪽으로 올라가 꽃을 활짝 피웠다. 난초 한
포기의 화면 구성으로만 본다 해도, 글씨와 함께한 구성으로 본다 해도
조화와 균형의 극치를 보여 준다.

　　다른 조선 화가들이 난초 그림을 진짜 난초 같은 형태로 추구한 것
에서 벗어나지 못한 데 비해서, 김정희의 난은 〈불이선란도〉라는 제목
에서도 알 수 있듯이 진짜 난초의 형태를 따르는 대신, 서체 같은 난초

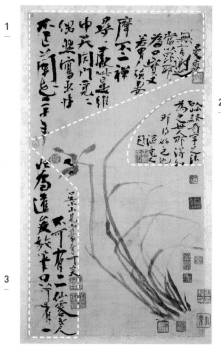

1

2

3

김정희,〈불이선란도〉,
제발의 배치도

김정희의
〈세한도〉

그림을 추구했다. 난초를 먼저 그리고 나중에 글을 쓴 것을 알 수 있는 내용이 있다. 조선 그림에서는 제발을 화면의 오른쪽에서 왼쪽 방향으로 쓰는 것이 일반적인데, 김정희는 이 그림에서 그런 전통에서 벗어나 자유로운 창작 의지를 보여 준다. 위 배치도를 보시면 글은 난을 중심으로 크게 세 부분으로 나누어 읽게 되어 있는데, 붉은 인장이 글 읽는 방향을 바로잡아 주는 긴요한 역할을 한다. 〈불이선란도〉의 해독 순서에 대해서는 현대 학자들 간에 이견이 있다. 그중 하나를 따르자면, 화면 상단의 첫 번째 부분은 왼쪽에서 오른쪽으로, 두 번째 부분은 오른쪽에서 왼쪽으로, 그리고 화면 왼쪽 하단의 세 번째 부분은 왼쪽에서 오른쪽으로 움직인다. 그야말로 파격에 파격을 거듭한 작품이라고 할 수 있어, 도대체 추사의 시도는 어디까지인가를 생각하게 한다.

먼저 첫 번째 칸은 불교의 사상을 그림에 담았음을 알려 주는 내용
이다. 왼쪽에서 오른쪽으로 갈수록 글자의 크기를 작아지게 하면서 동
시에 문장의 길이도 함께 줄어들도록 하여 조형미를 추구했다. 오른쪽
끝에는 붉은 인장이 찍혀 있다.

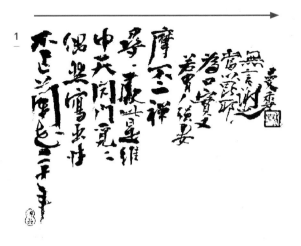

1 不作蘭花二十年 偶然寫出性中天
 閉門覓覓尋尋處 此是維摩不二禪

 난초를 안 그린 지 이십 년,
 우연히 본성의 참모습을 그려 냈다.
 문 닫고 찾고 또 찾으며 거듭 생각해 보니
 이것이 바로 유마 거사의 불이선이다.

 若有人强要爲口實 又當以毘耶無言謝之 曼香
 어떤 사람이 억지로 설명하라 한다면
 나는 유마 거사의 말 없는 대답으로 응하리라. 만향

두 번째 칸의 글은 꺾인 난의 잎사귀 안에 숨은 듯 들어가 있다. 인장
이 왼쪽에 찍혀 있으니 이번 글은 오른쪽부터 왼쪽으로 읽어 간다.

2 　 以草隷奇字之法爲之 世人那得知 那得好之也 漚竟又題
　　초서와 예서의 기이한 글자법으로 그렸으니,
　　세상 사람들이 알고 좋아할 수 있으랴. 구경이 또 품평을 하다

김정희의
〈세한도〉

세 번째 칸에서는 첫 번째 칸처럼 읽는 방향을 왼쪽
에서 오른쪽으로 잡는다. 그림을 누구에게 주려고 그렸
는지, 또 그림의 행방이 어떻게 되었는지도 쓰어 있다.

3 　 始爲達俊放筆 只可有一 不可有二 仙客老人
　　처음에는 달준을 주려고 그린 것이다.
　　이런 그림은 오직 한 번 그릴 일이지 두 번 그려서
　　는 안 된다. 선객 노인

　　吳小山見而豪奪 可笑
　　오소산이 이 그림을 보고 빼앗아 가니 우습다.

이렇게 추사의 끝없는 노력의 산물인 서예의 미학과 당시 그의 관심사였던 불교 사상이, 그의 노년기 예술관에 녹아들어 탄생한 최고 중의 최고 작품이 〈불이선란도〉다.

김정희가 평소에 제자들과 아들에게 화법보다 창작자의 심의(心意)를 더 중요하게 생각하라며, 문자향 서권기를 갖추도록 수시로 강조한 이유를 알겠다. 김정희가 송대의 주자학과 명대의 양명학 그리고 불교와 실학의 실사구시에 이르기까지, 학문을 융합적으로 연구한 토대 위에서 예술을 이루었음을 생각할 때 글 창작자의 한 사람으로서 가슴이 서늘해진다.

많은 책을 읽어 학식과 덕망을 갖추면서 품격을 끝없이 연마해야 한다는 추사의 말씀을 생각해 본다. 현대의 글 창작자와 그림 창작자는 물론이고 정치, 경제, 사회 분야에서 활동하는 사람, 그리고 한 개인에게도 가슴속 깊이 새겨 둘 실천 덕목이라고 본다.

위대한 예술가의 작품을 감상하는 호사를 누리면서도, 그 깊은 수고로움을 다 짐작할 수 없고 묘사하기도 어렵다. 그러나 추사 김정희 선생께서 70세에 이르러 "벼루 열 개와 붓 천 자루가 닳았다"고 벗에게 한 수줍은 고백에서, 그의 위대한 작품은 타고난 재능이 아닌 노력의 꽃이었음은 잘 알겠다.

제2전시실

옛 그림, 세상에 말을 건네다

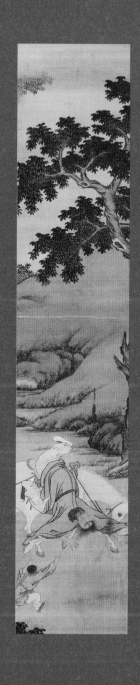

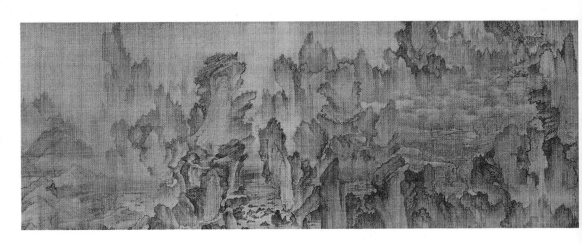

안견, 〈몽유도원도〉
1447년, 비단에 수묵 담채, 38.7×106.5cm,
덴리, 덴리 대학天理大学 중앙도서관.

안견의 〈몽유도원도〉:
몽유도원도 코드

동행, 안평대군과 꿈속을 거닐다

—

1447년 4월 20일 밤, 세종대왕과 소헌왕후의 셋째 왕자인 안평대군은
묘한 꿈을 꾼다. 한 편의 드라마 같은 이 꿈은 당사자인 안평대군의 발
문에 의해 매우 생생하게 기록되었는데, 그중 그림을 이해하는 데 필요
한 부분만 옮겨 본다.

> 정묘년 4월 20일 밤에 잠자리에 누우니, 정신이 아득해지며 깊은
> 잠에 빠져 꿈을 꾸게 되었다. 꿈에 인수 박팽년과 함께 어느 산 아
> 래에 이르렀는데, 산봉우리가 겹겹이 솟아나 있고 깊은 골짜기가
> 그윽하며 복사꽃이 핀 나무가 수십 그루 있었다. 그 사이로 난 오
> 솔길이 숲 밖에 이르자 여러 갈래로 갈라졌다. 어디로 가야 할지
> 몰라 서성거리고 있으니, 소박한 산사람 차림을 한 어떤 이가 다가
> 와 정중하게 인사하며 "이 길을 따라서 북쪽으로 휘어져 골짜기에
> 들어가면 도원에 도착합니다"라고 내게 말했다.

내가 인수와 같이 말을 몰아서 찾아가니, 비탈진 돌길은 높고 험했으며 수풀은 무성하게 우거졌고 시내는 굽이쳐 흐르고 길은 100번이나 꺾였다. 그 골짜기에 겨우 들어서니 한 동네가 넓게 펼쳐져 있는데 2, 3리는 되어 보였다. 사방에 산이 있고 구름과 안개가 자욱한데, 가까운 곳과 먼 곳에 있는 복숭아나무 숲이 노을로 물들었다. 대나무 숲에 있는 떼풀집의 사립문은 반쯤 열려 있고 흙 계단은 낡았는데, 닭이나 개, 소, 말의 흔적은 없었다.

앞의 시내에는 조각배 한 척만이 물결을 따라 떠돌아서 쓸쓸한 경치가 마치 신선의 마을 같았다. 이에 주저하며 둘러보다가 인수에게 "바위에다 서까래를 걸치고 골짜기를 뚫어 집을 짓는다는 것이 바로 이 경우구나. 이곳이 진정 도원동이다"라고 말했다. 곁에 있던 사람들은 정부 최항, 범옹 신숙주 등으로, 이들이 함께 시를 지었다. 짚신과 발감개를 가다듬고 함께 오르내리며 실컷 구경하다가 문득 꿈에서 깨어났다.

(중략) 옛사람들이 "낮에 한 일은 밤에 꿈으로 나온다"라고 했다. 나는 대궐에 몸을 맡겨 밤낮으로 왕실 일에 종사하고 있는데 어찌 꿈이 산림에 이르렀을까? 또 나는 좋아하는 친구가 많은데 어찌 도원에서 함께 노닐던 이가 이 몇 사람뿐이던가? 아마도 내 천성이 한적하고 외진 곳을 좋아하며 마음으로 산수 자연을 즐겼고, 또 두어 사람과의 사귐이 특히 두터웠던 까닭에 이렇게 된 것 같다.

가도(안견의 자字)에게 그림을 그리게 했으나, 옛날부터 말해지는 도원이 이와 같았는지는 모르겠다. 훗날 이 그림을 보는 자가 옛 그림을 구해서 내 꿈과 비교해 본다면 반드시 어떤 말이든 할 것이다. 꿈을 꾼 지 3일 만에 그림이 완성되었기에 비해당의 매죽헌에서 이 글을 쓴다.

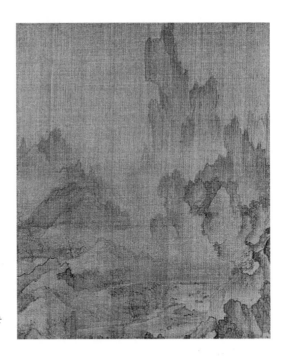

안견, 〈몽유도원도〉, 부분
이 부분은 꿈에 들어가기 전의 현실 세계
로, 부드러운 산세와 물이 잔잔하게 흐르는
평화로운 평야로 이루어져 있다.

안평대군의 꿈 내용과 안견安堅, ?-?이 그린 〈몽유도원도夢遊桃源圖〉 내
용이 정확하게 일치하고 있어 마치 안견이 그 꿈속을 동행이라도 한 것
같다. 우리도 안평대군의 꿈속을 동행해 보기로 하자.

우선, 그림의 전개 방향이 화면 오른쪽 위에서 왼쪽 아래로 전개되
는 전통적인 화법을 전복시킨 것을 발견할 수 있다. 안견은 그 반대인
화면 왼쪽 아래에서 오른쪽 위로 전개시키고 있다. 게다가 그 내용을 두
개의 세계로 나누었는데, 화면 왼쪽에 펼쳐진 세계는 어딘가 매우 익숙
하다. 그렇다. 고속버스나 기차를 타면 볼 수 있는 우리나라의 전형적인
풍경으로, 부드러운 산세와 물이 잔잔하게 흐르는 평화로운 평야로 이
루어져 있다.

그러다가 오른쪽으로 서서히 시선을 옮겨 가다 보면 화면 중앙에 있
는, 왼쪽의 현실 세계에서 도원 세계로 넘어가는 경계에 다다르게 된다.
도원 세계의 입구이기도 한 그 경계를 통과해 오른쪽으로 움직이면 험

歲丁卯四月二十日夜余方就枕精神遼相
睡之熟也夢亦至焉忽與仁叟至一山下層
巒深壑峰崎嶇窅宦有桃花數十株微徑抵林
表而分歧細徨竚立莫適兩之遇一人山冠
野服長揖而謂余曰後此往以北入谷則桃
源也余與仁叟策馬尋之崔磈卓犖林莽蓊鬱

안견, 〈몽유도원도〉,
그림과 발문 일부
그림 왼쪽 옆으로
안평대군의
발문이 보인다.

준해 보이는 기암절벽이 병풍처럼 여러 겹으로 둘러싸고 있는 세계가
나타나는데, 웅장한 바위산 안쪽에는 환상적인 복숭아나무 밭이 펼쳐
져 있다. 넓게 펼쳐진 아름다운 이 도원 세계도 왼쪽부터 출발하게 되어
있는데, 두 개의 작은 폭포가 층을 이루어 흐르는 광경이 보인다. 위에
서 한 줄기 폭포가 시원하게 쏟아지고 그 물이 고였다가 다시 힘차게 아
래로 흐르고 있다. 흐르다 고이고 고이다 흐르는 폭포는 가장 아래에 이
르러 하나의 큰 연못이 된다.

　　다음은 시선을 옮겨 오른쪽의 복숭아나무 밭으로 가 보자. 나무들이
가로로 줄지어 심어져 있는데 계단처럼 높이를 달리하여 다섯 층을 이
루고 있다. 그 층을 따라서 위로 올라갈수록 나무들이 점점 작아지게 묘

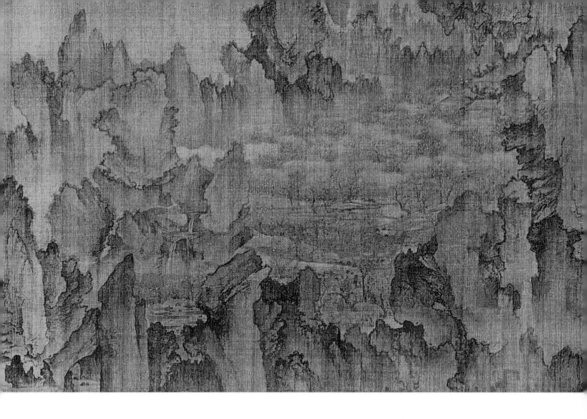

사되어 있고, 마지막 층의 안쪽이자 바위 절벽 아래에는 두 채의 집이 있다. 먼 길의 끝에서 만난 집에는 사람이 살지 않는지 썰렁한 기운이 감돈다.

이 그림의 모든 풍경은 안평대군이 남긴 꿈의 기록과 딱 맞다. 물론 안평대군의 기록에는 '옛날부터 말해지는 도원'과 '옛 그림을 구해서'라는 표현이 나오는데, 이를 통해 〈몽유도원도〉의 제작이 중국 고전인 도연명의 「도화원기」에서 많은 영향을 받았음을 알 수 있다. 다만 안견의 그림에는 사람이나 동물의 모습이 전혀 그려져 있지 않아서 옛날 도원도와는 차이를 보인다.

〈몽유도원도〉는 이렇게 한 화면을 크게 두 세계로 나누어서 왼쪽에

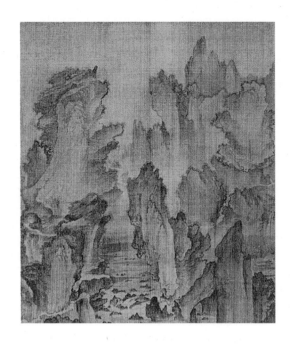

안견, 〈몽유도원도〉, 부분
화면 중앙에 있는 이 부분은
왼쪽의 현실 세계에서 오른쪽의
도원 세계로 넘어가는 경계이자
입구로, 두 세계의 연결 통로다.

는 현실인 조선 땅을, 중간에는 두 세계의 연결 통로를, 오른쪽에는 꿈
속 이상향인 유토피아를 그려 넣었다. 전혀 다른 두 세계가 어색함 없이
절묘하게 조화를 이루고 있다.

아르테미도로스와 프로이트의 꿈 해석, 그리고 〈몽유도원도〉
—

인생을 살면서 느끼는 점이 세상의 많은 풍경들은 겉보기와는 사뭇 다
른 속내를 가졌다는 것이다. 남부러울 것 없이 풍족하게 모든 것을 다
갖춘 사람도 그 안을 들여다보면 짐작도 못 할 아픈 사연이 있다. 그림
도 마찬가지다. 보는 것만으로도 사람을 행복하게 하는 그림이더라도
그림의 배경이 된 내용이나 그림 제작 과정이 녹록하지 않은 경우도 있
고, 행복한 순간을 기록한 그림이 결국 슬픔을 상징하는 그림으로 후대
에 남게 되는 경우도 있다. 〈몽유도원도〉 역시 그런 관점에서 보면 행복

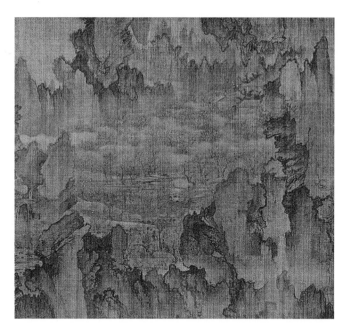

안견, 〈몽유도원도〉, 부분
이 부분은 화면 오른쪽에 있는
도원 세계다. 기암절벽 안에는
환상적인 복숭아나무 밭이 펼쳐져
있고, 그 위의 산비탈에는 두 채의
집이 있다.

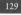

한 그림과는 거리가 먼 그림이 되었다.

안평대군의 꿈은 계유정난癸酉靖難을 암시한 것으로 풀어 볼 수 있다. 계유정난은 단종 1년인 1453년에 수양대군(훗날 세조)이 왕위를 빼앗기 위하여 일으킨 사건이다. 단종의 아버지인 문종은 자신이 병 때문에 일찍 죽을 것을 예감하고 자신의 충신이었던 영의정 황보인, 좌의정 남지, 우의정 김종서 등을 불러 어린 왕세자를 잘 부탁한다는 유언을 남긴다.

1452년 문종이 세상을 떠나고 단종이 12세의 어린 나이로 왕위에 오르자, 그동안 정치적 야심을 키웠던 수양대군은 조카 단종의 왕위를 찬탈할 계획을 세운다. 1453년에 거사를 시작한 수양대군은 제일 먼저 지혜와 결단력을 겸비한 문종의 충신이었던 김종서의 집을 습격하여 그를 죽이고, 나머지 중신들도 단종의 명이라고 속여 소집한 뒤에 사전 계획에 따라 그 자리에서 죽이거나 귀양을 보내 죽인다. 수양대군은 친동생인 안평대군도 차후 발생할 수 있는 반란을 미리 막는 차원에서 황

보인, 김종서 등과 역모를 꾀했다고 모함하여 강화도로 귀양 보냈다가 나중에 죽이는데, 이 정변을 계유정난이라 부른다. 안평대군이 쓴 꿈의 기록에서 소박한 산사람 차림을 한 어떤 이가 "이 길을 따라서 북쪽으로 휘어져 골짜기에 들어가면 도원에 도착합니다"라고 말하는 부분은 죽음을 예고한 내용이라고 할 수 있다. 북쪽은 동양에서 망자들, 즉 죽은 자들이 가는 방향으로 알려져 있다. 또한 도원은 신선들이나 사는 곳으로 살아 있는 사람들이 사는 세상은 아니다. 물론 이런 해석은 과학적으로 검증할 수 없는 막연하고 추상적인 추측일 수도 있다. 그러나 세상의 많은 일들 중에 과학적으로 입증되는 진실이 얼마나 되며 또한 증명할 수 없지만 불가사의한 일들이 얼마나 많이 일어나던가.

『꿈의 해석』을 쓴 정신분석학자 프로이트는 2세기 그리스의 학자 아르테미도로스를 꿈 해석의 최고 권위자로 칭송한 바 있다. 아르테미도로스가 지은 『꿈의 열쇠』에서는 꿈을 두 가지로 나누는데, 하나는 영혼의 움직임을 따라가면서 주체의 욕구나 정서를 알려 주는 꿈이고 다른 하나는 미래에 일어날 사건을 미리 알려 주는 꿈이다.

아르테미도로스는 꿈의 구분에 이어 꿈의 해석에 대해 말한다. 꿈의 해석에 따르면 해독이나 해석이 필요 없을 정도로 의미를 명백하게 드러내는 꿈이 있고, 겉으로 드러나는 것과 다른 것을 말하며 이미지를 통해 의미를 비유적으로 드러내는 꿈이 있다. 또한 미래의 사건에 대한 꿈도 직접적으로 보여 주는 꿈이 있는가 하면 미래의 사건과 꿈속 이미지가 우의적인 관계에 있는 꿈, 즉 비유적인 꿈이 있다고 본다.

물론 아르테미도로스는 이 같은 꿈의 분류나 해석이 모든 사람에게 똑같이 적용되지 않는다는 점도 강조하면서, 꿈의 의미 또한 꿈을 꾼 사람의 덕성이나 학식, 성별, 나이, 신분, 직업 등 세세한 환경에 따라 달라진다고 했다. 꿈의 의미를 그 꿈을 꾼 사람과 결부시키는 방법은 프로이트의 꿈의 해석에서도 마찬가지다. 그런데 가만히 보면 아르테미도로

스의 꿈 해석은 '꿈을 꾼 사람의 사회적 지위'를 중요하게 보고, 프로이트의 꿈 해석은 '꿈을 꾼 사람의 주관적 체험'을 중요하게 보기 때문에 서로 다른 해석이라고 할 수 있다.

이렇게 꿈은 꿈을 꾼 사람의 여러 상황에 따라 길몽과 흉몽으로 달리 해석될 수 있는데, 안평대군의 꿈은 흉몽이다. 그의 꿈속에 등장했던 신하들이 계유정난 때 안평대군과 함께 죽임을 당했거나 그를 배신했으니 말이다.

기념비적 예술 작품의 품격

—

〈몽유도원도〉는 여러 면에서 기념비적인 예술 작품이라고 할 수 있다. 그 이유를 몇 가지 살펴보자.

첫째, 15세기의 조선 사람이 꿈의 세계를 그림의 소재로 삼았다. '몽 夢'이라는 단어는 '꿈', '공상', '혼미하다', '마음이 어지러워지다'는 의미를 가지며 그야말로 몽롱하고 신비한 세계를 상징한다. 물론 유럽에서도 20세기에 들어와서 프로이트의 정신분석학에서 영향을 받아 무의식의 세계 내지는 꿈의 세계를 표현한 문학·예술 사조가 등장했다. 이 초현실주의 사조는 이미 전 세계적으로 많은 애호가들을 확보하고 있기때문에 오늘날의 감상자들에게는 화가가 꿈을 소재로 그림을 그렸다는 것이 신선하지 않을 수도 있다.

그러나 서양의 초현실주의 사조는 〈몽유도원도〉에 비해 무려 5세기 뒤에 출현했고, 그 시작 동기와 작업 전개 방식도 다르다. 어쨌거나 자신의 꿈을 그림으로 그리게 하겠다는 안평대군의 발상이 참으로 기가막히다. 물론 안견의 필력이기 때문에 그런 주문도 가능했을 것이다.

둘째, 앞에서 말했듯이 안견은 한 화면에 현실 세계와 꿈의 세계를 극적으로 표현했다. 이를 위해 내용의 전개 방향과 시선의 각도를 전통

안견의
〈몽유
도원도〉

歲丁卯四月二十日夜余方就枕精神遼翔
睡之熟也夢亦至焉忽與仁叟至一山下層
巒深壑嵯峰窈宵有桃花數十株微徑抵林
表而分歧細徨竚立莫適兩之遇一人山冠
野服長揖而謂余曰從此往以北入谷則桃
源也余與仁叟策馬尋之崖磴卓犖林莽鬱

—
안견, 〈몽유도원도〉, 부분
안평대군의 발문 중 일부로 이 그림이 자신의
묘한 꿈에서 비롯되었음을 밝히고 있다.

적인 화법에서 완전히 벗어나게 해서 화면을 재구성하는 도전을 했다. 오른쪽 위에서 왼쪽 아래로 이동하던 기존의 전개 방식을 뒤집어 왼쪽 아래에서 오른쪽 위로 진행시켰다. 시선의 각도도 왼쪽의 현실 세계는 비교적 가까운 거리에서 정면으로 바라본 시선으로, 오른쪽의 도원 세계는 위에서 내려다보는 시점인 부감법俯瞰法으로 표현했다. 하지만 이질적인 두 세계는 충돌하지 않고 오히려 자연스럽게 조화를 이루어 역동적인 그림으로 미적 가치를 더욱 높이고 있다.

마지막으로 〈몽유도원도〉의 화룡점정은 그림의 찬문撰文이라고 할 수 있다. 그림과 시문은 현재 2개의 두루마리로 나뉘어 표구되어 있다. 세종 29년인 1447년에 〈몽유도원도〉가 완성되자 안평대군은 안견이 그림을 3일 만에 완성했다는 발문과 제서題書 그리고 시 한 수를 써 넣었다. 그리고는 당대의 내로라하는 학자 20여 명과 고승 1명을 초대하여 총 23편의 찬문을 쓰게 했는데, 모두가 안평대군의 정치적, 학문적 안목에서 선정된 탁월한 사람들이었다. 신숙주, 이개, 하연, 송처관, 김담, 정인지, 고득종, 김종서, 이적, 최항, 강석덕, 박팽년, 이현로, 서거정, 박연, 윤자운, 이예, 성삼문, 김수온, 만우, 최수가 그들이다. 안평대군은 그림 앞에서 기념사진이라도 찍을 양 덕성과 학식을 겸비한 명사들을 모두 모이게 했다. 이 같은 안평대군의 연출을 보아도 자신이 꾼 꿈을 좋은 징조로 해석한 듯하다. 이렇듯이 〈몽유도원도〉는 시대를 앞선 독창적인 소재, 기존 화면 구성의 전복, 23명의 명사들이 참여한 기록 등으로 우리의 기념비적 예술 작품이 되었다.

후대의 무지함으로 인해 이런 훌륭한 작품을 일본 덴리 대학 중앙도서관에서 소장하고 있다는 사실은 조상님들께 매우 죄스럽고 통곡할 만한 일이다. 2009년 가을, 국립중앙박물관에서 《한국 박물관 개관 100주년 기념특별전》을 열며 〈몽유도원도〉를 9일간 전시하겠다고 약속하고 일본에서 잠시 빌려 온 적이 있다. 그때 〈몽유도원도〉를 보기 위해 온

안견의
〈몽유
도원도〉

사람들이 3시간 이상을 줄 서서 겨우 1분만 관람했던 기억이 있다.

〈몽유도원도〉를 비롯하여 우리의 소중한 정신적 가치를 담고 있는 국보급 문화재들 상당수가 약탈되어 일본에 있다. 그 귀중한 보물들을 반환받지 못하는 것은 어리석은 자식들이 자신을 낳아 준 부모를 길가에 버려둔 것과 다를 바 없다고 생각한다.

그림, 의리와 배신을 말하다

사회 활동을 오래 할수록 더욱 명료해지는 것은 세상의 관계치고 편안한 관계는 그리 많지 않다는 것이다. 사회 활동이 정말 힘든 이유는 일 자체보다도 그 일 때문에 맺는 사회적 관계 때문이다. 이 사회적 관계는 일을 위해 요구되는 에너지 소모뿐 아니라, 크고 작은 수익 구조를 통해 생계 문제에 타격을 줌은 물론이고 정신적인 상처를 남긴다.

세상의 인심이 다 내 마음과 같지 않을 뿐 아니라, 그렇게 친절했던 사람의 속내가 자신의 득실을 위해 치밀하게 계산된 행동이었음을 알았을 때는 이미 너무 늦고는 한다. 사실 법적 다툼까지 벌이는 혈육 사이도 많으니, 세상의 관계라는 것이 다 그렇지 하고 위로 아닌 쓸쓸한 체념을 한다.

프로이트는 사회적 관계가 형성되는 근원에 대해서 독특한 주장을 한다. 가족, 그러니까 태어나서 처음 맺는 혈육 관계가 평생의 사회적 관계에 영향을 미친다는 것이다. 아버지와의 관계는 나의 도덕이나 법에 대한 행위에 영향을 주고, 어머니와의 관계는 내가 어떤 욕망과 마주했을 때의 행위에 영향을 주고, 형제들과의 관계는 우애, 경쟁의 관계에 영향을 주는데, 이처럼 성장 과정에서 형성된 성품이 사회적 관계에서 드러난다는 것이다. 어찌했거나 혈육 관계든 사회적 관계든 배신보다는 의리가 있는 관계였으면 좋겠다.

〈몽유도원도〉에는 사회적 관계가 담겨 있다. 그림을 그린 안견, 그림을 주문한 안평대군, 그리고 제찬자들. 그들은 기념비적인 예술 작품의 탄생 과정에 크게 일조했지만, 그 결말에서는 아름답지 않은 사회적 관계의 한 단면을 보여 주었다.

우선 그림의 제찬자들은 안평대군이 특별히 선정한 이들로, 학문뿐 아니라 정치적 역량도 뛰어났으며, 대부분 세종대왕의 혁명적 국가 건설에 공을 세운 인물들이었다. 그들은 한글이 백성들에게 보급될 수 있도록 지식의 확산에 참여했거나 오랑캐를 물리치고 육진을 개척하는 등 각 분야에서 핵심적 역할을 한 인물들이다. 이에 안평대군도 그들을 높이 평가하고 진정한 벗으로서 아끼며 앞으로 추진할 일들의 동반자로 생각했던 것으로 보인다.

그러나 그것은 안평대군의 마음일 뿐이었던지, 제찬자들 중에는 계유정난 때 안평대군을 배신하고 수양대군의 사람이 된 신하들이 있다. 그런데 참 신기하게도 안평대군의 꿈 내용에 충신과 배신자가 이미 나타났다. 안평대군의 기록에는 "꿈에 인수 박팽년과 함께 어느 산 아래에 이르렀는데"라며, 안평대군과 꿈의 시작부터 함께한 신하로 박팽년이 등장한다. 박팽년이 누구인가. 조선 충절을 상징하는 사육신의 한 사람이 아니던가. 남효온의 기록에 의하면, 단종 복위에 목숨을 바친 인물들로는 성삼문, 박팽년, 하위지, 이개, 유성원, 유응부가 있다.

한편, 꿈의 기록에는 "곁에 있던 사람들은 정부 최항, 범옹 신숙주 등으로 …… 나는 좋아하는 친구가 많은데 어찌 도원에서 함께 노닐던 이가 이 몇 사람뿐이던가? 아마도 내 천성이 한적하고 외진 곳을 좋아하며 마음으로 산수 자연을 즐겼고, 또 두어 사람과의 사귐이 특히 두터웠던 까닭에 이렇게 된 것 같다"라는 내용이 있다. 그러나 이들은 안평대군의 두터운 믿음과는 다르게 그를 배신하고 수양대군에게 간 인물들이다.

수양대군은 계유정난 때 가담한 사람들을 공신이라 하여 정난공신 칭호를 내린 명단을 발표했는데, 1등은 정인지, 한확, 권람, 한명회 등 12명이며, 2등은 신숙주, 양정, 홍윤성 등 11명이고, 3등은 성삼문, 이예장, 홍순로 등 20명으로 모두 43명이었다. 이렇듯이 안평대군이 교류하며 신뢰를 보인 〈몽유도원도〉 제찬자들 중에서 충신과 배신자가 갈린다.

그러나 이 그림에서 가장 주목할 관계는 화가 안견과 후원자 안평대군의 사이다. 안견은 세종 때의 화원으로 조선 초기 화단의 거성이었다. 그의 생애에 관한 구체적인 기록이 남아 있지 않아서 다른 기록을 통해서 작품 활동 시기를 세종과 문종 시대로 추측할 수 있다. 세종 때 도화원의 최고 벼슬인 종6품 선화에서 더 나아가 정4품 호군으로 초고속 승진을 했음에서 그의 뛰어난 능력과 세종의 총애를 알 수 있다.

당시에 그림을 그리는 사대부들은 화원들과 자주 교유했는데, 안견도 사대부들과 친분을 유지했으며 특히 세종의 셋째 아들인 안평대군과 깊은 관계를 맺었다. 이미 잘 알려진 대로 안평대군은 식견과 시·서·화에 능하여 삼절이라 불렸고 특히 서예 솜씨가 높은 경지에 이르러 그의 서체가 유행까지 했을 정도다. 이런 안목으로 안견의 예술성, 무한한 잠재력을 알아보고 자신이 소장하고 있던 중국화를 안견에게 아낌없이 보여 주며 창작자의 시야를 넓혀 주었다. 그로 인해 안견은 북송을 대표하는 곽희의 화풍을 광범위하게 섭렵하고 터득하면서 자신만의 독특한 양식을 만들 수 있었는데, 이는 〈몽유도원도〉의 구도상 특색, 확대 지향적인 공간 개념 등에 잘 나타나 있다. 물론 안평대군은 안견 외에도 당대의 서예가와 화가들에게 외국의 큰 흐름을 알려 주었는데, 크게 보자면 조선 예술과 문학의 훌륭한 후원자 역할을 했다고 할 수 있다. 그중에 최고 수혜자가 안견이었다.

그러나 그들의 결말은 아름답지 않았다. 당시 기록에 따르면, 계유정난이 일어나기 직전의 어느 날, 안평대군은 매우 귀한 용매먹을 구하

게 되었다. 이에 안견을 불러 그 먹으로 그림을 그리게 하고 잠시 자리를 비운 사이에 먹이 없어졌다. 그 먹은 안견의 소맷자락에서 떨어졌고 안평대군은 크게 화를 내며 꾸짖고 그 후로 그를 다시는 부르지 않았는데, 이 일은 그 일대의 사람들에게 오르내려 전해졌다. 곧 계유정난이 일어났고, 안평대군은 물론 그와 친하게 지내던 많은 이들이 죽임을 당했는데 안견만은 무사하게 된다. 이 사건을 세세히 기록한 문헌에는 다음과 같은 내용이 실려 있다. "안견이 당시 정국이 위태해진 것을 알고 스스로 더러운 행실을 저질러 혼자 화를 면했다."

배신과 의리. 안견을 통해 10여 년의 크나큰 은혜보다는 자신의 살 길을 먼저 찾는 나약한 인간상을 발견하게 된다. 물론 안견은 군자의 길을 가기 위해 정진하는 선비도 아니었고, 좋은 세상을 위해 소신을 가진 정치가도 아니었다.

그러나 위기의 순간에 은인을 살릴 지략을 내놓지는 못하더라도 그와 같이 행동했다는 것은, 어떤 이유를 들어도 결코 아름답지 않다. 사람을 귀하게 여겼다는 안평대군의 인품과, 〈몽유도원도〉와 관계된 사람들의 배신에서 이 시대의 사회적 관계도를 다시 생각해 보게 된다. 의리를 상실한 시대, 나와 당신의 관계는 어떠한가?

김희겸, 〈석천한유도〉
1748년, 비단에 채색, 119.5×87.5cm,
개인 소장, 충청남도 유형문화재 제127호.

김희겸의 〈석천한유도〉:
어느 무신의 불편한 휴가

이 또한 부럽지 아니한가

—

개인적으로 조선 무인武人들의 생활이 참 궁금했다. 어느 사회에나 주류
가 있으면 비주류가 있고 비주류가 있으면 주류가 있으니, 문인이 대세
인 조선 시대에 무인으로 살아가기가 어떠했을까?

한 번 발동한 개인적인 호기심은 작품으로 이어져 수시로 이곳저곳
기웃거려 보고는 했다. 그러나 현존하는 대부분의 조선 그림들은 문인
의, 문인을 위한 그림이 주류를 이루기 때문에 무인과 관련한 그림은 찾
기 어려웠다. 그러던 중에 김희겸金喜謙, 1710?-1763?이 무인의 생활을 그린
〈석천한유도石泉閒遊圖〉(〈한유도〉라고도 함)를 발견했을 때의 기쁜 마음
은 상상을 초월했다. 그것도 무관의 아주 사적인 시간을 엿보게 되었으
니 그 즐거움이 더했다.

'석천한유'란 '석천이 한가롭게 노닐다'라는 뜻인데 여기서 '석천'은
조선 영조 시대 무신이었던 전일상田日祥의 호다. 여가 생활이라는 것이
현대인에게는 매우 친숙한 용어로 대단할 것이 없지만, 과거의 오랜 시

간 동안은 동서양을 막론하고 일부 특권 계급에게만 허락된 사치의 시간이었다. 석천은 5대에 걸친 무신 집안에서 태어나서 전라 우수사와 경상 좌병사 등 종2품의 당상 요직을 지낸 특권 계층이었다. 그런 그가 한가로이 놀고 있다.

1748년 6월의 어느 날, 석천은 막 기승을 부리기 시작한 더위를 피해 정자에서 한가로운 시간을 보냈다. 이날을 기록한 그림에는 크고 아름다운 정자, 시중을 드는 많은 사람들, 여러 기물들이 등장하여 당시 그의 사회적 지위를 짐작하게 해 준다. 이 모든 것을 가능하게 하는 것이 석천의 권력과 경제력이다 보니, 어쨌든 풍류남의 여름 나기 호사가 부럽지 않을 수 없다.

우선 정자의 규모가 꽤 크다. 그림 뒤편의 언덕 저 너머로 담이 보이는데, 석천이 꽤 넉넉한 평수의 토지를 직접 소유하고 있었거나 혹은 그 정도 규모를 가진 곳의 지방관이었다는 사실을 알 수 있다. 지형적 흐름을 보니 정자는 언덕 위에 지어졌는데 저 정도 위치라면 시야에 들어오는 풍경이 꽤 훌륭할 것이다. 정자 앞의 연못은 말을 씻겨도 될 만큼 넓고 깊으며, 정자 주변으로는 오랜 역사를 지닌 듯한 무성한 버드나무와 오동나무가 운치를 더하고 있다. 이렇듯이 호사스러운 풍경의 정자는 여름 한낮의 더위와는 무관한 듯 마냥 여유롭기만 하다.

그림 속 인물 한 명 한 명의 움직임도 더없이 경쾌하다. 우선 부러움의 대상인 석천은 정자 안에서 일상복 차림의 모시 바지와 저고리에 짙은 자줏빛 배자를 입고 머리에는 탕건을 쓴 채 난간에 기대어 있다. 잘 길들인 매를 오른손에 얹고 정자 아래의 연못에서 하인이 자신이 아끼는 말을 잘 씻기고 있는지 내려다보고 있는데, 그의 표정에서 만족감이 충분히 전해진다.

석천 가까이에는 그의 시중을 들고 있는 여인이 네 명이나 있다. 세 명의 관기와 하녀로, 짙은 남색 치마를 입은 여인은 가야금을 타며 흥

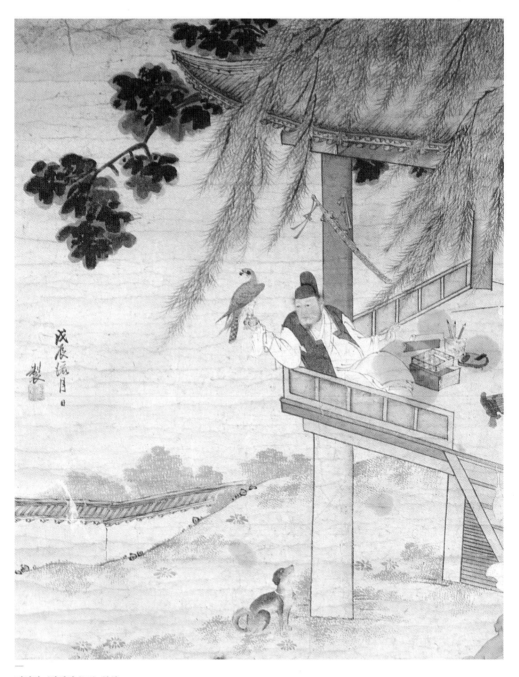

김희겸, 〈석천한유도〉, 부분
이 그림의 주인공인 석천이 정자에서
아래 연못을 내려다보고 있다.

을 돋우고 옅푸른 치마저고리를 입은 여인은 담배 시중을 들고 있다. 또 음악이 있는 곳에 술이 빠지면 되겠는가. 연둣빛 삼회장저고리에 푸른색 치마를 입은 여인이 시원한 술병을 들고 정자 계단을 오르는 중이다. 그녀는 바람에 날리는 치맛자락을 밟을까 싶어 살며시 여미는 와중에도, 연분홍 치마에 노랑 삼회장저고리를 입고 수박화채를 든 채 뒤따르는 여인에게 조심하라며 주의를 주고 있다. 이 그림에서 여인들의 의상 또한 볼거리다. 여름이다 보니 아마도 저 고운 빛깔의 옷들은 모두 모시 소재로 만들었겠지 싶다. 한복은 바람의 옷이라 하는데 이 그림은 그 말을 확인하기에 더없이 좋은 기회다.

시원한 바람은 정자의 오른편에서 불어오고 있다. 정자의 지붕을 거의 덮다시피 한 짙은 초록빛 오동나무 잎과 연둣빛 능수버들 잎이 오른쪽에서 왼쪽으로 너울너울 흔들리고 있으며, 또 정자를 오르는 여인들의 치맛자락도 오른쪽에서 왼쪽으로 한들한들 날리고 있음에서 알 수 있다. 게다가 석천이 기댄 정자의 기둥에 걸린 장검의 손잡이 장식도 오른쪽에서 왼쪽으로 나부끼고 있다. 이 그림에 등장하는 모든 것이 오른쪽에서 왼쪽으로 시선을 흐르게 한다.

그림 속 사치가 하도 부러워 한참이나 넋 놓고 바라보다가 그만 화면 왼쪽 아래에서 시선이 멈추었다. 이 유쾌한 분위기에 심기가 불편한 한 사람이 발견되었기 때문이다. 정자 밑 연못에서 말을 목욕시키고 있는 하인이다. 한여름의 땡볕에 말을 물로 씻기려니 웃통을 벗고 바지를 걸어 올렸는데, 이 모든 상황이 마뜩잖은 얼굴을 하고 있다. 윗분에게 언짢은 심기를 있는 그대로 드러내는 것은 아랫사람의 좋은 태도가 아닌데, 다행히도 그의 얼굴을 볼 수 있는 사람은 그를 정면에서 마주 보고 있는 우리 감상자뿐이다. 그의 상전을 비롯한 다른 인물들은 그의 등 뒤에 있기 때문에 이런 얼굴 표정은 짐작도 못 한다.

그가 씻기는 하얀 말을 살펴보자. 차가운 물이 싫은 것일까? 아니면

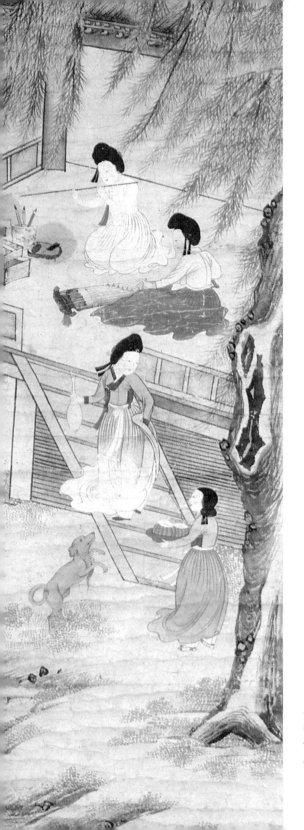

김희겸, 〈석천한유도〉, 부분
이 그림의 주인공인 석천 곁에는
그의 시중을 드는 사람이 네 명이나 있다.

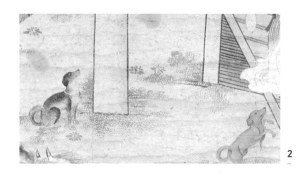

1 김희겸, 〈석천한유도〉, 부분
차가운 물이 싫은지, 하인의 솔질이 아
픈지, 말은 불편한 기색이 역력하다.

2 김희겸, 〈석천한유도〉, 부분
정자 아래에서는 강아지 두 마리가 석
천의 풍류를 함께 즐기고 있다.

하인의 신경질적인 솔질이 아픈 것일까? 말은 왼쪽 앞발과 뒷발을 헛발
질하듯 든 채 얼굴을 오른쪽으로 돌리고 있는데, 말의 몸짓은 설핏 보아
도 목욕을 편안하게 즐기고 있는 분위기가 아니다. 개인적인 생각에는
아무래도 말 씻기는 손에 감정이 실려 있지 않나 싶다.

한편 그 뒤에 있는 강아지 두 마리는 이 즐거운 상황을 함께 공유하
고 있는 듯하다. 검둥이 녀석은 정자 안의 석천과 매의 움직임에 집중하
며 차분하게 앉아 있고, 누렁이 녀석은 여인들의 손에 들린 술과 안주가
탐이 났는지 두 발을 껑충거리고 있다. 그림 요소 하나하나가 웬만한 관
직과 재산이 없으면 이런 생활은 감히 흉내도 못 내겠다는 생각이 들게
한다. 긴 담에 가려져 있으니 사적인 공간에서 석천이 이런 호사를 누리
고 있는 줄 누가 알까.

무인에게 '무인사호'를 묻다

—

예부터 문인에게 문방사우文房四友가 있다면 무인에게는 무인사호武人四豪가 있다는 말이 있다. 문인의 사우가 붓, 먹, 벼루, 종이라면 무인의 사호는 칼, 말, 매, 관기다. '우友'와 '호豪'라는 글자만 풀어도 문인과 무인의 기질적 차이를 알 수 있는데, 문인과 무인의 정체성과 이들이 각각 추구하는 목표와 의도가 확연히 드러난다.

문방사우의 마지막 한자 '벗 우友'는 벗하다, 순종하다, 우애가 있다, 뜻을 같이하는 사람이라는 뜻으로 동아리적인 유대감을 물씬 풍긴다. 이 네 가지 대상은 냉엄하고 고요한 자신을 찾아가는 수행 과정에 동행하는 벗이다. 반면 무인사호의 마지막 한자 '호걸 호豪'는 거느리다, 뛰어나다, 빼어나다, 용감하다라는 뜻으로 앞서는 우두머리의 느낌이 강하다. 이 네 가지 대상은 정복할 때 필요한 무기와 욕망에 관여하는 수단들로, 각각 다른 특성을 띠고 있으면서 한편으로는 상대를 파괴하는 힘을 공통적으로 가지고 있다. 날카롭거나 날렵하거나 웅비하는 기상을 가졌거나 유혹을 하는 것들이다.

그림에서 석천의 사호를 한번 구경해 보자. 먼저 그가 기대고 있는 정자 기둥에는 무인의 제1 상징이면서 석천의 보물인 장검이 걸려 있다. 내력 깊은 무신 가문의 칼자루에 달린 끈이 바람에 나부끼고 있다. 다른 장군들의 것처럼 칼집 끝에는 은으로 만든 장식을 넣었을 것이다. 칼이 붉은 칼집에 들어 있으니 칼날 끝에 새겨져 있을 석천 집안 대대로 내려오는 상징적 무늬와 칼등의 홈은 볼 수 없다. 5대째 무신이 나온 집안이니 그 장식 무늬도 꽤 멋있을 것인데 말이다.

그러나 석천이 살았던 숙종부터 영조 시대까지는 큰 전란이 없었던 안정기였기에 칼이 칼집에서 나온 것이 사실 몇 번이나 있었을까 싶다.

석천은 무과에 급제한 후에 전라 우수사, 경상 좌병사까지 여러 관

김희겸의
〈석천
한유도〉

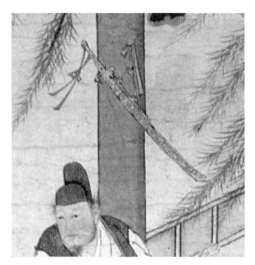

김희겸, 〈석천한유도〉, 부분
무관에게는 생명이나 다름없는
장검이 정자 기둥에 걸려 있다.

김희겸, 〈석천한유도〉, 부분
매는 썩은 고기를 먹지 않는 습성 때문에 올
곧은 정신을 상징한다고 여겨져 조선 왕족
이나 양반들의 사랑을 받았다.

직에 있었지만 자신의 용맹과 지혜를 발휘할 기회를 거의 얻지 못했다.
그나마 영조 때 이인좌의 난이 일어나자 왕의 밀지를 받고 반란군을 체
포했다는 기록 정도만 발견된다. 그도 종종 "어진 임금의 태평한 세상을
만나서 내가 나라를 위해 싸워 볼 기회가 없구나"라고 했다는데, 그래도
석천은 저 칼을 늘 옆에 두고 갈고닦으며 기회를 기다렸을 것이다. 장검
은 무신의 생명이며 상징이니까 말이다. 그림의 장검을 보고 있으니, 이
순신 장군이 전쟁터로 나갈 때 칼날에 '하늘에 석 자 되는 칼로 맹세하
니 한 번 휘두르면 산과 강이 떨고 피가 강산을 물들인다'라고 새기며
나라를 위한 의지를 굳게 다짐했다는 일화가 불현듯 생각난다.

석천의 오른손에는 잘 길들인 매 한 마리가 앉아 있다. 칼이라는 것
은 무관의 생명이지만 매의 경우는 필수 조건이 아니다. 그럼에도 조선
시대의 왕족이나 양반들은 매가 올곧은 정신을 상징한다고 여겨 매를
소유하고는 했다.

매를 기른 실질적인 이유는 꿩을 사냥하기 위해서였지만 더 근본적인 이유는 하늘을 나는 매의 모습이 용감하고 멋질 뿐 아니라 썩은 고기를 먹지 않는 습성으로 인해 훌륭한 품성을 가진 동물로 인식되었기 때문이다. 특히 무인들이 매를 좋아한 이유를 하나 더 들자면, 매의 매서운 눈이 전쟁터에서 경계심을 잃지 않는 장수의 눈과 같다고 보았기 때문이다. 석천도 매 길들이기에 열심이었는지, 그림 속의 매는 이 왁자한 상황에서도 경계심을 잃지 않고 먼 곳을 바라보고 있다. 매의 자세를 보니 석천과 오랜 시간을 함께한 듯 매우 안정적이다.

연못에는 멋진 명마가 있다. 흰색 털에 검은 점이 있는 말의 생김새가 일반적인 품종 이상인 듯하다. 꼼꼼히 관찰해 정확하게 그려 낸 말은 늘씬하게 균형 잡힌 몸매와 얼굴 표정의 유순함 때문인지 친근감을 준다. 그러나 유순해 보이는 저 말도 안장을 두르고 고삐를 찬 뒤에 장군을 태우면, 전쟁터를 누비며 군마 역할을 톡톡하게 할 것이다. 당시야

김희겸의
〈석천
한유도〉

김희겸, 〈석천한유도〉 부분
유순해 보이는 저 말도 안장을 두르고 고삐를 찬 뒤에 장군을 태우면, 전쟁터를 누비며 군마 역할을 톡톡하게 할 것이다. 당시야 조선이 태평성대였으니 석천이 사냥할 때나 탔겠지만 말이다.

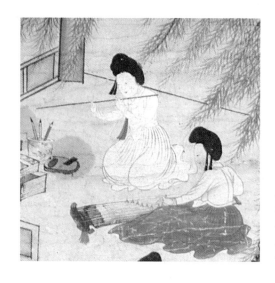

김희겸, 〈석천한유도〉 부분
무신에게 관기란 거칠게 내달린
그간의 시간을 모두 감싸 주는
휴식 같은 존재다.

조선이 태평성대였으니 석천이 사냥할 때나 탔겠지만 말이다. 예부터 무관과 말의 특별한 일화들이 참 많은 편인데 장군에게 말은 친밀한 관계 이상이었다.

이쯤에서 상상을 해 본다. 그림 속 석천은 앉아 있어 키를 가늠하기 어렵지만 실제 키는 팔척장신에 거구로 알려져 있다. 이런 실팍한 체구에 갑옷을 입고 쫙 편 어깨 위에는 저 매를 앉히고 저 말 위에서 저 칼을 휘두르면서 군대를 지휘한다면 꽤 근사할 것 같다.

또한 무신에게는 관기가 있다. 앞서 본 칼과 매 그리고 말은 정복에 대한 무관의 거친 욕망과 날것 그대로의 삶을 보여 주는 것으로, 담력과 지혜와 용기와 기개를 갖춘 장군의 비밀 병기라 할 수 있다. 그러나 관기는 정복한 뒤의 여유다. 거칠게 내달린 그간의 시간을 모두 감싸 주는 휴식 같은 존재다. 즉 '무인사호'는 성공 가도를 달리는 무신의 상징인 것이다.

무신을 무신답게 하는 것은 전쟁터에서 말을 타고 장검을 휘두르며 달릴 수 있는 초긴장 상태의 혼란기일 것인데, 석천 전일상이 산 영조

시대는 불행인지 다행인지 몰라도 큰 전란이 없던 때다. 사실 조선 역사 500여 년 동안 임진왜란과 정유재란, 병자호란 등 외부 침략이 있기는 했지만 그 외에는 큰 전쟁을 치른 적이 거의 없다. 임진왜란과 병자호란 때 난세의 영웅 이순신과 다른 무신들의 활약이 두드러지기는 했으나, 조선 역사에서 무신이 크게 부각된 시기는 많지 않다. 무인 출신의 태조 이성계가 조선을 개국할 때 정신적 가치를 우선시하면서 사람 간의 예 와 인품을 중시하는 성리학을 정치 이념으로 삼았고, 이후의 왕들도 문 치주의를 지향했기 때문이다.

장검을 잠재우고 있는 무신 전일상. 아무리 안정적인 시대라도 쟁쟁 한 무신 가문의 후손으로 체면이 안 서기도 할 것이다. 전일상의 집안이 명성 높고 내력 있는 무신 가문임은 그의 형 전운상의 활약에서 알 수 있다. 전운상은 1740년 전라 좌수사로 있으면서 책 속에서 아이디어를 얻어 특수 군함 '해골선海鶻船'을 설계하여 만들었는데, 이는 중소형 군 선으로 기존의 군선보다 기동성이 좋으며 내부의 군사들을 노출시키지 않고 적군에게 활과 총을 쏠 수 있는 장점이 있었다. 영조가 국방 정책 을 강화하면서 통영을 비롯한 각 도에 있는 수영의 해안 전면에 이 해골 선을 배치하게 했을 정도로 유용한 군함이었다.

또 전운상은 1746년에 경상 병사로 있을 때는 육지 전쟁을 준비하 며 독륜전차獨輪戰車를 제작했다는 기록도 있다. 전쟁이 없는 평화로운 시절이었지만 매너리즘에 빠지지 않고 무기 개발에 힘썼는가 하면, 흉 년이 들어 백성들 사이에 이재민과 환자들이 속출하자 직접 나서서 그 들을 보호하여 왕의 특별 포상까지 받았다는 기록들이 전해진다. 그림 속 주인공 전일상보다 형 전운상의 활약상을 더 많이 소개해 드렸는데, 아우는 이렇다 할 기록이 발견되지 않은 반면에 형의 치적은 『영조실 록』에도 남아 있으니 어쩔 수 없다.

무인으로서 위험에 빠진 나라를 위해 자신의 능력을 충분히 발휘한

뒤에 여름휴가를 가졌다면 그 휴식이 더욱 꿀맛 같았을 것이지만, 그날이 그날 같은 평화로운 일상에서 갖는 휴가이기에 큰 쾌감을 맛보지는 못했지 싶다. 그래도 남성분들은 이 그림을 감상하면서 여유로운 조건을 갖춘 석천의 삶을 조금은 부러워하시지 않을까 싶다.

흔들리는 정체성을 발견하다

—

마당에서 개 짖는 소리, 말을 씻기는 물소리, 푸드덕거리는 매의 날갯짓 소리, 기생의 가야금 소리, 거기에 석천의 기분 좋은 헛기침 소리까지 들리는 듯하다. 찌는 듯한 더위와 잡념은 그 틈을 비집고 석천의 정자에 들어올 재간이 없다. 그런데 생각해 보니 세상 참 불공평하다. 그림에는 석천 외에 다섯 명의 인물이 등장하는데, 정자에 앉은 지체 높으신 석천 한 명을 위해 지체 낮은 신분인 세 명의 관기와 하녀, 마부가 매우 분주하게 움직이고 있으니 말이다.

그림 제작을 의뢰하는 행위란 자신에 대한 인식이자 현실에 대한 만족감의 표현이기도 하고, 후손에게 자신의 삶을 자랑스럽게 회고하게 하려는 기념비적인 의도도 있다. 무신으로서 업적을 쌓을 기회를 만나지는 못했으나 여유로운 이 생활이 석천에게는 은근히 자랑할 만한 현실이다. 화가가 이 장면을 우연하게 순간 포착하여 그린 것 같지만, 화면에는 의도적임을 알게 하는 장치들이 많이 등장한다. 우선 그림 속의 다른 요소들보다 유난히 상세하게 표현된 석천의 상기된 얼굴을 보면 이 그림이 그저 장면만 기록하기 위한 것이 아님을 알 수 있다. 그림의 형식은 다르지만 제작 목적에서 보자면 초상화와 크게 다르지 않은 셈이다. 초상화 역할을 하는 풍속화, 풍속화 역할을 하는 초상화라고 볼 수 있다. 단 한 장르로만 규정짓기에는 보는 재미가 너무 다양한 것이 이 작품이다.

—
김희겸, 〈석천한유도〉, 부분
석천의 무릎 앞에 놓여 있는 붓과 벼루,
서책은 그가 무신이지만 학문을 겸비한
인물임을 강변하고 있다.

조선 시대 초상화는 일반적으로 왼쪽 얼굴이 7할 정도 보이는 좌안
칠분면左顔七分面의 전신상이나 흉상으로 많이 그려졌는데, 인물의 모습
을 있는 그대로 그려서 정신성을 돋보이게 했다. 그러나 한 사람의 인생
철학이 담기고 그 삶을 잘 보여 주는 것이 초상화라고 하면, 신체적 특징
의 사실적 묘사만으로는 한 인물의 정신이나 그가 살아온 삶을 온전히
드러내는 데 한계가 있다. 〈석천한유도〉는 전통적인 초상화 기법에서
벗어나 인물이 어떤 삶을 살아왔고 현재는 어떻게 살고 있는지를 복장
과 등장인물의 수와 기물 등을 통해 세세하게 표현하고 있다. 매, 칼, 말
이라는 소재는 단순한 장식이 아니다. 전일상의 직위는 물론 자랑스러
운 무신 가문의 역사와 그로 인한 자긍심을 은연중에 후손들에게 물려
주고 있는 것이다.

그런데 후손들에게 자랑스러운 조상을 보여 주려다 보니 지나치게
과장된 요소들이 등장했다. 석천의 무릎 앞에는 붓과 벼루, 서책이 가지
런히 놓여 있는데, 이는 문인들과 관련한 것으로 이 그림의 주인공이 무
신이지만 학문을 겸비한 인물임을 드러내고 있다.

그러나 석천은 정작 무릎 앞에 그런 기물들이 있는 것을 알기나 하
는지 눈길과 상체는 전혀 다른 곳을 향하고 있다. 사실 자신의 자리와

김희겸, 〈전일상 영정〉
18세기, 비단에 채색,
142.4×90.2cm,
개인 소장, 충청남도
유형문화재 제127호.

김희겸, 〈전일상 영정〉, 부분
원래 무인이면 호랑이 흉배
가 맞지만 이 그림에서 석천
은 문인들이 쓰는 학 흉배를
달고 있다. 문인이 대세이던
시대에 비주류로 살아가던
무인의 흔들리는 정체성을
보여 주는 듯하다.

실력에 당당하다면 그 주위를 억지스러운 장식물로 치장하지 않아도 스스로 빛나기 마련이니, 석천이 조금만 더 자신감이 있었으면 좋았겠다는 생각이 들기도 한다.

〈석천한유도〉는 조선 후기의 무신, 기녀, 마부의 생활상이나 문화를 엿볼 수 있는 좋은 자료가 되는 그림으로, 2011년 KBS 텔레비전 프로그램 〈TV쇼 진품명품〉에서 15억 원이라는 최고 감정가를 기록해 화제가 된 바 있다.

석천은 화원 김희겸에게 〈석천한유도〉 외에도 자신의 초상화인 〈전일상 영정田日祥影幀〉을 의뢰하기도 했다. 호피를 깐 의자에 사모와 어두운 쑥색 단령을 갖추고 앉았는데, 이는 당시 조선의 일반적인 초상화 형태다. 석천의 안면을 보자니 원래부터 홍조가 있었는지 〈석천한유도〉에서처럼 발그레한 얼굴빛으로 표현되어 있다. 풍채에서 이분이 팔척장신이었다는 사실이 확인된다. 사모와 쑥색 단령은 원단의 질감이 느껴질 정도로 생생하고, 옷감의 운보문雲寶紋(구름 무늬)은 매우 정교하며, 옷 주름도 세세하게 표현되었다. 이러한 표현들이 당대의 최고 화원 김희겸의 솜씨를 알게 한다.

〈전일상 영정〉에서도 〈석천한유도〉처럼, 정체성이 흔들리는 무신의 모습이 발견된다. 이 그림에서는 아이러니하게도 흉배에 학이 그려져 있다. 석천은 무신이므로 호랑이 흉배여야 맞는데 문신들이 사용하는 학 흉배를 달고 있는 것이다. 석천은 자신의 그림 두 점에 문신들의 상징물을 그려 넣도록 주문했던 것 같다. 숭문천무崇文賤武 사상, 문인들이 오래도록 대세였던 시대에 비주류로 살아가던 무인이 스스로의 존재에 대한 확신이 필요했던 것일까? 석천과 관련한 두 점의 그림에서 흔들리는 정체성을 본다. 무인으로서 당당하게, 나로서 당당하게, 그 어떤 대세에도 흔들리지 않고 좋은 때를 기다리는 자세에 대해 생각하게 하는 그림이다.

김희겸의
〈석천
한유도〉

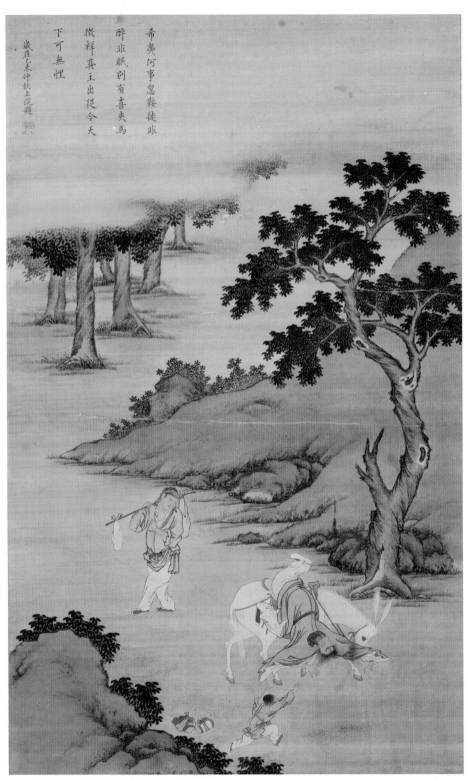

希夷何事忽鞍徒非
醉非眠別有喜夫馬
微祥真主出從今天
下可無悒

歲在乙未仲秋上浣題

윤두서,
〈진단타려도〉
1715년, 비단에 채색,
111×68.9cm,
국립중앙박물관.

윤두서의 〈진단타려도〉:
어느 점잖으신 어른의 소동

내 예감이 적중했다

—

"어, 어, 아이코!"

유건을 쓴 고매하신 학자님이 당나귀에서 떨어지고 있다. 아, 사람이 마음을 이렇게 쓰면 안 되는데, 이 장면을 보며 큭큭 웃고 있는 나를 발견한다. 작은 소동을 참 실감 나게 사실적으로 묘사했다는 생각이 든다. 조선 시대 그림 가운데 이렇게 재미있는 경우가 그리 흔하지 않기 때문에 보는 즐거움이 꽤 쏠쏠하다.

만약에 공재恭齋 윤두서尹斗緒, 1668-1715의 〈진단타려도陳搏墮驢圖〉의 내용이 어린아이가 철퍼덕 넘어지는 장면이었다든가, 젊은이가 바둥거리며 떨어지는 장면이었다면 이렇게 웃기지는 않았을 것 같다.

어린아이는 아직은 뭘 해도 서투를 수밖에 없는 나이이니 당나귀를 타게 하는 것은 아주 불안한 일일 것이고, 젊은이는 당나귀를 교통수단으로 이용할 만큼 지체가 높은 신분은 아닌 듯하니 이런 상황이 발생할 일은 없어 보인다.

인생 말년의 노인이라면 세상만사에 통달한 지혜와 경험의 소유자로, 매사 행동을 차분하게 하는 것이 당연하다. 그런데 윤두서는 연세가 많으신 어르신을 사정없이 큰 대자로 땅 위에 떨어뜨리고 허우적거리게 표현했는데, 사람과 당나귀가 바둥거리는 모습을 보고 있자니 요즘의 애니메이션을 보는 것도 같다. 어쩌자고 걷는 것 자체가 신기한 앙상한 다리의 당나귀를 탔을까?

그런데 길 가던 젊은이는 사람이 떨어지는 장면을 목격했으면 얼른 달려와서 어르신을 부축해야 하는데, 재미난 구경을 하는 사람 이상의 행동을 보이지 않는다. 오히려 웃고 있다. 반면 어린 시동은 깜짝 놀라 책 보따리와 두루마리 뭉치를 패대기치며 황급히 달려가고 있다. 이 소동은 누가 봐도 '점잖은 어른이 갑자기 당하신 사고'가 틀림없다.

어르신께서 낮술을 많이 드셔서 중심을 못 잡으셨거나, 아니면 늙은 당나귀 위에서 깜박 조셨거나, 그도 아니면 당나귀가 "에라, 모르겠다. 다리가 후들거려서 더는 못 태우겠다" 하고 심술을 부렸거나……. 사고 현장이 소란스러운 만큼 의혹은 점점 더 커진다. 이렇게 남의 고통이 나의 웃음이 되어 버린 상황을 그린 선비 화가 윤두서의 의도가 궁금해진다. 아무래도 화가가 그림에 의미심장한 무언가를 숨긴 게 틀림없다.

고전 동화의 삽화 같은 스토리와 색감을 가진 이 그림은 '진단타려'라는 중국 고사를 표현한 것이다. 그렇기 때문에 인물들은 중국풍 의상을 입었다. 짧은 붓 터치를 '개介'자 모양으로 표현한 개자점介字點 기법의 나뭇잎과 뒤틀린 수목 형태에도 중국 화풍의 특징이 배어 있다. 화면 구석구석을 세밀하고 꼼꼼하게 표현한 것이라든가 그림 전체를 청록 색조로 나타낸 점에서 송나라와 명나라 초 화원들의 원체 화풍院體 畵風의 특색이 드러난다.

'진단타려' 고사의 내용은 다음과 같다. 희이希夷 진단은 중국의 격동기였던 당나라 말에서 송나라 초까지 살았던 학자다. 당시는 당나라가

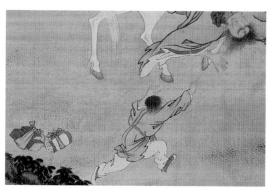

윤두서, 〈진단타려도〉, 부분
이 그림은 진단이라는 학자가
조광윤이 송나라를 세웠다는
소식을 듣고 자신의 예언이 맞
았다고 기뻐하다가 나귀에서
떨어진 일화를 그린 것이다.
길 가던 젊은이는 그 모습을
보고 웃고 있으며, 시동은 책
보따리와 두루마리 뭉치를 패
대기치며 달려가고 있다.

주전충에게 멸망한 후, 자고 일어나면 정권이 뒤바뀌는 5대10국이 난립하던 시기였다. 관상학과 수상학에 조예가 깊던 진단은 새 왕이 나타날 때마다 군주상이 아니라며 나라를 걱정하고 있었는데, 그러던 어느 날 흰 나귀를 타고 길을 가던 중에 한 나그네에게서 조광윤이 송나라를 세웠다는 소식을 전해 듣게 된다. 진단은 후주의 장군 출신 조광윤이 왕위에 오를 것과 그로 인해 태평성대가 열릴 것을 이미 예언한 적이 있었기에, 자신의 예감이 맞았다고 크게 기뻐하다가 나귀에서 떨어진 것이다.

그렇다면 진단의 예언대로 조광윤은 중국에 태평성대를 가져왔을까? 조광윤은 난립해 있던 여러 나라들을 통일하여 송나라를 세우고, 70여 년의 혼란이 무인들이 군사, 행정, 재정의 3권을 장악한 데에서 비롯되었다고 보고 문신 중심의 문치주의를 지향했다. 따라서 학식이 뛰어난 자만 정치에 나설 수 있도록 과거 제도를 통해 관리를 뽑았으며 강력한 중앙 집권 체제를 유지했다. 심지어 조광윤은 자신이 장군 출신이면서도 군사 업무를 담당하는 부서에도 문신을 배치했다. 이 송나라 때부터 학자적 성향이 짙은 관료인 사대부가 처음 지배 계급으로 성장하는데, 이 같은 국가 경영은 나중에 조선에도 큰 영향을 준다.

과거 제도의 확대와 사대부의 성장은 교육과 학문에 대한 열풍을 불게 했다. 송나라의 지배 계층은 서적의 원활한 보급을 위해 인쇄술을 발달시키고, 항상 위협적인 존재이던 이민족을 방어하기 위해 철과 화약 기술을 개발했다. 또 대외 무역로인 초원길과 비단길을 유목민과 이슬람 세력에게 빼앗겼으나, 그 대안으로 바닷길을 개척하면서 조선술, 항해술, 나침반이 발전하게 된다. 이 같은 기술의 발달은 한동안 다양한 분야의 경제 발전으로 이어졌는데, 중국인들은 자신들의 역사에서 송나라를 한나라 이후로 가장 평화로웠던 시대라고 말할 정도다.

그렇다면 송 태조 조광윤의 시대를 예언한 진단 선생은 어떻게 되었을까? 그는 새 시대가 열리는 것을 보고 깊은 산속에 은둔하여 세상에 나

오지 않았다. 조광윤이 여러 차례 그를 만나고자 했으나, 그는 한사코 거절했다.

윤두서가 이 고전을 읽고 표현한 그림이 〈진단타려도〉다. 이 그림에는 당시 임금이던 숙종이 그림을 감상한 뒤에 남긴 글이 있다. 숙종 또한 그 고전을 읽었기에 다음과 같은 제시題詩를 쓸 수 있었을 것이다.

희이 선생, 무슨 일로 갑자기 안장에서 떨어졌나.
취함도 아니요, 졸음도 아니요, 따로 기쁨이 있었다네.
협마영夾馬營에 상서로움이 드러나 참된 임금이 나왔으니,
지금부터 천하에는 근심이 없으리라.

숙종은 여러 차례의 환국으로 강력한 왕권을 유지하고자 했던 왕이었다. 그런 그가 이 제시를 통해, 난세에 송나라를 연 조광윤과 조선을 연 이성계 모두를 참된 임금으로 칭송하고 자신 역시 조선의 태평성대를 이루는 참된 임금이 되겠다고 다짐한 게 아니었을까.

그림에 윤두서가 있다

—

윤두서의 입장에서는 당시 숙종 시대가 환국 정치로 당쟁이 극심했으니, 좀 더 평화로운 세상을 염원하면서 〈진단타려도〉를 그렸을 것이다. 좋은 시절을 희망하며 그림을 그렸다고 한다면, 그 진지한 마음을 직설적으로 표현할 수도 있었다. 그러나 유머러스하게 우회하는 방법으로 내용을 푼 시도에서 그의 평소 성품을 알 수 있다. 거기다가 그는 좀 더 짓궂은 장난을 쳤다. 땅으로 곤두박질치는 진단의 얼굴을 자세히 살펴보라. 화가 윤두서의 얼굴이다! 동서고금의 그림 속에 인물이 등장할 경우, 화가가 의도했든 의도하지 않았든 화가의 얼굴로 그려질 때가 많다.

윤두서, 〈진단타려도〉, 부분
윤두서는 이 그림에 짓궂은 장
난을 쳤다. 진단의 얼굴을 자세
히 보면 윤두서의 〈자화상〉과
똑같음을 알 수 있다.

얼굴 이야기가 나온 김에 그 유명한 윤두서의 〈자화상〉을 함께 보
자. 두 작품 속 인물을 비교해 보면, 둥근 얼굴형과 수염 난 모습은 비슷
하지만 얼굴의 분위기와 행동은 아주 많이 다르다. 표정만 놓고 본다면
한 사람이 아닌 부자 관계나 형제 관계로 보일 정도로 전혀 다른 분위기
를 보여 주고 있다.

한국 회화사에서 전무후무한 명작으로 평가받는 윤두서의 〈자화상〉
은 화가의 둥그런 얼굴 부분만 있다. 요즘의 문화 코드로 보면, 스마트
폰을 꺼내 두 팔을 쭉 뻗어 자신의 얼굴을 찍은 듯이, 대담한 크기와 세
세한 표현이다. 조선 인물화에서는 매우 독특한 경우다. (국립중앙박물
관 보존과학실 연구팀이 현미경과 적외선 투시, x선 촬영, 형광 분석법 등
으로 분석한 결과 〈자화상〉은 본래 상체의 옷깃과 옷 주름까지 표현되었음
을 확인했다. 현대 첨단 과학 기술력으로 밝혀내는 새로운 사실들까지 더
해져 작품을 더욱 풍요롭게 하고 있다.)

둥그렇고 통통한 얼굴선, 뭉툭한 콧날과 두툼한 입술에, 잘 보면 부
리부리한 눈 밑에 다크 서클도 있다. 인상이 매우 강하게 보이는 인물상
인데, 매서운 눈빛과 살짝 올라간 눈매 때문이기도 하겠지만 얼굴 전체
를 뒤덮고 있는 거친 털들도 한몫하고 있다. 두 마리 갈매기 같은 눈썹
과 코밑에서 얼굴 전체로 퍼져 나간 팔자수염, 그리고 얼굴 전체를 감싼

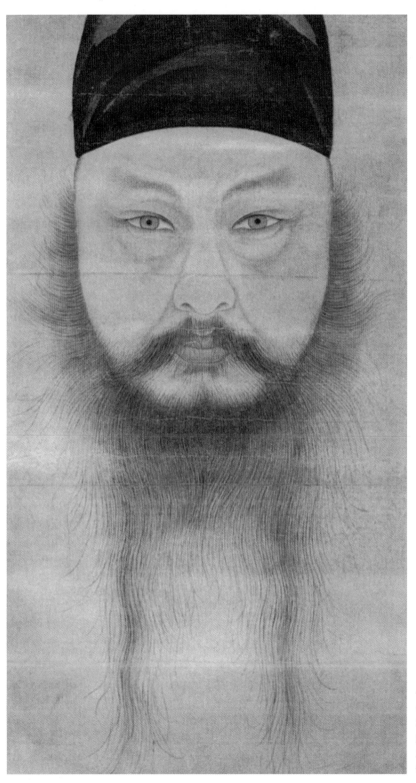

윤두서, 〈자화상〉
1710년, 종이에 담채,
38.5×20.5cm,
고산 윤선도 전시관,
국보 제240호.

구레나룻은 바람에 나부끼듯 하지만, 긴 턱수염에 전혀 움직임이 없는 것으로 보아서는 바람이 불고 있는 것이 아니라 수염 자체가 거칠게 난 것이다. 자신의 수염을 한 올도 놓치지 않겠다는 화가의 고집이 보인다.

매우 단호해 보이는 얼굴 표정이 감상자를 압도하다 보니 그림 속 인물이라는 것을 잊을 만큼 눈이 매섭게 느껴진다. 꼭 꾸중이라도 듣는 느낌이랄까. 그러나 우리는 이미 〈진단타려도〉에서 화가의 평소 얼굴을 보았기에 사실 그의 성품이 유쾌하다는 것을 짐작할 수 있다. 사실 〈자화상〉과 〈진단타려도〉의 상반된 분위기는 윤두서의 마음속 두 모습이 형상화된 것이라고 볼 수 있다. 〈자화상〉의 얼굴은 명문가의 자손이지만 환국 정치로 인해 고뇌에 찬 남인의 얼굴 표정인 것이다. 신학문인 지리학, 기하학, 산술, 의학, 음악 등 전 분야에 박학다식한 진취적 성향의 학자였지만, 세월을 잘못 만나 입신양명의 꿈을 버려야 하는 현실을 직시하며 〈자화상〉을 그리지 않았을까 싶다.

화가에게 자화상을 그리는 행위란 세상과 자기 자신의 존재에 대해 질문을 하는 것이다. 사회와의 관계에 만족하는 자화상이라면 제일 좋은 옷을 입고 권위를 상징하는 온갖 장식물을 자랑스럽게 손에 들고 있거나 인물 주위에 배치한다. 입가에는 더없이 만족스러운 미소가 번져 있다. 가진 것이 많은 자의 자화상은 화가 자신의 외적 풍요를 확인하는 기록이다.

그러나 따스한 태양이 비추는 사회의 중심에서 점점 멀어져 빛이 들지 않는 차가운 변두리의 어느 작은 공간에 있는 자화상이라면, 흔들리는 자신을 일으켜 세우는 과정이다. 윤두서의 〈자화상〉이 그렇고 고흐의 〈자화상〉이 그렇다. 흔들리는 눈빛을 들키지 않으려는 듯이 눈동자를 매섭게 쏘아보는 것처럼 묘사하고, 거칠게 자란 머리카락과 수염은 굳이 다듬지 않고 흐트러진 상태 그대로를 한 올도 놓치지 않고 그려 낸다. 형태가 선명한 콧날은 쓰러지지 않으려는 의지의 표현이고 꽉 다문

빈센트 반 고흐, 〈자화상〉
1889년, 캔버스에 유채,
65×54cm, 파리, 오르세 미술관.

입술은 눈물을 삼킨 마지막 자존심의 표현이다. 가진 것이 적은 자의 자화상은 화가 자신의 치열한 내면 갈등의 기록이다.

　미풍에 흔들리는 버드나무와 그 아래에 있는 우아한 기품의 흰 말을 그린 〈유하백마도柳下白馬圖〉란 그림이 있다. 윤두서는 말을 워낙 좋아하여 친구 대하듯이 몹시 아끼느라 타고 다니지도 않았다 하는데, 이 말을 보니 왠지 윤두서의 처지를 닮은 것도 같다. 윤두서의 예리한 관찰력과 뛰어난 필력으로 그린 말의 시선이 눈길을 끈다.

　흰 말은 붙박인 듯 나무 밑에 서서 가끔씩 헛발질하며 바람에 나부끼는 버드나무 가지의 방향을 따라 먼 곳에 시선을 두고 있다. 무슨 생각을 저렇게 하고 있을까 싶은데, 혹시 저 말의 눈빛은, 몸은 묶여 있으나 마음만은 저만큼 내달리고 싶은 화가 윤두서의 마음이 아닐까 생각해 본다. 조선 시대 화가들 중에 윤두서만큼 말을 많이 그린 화가도 없

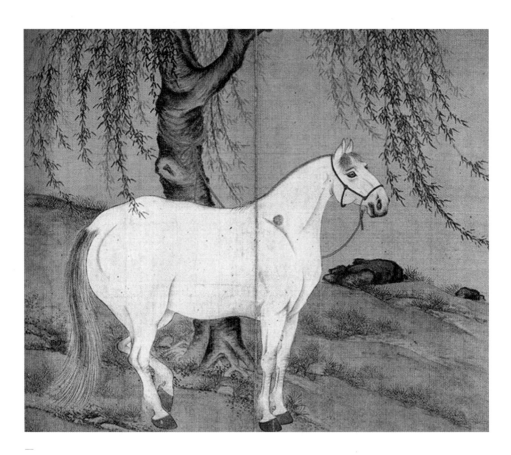

윤두서, 〈유하백마도〉
『해남 윤씨 가전 고화첩海南尹氏家傳古畵帖』
(보물 제481호), 18세기, 비단에 담채,
34.3×44.3cm, 해남 윤씨 종가.

윤두서, 〈유하백마도〉
저 말의 눈빛은, 몸은 묶여 있으나 마음만
은 저만큼 내달리고 싶은 화가 윤두서의
마음이 아닐까 생각해 본다.

지 싶은데, 다른 그림들에서는 말이 선비를 태우고 달리거나 여러 말이
펄쩍펄쩍 장난치며 놀고 있다.

윤두서는 산수, 인물, 말 등 다양한 주제를 잘 그렸는데, 조선 중기의
전통에 새롭게 유입된 화풍을 받아들여 조선 후기 화단에 새로운 변화를
주도한 화가였다. 〈진단타려도〉는 중국 화풍의 영향을 보여 주지만 그의
〈자화상〉은 강렬한 구도, 내면의 표현 등에서 매우 독특한 작품이다.

또 조선 풍속화 하면 김홍도를 제일 먼저 떠올리게 되는데, 사실은
중인 신분의 김홍도보다 앞선 시대에 서민들의 삶을 그린 우리나라 풍
속화의 선구자가 선비 화가 윤두서다. 윤두서는 양반 신분이면서도 하
층민의 삶을 따뜻한 시선으로 옮겼는데, 〈밭 가는 농부〉, 〈나물 캐기〉,
〈짚신 삼는 사람〉 등이 그의 작품이다.

후대의 추사 김정희가 제자 허련에게 그림을 가르치면서 "우리나라
의 옛 그림을 배우려면 공재 윤두서로부터 시작해야 한다"라고 했다는

기록이 『소치실록小癡實錄』에 나온다. 조선 회화사에서 오랫동안 존재감을 드러낸 화가가 공재 윤두서다.

상처투성이 가슴으로도 웃게 하다
—

삶을 살면서 매번 느끼는 것 중 하나가 안 좋은 일은 늘 한꺼번에, 숨 쉴 겨를도 주지 않고 계속 겹쳐서 온다는 것이다. 또한 고난은 한 사람에게만, 혹은 한 집에만 유독 견딜 수 없을 정도로 가혹할 때가 있다.

그런데 당사자가 그 고난을 체념인지 초월인지 주위에 크게 내색하지 않고 말없이 받아들이는 경우가 있다. 힘든 경험을 지속적으로 겪다 보면 웬만한 고난은 괴로운 일도 아니게 되고, 스스로 타협점을 찾아가게 된다. 작은 고비를 만난 사람이 오히려 더 힘들어하고 불평불만이 더 많다. 정작 많은 고통 속에 있는 사람은 속으로 울고 겉으로는 씩 웃는 얼굴을 한다. 한두 개라야 이렇다 저렇다 말을 할 것 아닌가. 더 많이 웃고 더 씩씩한 척한다. 그래서 주위에서는 그가 평범하고 무난하게 잘 산다고 생각해 버린다.

파도처럼 계속 밀려오는 고난을 따뜻한 그림으로, 서정적인 시로, 사랑을 담은 편지로, 나라를 위한 새로운 학문의 탐구로 견딘 윤두서 가문도 그랬다. 윤두서 자신은 물론이고 위로는 증조부인 고산 윤선도가 그랬고 아래로는 외증손인 다산 정약용이 그랬다. 이 가문은 이름만 들어도 다 알 만한 당대 최고의 학자들을 배출했지만, 자자손손으로 고난이 이어지면서 그 유명세를 톡톡하게 치렀다. 가족이 죄인의 몸이 되어 유배지를 떠돌며 감시당하는 것은 물론이고, 심지어는 가까운 사람들이 연달아 유배지에서 사형을 당하기도 했다. 윤선도가 지은 〈어부사시사漁父四時詞〉 중 '가을의 노래[秋詞]'편의 일부를 살펴보자.

물외物外예 조흔 일이 어부 생애 아니러냐

배 떠라 배 떠라

어옹漁翁을 욷디 마라 그림마다 그렷더라

지국총 지국총 어사와

사시흥이 한가지나 츄강이 은듬이라

(속세를 떠난 세계의 좋은 일이 어부의 생애 아니던가.

배 띄워라, 배 띄워라.

고기 잡는 늙은이를 비웃지 마라, 그림마다 그렸더라.

찌거덩 찌거덩 어야차.

사계절의 흥취가 모두 좋지만 가을 강이 으뜸이라.)

　한국어의 예술적 가치를 높였다는 평을 받는 작품인데, 내용이 쉽고 묘사가 자연스럽다. '찌거덩 찌거덩'은 어부가 노 젓는 소리를 묘사한 것인데, 그 소리에서 자연을 벗 삼아 살아가는 생활의 여유로움과 평화로움이 느껴진다.

　가끔씩 드는 생각인데, 우리 현대인의 삶은 일상의 소리에 의해서 더욱 급하게 치닫는 듯하다. 달리는 자동차의 소리, 텔레비전에서 쏟아지는 온갖 소식, 마감을 종용하는 소리 등등이 그렇다. 만약 노 젓는 소리, 배가 물살 가르는 소리, 물고기가 튀어 오르는 소리, 새가 노래하는 소리가 들리는 환경에서 산다면 삶의 속도가 한층 여유로워질 것만 같다.

　〈어부사시사〉는 윤선도가 말년에 무겁던 벼슬을 내려놓고 보길도의 부용동에 들어가 살며 지은 작품이다. 윤선도는 광해군, 인조, 효종, 현종 집권기에 고위 관료로 있었기에 그만큼 부침도 심해서 많은 시간을 유배지에서 보냈다. 성균관 유생이던 29세 때(광해군 8년) 첫 유배를 갔다가 인조반정 때 풀려나 관직에 오르지만, 정권이 바뀔 때마다 유배와 복직을 반복했다. 남인이던 윤선도는 서인과 맞섰는데, 특히 남인과

서인은 효종이 죽은 1659년과 효종비가 죽은 1673년에 장렬왕후(인조의 계비)가 상복을 입는 기간을 놓고 두 차례의 예송 논쟁을 벌였다. 1차 예송 논쟁 때 당시 남인의 영수였던 윤선도는 서인의 영수였던 송시열과 치열한 논쟁을 펼쳤지만, 서인에게 밀리면서 정권의 주도권을 넘겨 주게 된다. 그러나 윤선도가 죽은 뒤에 벌어진 2차 예송 논쟁은 남인이 정권을 잡는 계기가 된다.

이처럼 윤선도는 조정이 극심한 붕당정치로 정권 다툼을 벌였던 시대의 대부분을 중앙 정치의 관리로 있었다. 그 결과 20여 년의 유배 생활과 19년의 은거 생활을 했으니, 가족과 따뜻하게 산 날보다 낯선 땅을 떠돌며 산 날이 더 많았다.

평생을 낯선 유배지로 쫓겨나 살다 보면 삶을 비관하거나 좌절하고 누군가를 원망할 만도 한데, 윤선도는 불편한 오지에서 죄인의 몸으로 지내면서 그 자연을 소재로 삼아 훌륭한 문학 작품을 탄생시켰다. 이에 그는 우리나라 가사 문학의 대가 정철에 비견된다. 또한 윤선도는 유배지에서도 가족에게 한결같은 관심을 보였다. 과거에 낙방한 아들에게 "공부를 더욱 부지런히 해라. 또한 하늘이 돕지 않는 이유도 있으니 더욱 어짊을 베풀어 복을 받도록 해라"는 위로의 편지를 보내는 등 자상한 아버지의 모습을 보여 주기도 했다.

증손자 윤두서 역시 증조부와 견주어 더하면 더했지 덜하지 않은 시대를 살았다. 당시 숙종 시대는 환국 정치로 인해 조선 왕조 중에서 가장 많은 당파 간의 정쟁이 있었다. 2차 예송 논쟁으로 현종 말부터 숙종 초까지 정권을 잡았던 남인은 경신환국으로 밀려났다가, 희빈 장씨가 왕비가 되고 나서 기사환국으로 서인을 몰아내고 다시 정계에 복귀한다. 그 뒤로 희빈 장씨를 지지하던 남인은 폐비 민씨(인현왕후)의 복위를 반대하다 다시 정계에서 밀려나는 갑술환국을 겪고, 희빈 장씨가 취선당에서 인현왕후를 저주하는 굿을 벌인 탓에 사약을 받은 '무고의 옥'

사건이 일어나면서 중앙에서 완전히 멀어지게 된다. 이 사건으로 이미 세상을 떠난 증조부 윤선도의 관직이 추탈되는가 하면, 윤두서가 유난히 믿고 의지했던 셋째 형이 귀양지에서 사망하고, 곧이어 절친한 친구도 사형에 처해졌으며 윤두서와 큰형도 문초를 당했다.

이 사건 이후로 윤두서는 자의든 타의든 세상에 나갈 뜻을 접고 그림에만 더욱 몰입하게 되었다. 그의 증조부 윤선도는 한평생을 굴곡진 삶을 살면서도 평정심을 잃지 않고 위기의 환경을 오히려 기회로 만들어 『고산유고孤山遺稿』를 탄생시켰다. 윤두서는 이 책을 수시로 꺼내 읽으며, 스스로의 마음을 다잡아 새로운 세상을 그려 나갔다. 상처뿐인 가슴으로 살면서도 감상자들에게 웃음을 선사한 가문의 내력을 생각해 본다.

최북, 〈금강산 표훈사도〉
18세기, 종이에 담채,
38.5×57.5cm, 개인 소장.

최북의 〈금강산 표훈사도〉:
화가, 자신의 눈을 찌르다

나는 천하의 명사다!

—

> 최북이 금강산을 유람하다가 구룡연에 이르러 구경을 했다. 그 뒤
> 에 즐거움에 술을 잔뜩 마시고 취해 울다 웃다 하다가 갑자기 크게
> 부르짖기를 "천하의 명사가 천하의 명산에서 죽으니 만족한다"
> 하고는 못에 뛰어들어 그를 거의 구하지 못할 뻔했다.

　조선 후기의 화가 조희룡이 쓴 『호산외기壺山外記』에 실린 내용이다.
조희룡은 자신과 돈독한 관계에 있던 예술인의 행적이나 직접적인 교
유는 없었더라도 지인들이 전해 준 예술인의 행적, 그 외에 세상을 떠들
썩하게 했던 예술인의 이야기를 이 책에 담아내었다. 그 덕분에 이렇게
최북에 대해 실시간 정보를 접하게 된 듯해서 반갑다.
　웬만한 성품으로는 이처럼 이목이 집중되는 행동을 하기 쉽지 않았
을 텐데, 호생관毫生館 최북崔北, 1712?-1786?이 금강산 여행 중에 그 아름다

움에 취해 그날도 술 몇 잔 얼큰하게 마셨던 모양이다. 최북의 심한 술버릇과 기이한 행동을 적은 기록은 다른 문인들의 서책에서도 쉽게 발견되는데, 역대 조선 화가들 중에서 술버릇과 기행으로 유명한 화가들로는 최북, 김명국, 장승업이 있다. 이들은 말술을 마셨다던 주량과 취중에 보였다던 자유분방한 필치를 공통점으로 가지고 있는데, 그렇다면 이 셋 중에 취중 호기가 으뜸인 이가 누구였을까 하는 짓궂은 생각도 해 본다.

하마터면 이승에서 저승으로 넘어가는 관문이 될 뻔했던 금강산의 구룡폭포는 개성의 박연폭포, 설악산의 대승폭포와 함께 우리나라 3대 폭포다. 구룡폭포 위에는 맑고 푸른 못 8개가 있어 금강산 8선녀의 전설을 낳았다. 폭포 아래로는 돌절구 모양의 깊은 구룡연이 있는데, 지명에서 이미 짐작하셨겠지만 금강산을 지키는 9마리의 용이 살았다는 전설을 가지고 있다. 구룡연에서 흘러내리는 물은 옥류동으로 흐르다가 동해로 가는데, 그 주위의 경치가 하도 아름다워 금강산의 풍경 중에서도 손에 꼽힌다.

스스로 명사라 했던 최북의 수식어는 참 많다. 시·서·화에 능통한 명인이라는 뜻으로 지은 삼기재三奇齋, 붓으로 먹고 사는 사람이라는 뜻인 호생관毫生館, 자신의 이름 '북北'을 파자해 만든 칠칠七七, 메추라기를 비롯한 화조도에 능하다 하여 최메추라기, 산수화에 뛰어나다 하여 최산수 등등 호가 많은데, 사실 옛 예술인들은 호를 많이 지었기 때문에 최북이 특별한 경우는 아니다. 다만 호 하나하나가 다 개성이 넘쳐 흥미롭다.

뛰어난 실력의 화가들에게 그림 주문이 많듯이, 최북의 그림도 조선 사람뿐 아니라 바다 건너 일본에서도 사러 오는 컬렉터가 있었다. 최북은 1747년에 조선 통신사의 수행 화원으로 일본에 잠시 갔던 적이 있는데, 그때 그의 그림 실력이 알려져 일본인들이 그의 그림을 사러 조선까

최북, 〈금강산 표훈사도〉, 부분
사찰의 좌우와 앞쪽에 있는 부드러
운 흙산은 붓을 옆으로 눕혀 찍은
미점으로 표현되었다.

지 왔던 모양이다. 요즘같이 교통수단이 발달한 시대에도 일본에서 한
국으로 그림을 사러 왔다고 하면 화제가 될 일인데, 당시에 그의 그림을
사려고 배를 타고 파도가 넘실대는 바다를 건너온 사람들이 있었다는
것은 최북의 명성이 어느 정도였는지 가늠하게 해 준다.

 이제 '최산수'의 산수화 한 점을 보자. 〈금강산 표훈사도金剛山表訓寺圖〉
는 내금강 만폭동에 있는 표훈사의 주변 풍경을 그린 것으로, 화가는 높
은 산봉우리에 올라 발아래 펼쳐진 장엄한 산세와 그 아래에 모여 있는
사찰들을 부감법으로 세세하게 묘사했다. 금강산에는 크고 작은 절이
많다. 표훈사는 유점사, 신계사, 장안사와 함께 금강산 4대 사찰 중 하나
로, 이 중 현재까지 남아 있는 유일한 사찰이다.

 표훈사는 신라 시대 때 처음 세워진 절로, 한때는 승려 150여 명이
거주했을 정도로 규모가 커서 수십 동의 전각이 있었던 것으로 전해지
는데, 세월이 흐르면서 소실되어 몇 차례 복원했다는 기록이 남아 있다.
주심포 형식에 팔작지붕을 가진 누각 건물은 화려했던 단청 빛깔을
세월에 잃어버렸지만, 그 조성 기법이 조선 시대 사찰 건축의 절정을 보

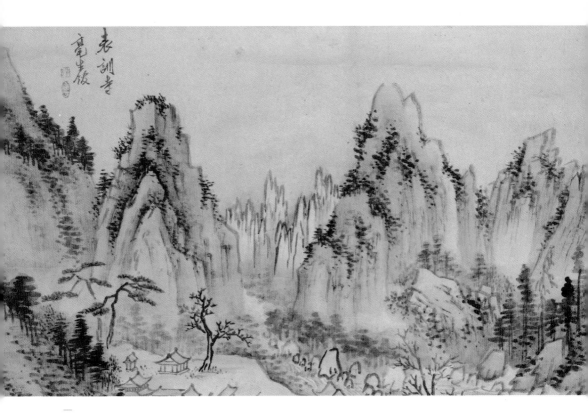

최북, 〈금강산 표훈사도〉, 부분
화가는 내금강 만폭동의 높은 산
봉우리에 올라 장엄한 산세와 그
주위에 깔린 운무를 환상적으로
표현했다.

최북, 〈금강산 표훈사도〉, 부분
만약 저 계곡물이 없었다면 산세의
장엄함에 숨이 턱 막힐 뻔했다는
생각이 든다.

여 주는 것으로 유명하다. 아름다운 금강산에 사찰을 짓게 된 사람이 절터를 닦고 건물을 짓기까지 얼마나 많이 주위의 산세를 돌아보고 얼마나 여러 날 밤을 고심했는지 잘 알겠다. 조물주가 창조한 금강산과 인간이 만든 사찰이 어떻게 저렇게 조화를 잘 이룰까, 신기할 정도다. 조선은 숭유억불 정책을 펼쳤기 때문에 역대 왕들 중에서 금강산의 절을 다녀간 왕이 드문데, 세조는 이곳에 들러 중건을 명할 정도로 표훈사의 의미와 기운을 예사로 보지 않았다.

그림은 화면 구성에 정성을 들인 듯이 표훈사는 물론이고 그 주위의 산봉우리들을 솜씨 있게 보여 주는데, 세계적으로 알려진 명산답게 그저 경치 좋은 자연이라기보다는 조물주가 창조한 예술 작품처럼 보인다. 첩첩이 층을 이룬 산봉우리를 욕심껏 다 보여 주기보다는 표훈사를 중심에 두고 그 주변을 카메라로 찍은 것 같은 구성이다. 장대한 산봉우리와 계곡들에는 온갖 종류의 나무들이 우거져 있고, 그 골 사이의 반듯하고 꽤 넓은 터에 표훈사가 들어앉아 있다.

최북의
〈금강산
표훈사도〉

사찰의 좌우와 앞쪽에는 부드러운 흙산이 있어서 수목이 빼곡히 자라고 있는데, 이를 화가는 옆으로 누인 붓으로 찍은 미점米點으로 표현했고, 먼 바위산은 야외 스케치를 하듯 비교적 편안한 마음과 팔 동작으로 그려 냈다. 최북이 그린 또 다른 금강산 그림에서 알 수 있듯이 표훈사의 뒤쪽과 왼쪽에서는 (이 그림에서는 보이지 않지만) 큰 암벽들이 사찰을 보호하는 듯한 형세를 취하고 있다.

표훈사에 들어가기 위해서는 징검다리가 아닌 단단한 인공 돌다리를 건너야 하는데, 다리의 높이와 길이를 볼 때 물살의 흐름이 꽤 빠름을 짐작할 수 있다. 계곡물이 시원하게 콸콸 흐르고 있는데, 그 소리가 마치 화면 밖까지 들려오는 듯하다. 만약 저 계곡물이 없었다면 산세의 장엄함에 숨이 턱 막힐 뻔했다는 생각이 든다. 이렇듯 표훈사는 계곡물에 마음을 깨끗하게 정화하고 나서야 들어설 수 있는, 금강산 천 년을

지켜 온 사찰이다.

오래전부터 시를 짓는 문장가들이나 그림을 그리는 화가들이 금강산을 표현해 보려고 많은 시도를 했지만, 최북이나 정선, 이인문, 김홍도 등 정말 실력 있는 자가 아니면 제대로 된 금강산 명작을 남기지 못했다. 금강산이 스스로를 쉽게 허락하지 않으니, 화가가 자신의 능력을 너무 뽐내 멋을 부린대도 좋은 그림이 나올 수 없고, 확고한 작업 철학이 없이 대상만 따라가기에 급급해도 좋은 그림이 나올 수 없다. 화가가 내공으로 금강산의 본질과 속성을 제대로 관통하고 해석했을 때만이 금강산은 비로소 자신의 모습을 허락한다.

신분 제도의 눈을 찌르다

—

『호산외기』에는 최북과 관련해 다음과 같은 내용도 나온다.

> 최북이 어떤 집에서 관리를 만났는데 그 관리가 최북을 가리키며 주인에게 물었다. "저기 앉은 자의 이름이 무엇인가?" 최북이 얼굴을 치켜들고 관리를 보며 말했다. "먼저 묻노니 그대의 이름은 무엇인가?" 그의 오만함이 이와 같았다.
> (중략)한 관리가 최북에게 그림을 주문했는데 최북이 응하지 않자 그를 위협했다. 최북이 화를 내며 "남이 나를 저버리는 것이 아니라 내 눈이 나를 저버린다" 하고는 한쪽 눈을 찔러서 실명했다.

혼을 담은 그림을 정신을 몽롱하게 하는 술과 바꾸고, 여행 경비가 넉넉하지 않아도 당당함으로 주머니를 채워 전국을 유람하던 최북이다. 삶을 사는 방식에서 타인의 눈을 의식하거나 굴레를 만들지 않던 그가 가슴속 깊은 곳에 무엇을 담고 있었기에 자해라는 극단적인 행동을

작가 미상, 〈최북 선생상〉
연도 미상, 종이에 채색, 65.5×41.5cm, 개인 소장.

했을까? 신체는 부모에게 받은 귀한 것이므로 머리카락 한 올도 함부로 훼손하지 않는다는 게 조선 시대의 신체관이고, 더구나 화가에게 눈은 신체의 어떤 감각기관보다 중요한 부위다. 이 사실을 그 누구보다 화가 자신이 더 잘 알고 있으면서도 스스로 한쪽 눈을 찔러 멀게 했으니 충격적인 행동일 수밖에 없다.

앞에서 말씀드린 '구룡연 투신 소동'에서 알 수 있는 최북의 모습은 예술가로서 자부심이 대단했다는 것이다. 사실 글 창작이든 그림 창작이든, 창작하는 일을 일생의 업으로 삼고 산다는 것은 상상 이상으로 자신과의 고독한 싸움을 전제로 한다. 세상에 없는, 아니 이미 세상에 흔하게 존재하는 것이지만 그것에서 나만의 새로운 시각을 보여 주며 "이것이 내 색깔이다"라고 외치는 게 쉽지 않기 때문이다.

심신이 허약해진 틈을 타서 수시로 무기력과 우울증이 공격해 오는 게 예술가의 숙명이란 점에서, 최북이 자신을 향해, 나아가 금강산에 대고 보란 듯이 "나는 천하의 명사"라고 말했던 그 자긍심이 참 부럽다. 금강산을 관광하며 누구나 감탄사를 연발할 수 있지만, 죽음으로 감동을 표현하는 것은 정말 아무나 할 수 있는 행동이 아니다. 술기운에 평정심을 잃어 나타난 기행이었다고 하더라도 말이다. 물론 물에 뛰어들면 누군가가 구해 줄 것을 잘 알고 있어 좀 짓궂은, 그러나 주위에 있던 일행에게는 간담이 서늘해지는 장난을 친 것일지도 모르지만.

그런데 눈을 찌른 최북의 행동에서는 감정 조절이 전혀 안 되는 광기가 느껴지는데, 이것은 특정 집단에 대한 분노가 한꺼번에 표출된 것으로 보인다. 최북은 소소한 일에도 유독 왕족이나 관리들이 연관되면 다툼을 벌였는데, 그 이유는 중인의 울분 때문이었을 것이다.

당시 조선 사회는 왕에서 양반, 중인, 상인, 천민에 이르는 수직적 신분 사회였다. 왕과 양반은 사회적 지배 세력으로 활동했지만, 나머지 대다수는 지배 세력이 부과한 일에 종속되어 살았다. 이 신분의 굴레라는

것은 예나 지금이나 자신의 의지와는 상관없이 부모로부터 물려받은 삶의 형태다(동서양을 막론하고 아직도 다양한 형태의 신분 제도를 유지하는 나라가 많다). 그럼에도 불구하고 대다수는 신분을 뛰어넘기 위해 도전하기보다는 굴레를 짊어지고 그냥 살아간다.

그러나 최북은 신분의 굴레에 대한 거부 반응을 직설적으로 표현하는 성품을 가지고 있었다. 본래 타고난 기질 자체가 구속을 싫어해 안정적인 생활과 벼슬이 보장되는 도화서 화원이 되기를 거부하고 궁궐 밖에서, 제도 밖에서 붓으로 먹고사는 전업 화가를 선택한 사람이다. 붓으로 그리는 그림이 성에 차지 않는 날이면 손가락에 먹을 찍어(지두指頭 화법) 그림을 그렸던 사람이다. 이렇게 자유로운 예술가의 삶을 추구했던 그가 자신을 일개 환쟁이로 취급하는 이들의 언행과, 자신의 그림을 명령만 하면 쉽게 살 수 있는 물건처럼 취급하는 벼슬아치의 권위적 태도에 분노했던 것이다. 그런데 이러한 분노의 표출은 최북 개인의 입장도 있었겠지만, 한편으로 당시 어려움을 겪던 지인들과의 만남에서 적지 않은 영향을 받았을 것으로 생각된다.

당시 최북이 자주 어울린 사람들은 문화·예술에 조예가 깊었던 남인과 소론 지식인들이었다. 그들 또한 당시의 중앙 정치와 지배 권력에서 소외된 집단이었다. 그러므로 최북의 광기 어린 행동은 지배층의 권위에 대한 강한 저항의 표현으로, 자신의 눈을 찌른 것은 조선 신분 제도의 눈을 찌른 것이라 할 수 있다.

그런데 잠깐, 한편으로 생각해 보면 조선은 전문가 계급인 중인에 의해 움직인 사회다. 집 짓는 일, 병 고치는 일, 통역과 번역, 그림 그리는 일 등 오늘날에 인기 있는 전문직 종사자들에 의해 움직인 사회다. 비록 중인은 '위와 아래에 끼인' 입장이지만, 다른 시각으로 생각하면 '위와 아래를 이어 주는' 중요한 존재다. 또한 위에서 끌어 주고 밑에서 받쳐 주니 안정적인 위치이기도 하다.

최북의
〈금강산
표훈사도〉

만약 최북이 자신보다 더 힘든 아래 계층을 보는 눈을 가졌더라면, 또 조금만 더 자신을 사랑했더라면 행복한 삶을 살지 않았을까 싶다. 화가에게는 화선지와 만나는 손보다 세상과 만나는 눈이 더 중요하다고 생각한다. 한쪽 눈을 버리고 나머지 눈으로만 바라본 세상은 어떻게 보였을까, 궁금하다.

소를 타고 집에 가고 싶었던 광인

—

최북에 대해 '성미가 불같았다', '다혈질이었다', '광인이었다'는 극단적인 평가의 기록이 많다. 하지만 최북의 원래 성품이 고삐 풀린 성난 황소처럼 공격적이거나 주위의 시선을 끌기를 좋아해서 의도적으로 이상행동을 한 것은 아닌 듯하다.

그가 그린 다양한 그림들에서 깊은 속내가 읽힐 뿐만 아니라, 평정심을 유지할 때 그의 말 속에는 묘한 깨우침이 있다는 기록도 전해지니 말이다. 또 '붓으로 먹고 사는 사람'을 뜻하는 '호생관'이란 호와, '칠칠한 사람 혹은 칠칠치 못한 사람'이라는 의미의 '칠칠'이란 호에서는 거만함 대신 순박함이 느껴진다.

특히 〈기우귀가도騎牛歸家圖〉에서는 최북의 진짜 속마음이 엿보인다. 소년이 소를 타고 강을 건너가는 장면으로, 소는 뿔을 보니 늙었으며 털은 길고 뻣뻣하며 앞다리와 뒷다리의 근육이 꽤 거칠게 도드라져 있다. 허름한 옷차림의 소년은 소를 타기에는 아직 어려 보이지만, 소에 의지하여 꽤 깊고 거센 강물을 건너고 있다.

가만히 소년의 얼굴을 보니, 최북의 얼굴과 닮았다. 앞에서 본 최북 초상화와 한번 비교해 보시기 바란다. 갑자기 그의 얼굴에 관한 일화가 생각난다. 어릴 적에 동네에서 놀다 돌아온 최북이 어머니에게 물었다. "어머니, 사람들이 나보고 메추라기라고 자꾸 놀리는데 메추라기는 어

최북, 〈기우귀가도〉
18세기, 종이에 담채,
24.2×32.3cm, 국립중앙박물관.

떻게 생겼어요?" 어머니의 대답이 일품이다. "메추라기는 네 얼굴처럼 생겼다." 문득 최북의 어머니답다(?)는 생각이 든다.

불교에서 말하는 깨달음의 단계 중 하나를 그린 〈기우귀가도〉는 최북의 진짜 속내를 보여 준 작품이라고 생각한다. 십우十牛 혹은 심우尋牛는 불가에서 수행 단계를 소 찾는 과정에 비유한 것이다. 소(자기의 본성)를 찾아 나서는 심우尋牛, 소의 발자국을 발견하는 견적見迹, 소를 발견하는 견우見牛, 소를 얻는 득우得牛, 소를 길들이는 목우牧牛, 길들인 소를 타고 깨달음의 세계인 집으로 돌아오는 기우귀가, 소를 잊고 안심하는 망우존인忘牛存人, 소도 사람도 공空임을 깨닫는 인우구망人牛俱忘, 있는 그대로의 전체 세계를 깨닫는 반본환원返本還源, 세속으로 들어가 중생들을 계도하는 입전수수入廛垂手가 바로 그 열 단계다.

결국 길들인 소를 타고 깨달음의 세계인 집으로 돌아가고 싶은 것이 최북의 진솔한 심정이었던 것이다. 불합리한 세상의 벽에 계속 몸을 던지며 결국 자신에게 더 큰 고통과 상처를 주었던 최북. 그런 그가 내적 갈등을 버리고 온화하게 길들여진 소를 타고 평화의 노래를 부르며 집으로 돌아가고 싶었던 모양이다.

최북의 또 다른 작품으로 눈보라 치는 밤에 귀가하는 사람들을 그린 〈풍설야귀인風雪夜歸人〉을 보자. 시각적으로나 심리적으로나 뼛속 깊이 스며드는 냉기가 있다. 달도 뜨지 않은 한겨울 밤에, 나무들이 한쪽으로 휠 정도로 거센 바람이 불고 눈까지 내려 걷는 이를 더욱 힘겹게 한다. 지팡이를 든 선비와 시동은 앞에서 불어오는 거센 바람을 온몸으로 다 맞으면서 걷고 있다.

불 꺼진 지 오래된 산속의 집 앞에서는 개 한 마리가 요란하게 짖으며 꼬리를 흔든다. 젖은 나무들을 그린 이 그림이 최북의 다른 그림에 비해 유난히 물기를 가득 머금고 있는 것은 무슨 연유일까?

중국 고사에 기초한 〈공산무인도空山無人圖〉에도 최북의 심경이 그대

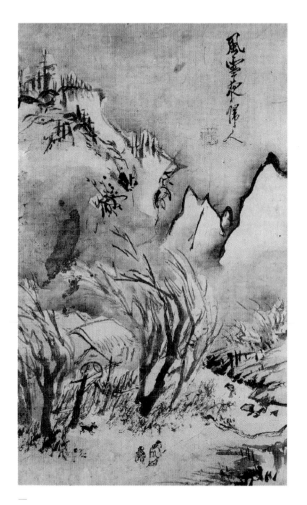

최북, 〈풍설야귀인〉
18세기, 종이에 수묵담채,
66.3×42.9cm, 개인 소장.

로 반영되었다. 그림에는 다음과 같은 글이 있다.

"빈산에 사람은 없이 물이 흐르고 꽃이 피네空山無人水流花開."

흐르는 물처럼 세상을 살라고 하지만 정작 사람의 흔적이 없는 물은 생명력이 없어 보이고, 사람의 눈길을 받지 못하는 꽃 또한 애처롭다. 화폭에서 사람이 없는 산속의 쓸쓸함이 보인다. 세월은 사람이 오든 가든 계속 흐르고, 세상은 내가 있든 없든 왁자지껄 잘 돌아간다.

마음을 통제할 수 없어 세상을 향해 거침없이 소리를 질렀지만, 정작 그 자신은 공산空山처럼 외롭고 허망하지 않았나, 그래서 사랑받고 싶은 마음을 들키지 않으려고 더욱 시끄럽게 행동하지 않았나 생각해 본다. 소를 타고 한 많은 강을 무사히 건너 마음의 집으로 돌아가고 싶었던 최북은 안타깝게도 그 소망을 이루지 못한 것 같다. 어느 추운 겨울날, 길에서 객사로 삶을 마감했다. 최북이 없는 산은 적막하기만 하다.

2012년 국립전주박물관에서 최북 탄신 300주년 기념 전시로《호생관 최북》을 연 적이 있는데, 이는 그를 기행 화가가 아닌 위대한 화가로 바라보는 계기를 만들어 준 전시회였다. 그 전시장에 걸려 있던, 18세기 학자인 신광하가 쓴〈최북가〉로 이 장을 끝내고자 한다.

> 그대는 보지 못했는가, 최북이 눈 속에서 죽은 것을.
> 담비 가죽 옷에 백마를 탄 이는 뉘 집 자손이더냐?
> 너희들은 어찌 그의 죽음을 애도하지 아니하고 득의양양하는가.
> 최북은 비천하고 미미했으니 진실로 애달프도다.
> 최북은 사람됨이 참으로 굳세었도다.
> 스스로 말하기를 붓으로 먹고사는 화사畵師라 했네.
> 체구는 작달막하고 눈은 외눈이었지만
> 술 석 잔 들어가면 두려울 것도 거칠 것도 없었다네.
> 최북은 북으로는 숙신肅愼까지 들어가 흑삭黑朔에 이르렀고

최북, 〈공산무인도〉
18세기, 종이에 수묵담채,
33.5×38.5cm, 풍서헌.

동으로는 일본에 건너가 적안赤岸까지 갔다네.

귀한 집 병풍에 산수도를 치는데

그 옛날 대가라던 안견, 이징의 작품들을 모두 쓸어버리고

술에 취해 미친 듯 붓을 휘두르면

대낮 고당高堂에 강과 호수가 나타나네.

열흘을 굶다가 그림 한 폭을 팔아

크게 취해 한밤중 돌아오던 길에

성곽 모퉁이에서 쓰러졌다네.

묻노니 많은 사람들의 뼈가 북망산 흙 속에 묻혔건마는

어찌하여 최북은 세 길 눈 속에 묻혔다는 말인가.

오호라! 최북은 몸은 비록 얼어 죽었어도

그 이름은 영원히 사라지지 않으리.

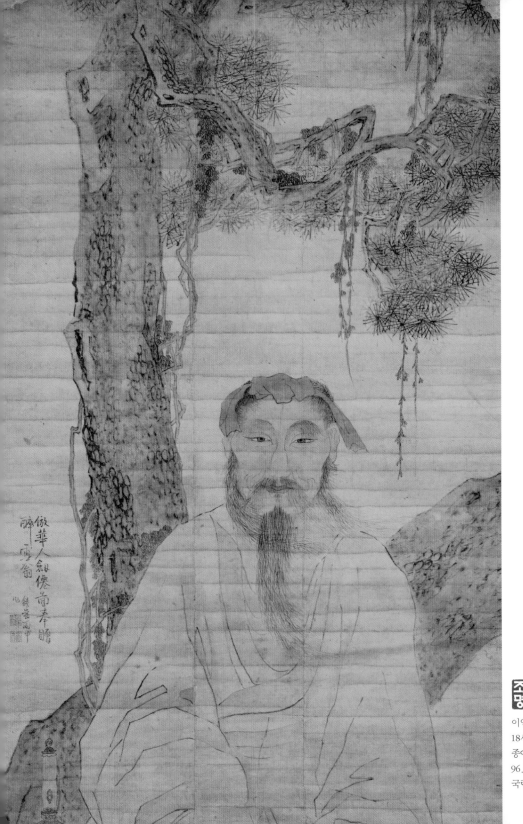

조선
명작

이인상, 〈검선도〉
18세기 중반,
종이에 담채,
96.7×61.8cm,
국립중앙박물관.

이인상의 〈검선도〉:
당신 모습에서 나를 본다

취설 옹에 대한 오마주

—

낯선 타인에게 자꾸 마음이 쓰인다면 그가 나와 닮은 모습을 가졌기 때문이다. 그 모습이 긍정적인 모습일 수도 있고 아픈 모습일 수도 있다. 여행이나 그림을 좋아하는 지극히 개인적이고 정서적인 취향일 수도 있고 혹은 내게 익숙한 외로움일 수도 있다. 어떤 동질성을 발견하는 순간, 나는 적어도 세상에서 혼자 아픈 것이 아니라는 위안을 받으며 그도 끝까지 잘 해내기를 바라게 된다. 이런 마음에서 그려졌을 그림 한 점을 만났다.

조선 후기의 문인 화가 능호관凌壺觀 이인상李麟祥, 1710-1760이 그린 〈검선도劍僊圖〉로, 그림의 왼편 아래에는 다음과 같은 글이 쓰여 있다.

중국 사람의 〈검선도〉를 모방하여 그린 이 그림을
취설 옹에게 삼가 바칩니다.

– 비 오는 날 종강모루鍾崗茅樓에서 그리다

비 내리는 날에는 여자의 가슴만 젖는 줄 알았더니 남자들의 가슴에도 비가 내리고 마음이 먼 곳으로 향하는구나, 그림을 읽어 내려가다가 새삼 남자의 감성을 생각하게 된다. 그런데 선물로 준비한 그림치고 정서적으로 위안을 주는 편안한 그림은 아니다. 화가 이인상은 어떤 이유로 선물 줄 그림으로 이렇게 개성이 강한 인물화를 그렸을까? 또 이렇게 개성이 강한 그림을 받게 된 취설 옹은 누구이며, 이 그림이 모방했다는 중국 사람의 〈검선도〉는 도대체 어떤 의미를 가지고 있는 것일까?

그림에는 푸른 두건을 쓴 한 인물이 등장한다. 그리고 배경에는 X자로 교차된 소나무 두 그루가 있다. 앞쪽의 소나무는 넝쿨에 감긴 채 하늘을 향해 곧게 서 있고 뒤쪽의 소나무는 곧 쓰러질 듯이 가로로 누워 있다.

인물은 감상자와 정면으로 눈을 맞추고 있는데, 날카로운 눈매를 가지고 있지만 눈빛은 왠지 쓸쓸해 보이며, 꽉 다문 입술은 단호하지만 무언의 말을 전하고 있다. 한 올 한 올 섬세하게 묘사된 수염과 머리카락과 눈썹이 푸른 두건과 함께 날리니 이 모든 상황이 더욱 신비스럽게 보인다. 화면 왼편 아래에 보일 듯 말 듯 칼자루까지 그려져 있으니, 그림의 묘한 분위기가 마치 무협소설의 한 장면 같다는 생각을 하게 한다. 만만찮은 분위기로 감상자를 긴장시키는 이 인물은 중국 8신선 중의 한 명인 여동빈呂洞賓이다.

단번에 신선 여동빈임을 알 수 있는 패션 코드가 있다. 머리에 쓰는 화양건華陽巾과 편안한 의복인 소요복逍遙服 그리고 보검이 바로 그것으로, 이는 다른 신선과는 확연하게 구별되는 것들이다. 화가들에 따라 여동빈의 외모는 다르게 표현될 수 있지만 그의 의상과 보검만은 전형적인 스타일로 변하지 않는다. 이런저런 기록에서 전하는 그의 행적만으로는 그를 간단하게 정의하기가 쉽지 않다. 애초에 가공된 인물이라는 설과 실존 인물이라는 설이 있는데, 중국 당나라 때 실존했던 인물이라

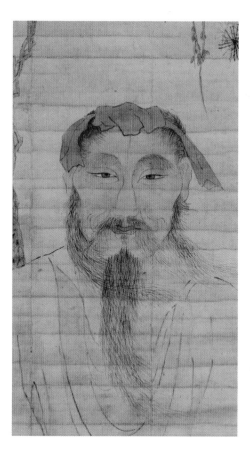

이인상, 〈검선도〉, 부분
머리에 쓴 화양건, 몸에 걸친
소요복, 보검은 이 인물이 신선
여동빈임을 알려 준다.

이인상의
〈검선도〉

는 주장이 조금 더 설득력 있어 보인다.

여동빈은 신선이 될 인물이어서 그랬는지 어린 시절부터 예사롭지
않은 행동을 많이 보여 주었다. 그는 매일 글자 만 자를 읽고 해석할 정
도로 총명했으며 그의 얼굴 형상은 용을 닮았고 눈은 봉황과 비슷했다
고 한다. 단순히 외모적으로 유사했다는 것인지, 아니면 그만큼 내적·영
적인 속성을 지녔다는 것인지 생각해 보게 된다. 아무리 상서로운 존재
를 가리키는 것이라고 하지만, 상상 속의 동물인 용과 봉황을 사람의 얼
굴에 비유하다니 예사롭지 않은 인물이었던 것만은 분명하다.

그러나 천재가 이해하는 학문의 세계와 세상의 학문 세계에는 간극
이 컸던지, 여동빈은 어린 시절에 매우 영특했던 것과는 달리 과거에 응

시할 때마다 번번이 낙방하여 벼슬길에 나갈 수 없었다. 이를 안타깝게 생각한 지인의 추천으로 작은 관직을 얻게 되었는데, 그러던 어느 날 중국 신선들의 우두머리인 종리권鍾離權을 만나게 된다.

삶과 권력이란 도대체 무엇인가에 대해 사색하던 여동빈에게 종리권은 허무한 욕망의 사다리 같은 관직을 버리고 도를 구하라고 한다. 그러면서 악귀를 쫓아낼 수 있는 천둔검법天遁劍法과 용호금단龍虎金丹이라는 불로장생의 약 제조법을 전수해 주었다. 어떻게 보면 종리권이 고뇌하는 여동빈을 유혹한 것도 같은데, 어쨌든 종리권의 말에서 깨달음을 얻은 여동빈은 관직을 버리고 그를 스승으로 섬기며 수행에 전념하게 된다. 마침내 신선이 된 여동빈은 중국의 여러 곳을 돌아다니면서 천둔검법으로 요괴를 물리치는가 하면 생명이 위급한 사람을 많이 구해 주었다. 이와 같은 그의 행적에 감명을 받아 신선이 된 실존 인물들도 많았다고 전해진다.

여동빈에게는 다른 신선들과 차이점이 있었다. 다른 신선들처럼 괴이한 기행을 보인 것이 아니라 매우 인간적인 모습을 보여 주었다는 것이다. 그래서인지 선비 화가들은 그 모습을 그림으로 자주 그렸는데, 화폭 속의 그는 용과 봉황을 닮은 생김새가 아니라 이인상의 그림처럼 준수한 외모의 인간으로 그려졌다. 또한, 검도 무사의 검처럼 위협적으로 들려 있는 게 아니라 소맷자락에 가려졌거나 이인상의 그림처럼 손잡이만 표현되었다. 이 그림에서 여동빈의 검이야말로 중요한 아이콘과 코드라고 할 수 있다. 이 검은 외부의 적을 물리치는 피의 검이 아니라 자신의 마음속에 들끓는 욕심과 어리석음과 성냄을 자르며 마음의 번뇌를 끊어 주는 심검心劍인 것이다.

이 심검 때문에 동양 문화권의 많은 신선들 중에서 유독 여동빈이 중국과 조선의 지식인들에게 많은 사랑을 받았다. 고아한 선비로서 세상의 온갖 악과 유혹을 심검으로 끊어 내며 흔들리지 않았기 때문이다.

이인상, 〈검선도〉, 부분
이 검은 외부의 적을 물리치는 피의 검이
아니라 자신의 마음속에 들끓는 욕심과
어리석음, 성냄을 자르고 마음의 번뇌를
끊어 주는 심검, 즉 마음의 검이다.

　사실 우리는 살아 있는 동안 수많은 상황으로 인해 다양한 고뇌에
빠지게 된다. 깊은 고뇌는 개인적인 고뇌이든 사회적인 고뇌이든 누구
도 피해 갈 수 없고, 러시아 소설가 톨스토이의 표현대로 고뇌는 성장의
표식이 되기도 한다. 하지만 수시로 삶에 쳐들어오는 온갖 무늬의 지독
한 번뇌를 단호하게 끊어 낼, 여동빈의 심검이 한 자루씩 있었으면 좋겠
다 싶기도 하다.

　이인상이 이 독특한 그림에 "취설 옹에게 삼가 바칩니다"라고 적은
데는 특별한 이유가 있다. 취설醉雪은 이인상과 같은 시대를 살았던 유
후柳逅, 1690-1780라고 추정된다. 서얼이었던 유후는 당시 서얼들이 직면했
던 억압과 차별이라는 사회적 불합리함 속에 살면서도, 누구를 탓하거
나 비관적인 말이나 행동을 하지 않았고 오히려 학문 탐구에 힘써 다른
사람들의 모범이 된 인물이다. 넉넉한 품성으로 내적 갈등을 초연하게
잘 이겨 내어, 누구도 그의 험난한 삶을 짐작도 못 할 만큼 얼굴에 온화
함이 번지고 있었다고 한다.

　유후에 대해 좀 더 알아보고자 이 책 저 책을 뒤져 보고 주위의 지인
들에게도 문의했으나, 정보를 찾아내기 쉽지 않아서 개인적으로 아쉬
움이 많이 남는 인물 중 하나다.

조선은 세계의 어느 나라들보다 기록을 많이 남긴 '자료의 보고'이지만, 서얼 신분으로 정치에 참여했던 인물에 대한 기록은 상대적으로 적은 편이다. 기록이 역사에 남을 만큼 큰 업적을 기념하는 것이라는 조건적인 문제도 있겠고, 또 사회 운영의 주체인 양반과 왕실의 기록이 대부분이다 보니 서얼 관료들의 기록은 부족한 것 같다. 그러나 유후의 경우는 같은 서얼 출신인 조선 후기의 실학자 이덕무의 기록에 남아 있다.

그 내용을 보니 유후는 학문이 매우 깊어 일본으로 가는 조선 통신사로도 뽑혔는데, 용모가 반듯하고 훤칠하며 특히 수염이 멋있는 그를 일본인들이 신선 같다며 좋아했다고 한다. 일본인들은 그의 신선 같은 외모뿐 아니라 학문적 깊이를 가늠할 수 있는 글씨와 시에도 감동해서, 이후에 다른 통신사 일행이 일본에 갔을 때 그와 함께 오지 않음을 아쉬워하며 안부를 물었다는 내용도 있다.

그러고 보니 이인상 그림 속의 여동빈과 이덕무가 소개하는 유후의 얼굴 분위기가 매우 흡사해 보인다. 물론 이인상은 여동빈과 유후의 외적인 닮음을 표현했다기보다는, 두 인물의 학문과 성품 그리고 평생 심신의 수행에 정진한 은일처사隱逸處士 같은 이미지를 표현했다고 볼 수 있다.

그림을 그린 이인상과 그림을 받게 된 취설은 모두 서얼 출신이다. 자신과 같은 서얼이면서도 시시때때로 겪는 내적 갈등을 초연하게 잘 이겨 내어 따르는 선비가 많았던 취설에 대한 경의가 이인상을 버티게 해 주었던 것이다. 20년 연상의 취설이 보여 준 아름다운 삶의 모습은 이인상에게는 큰 가르침이자 위로였다. '오마주 투 취설', 취설에 대한 존경으로 그린 그림이다.

소나무야, 아프더라도 눕지 마라
—

국립중앙박물관은 2010년에 이인상 탄신 300주년을 맞아 찬바람이 부

는 가을부터 겨울까지 기획 전시 《능호관 이인상, 소나무에 뜻을 담다》
를 열었다. 당시 〈설송도雪松圖〉를 비롯하여 그의 그림과 글씨 여러 점이
전시되었는데, 이렇듯이 이인상 하면 자연스럽게 떠오르는 대표적인
이미지가 소나무다.

소나무는 대나무, 매화나무와 함께 매서운 추위에도 전혀 굴하지 않
고 꿋꿋한 모습을 보여 주어 세한삼우歲寒三友라고 불린다. 또한 용을 닮
은 형태와 기를 표출하는 한국적인 나무이다 보니, 조선의 화가라면 한
번쯤 그리기를 시도해 보지 않은 사람이 드물었다. 그런 중에도 이인상
의 소나무 그림이 다른 화가들의 것과 다른 독창성을 보여 주는 것은 소
나무의 형태가 모로 누워 등장하기 때문이다.

〈검선도〉에도 옆으로 누운 소나무가 등장하지만, 감상자의 시선은
정면에 있는 인물에게 한참 머물게 되기 때문에 배경에 있는 두 소나무
의 X자 구도가 크게 도드라져 보이지는 않는다. 이 같은 소나무의 구도
가 참 신선하다는 생각이 든다. 그러나 그의 다른 그림에서도 '모로 누
운 소나무'가 계속 표현되고 있는 것을 볼 때, 화가에게 뭔가 특별한 다
른 연유가 있음을 직감할 수 있다.

부채에 그린 〈송하관폭도松下觀瀑圖〉에서는 노송 한 그루가 단단한
바위를 뚫고 나와 시원하게 쏟아지는 폭포 쪽을 향해 누워 있다. 별로
단단해 보이지도 않는 몸으로 어떻게 저 단단한 바위 아래로 뿌리를 내
리고 생명을 연장하여 살아왔을까 싶다. 그렇게 모질게 살아와서인지
푸른 솔잎은 별로 없고 억센 가지들이 산발한 머리카락처럼 뻗쳐 있다.
마치 넋이 반쯤 나간 채 울부짖는 사람 같기도 하고, 깊고 어두운 바위
동굴을 마침내 벗어나고 있는 거인 같기도 하다. 단단한 바위도, 세차게
쏟아지는 물도, 그 사이에서 자라난 소나무도 만만찮은 기운을 내뿜는
곳에서 홀로 앉아 있는 선비가 보인다. 그는 바위와 물 그리고 소나무가
있는 공간에서 무슨 생각을 하고 있을까?

이인상, 〈송하관폭도〉
18세기 중반, 종이에 담채,
23.8×63.2cm, 국립중앙박물관.

〈설송도〉에도 바위에서 자란 두 그루의 소나무가 눈에 덮인 채 등장한다. 앞쪽의 소나무는 꼿꼿하게 서 있고 그 뒤의 소나무는 오른쪽으로 누우면서 X자 구도가 되었다. 앞쪽의 곧은 소나무는 솔잎까지 풍성하게 보여 주는 반면, 뒤쪽의 소나무는 앞의 것보다 줄기가 가늘고 휘어서 마치 기력 없이 쓰러져 가는 사람을 연상시킨다. 게다가 뿌리의 일부까지 드러나 있다. 인물이나 다른 기물 없이 두 그루의 소나무만 크게 그려져서 파격적인 구도가 더욱 도드라진다.

마치 목탄화처럼 나무껍질의 오톨도톨한 질감이 표현되었는데, 매우 독창적인 분지법粉紙法을 사용했기 때문이다. 그림을 매끈한 종이 위에 먹으로 그린 것이 아니라, 쌀가루를 많이 섞은 물을 종이 위에 두껍게 여러 번 칠하고 말리고 다듬이질한 뒤에 필요한 부분에 먹을 올림으로써 먹을 올리지 않은 흰색 부분이 눈이 쌓인 듯 보이게 했다. 한겨울에도 꼿꼿하게 독야청청獨也靑靑하는 소나무가 이처럼 모로 누운 모습은, 서얼 출신의 이인상이 겪어야 했던 내적 갈등의 심리 상태가 그대로 표출된 것이라고 볼 수 있다.

그가 그린 두 그루의 소나무는 끝까지 굳건하고자 하는 이인상과 그럼에도 불구하고 수시로 눕게 되는 또 다른 이인상의 모습이라고 할 수 있다. 언제나 꼿꼿하게 곧은 소나무 같았던 그도 인간인 탓에 어느 순간 흔들리며 쓰러지고 있었던 것이다.

이인상은 3대에 걸쳐 대제학, 영의정, 우의정을 지낸 조선 명문가의

이인상, 〈설송도〉
18세기 중반, 종이에 수묵,
117.4×52.7cm, 국립중앙박물관.

자손이다. 그러나 그의 증조부가 영의정을 지낸 이경여의 서자였기 때문에 이인상도 서얼이 되었다. 서얼은 기득권 세력이던 양반 아버지와 첩이었던 어머니 사이에서 출생한 자식을 말한다. 본부인이 있음에도 또 다른 여자를 얻는 양반은 서로 가해자이자 피해자인 갈등 관계를 양산했다. 조선 사회는 법적으로는 일부일처제였지만 실제로는 첩을 들여 한 집안 두 가족인 이중적인 가족 형태가 공공연하게 존재했다.

서얼도 어머니의 신분에 따라 달랐다. 서얼의 '서庶'는 평민이나 상민 같은 양인 출신의 첩에게서 태어난 자식을 말하고, '얼孽'은 천민 출신의 첩에게서 태어난 자식을 말한다. 양반들은 대부분 집에서 부리던 노비를 첩으로 들이는 경우가 많아 얼자가 많았는데, 이는 서얼을 하나로 묶어 냉대하는 원인이 되었다. 당시 서얼 자식들은 아버지가 양반이었지만 유교 사회가 중요시하는 적통이 아니라는 이유로 문과에 응시할 기회조차 얻지 못했고, 재산을 상속받을 수 없는 등 가족 사이에서도 심한 냉대를 받았다. 이인상이 살았던 시대에는 서얼 인구가 조선 인구의 절반을 넘겨 매우 심각한 사회문제가 되었다.

서얼이 문과에 응시할 수 없다는 것은 정치적인 욕망 이상의 생존 문제로, 이인상의 경우도 아홉 살 되던 해에 자신의 바람막이였던 아버지가 세상을 떠나면서 경제적으로 더욱 어려운 상황에 놓이게 된다. 이인상은 잡과를 통해 기술직을 가질 수 있었지만 회의를 느껴 은거하며 학문 탐구에만 몰입했다. 그러다가 집안 형편이 점점 기울어지면서 지인의 추천으로 지방의 하급 벼슬을 얻었다. 원래 병약했던 이인상은 근무지에서 고생했던 것으로 보이는데, 타고난 성품이 강직하여 부정을 일삼던 상관과 언쟁을 벌이고 그만두게 된다.

고향으로 돌아온 이인상은 힘을 가진 관리가 아니었음에도 학문적 깊이와 곧은 행실만으로 주변의 찬사와 존경을 받았으며, 사대부들과 글과 그림을 주고받으며 깊은 관계를 맺게 된다. 그는 〈검선도〉를 선물

용으로 그린 것처럼 부채에 그림을 그려 '아무개에게 준다'라고 써서 벗에게 선물하기를 좋아했는데, 현재까지 그의 부채 그림이 여러 점 전해질 수 있었던 이유가 여기에 있다.

이인상은 도교의 인물을 주제로 한 〈검선도〉 등의 인물화에서 담백한 격조를 갖춘 산수화까지, 화폭에 독창적인 미학을 담아내어 현재는 한국 미술사에서 문인 화가의 전형이라는 평을 받기도 한다. 이인상의 소나무는 한겨울 혹독한 추위 같은 세상을 이겨 내고 현대까지 꼿꼿하게 살아 내고 있는 것이다.

출생의 모순, 서얼

—

사회적 차별 계층인 서얼의 운명은, 세상의 빛을 보기도 전인 어머니의 자궁부터 확정된다. 조선은 결혼으로 맺어진 혈육 중심의 사회였기 때문에, 서얼은 어머니의 출신 성분이 문제시되었다. 그들은 양반 계층에 속하지 못했으며 중인과 같은 신분적 대우를 받아 '중서中庶'라는 비하 섞인 명칭으로 불리기도 했다. 이와 같은 상황에서 개인의 능력에 따른 사회 진출은 꿈도 못 꿀 일이었다.

어찌 보면 중인만큼도 존재감이 없었던 계층이 서얼이 아니었나 싶다. 차라리 세상을 볼 줄 모르는 눈을 가졌으면 그 고통이 덜했겠지만, 아버지의 피를 받아 세상의 인심과 현실을 또렷하게 보고 느끼고 생각하는 머리를 가졌으니 정신적 고통이 더욱 클 수밖에 없었을 것이다. 무엇보다 문신의 관료 사회였던 조선에서 서얼들의 문과 시험의 금지는 곧 생존의 문제가 되었다. 무과에는 응시하도록 허용했으나 실제 중요업무를 할 수 없는 그냥 이름뿐인 벼슬이었다.

서얼에 대한 공식적인 차별은 태종 15년에 만들어진 '서얼금고법庶孽禁錮法'부터 시작되었는데, 양반의 소생이라도 첩의 자식은 관직에 나

이인상의
〈검선도〉

갈 수 없다는 것이 핵심인 이 법은 양반과 종실의 강한 반발에 부딪치게 된다. 사실 조선 사회에서 서얼 출산의 중심에는 양반과 왕실이 있었기 때문에 이 같은 반발이 있을 수밖에 없었을 것이다. 참고로 조선 왕조 500년 동안 27명의 왕 중에서 적장자는 문종, 단종, 연산군, 인종, 현종, 숙종, 순종 7명뿐이고 그 외는 방계傍系 출신이다.

그 때문에 성종 시대에 완성된 『경국대전』에서는 내용을 조금 더 보완하는데, 첩의 신분에 따라 양인 첩 소생과 천민 첩 소생을 구분하여 양인 첩 소생은 관직에 나갈 수 있다고 정했다. 하지만 현실에서는 거의 지켜지지 않았다.

『경국대전』의 내용에 서얼들의 불만은 커질 수밖에 없었다. 이에 새 왕이 등극할 때마다 서얼의 관계官界 진출에 대한 제재를 풀어야 한다는 주장이 있었다. 중종 시대 때 사림의 거두 조광조도 서얼 차별 문제를 해결해야 한다고 주장하기도 했으나 현실적으로 별 진척이 없었다. 급기야 명종 시대 때 서얼들이 자체적으로 의견을 모아 양인 첩의 자식에게는 문무과의 응시 자격을 달라는 상소를 올리기에 이르렀다.

이러한 노력이 계속 이어지고 서얼 인구가 점점 증가하자 1550년대에 들어와서 서얼 허통許通, 즉 양인 첩의 경우에는 손자부터 과거에 응시할 수 있게 법이 바뀐다. 그러나 합격 문서에 서얼 출신임을 밝히도록 했으니, 대놓고 따돌림을 하겠다는 것처럼 보인다. 결국 이 같은 법의 개정은 서얼들을 더욱 자극하게 되고 선조 시대에는 서얼 1,600여 명이 서얼차대를 없애 달라는 집단 상소를 올리게 된다. 선조가 조선 최초의 서출 출신의 왕이었기 때문인지 아니면 서얼의 주장이 설득력이 있었던지, 조건부로 서얼의 차별을 조금 더 완화하여 관직에 진출할 수 있게 했다. 조상에게 공이 있을 경우 과거 급제 없이 지방관에 임명하고, 임진왜란 이후에는 국가 재정이 바닥나자 재물을 받고 관직을 내렸다. 그러나 이는 제대로 된 제도가 아니었기 때문에 차별은 여전했다.

이인상이 15세이던 1724년, 영조가 왕에 등극한 이해에는 무려 5천여 명이나 되는 서얼들이 서얼 소생도 사서 편찬에 참여하게 하고 높은 직책에도 등용해 달라는 내용의 집단 상소를 올린다. 영조는 약 50년이 지난 1772년에 통청通淸을 허락하는 교서를 내리고, 서얼도 아버지와 이복형을 아버지와 형이라고 부를 수 있도록 한다. 그전에는 서얼 자식은 아버지를 아버지라 부를 수 없었다는 것을 알 수 있는 내용이다.

왕이 직접 주도하여 서얼 제도와 노비 제도를 강력하게 개정한 이는 정조였다. 정조는 왕위 등극 1년 만인 1777년에 서얼들도 관직에 오를 수 있게 하는 법인 '서류소통절목庶類疏通節目'을 발표하고, 왕실 도서관인 규장각에도 서얼 출신의 이덕무, 서이수, 박제가, 유득공 등을 직접 임명하여 학술과 정책을 연구하게 한다.

이때 등용된 서얼 출신의 학자들은 기존의 유학과는 다른 신학문에 깊은 관심을 보이며 정조를 도와 정치 운영에 나서게 된다. 서얼 출신의 학자들은 양반 가문에서 태어났음에도 유교 사상에 의해 사회적 차별과 멸시를 받은 쓰라린 경험 때문인지, 대부분 전통적인 사상보다는 선진적인 실학 사상을 적극적으로 수용하여 사회 개혁을 꿈꾸었다.

이들은 특히 홍대용, 박지원의 학문을 공부하고, 동시에 새로운 세력으로 부상하고 있던 상공인의 입장을 대변하는 중기 실학에 심취하게 된다. 그들은 토지를 기반으로 하는 그간의 농업 경제 대신, 선진적인 청의 문물을 받아들여 상공업 경제를 발전시켜야 한다고 주장했다. 서얼 통청 운동은 순조, 헌종, 철종 시대를 거치면서 더욱 거세게 일어났지만, 서얼 차별이 완전히 폐지된 것은 고종 31년인 1894년 갑오개혁 때다.

만약 이인상이 1760년에 세상을 떠나지 않고 더 오래 살아서 서얼 학자들의 활약상을 보았다면, 그의 그림 속 소나무는 더 이상 쓰러지지 않았을지도 모르겠다. 물론 선물용 그림도 더욱 온화한 내용이 되지 않았을까?

이인상의
〈검선도〉

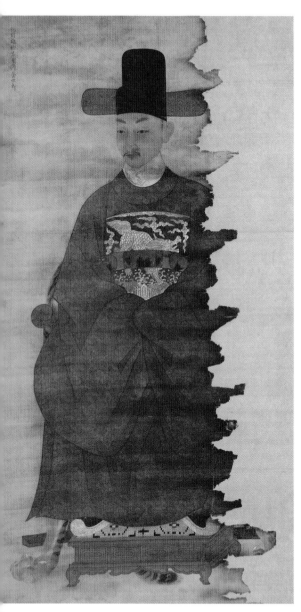

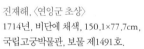
진재해, 〈연잉군 초상〉
1714년, 비단에 채색, 150.1×77.7cm,
국립고궁박물관, 보물 제1491호.

채용신, 조석진, 〈영조 어진〉(모사본)
1900년(원본은 1744년), 비단에 채색,
110.5×61.8cm, 국립고궁박물관, 보물 제932호.

진재해의 〈연잉군 초상〉&
채용신, 조석진의 〈영조 어진〉:
왕의 두 얼굴

얼굴은 인생을 보여 준다
—

예부터 사람은 40세까지는 부모님이 주신 얼굴로 살고, 그 후부터는 자신이 만드는 얼굴로 산다고 했다. 전자는 부모님께서 낳아 주신 생김새의 얼굴이고, 후자는 그간에 살아온 삶과 현재의 삶이 반영된 내적 인품의 얼굴로서 자신이 책임져야 하는 얼굴인 것이다.

세상의 때가 덜 묻어 순수한 40세 이전의 젊은 얼굴도 예쁘겠지만, 개인적으로 진짜 매력적인 것은 마흔 이후의 얼굴이라고 생각한다. 한때는 순수성으로 빛나던 얼굴에 한 층 두 층 세월이 내려앉은 사십 대이후의 얼굴만큼 가슴 뭉클하게 매력적인 것은 없다고 보기 때문이다. 물리적 주름이 무슨 대수일까?

사실 정말 예쁜 얼굴은 타인을 너그럽게 바라볼 줄 아는 눈, 타인에게 좋은 말을 할 줄 아는 입, 타인의 의견도 들어 주는 귀가 있는 얼굴이다. 특히나 험난한 삶을 맨몸으로 부딪치며 만만찮게 살아가면서도 고운 눈과 입과 귀를 가진 분들을 만나면 뒤돌아서서 다시 보게 된다. 인

진재해의
〈연잉군
초상〉
&
채용신,
조석진의
〈영조 어진〉

생의 거친 바람에 맨살로 노출되었으니 매우 쓰리고 아플 것인데, 거칠거나 억세지 않고 아픔을 잔잔하게 내면화시킨 얼굴은 참 훌륭해 보인다. 반대로 좋은 조건에서 비교적 편안한 삶을 살면서도 타인에게 인색한 얼굴과 행동을 보이는 사람은 자신의 가치를 훼손하고 있는 것 같아 안타깝게 생각된다. 이런저런 얼굴을 마주하면서 부모님이 주신 내 얼굴에 먹칠하는 마음씨와 행동은 하지 말아야겠다 싶다.

일반 백성의 얼굴도 자신의 삶을 비추는 거울 역할을 하는데, 하물며 한 나라를 책임지는 만백성의 어버이인 왕의 얼굴은 어떠했을까? 왕이 될 얼굴은 따로 있는 것일까? 나라를 대표하는 얼굴인 만큼 선이 굵고 잘생긴 얼굴보다 백성들의 삶을 두루 살펴볼 줄 아는 눈, 백성들과 충신들의 소리를 제대로 알아들을 줄 아는 귀, 말은 곧 나라의 운명이니 신중한 입, 백성이 믿고 따를 듬직한 어깨라면 근사한 외모가 아닐까 생각한다.

그런데 한편으로는 왕의 얼굴을 생각하면 어쩔 수 없이 연민도 생긴다. 한 인간으로 태어나 사적인 삶은 없이 막중한 공적인 의무와 책임만을 부여받는 왕의 자리가 매우 힘들었을 것이라는 생각이 들기 때문이다. 알록달록한 꽃들이 지천에 피었어도 편안하게 바라보셨을까 싶고, 하늘을 나는 새들이 노래를 해도 여유롭게 들으셨을까 싶고, 비 온 뒤에 하늘에 두둥실 흰 구름이 떠가도 넉넉하게 보셨을까 싶다.

아름다운 풍경이라는 것도 결국은 내가 마음을 열고 순수하게 그 자체의 아름다움을 바라볼 때 눈을 통해 온전하게 가슴으로 들어오는 것인데, 일상의 모든 생각과 말과 행동이 나라의 안녕과 연결된 왕이다 보니 봄, 여름, 가을, 겨울이 오고 간들 제대로 느끼셨을까 싶은 것이다.

또 비상한 정치 능력을 가지고 있어도 나라 안팎의 급격한 변화로 위급한 상황이 되면 심적 부담감에 잠 못 이루는 밤도 많았을 것이다. 내적 갈등에 빠질 때도 왕의 고뇌는 쉬이 말을 할 수도, 해서도 안 되는,

오로지 왕 자신의 몫이다. 왕의 눈빛이 흔들리면 나라의 안녕이 흔들리기 때문이다. 어찌 보면 일반 백성의 삶이 더 행복하지 않았을까?

조선의 21대 왕 영조의 초상화와 그의 왕자 시절의 초상화를 번갈아서 바라보다 보니 스쳐 지나가는 생각이 이리도 많다. 그는 치열한 정치적 격랑 속에서 수시로 생존의 위협을 받으며 우여곡절 끝에 왕위를 계승했으며, 조선 27명의 왕 중에서 최장 재위 기간인 52년 동안 왕권을 강화하고 사회 제도를 개혁하여 18세기 조선의 중흥기를 이끌었다.

두 그림의 제작 시간 사이에 30년이란 세월이 흐르고 있다. 30년이면 당시에는 강산이 세 번 바뀌고 현대라면 삼십 번은 바뀔 시간이다. 그 세월 동안 영조는 얼마나 많이 바뀌고 백성들의 삶은 어떻게 바뀌었을까 생각하게 된다. 초상화 두 점에서 왕이 되는 조건과 진정한 왕의 품위를 본다.

조선의 꽃미남 왕자를 만나다

—

먼저 영조가 왕이 되기 전인 21세 때 그려진 〈연잉군 초상延礽君肖像〉을 본다. 이 초상은 각별한 부자 사이가 탄생시킨 그림으로, 숙종이 8개월간 병상에 있던 자신을 밤낮으로 돌봐 준 둘째 왕자 연잉군 금昑의 노고를 치하하며 하사한 것이다. 왕의 자리에 있으면 하사할 진귀한 것들도 많았을 텐데 초상화로 결정한 것이 눈길을 끈다.

비상한 정치 능력으로 강력한 왕권을 행사했던 숙종이었지만 병상에 오래 누워 있다 보니 감상적으로 변했거나, 아니면 지척에 살기는 하지만 수고를 무릅쓰고 날마다 궁궐을 드나들며 자신을 간호한 아들에게 차가운 물품 대신 아들의 모습이 담긴 그림을 전하고 싶었을 수도 있다.

당시에 연잉군은 경복궁이 아닌 지금은 그 흔적이 사라진 창의궁, 오늘날의 종로구 통의동 일대에서 살고 있었다. 혼인한 지 8년이 지난

진재해의
〈연잉군
초상〉
&
채용신,
조석진의
〈영조어진〉

19세 때 경복궁 옆의 창의궁으로 분가를 했는데, 출궁할 시기가 된 데다 1711년에 천연두에 걸린 게 결정적 이유였다. 연잉군에게 천연두가 발병하자, 일찍이 숙종의 정비 인경왕후가 천연두 발병 8일 만에 20세라는 꽃 같은 나이에 세상을 등진 일이 있었기에 왕실은 긴장감이 감돌았다. 이에 연잉군은 숙종이 사 준 창의궁으로 출궁을 하게 된다. 다행히도 왕자의 천연두 증세는 호전되었는데 이것이 초상화가 그려지기 2년 전인 1712년의 일이다. 그런 아들이 매일 밤낮으로 자신의 병상을 지켜주니 고맙기도 하고 대견하기도 했을 것이다.

〈연잉군 초상〉은 관복을 입고 의자에 앉아 있는 전신교의좌상全身交椅坐像으로 그려졌다. 이를 51세 때의 〈영조 어진〉과 비교해 보면, 서로 눈매와 입술은 비슷한데 얼굴형이 달라 언뜻 보면 다른 사람의 초상화 같기도 하다. 이 기회에 다른 왕의 어진과 종친들의 초상화 자료를 찾아 비교해 보았다. 그 초상화들 대부분이 51세 영조의 얼굴형과 비슷하게 턱 선은 둥그렇고 볼살은 통통하게 그려져 있었다.

그렇다면 청년기의 연잉군 얼굴은 어머니 숙빈 최씨를 더 닮은 얼굴형인가 하는 조심스러운 추측을 하게 된다. 세월이 흘러 중년이 되었을 때는 나잇살이 후덕하게 붙고 이목구비가 전체적으로 둥글게 되고 눈빛도 안정적으로 변했다. 다시 연잉군의 얼굴을 천천히 살펴보다가 어디선가 많이 본 듯한 느낌이 들어 가만히 생각해 보니 요즘 인기 있는 남자 아이돌 스타들의 얼굴형과 비슷하다. 여자처럼 갸름한 얼굴에 하얀 피부, 길쭉한 몸매도 요즘의 스타들과 유사한 분위기인데, 그렇다면 연잉군은 조선의 꽃미남쯤 될 것 같다.

그런데 연잉군의 얼굴을 보면 마음의 창인 눈보다 수염이 자꾸 눈에 들어온다. 콧수염이 한창 자라는 중이고 턱수염은 이제 그 조짐이 보인다. 20대 초반의 얼굴에서 보이는 수염은 2차 성징기를 지났다는 표시다. 하지만 연잉군의 수염은 사실 성인 남자의 수염이라기보다는 귀여

진재해, 〈연잉군 초상〉, 부분
청년기의 연잉군 얼굴은 요즘 인기 있는
남자 아이돌 스타들의 얼굴형과 비슷하다.

운 느낌을 주어서, 좀 미안하지만 볼 때마다 자꾸 웃게 된다. 그다음에
시선을 잡는 것은 수염 밑에 있는 꽃잎 같은 입술로, 붉은 물감을 묻힌
얇은 붓으로 콕 찍은 듯 작다. 입술이 붉다는 것은 화가의 붓에 묻은 물
감의 양을 가늠하게도 해 주지만, 다른 한편으로는 연잉군이 건강한 청
년임을 알게 해 주기도 한다.

　실제로 조선 시대 화가들의 초상화 기법은 얼굴에 있는 점 하나 주
름 하나도 그대로 표현하는 것이 특징으로, 현대의 의사들이 조선 시대
에 그려진 초상화를 보면 그림 속 인물이 당시에 어떤 병을 앓고 있었

는지를 찾아낼 수도 있다 한다. 다음으로 인상적인 것이 뭉툭한 큰 코와 큰 귀다. 관상을 잘 모르니 이 얼굴상이 장차 왕이 될 기운을 가졌는지는 모르겠지만, 높은 신분의 왕자가 보일 법한 위압적이거나 거만한 분위기는 아니며 우리가 주위에서 흔하게 볼 수 있는 친근감 있는 얼굴이다. 다만 무슨 일인지 기분이 썩 좋아 보이지는 않는다.

이제 왕자의 정장 관복을 보자. 우선 머리에 쓴 사모를 보면 모체帽體가 상당히 높고 양옆의 양각이 수평으로 날렵하고 길게 뻗어 있어 숙종 말년의 사모 스타일임을 알 수 있다. 녹색 단령포의 윤곽과 의습선은 가늘고 짙지 않은 먹선으로 표현되었으며, 명암도 조금씩 들어가 풍성한 느낌을 준다. 녹색 단령포의 무늬가 얼마나 정교하게 묘사되었던지 진짜 옷감을 눈앞에서 보는 것처럼 원단의 재질이 실감 나며, 왕자가 앉아 있는 교의에서 일어난다면 단령포에서 바스락 소리가 날 것만 같다.

단령포의 흉배에는 왕자를 상징하는 커다란 백택白澤이 수놓아져 있는데, 황금빛 실로 한 땀 한 땀 수놓은 손놀림을 세세하게 표현한 화가의 섬세한 손끝이 그저 놀랍다. 황금빛 흉배와 그 위에 찬 무소뿔로 만든 각대를 보니 비로소 우리가 신하의 초상화가 아닌 조선 왕자의 초상화를 보고 있다는 것을 실감할 수 있다.

연잉군의 정장 관복에서는 숨길 수 없는 왕실의 품위가 물씬 풍긴다. 그러나 한편으로는 높고 긴 사모와 풍성한 단령포의 부피가 왠지 왕자에게 버거워 보이기도 한다. 발 받침대 위의 화문석과, 교의를 덮고 있는 표범 가죽의 무늬가 살짝 드러나면서 초상화 고유의 무거움을 조금 덜어 주는 깨알 같은 시각적 재미를 준다. 그런데 초상화를 전체적으로 보면, 왕자의 얼굴과 발 받침대 방향은 왕자를 왼쪽에서 바라본 각도이고 몸체는 정면에서 바라본 각도로 한 화면에서 두 시점이 발견되고 있다. 이 다시점적인 묘사는 17세기 후반인 숙종 때의 여러 공신 초상에서도 일반적으로 나타나는 형식이다.

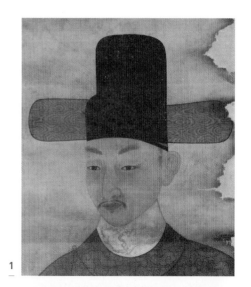

1 진재해, 〈연잉군 초상〉, 부분
머리에 쓴 사모는 모체가 높고
양각이 수평으로 날렵하고
길게 뻗어 있어 숙종 말년의
사모 스타일임을 알 수 있다.

2 진재해, 〈연잉군 초상〉, 부분
단령포의 흉배에는 왕자를 상징
하는 커다란 백택이 수놓아져 있다.

3 진재해, 〈연잉군 초상〉, 부분
발 받침대 위의 화문석과, 교의를
덮고 있는 표범 가죽의 무늬가
시각적 재미를 준다.

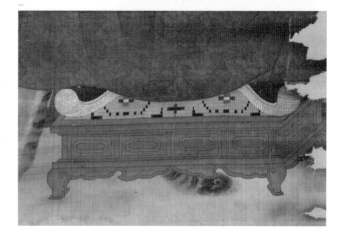

진재해, 〈연잉군 초상〉, 부분
이 초상은 숙종 말기의 왕자의 정장 관복을
제대로 보여 주어 조선 복식사를 연구하는
사람들에게 귀한 자료가 된다.

이렇게 그림 기법을 통해 시대성을 알아 가는 것도 그림을 읽는 즐거움 중 하나다. 그러나 무엇보다도 조선 초상화의 백미는 외형적 생김새를 넘어 개인의 인품과 정신세계 등 내면까지 화면에 담아내기 위해 인물의 명예와 부를 크게 과장하지 않았다는 점이다. 조선 화가들은 외면의 아름다움보다는 내면의 세계를 표현하는 것이 초상화의 진정한 가치라고 여겼는데, 이 점이 서양의 초상화와 조선의 초상화가 다른 부분이다.

서양의 초상화는 붓으로 성형수술하듯이 대상 인물의 키를 살짝 늘리고 몸을 날씬하게 깎고 얼굴의 잡티는 쓱 지워 인공적인 왕이나 왕자로 탈바꿈시키기 때문에, 때로는 역사 속 인물 같지 않은 이질감을 주기도 한

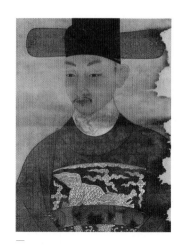

진재해, 〈연잉군 초상〉, 부분
조선의 초상화는 외면의 아름다움보다는 내면의 세계를 표현했다.

다. 반면 우리의 옛 초상화는 대상 인물을 과장함 없이 있는 그대로의 실제 모습으로 표현하니, 왕자의 눈도 우리네 눈과 다를 바 없고 입술도 우리네 입술과 다를 바 없어 정겹다. 정성스럽고 섬세한 화가의 손길이 고맙기만 하다.

〈연잉군 초상〉은 가장자리가 불에 타서 안타까움을 자아내지만, 얼굴을 비롯해서 숙종 말기의 왕자의 정장 관복을 제대로 보여 주어 조선 복식사를 연구하는 분들께 귀한 자료가 된다.

정교한 필법에 섬세한 손길을 가졌던, 〈연잉군 초상〉의 주관화사主管畫師 진재해秦再奚, 1691-1769는 조선 중기에 유행했던 절파 화풍의 마지막 계승자로 알려졌다. 인물화와 산수화를 주로 그렸는데 특히 초상화를 잘 그려 국수國手로 불린 인물로, 〈연잉군 초상〉을 그리기 전인 1713년에 이이명의 적극적인 추천으로 숙종의 어진을 그린 경험이 있다. 그런데 진재해는 화원이면서 특별한 행보를 보였다. 영조 4년인 1728년에 일어난 이인좌의 난 때 의병을 일으켜 이를 평정한 것이 그 하나이고, 또 다

진재해의
〈연잉군
초상〉
&
채용신,
조석진의
〈영조어진〉

른 하나는 경종 1년에 일어난 신임사화가 목호룡의 고변(노론이 숙종 말기부터 경종을 제거할 계획을 세웠다는 내용)으로 시작된 것을 알고 목호룡의 초상화 제작 요청을 거부한 일이다(신임사화는 진재해와 교유하던 이이명, 김창집, 이건명 등 많은 노론의 사대부를 죽음으로 몰고 갔다).

영조와 노론에 대한 진재해의 태도를 보면, 그는 사람과의 관계를 소중하게 생각하고 의리를 지키는 사람으로 보인다. 이 같은 성품을 가졌다면 진재해는 초상화를 붓으로만 그린 것이 아니라 진실한 마음으로 그렸을 것이다. 이런 관점에서 〈연잉군 초상〉을 자꾸 보게 된다.

숙종이 초상화 제작을 명한 까닭
—
왕자에게는 궁궐이라는 물질적 특혜를 누리는 성장 과정이 있었기에 〈연잉군 초상〉의 얼굴 분위기에서 여유가 느껴질 것이라고 생각했다면 잘못된 선입견일까? 사실 연잉군의 표정 없는 얼굴에는 복잡한 난기류가 흐른다. 8개월간 밤낮없이 병간호를 하여 피로가 누적되어 그럴 수도 있겠고, 지루하게 앉아 있어야 하는 그림 모델의 피로감 때문일 수도 있겠지만, 사실은 불투명한 앞날에 대한 불안감이 더 컸을 것이다.

숙종 시대에는 붕당정치가 절정에 이르며 사색붕당인 노론, 소론, 북인, 남인이 성립된다. 숙종은 앞선 현종 시대에 남인과 서인이 장렬왕후의 상복 문제로 벌인 예송 논쟁에서 느낀 바가 많았던지, 정권을 교체하는 환국 정치를 감행했다. 그 결과 붕당 간의 대립이 치열했는데, 세자를 지지하는 소론과 연잉군을 지지하는 노론의 당쟁이 악화되어 정치적 혼란이 계속되고 있었다. 어느 나라나 왕위 계승 문제는 왕 후보자들뿐 아니라 그 주위에 있는 정치 세력들에게도 매우 민감한 문제다. 더구나 숙종의 환국 정책으로 정권이 바뀔 때마다 대대적인 숙청이 감행되었기 때문에 누가 다음 왕이 되느냐는 죽느냐 사느냐 하는 문제였다.

그런 상황에서 50대가 된 숙종은 노환이 시작되었던지 자주 병석에 누웠는데, 자연히 왕위 계승의 문제가 중요한 현안이 되었다. 숙종은 세명의 왕비인 인경왕후, 인현왕후, 인원왕후를 맞이했지만, 아들을 낳은 사람은 중인 출신의 희빈 장씨와 천비 출신의 숙빈 최씨다. 이들의 이야기가 텔레비전 드라마로 여러 번 만들어진 바가 있어 잘 아시겠지만, 희빈 장씨가 낳은 아들이 윤이고, 숙빈 최씨가 낳은 아들이 연잉군이다.

숙종을 이어 다음 왕이 될 왕세자로 이미 윤이 책봉되어 있었지만 문제는 왕세자가 26세가 되도록 자식을 두지 못했다는 것이다. 무고의 옥 때 숙종이 내린 사약을 받게 된 희빈 장씨는 아들인 윤의 하초를 잡고 매달렸다. 이때 윤은 기절을 했는데, 그 영향 때문인지 이후로 세자의 의무를 수행할 수 없을 만큼 수시로 앓아눕고 자식도 두지 못했던 것이다.

강력한 왕권을 지향하는 숙종이 볼 때는 후사가 없는 왕세자 윤이 왕이 된다면 왕실의 안녕은 물론이고 왕권의 행사에서도 문제가 있을 상황이었다. 더구나 병약해진 숙종을 대신할 왕세자가 그 역할을 다하지 못하므로 대리청정의 문제도 시급한 현안이 되었다.

당시 연잉군은 노론의 지지를 받는 입장이었지만, 그것은 노론의 실리 추구를 위한 수단이었지 진심 어린 지지는 아니었다. 가장 든든한 후원자여야 할 어머니 숙빈 최씨는 연잉군의 생모 대접만을 받으며 고립무원의 경복궁 생활을 하는 신세였다. 연잉군이 창의궁으로 출궁할 때 함께 나가 비로소 모자의 정을 나누게 되지만, 정치적 힘을 실어 줄 수 있는 능력까지 가지지는 못했다. 왕세자 책봉과 대리청정이라는 민감한 왕통 계승의 문제 앞에 있던 연잉군은 원하든 원하지 않든 소론과 노론의 극한 대립에 휘말리며 목숨의 위협을 느낄 만큼 긴장된 상황에 놓이게 되는데, 이때 〈연잉군 초상〉이 제작되었다.

이쯤에서 숙종이 연잉군의 초상화를 제작하여 그에게 하사한 의도

진재해의
〈연잉군
초상〉
&
채용신,
조석진의
〈영조 어진〉

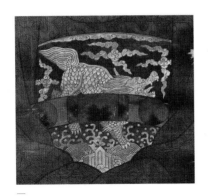

진재해, 〈연잉군 초상〉, 부분
연잉군의 단령포에 달려 있는 백택 흉배다.

를 진지하게 살펴볼 필요가 있다. 숙종은 역대 왕들 중에 어진 제작과 모사에 남다른 관심을 보인 왕이었다. 한 예로 숙종은 재위 14년이던 1688년에 조선을 건국한 태조의 어진을 모사하게 하여 한성의 남별전에 봉안했다. 숙종이 왕위에 올랐을 때만 해도 한성부에는 세조와 추존 왕 원종의 초상화만 있었고, 태조의 어진은 전주의 경기전에 봉안되어 있었다. 그런데 갑자기 숙종은 일부 대신들의 반대에도 불구하고 경기전의 〈태조 어진〉을 임모臨摹하게 하여 한양의 궁궐에 봉안했던 것이다.

이 같은 진행에는 정치적 의미가 있었던 것으로 보인다. 당시 숙종의 계비 인현왕후에게 후사가 없는 상태에서 숙종의 사랑을 받던 희빈 장씨가 출산을 앞둔 상태였다. 조정은 인현왕후를 후원하는 서인과 희빈 장씨를 후원하는 남인이 대치하던 상황으로, 숙종은 서인을 제압하기 위한 방법의 하나로 〈태조 어진〉을 한성부에 봉안했던 것이다.

또한 숙종은 1713년에 진재해를 주관화사로 뽑아 현 국왕인 자신의 어진을 제작하게 했다. 숙종에게 초상화 제작은 강력한 군왕의 상징성을 보여 주려는 의도로 해석할 수 있다. 이런 숙종이 자신의 초상화를 그

채용신, 조석진, 〈영조 어진〉, 부분
영조의 곤룡포에 달려 있는 용 흉배다.

진재해의
〈연잉군
초상〉
&
채용신,
조석진의
〈영조 어진〉

린 바 있는 진재해를 주관화사로 임명하여 연잉군의 초상화를 제작하게
명한 것은, 당시 후사가 없던 왕세자 윤을 이을 다음 왕으로 연잉군을 선
택한 것이라고 할 수 있다. 연잉군과 조정 대신들에게 '윤 다음의 왕위
계승자는 연잉군'이라고 그림을 통해 무언의 말을 전하고 있는 것이다.

사실 숙종뿐 아니라, 조선 왕들은 개국 초부터 왕의 초상화인 어진
과 이를 봉안하는 장소인 진전眞殿에 강력한 왕권의 의미를 부여했다.
그러므로 어진 제작과 모사는 왕의 직·간접적인 주도 아래서 진행한 행
사로, 이를 담당할 당대 최고의 기량을 가진 화원은 왕과 대신들이 회의
를 거쳐 심사숙고하여 결정했다. 그러니 〈연잉군 초상〉과 〈영조 어진〉
을 그린 화원들은 18세기 조선 최고의 실력자인 것이다. 추천된 화원들
은 각자 역할에 따라서 주관화사, 동참화사, 수종화사로 구분되었는데,
주관화사는 어진의 주요 부위를 그리는 중심 역할을 했고, 동참화사는
의복 등을 색칠하는 일을 맡았으며, 수종화사는 보조 역할을 하며 화법
을 익혔다.

이처럼 초상화 제작이 왕실의 권력을 상징하며 정치적 의미로 활용

된 것은 동양의 전통 사회에서만 있었던 일이 아니다. 서양의 역사도 살펴보면 프랑스를 비롯한 절대왕정의 통치가 있었던 나라에서는 궁정화가들에 의해 왕의 초상화가 많이 그려졌다.

몇 해 전에 예술의 전당에서 《베르사유의 영광-루이 14세부터 마리 앙투아네트》전이 열린 적이 있다. 그 전시회에서 본 유럽 왕들의 초상화는 모두 전시장 천장까지 닿을 만큼 거대했다. 그때 전시를 보면서, 유럽권의 역대 왕들의 초상화들은 그 수가 많고 보존도 잘 되어 있어 자국의 여러 미술관에 전시되고도 일부가 남아 이렇게 외국까지 대여를 해 주는구나 하고 부러워했다. 그 초상화들은 자국 문화의 우수성을 홍보함은 물론이고 큰 수익까지 창출하고 있었다.

우리나라의 역대 왕들의 초상화도 많이 제작되었지만, 임진왜란과 병자호란 그리고 한국전쟁을 겪으며 대부분 손실되어 현재까지 전해지는 것은 몇 점 되지 않는다. 우리가 볼 수 있는 어진은 태조, 영조, 철종, 고종 그리고 추존 왕 익종의 것이다. 그러므로 왕자 시절의 영조 초상화와 왕이 된 영조 초상화를 볼 수 있다는 것은 매우 감사한 일이다. 연잉군은 그림 그리는 화원들 앞에 앉아 있는 동안 무슨 생각을 했을까?

우여곡절 끝에 숙종이 세상을 떠난 1년 후인 1721년(경종 1년)에 연잉군은 왕세제에 책봉되었고, 1724년 31세에 경종의 뒤를 이어 조선 21대 왕으로 등극한다.

영조, 복수 대신에 사랑으로 품다

〈영조 어진〉에는 1714년 왕자의 얼굴로부터 30년의 세월이 흐른 영조의 얼굴이 있다. 재위 20년을 맞이하는 51세의 영조는 어느덧 아버지 숙종이 자신에게 초상화를 하사하던 나이와 같은 50대에 접어든 것이다. 30년 전의 그때와 달리, 〈영조 어진〉은 좌안칠분면의 반신상으로 제작

되었다. 〈영조 어진〉을 〈연잉군 초상〉과 비교해 살펴보면 많은 변화를 발견할 수 있다.

우선 일차적 변화는 임금이 쓰는 익선관을 쓰고 있으며, 임금을 상징하는 오조룡을 가슴과 양어깨에 금실로 수놓은 붉은색 곤룡포를 입고 있다. 붉은 곤룡포는 왕이나 왕세자가 평상시 집무할 때 착용하는 의상이다. 세종 시대에 명나라 왕실의 의상을 도입한 것으로, 〈영조 어진〉이 그려진 1744년에 공식적인 왕의 의상으로 완성되었다. 고종이 1897년에 대한제국을 선포하고 황제로 등극하면서 곤룡포의 색은 황제는 황색, 황태자는 홍색으로 바뀐다.

그리고 보니 21세 왕자 때는 머리 위의 사모가 커 보이더니 51세 왕 때는 익선관이 좀 작아 보인다. 의상이란 것도 착용자의 심리적 상태에 따라 분위기가 달리 보이니 왕자의 위축감과 왕의 당당함에서 오는 차

진재해의
〈연잉군
초상〉
&
채용신,
조석진의
〈영조 어진〉

채용신, 조석진,
〈영조 어진〉, 부분
붉은 곤룡포는
1744년에 공식적인
왕의 의상이 되었다.

이가 아닐까 싶다. 또 21세 때의 창백한 듯 갸름했던 얼굴은 붉은 혈색이 도는 둥그런 얼굴이 되었고, 왕자 시절의 불안한 눈빛은 나라를 이끄는 강렬한 눈빛이 되었고, 가늘게 떨려 보이던 왕자의 입술은 말씀 한마디도 무겁고 근엄한 입이 되었다. 이렇듯이 전체적으로 후덕하고 안정적인가 하면 왕의 기품과 위엄이 자연스럽게 드러나고 있다. 실제 인물을 보는 듯 정교하게 표현된 화폭에서 화가의 손끝이 언뜻 느껴진다.

현재 우리가 볼 수 있는 〈영조 어진〉은 1900년 10월에 일어난 경운궁(지금의 덕수궁) 화재 때 소실된 어진 일곱 점을 모사할 때 제작된 것으로, 영조의 친모 숙빈 최씨의 신주를 모시는 육상궁 냉천정에 있던 어진을 보고 그린 것이다. 1900년 어진 이모의 주관화사는 채용신蔡龍臣, 1850-1941과 조석진趙錫晋, 1853-1920이 맡았다. 채용신은 전통 초상화 기법을 계승한 마지막 인물 화가로 이미 대중들에게 인지도가 있었으며, 서양의 근대 사진 기술의 영향을 받아 독특한 화풍을 개척했다. 후배 화가들은 이를 '채용신 필법'이라고 한다. 조석진은 서화미술원書畫美術院의 교수로 재직하면서, 김은호, 이상범, 노수현, 변관식 등 한국 근대 미술계에서 전통 회화의 흐름을 이어 갔던 화가들을 많이 키워 냈다.

그러나 채용신과 조석진은 〈영조 어진〉을 모사할 때 자신들의 개성적인 필법을 엄격하게 자제하고 원본 어진을 충실하게 이모했기 때문에, 모사본은 조선 중기의 초상화풍을 잘 보여 준다. 어진을 이모할 때 고종은 각별히 신경을 썼는데, 화면 상단의 '영조대왕어진 광무 사년 경자 이모英祖大王御眞 光武 四年 庚子 移摸'라는 표제도 고종이 직접 쓴 것이다.

어진 제작에는 도사, 추사, 모사가 있다. 왕이 살아 계실 때의 모습을 직접 보고 그리는 것이 도사圖寫, 왕이 승하한 뒤에 기억에 의해 그리는 것이 추사追寫이고, 모사는 〈영조 어진〉과 앞서 말씀드린 숙종 때의 〈태조 어진〉처럼 어진이 훼손되었거나 새로운 진전에 모시기 위해 이미 있던 그림을 보고 똑같이 그리는 것을 말한다.

—
채용신, 조석진, 〈영조 어진〉, 부분
〈연잉군 초상〉과 달리, 이 초상의 얼굴
에서는 왕의 기품과 위엄이 느껴진다.

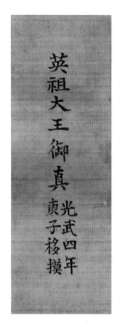

채용신, 조석진, 〈영조 어진〉, 부분
고종이 직접 쓴 〈영조 어진〉의 표제다.

1744년에 〈영조 어진〉 원본을 제작한 주관화사는 장경주張景周와 김두량金斗樑이었다. 장경주는 선대부터 할아버지, 아버지, 작은아버지 등 수십여 명의 화원을 배출한 인동 장씨 집안 출신답게 대대로 내려오는 전통적인 초상화 기법을 유지하고 있었는데, 영조는 장경주의 솜씨를 아껴 그를 아버지 숙종의 어진 모사는 물론이고 역대 어진의 모사 제작에 참여시켰다. 김두량은 윤두서의 제자로 전통적인 북종화법과 남종화법을 구사한 작품은 물론이고 다양한 주제를 사실적으로 묘사하는 서양화법의 작품들을 많이 남긴 화가다.

영조는 21세 때 첫 초상화 제작을 경험한 뒤에 재위 동안 10년마다 자신의 초상을 그리게 한 것으로 전해지는데, 그래서 그런지 〈영조 어진〉에서는 초상화 모델로서도 한결 여유로워 보인다. 그러나 이 여유로운 표정은 숱한 죽음의 위협을 지혜롭게 잘 넘기고, 조선의 왕으로서 사적인 감정에 치우치지 않고 여러 사회 제도를 혁신적으로 개혁하여 조

선을 안정적으로 이끌었기에 가능했던 것이다. 영조가 백성들을 위해 제도 개혁을 할 수 있었던 것은 창의궁에서 생활할 때 백성들의 삶을 보고 겪은 경험이 있었기 때문이다.

영조는 등극하기까지 숱한 죽음의 위기를 넘겨야 했던 왕이다. 숙종은 세상을 떠나기 3년 전인 1717년, 당시 노론 영수이던 이이명과의 정유독대丁酉獨對에서 연잉군으로 하여금 왕세자 윤의 자리를 잇게끔 하라고 명했으며, 나중에는 병약한 윤을 대신해 대리청정까지 하게 하라고 말했다. 1720년, 숙종이 세상을 떠나고 병을 앓느라 제왕 수업을 제대로 받지 못한 왕세자 윤이 왕으로 등극한다. 1721년에 당시 정권의 실세였던 노론이 숙종의 유명을 받든다는 명분과 병으로 정사를 제대로 볼 수 없는 경종의 상황을 이유로 들면서 연잉군의 왕세제 책봉을 강력하게 건의했다. 이에 경종을 지지하던 소론은 왕이 아직 젊다는 이유로 왕세제 책봉을 극구 반대하며 당쟁이 본격화된다. 원했든 원하지 않았든 태풍의 눈이 된 연잉군은 붕당 간의 격한 대립 속에서 생명의 위협마저 느끼고 왕세제 자리를 사양하는 소疏를 올리기도 한다. 이러한 우여곡절 끝에 경종 1년에 연잉군은 왕세제에 책봉된다.

그런데 노론은 여기서 멈추지 않고 왕세제 책봉의 기세를 몰아 병약한 경종을 대신해 연잉군의 대리청정을 윤허해 달라고 주청하고, 병중이던 경종은 비망기備忘記를 내려 대리청정을 허락하게 된다. 경종을 지지하던 소론은 거세게 반발하고, 중앙 조정의 관료와 지방의 관료 그리고 성균관 유생들까지 대리청정의 회수를 간청하는 등 전국적인 반대가 일어난다.

연잉군도 대리청정의 명을 거두어 달라는 간청을 계속하고 전국적인 반발에 부딪친 노론 측도 대리청정 명령의 회수를 청하게 되었는데, 경종은 오랫동안 병중에 있으면서 판단력까지 흐려졌는지, 대리청정의 명령을 무려 네 번이나 번복하게 된다. 그야말로 조정은 대혼란에 빠지

진재해의
〈연잉군
초상〉
&
채용신,
조석진의
〈영조어진〉

게 된다. 소론은 이 일을 계기로 정권 실세였던 노론을 몰아내고 정권 교체를 이룩하게 되는데, 이 과정에서 남인의 서얼 출신인 목호룡은 노론 측 일부 인사가 경종의 시해를 모의했다는 고변을 한다.

사건 조사가 진행되면서 연잉군은 사건에 가담했다는 의심을 받게 되고 목숨을 부지하기 힘든 상황에 놓이게 된다. 연잉군이 경종에게 문안드리는 것이 금지되었고, 그를 지지하던 노론이 축출되었을 뿐 아니라 심지어는 그를 가까이에서 보필하던 신하들도 모두 제거되었다. 고립되어 도움을 받을 데가 없는 상황에서 목숨의 위협을 느낀 연잉군은 마지막 결단을 내려서 왕세제 자리를 내놓고 결백을 주장하고, 가까스로 목숨을 건지게 된다. 그리고 1724년, 경종이 갑자기 세상을 떠나자 연잉군은 조선 21대 왕이 되었다.

왕위에 등극한 영조의 핵심 정책은 탕평책이었다. 자신이 경험한 붕당 간의 치열한 대립의 폐해를 들어 노론과 소론에서 훌륭한 인재를 두루 등용하는 인사 정책을 펼쳐 나갔는데, 왕권이 강화되고 안정기에 접어들자 탕평 정국을 더욱 확대시켰다.

영조는 특히 신분 차별과 백성의 생명에 관련된 제도를 적극적으로 개혁했다. 왕위에 등극한 해에 사회에서 냉대를 받던 5천여 명의 서얼들이 집단행동을 한 사건을 계기로, 단계적으로 소외 계층의 정계 진출을 허락하는 등 신분 제도를 서서히 개선해 나간다. 그전의 조선 사회에서는 진척이 없었던 차별적인 신분 제도의 개혁에 영조가 관심을 기울인 이유는 아마도 자신의 친모가 미천한 출신이어서 겪어야 했던 고난 때문이 아니었을까.

또 영조의 개혁 중에는 죄수의 인권에 대한 새로운 접근도 있었다. 죄수의 무릎 위에 맷돌을 얹어 뼈를 으스러뜨리는 압슬형, 죽은 자의 무덤을 파헤쳐 다시 죄를 묻는 추형을 폐지했고, 사형의 경우도 엄격한 검증 절차를 거쳐 신중을 기하도록 했다. 이 같은 출신 성분에 따른 폐해

—
채용신, 조석진, 〈영조 어진〉, 부분
노론과 소론의 극한 대립 속에서 목숨의
위협마저 느꼈던 연잉군은 1724년에
마침내 조선 21대 왕으로 등극한다.

나 죄인을 취조하는 과정에 대한 영조의 특별한 관심은 무수리 출신의 어머니에 대한 세상의 시선, 또 왕위에 오르기까지 수많은 피바람을 처절하게 경험한 것에서 비롯되었다.

영조는 왕위에 올라서도 시련을 계속 겪었는데, 반란이 일어난 것이다. 반란은 두 가지 소문에서 시작되었다. 하나는 경종의 갑작스러운 죽음이 영조의 독살로 인한 것이라는 소문, 또 하나는 영조가 숙종의 친아들이 아닐 수도 있다는 소문이었다. 경종을 지지했던 소론의 일부 과격 세력이 정권에서 배제되어 있던 일부 남인들을 포섭하여 군사를 일으켰는데, 이인좌가 스스로 대원수를 자처하며 청주에서 한양으로 북상했다.

이인좌의 난은 양민, 노비, 화적도 참여하는 등 전국적인 규모로 일어났으나 관군에 의해 진압되었다. 이 같은 반란에 배후 조종자가 있었는지는 알 수 없지만, 영조는 백성들 사이에 퍼진 이복형 경종의 독살설도, 자신의 출생에 대한 의심도 거북스러웠을 것이다. 그럼에도 왕으로서 흔들림 없이 사회 제도를 개혁하여 안정적인 정권을 만들어 나갔다.

영조는 국방력 강화에도 힘을 쏟았다. 화폐 주조를 중지하고 조총과 같은 무기를 만들어 훈련하게 했는가 하면, 강화도 외성의 개축에도 박차를 가한다. 전라 좌수사 전운상이 제조한 해골선을 해안에 배치하도록 하여 해군력도 증강시키는 등 탄탄한 안보를 이루었으며, 이를 기반으로 경제 정책과 문화·예술 정책에서도 좋은 성과를 냈다. 영조 자신이 학문을 즐겼기 때문에 10여 권의 서적을 저술했는가 하면, 인쇄술을 개량하여 많은 서적을 간행해 관료들은 물론 백성들에게도 적극 권장했다. 또 영조는 신학문을 긍정적으로 생각하고 실사구시의 학문인 실학 연구를 후원하여, 이 시기에 실학자들의 서적이 많이 간행되기도 했다. 사실 영조가 왕위에 올라 개혁한 제도는 이 지면에서 다 언급하기 어려울 정도다.

〈영조 어진〉 속의 저 얼굴은 고통의 경험을 피의 복수가 아닌, 성군으로 거듭나는 데 필요한 밑거름으로 삼아 사회 전반에 걸쳐 부흥기를 만들어 가는 재위 20년의 영조 얼굴이다. 그러나 우리 인생이 그러하듯이 자신의 앞날은 모르는 얼굴이다. 이제는 정말 좋은 일만 남았을지, 아니면 살아온 날보다 더한 고난이 기다리고 있을지, 영조의 저 얼굴은 모르고 있다. 18년 뒤, 1762년에 자신이 겪을 비극적 사건을.

진재해의
〈연잉군
초상〉
&
채용신,
조석진의
〈영조 어진〉

어몽룡, 〈월매도〉
16세기 후반-17세기 초반, 비단에 담채,
119.4×53.6cm, 국립중앙박물관.

어몽룡의 〈월매도〉:
깊은 밤에 걷다

비움과 채움의 기록

―

달이 온전한 자기 자신을 만들기까지는 아주 혹독한 30일을 견뎌야만
한다. 그 30일 동안 뼛속 깊이 스며드는 차가운 고독의 밤과 뜨거운 고
뇌의 낮을 지나야 한다. 비우고 채우고 비우고 채우고를 반복하지만, 온
전한 자신으로 머무를 수 있는 시간은 딱 하루뿐이다.

　보름달로서 가득 채웠으나 거만함이나 게으름 없이 자신을 서서히
비워 내고, 초승달로서 바닥이 보인다 싶으면 다시 조금씩 채워 나간다.
가만히 생각해 보면 가득 채운 것을 비워 내는 고통도, 빈 것을 가득 채
우는 고통도 만만찮은 수행의 과정이다. 먹구름과 사나운 비바람이 거
세게 몰려와도 달의 비움과 채움은 멈추지 않는다. 멈춤이 없어야 온전
한 달이 되어서 앙상한 나뭇가지 끝에 걸린대도, 파도가 일렁이는 바다
위에 걸린대도, 고층 빌딩 숲 사이에 걸린대도, 본연의 장엄함을 잃지
않는다. 가만히 생각해 보면 달의 모습이 우리 인생의 모습 같다.

　한편, 매화 또한 꽃망울을 터트리기까지 억만 겹의 차가운 눈을 뚫

고 나와야만 한다. 그렇다고 해서 꽃잎이 유난히 단단한 것도, 큼지막한 것도 아니다. 다른 꽃들과 비교해 보아도 특별히 타고난 우수한 조건이 없다. 그렇게 작고 여린 매화는 기골이 장대한 만물이 추위에 몸을 잔뜩 움츠리고 있을 때, 혼자 작은 꽃을 피워 내어 희망의 봄이 가까이 왔음을 알려 준다. 비록 몸은 파르르 떨지만 속이 강건한 매화는 그렇게 한 해의 첫 꽃이 된다.

『시경』에 '한고청향 간난현기寒苦淸香 艱難顯氣'라는 구절이 있다. 매화는 추운 겨울의 고통을 겪어야 맑은 향기를 내고, 사람은 고난과 시련을 이겨 내야 씩씩한 기상과 굳은 절개를 드러낸다는 말이다. 이처럼 매화의 모습 또한 달의 모습처럼 사람에게 전하는 말이 있다.

여기, 참 대단한 달과 매화가 있다. 설곡雪谷 어몽룡魚夢龍, 1566-1607?이 비단에 먹으로 그린 〈월매도月梅圖〉다. 그림에는 매화나무가 하늘 높이 곧게 뻗어 있고, 그 나뭇가지 끝에 크고 둥근 달이 걸려 있다. 험난한 세월에 누더기가 다 된 매화나무가 화면 중심 부분을 수직으로 곧게 치고 올라간다.

사실 매화 그림의 백미라고 하면, 승천하는 용의 형상처럼 좌우로 굽이쳐 뻗은 기운찬 가지에서 하얗고 붉은 꽃을 흐드러지게 피워 낸 모습이 아닐까 한다. 그런 풍성한 매화 그림에 비하면 어몽룡의 〈월매도〉는 매우 정적이고 직선적이다. 어몽룡은 자신만의 독특한 직립 구도 위에 잘 조절된 먹빛으로 매우 단출하게 매화를 그렸다. 매화나무 줄기는 붓을 마르게 하여 붓 자국 중간에 흰 종이가 드러나도록 하는 비백법飛白法으로 표현했다. 이런 기법은 자칫 단조로울 수 있는 그림에 기백을 부여하는 동시에 나무의 고난의 역사까지 보여 준다. 반면 꽃잎과 이끼는 소담하게 점점이 서로 이어진다.

그렇다면 달은 어떤 모습인가? 휘영청 둥근달을 바라보는 것만으로도 마음이 넉넉해진다. 혹시 19년 주기로 발생하는 신비의 슈퍼 문Super

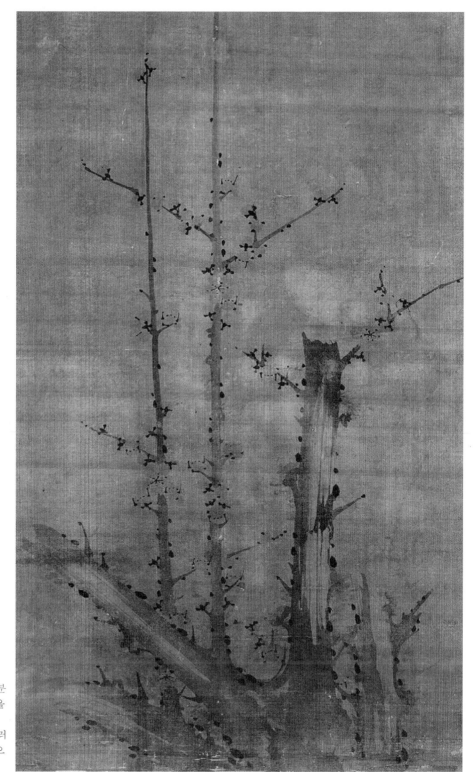

어몽룡, 〈월매도〉, 부분
매화나무 줄기는 붓을
마르게 하여 붓 자국
중간에 흰 종이가 드러
나도록 하는 비백법으
로 표현했다.

Moon이 아니었을까 생각될 정도로 달과 매화(지구)의 거리가 매우 짧다. 그만큼 매우 크고 밝은 것이 범상치 않은 달로 느껴진다.

나는 사실 이 그림을 볼 때마다 늘 팽팽한 긴장감을 느끼고는 한다. 거센 비바람과 눈보라에 찢기고 부러지면서도 결국 버텨 낸 매화나무의 위대한 생명력 때문이기도 하고, 한편으로는 흐르는 세월을 어쩌지 못하여 상처를 안고 죽어 가는 상황에서도 마지막 온 힘을 다해 새 생명을 탄생시키고 결국에는 하늘까지 곧게 뻗은 기상 때문이기도 하다.

이 그림과 관련한 신비한 경험을 말씀드려 볼까 한다. 이 그림을 처음 만난 것은 오래전 어느 화집이었다. 우연찮게 만난 이 그림은 당시 내게는 큰 충격이었다. 그때까지 내 머릿속에 굳게 박혀 있던 우리 옛 그림과는 느낌이 너무나 달랐기 때문이다. 〈월매도〉의 선은 보시다시피 여유라고는 찾아볼 수 없는 강한 직선이었고, 여백은 온유함으로 넉넉하기보다는 강력한 기운으로 충만했으며, 붓끝의 먹빛은 서서히 물들어 가는 번짐이라기보다는 콕콕 찍히는 맺힘이었다.

그리고 얼마 뒤에 국립중앙박물관에 일을 보러 갔다 돌아오는 길에 언제나처럼 조선 회화 전시장에 들렀는데, 운 좋게도 이 작품이 전시되고 있었다. 박물관이나 미술관은 많은 소장품 중 일부를 상설 전시하는데, 일정 기간이 지나면 전시되어 있는 소장품을 수장고에 있는 소장품과 교체한다. 그러니 내가 다른 시기에 방문했더라면 이 만남은 이루어질 수 없었을 것이다. 전시장에서 어몽룡의 〈월매도〉를 본 순간, 감탄사가 절로 나왔다. 나는 그 운수 좋은 날의 축복을 제대로 누리려고 한참을 그림 앞에 머물렀다. 진열장 유리에 코가 닿을 정도의 가까운 거리에서 이리저리 살펴보기도 하고, 그림의 세로 길이의 서너 배나 더 되는 거리까지 뒷걸음질하여 먼 곳에서 한참 보기도 했다.

가방에서 노트를 꺼내 허공에서 그림 윗부분을 가리고 아랫부분만 보기도 하고, 반대로 아랫부분을 가리고 윗부분만 보기도 했다. 그러던

중에 어떤 큰 움직임을 발견했다. 바로 세상이 모두 잠든 밤에 달은 하늘을 대신하고 매화는 땅을 대신하여 하늘과 땅을 만나게 하는 장엄한 광경이었다.

그랬다. 화가는 하늘과 땅이 만나는 그 장엄함을 목격하고 그 절정을 화폭에 옮겼던 것이다. 그림이 주는 정신적 치유와 지적 유희라는 축복 때문에 내가 전시회를 기획하고 미술책을 쓰고 있지만, 그림에 빨려 들어가는 듯한 황홀경을 경험하는 것은 흔한 일이 아니다. 독자분들도 지금 이 그림을 통해 하늘과 땅이 만나는 위대한 순간을 보고 계신다.

그러고 보면 우주의 역사는, 또 인간의 역사는 우리가 모두 잠든 깊은 밤에 만들어지고 있는지도 모르겠다. 힘찬 필력의 서예 같기도 한 〈월매도〉. 어몽룡은 매화 그리는 솜씨가 조선의 으뜸이라 하여 '국조제일國朝第一'이라고 불렸는데, 〈월매도〉는 그 이유를 알려 주는 작품이다.

———
어몽룡, 〈월매도〉, 부분
세상이 모두 잠든 밤에 달은 하늘을 대신하고 매화는 땅을 대신하여 하늘과 땅을 만나게 하는 장엄한 광경을 연출한다.

난세의 달은 밝고 매화는 향이 짙다

—

어몽룡은 사대부였다. 사대부는 학식을 가진 사람을 의미하는 '선비 사士'자와 행정 관료를 의미하는 '대부大夫'가 결합한 용어로 '학자적 성향이 짙은 관료'라는 뜻이다. 그는 학자적 성품을 가진 관료이자 화가였던 것이다. 그것도 매우 혼란스러운 시대의 사대부…….

동서고금의 그림 모두 결국에는 화가의 사회적 정황이나 개인의 역사를 드러내는 것인데, 부드러운 선이 사치인 양 오로지 굳건하게 뻗은 의지의 매화를 담은 이 그림에도 만만찮은 배경이 있다.

〈월매도〉를 그린 어몽룡은 조선이 불행을 잉태하던 명종 말기에 태어났다. 성품이 따뜻했다는 명종의 어머니가 희대의 악후惡后 문정왕후였다는 사실은 참 아이러니하다. 문정왕후는 아들이 12세의 나이로 왕위에 오르자 왕실의 법도에 따라 수렴청정을 하게 되면서, 20여 년 동안 친정의 윤원형 일파와 결탁하여 조선을 온갖 비리로 얼룩지게 한 인물이다. 표독스러운 기질로 강한 집권욕을 보이며 명종이 친정을 시작한 뒤로도 계속 정사에 관여했다. 사회가 이처럼 무규범, 무규율이 되다 보니 임꺽정을 비롯한 도적 떼들이 출몰하는 등 조선에 불운이 감돌기 시작했다. 이러한 상황에서 명종은 후손을 남기지 못한 채 젊은 나이에 세상을 떠나고, 명종이 평소 아끼던 십대 소년이던 하성군(선조)이 조선의 14대 왕이 된다.

원래 조선 왕조는 정통성을 갖춘 적장자가 왕위를 계승하는 것이 원칙이었지만, 선조는 중종의 서손庶孫으로 조선 최초로 방계승통傍系承統(직계가 아닌 방계 혈족이 대를 잇는 것)을 한 왕이다. 16세에 왕위에 올라 명종의 비 인순왕후가 수렴청정을 했는데, 뛰어난 정치적 능력으로 1년여 만에 친정을 하게 된다. 여러 기록에 따르면, 선조는 학문 탐구를 좋아해서 제자백가의 사상을 일찍 깨우쳤고 경연에도 적극적으로 참여

하여 학자들과 토론하는 등 덕으로 어진 정치를 실현하는 성리학적 왕도 정치를 꿈꾸었다고 한다.

성리학에 내성외왕內聖外王이란 말이 있다. 내적으로 완벽한 성인이 밖(나라)을 다스리는 지도자가 되어야 한다는 뜻이다. 성리학에서 성인은 하늘의 이치를 깨닫고 지혜와 덕이 최고 경지에 이른 완벽한 인격체를 말하는데, 선조 또한 학술과 덕행을 두루 갖추어 이상적인 국가를 이루고 싶었던 듯하다. 이황이 『성학십도聖學十圖』를 선조 1년에 올린 것이나 이이가 『성학집요聖學輯要』를 지어 선조 8년에 선물한 것도 같은 바람이었다. 그러나 문치주의에 의한 이상적인 국가를 꿈꾸었던 선조는 임진왜란에 제대로 대처하지 못해 조선을 큰 혼란에 빠트린 왕이라는 불명예를 얻고 말았다.

그런데 무능한 선조가 당파 싸움을 방관했고 그 때문에 국력이 약화되어 왜군에게 조선이 참담하게 짓밟혔다고 말씀하시는 분들이 의외로 많다. 상당수의 한국인들이 임진왜란의 직접적인 원인을 선조로 인식하게 된 것은 근대 일본인의 조선 역사 조작에서 시작되었다.

일본이 조선의 당쟁을 악의 축으로 조작하여 일제 강점기의 한국 사람들에게 주도면밀하게 교육시킨 데에는 이유가 있다. 근대 일본은 밀려오는 서구 문물, 특히 무기를 적극적으로 수입하면서 미국, 영국, 프랑스를 문명국의 기준으로 보았고 중국과 조선은 미개국으로 보았다. 이때 조선의 당쟁이 가진 부정적인 면만 확대하고 과장하기에 이른다. 조선은 싸움질이나 하는 미개한 민족이니 일본이 조선을 통치해야 한다며 한일합병을 합리화했던 것이다.

한국인들은 선천적으로 더러운 피를 타고난 민족이기에 당쟁을 일삼는다는 논리는 다루이 도키치樽井藤吉가 1893년에 발간한 『대동합방론大東合邦論』에서 시작되었다. 이 책은 19세기 말, 세계적인 혼란의 상황을 이용해 한국과 일본의 합방이 당연한 것이라는 생각을 한국인의 뇌리

어몽룡의
〈월매도〉

다루이 도키치가
1893년에 발간한
『대동합방론』.

에 주입하기 위해 한문으로 쓴 치밀한 기획 도서다. 일본이 말하는 '합방合邦'이라는 표현에는 문제가 있는데, 합방은 자의에 의한 합의를 통해 두 나라가 결합했을 때 사용하는 말이다. 일본처럼 강제적으로 조선의 영토와 재물을 빼앗아 제 것으로 만든 경우는 '병탄拉呑'이라고 쓰는 것이 맞다(이 역사 문제는 독자분들께서 조금 더 관심을 가지고 우리 한국인의 시선으로 알아보셨으면 좋겠다).

다시 선조 시대로 돌아가면, 일본의 조선 역사 왜곡과는 달리 임진왜란이 일어나기 전의 조선 사회는 명종대에 있었던 외척에 의한 혼란이 서서히 수습되어 안정을 되찾아 가고 있었다. 선조의 붕당정치는 일제가 말하듯이 방관이 아니라 오늘날의 정치 운영과 유사한 것으로, 상호 견제를 통해 독재를 막고 새로운 대안들을 제시하는 형태였다.

그러나 선조의 꿈과는 다르게 미성숙한 붕당정치는 도입 과정에서 집단적인 논쟁과 세력 경쟁으로 치달아 본래의 취지를 살리지 못하고 많은 폐단을 낳았다. 선조는 붕당정치를 구상할 때 그에 따른 부작용까

지는 충분히 생각하지 못했던 듯하다. 또한 이황, 이이, 유성룡, 정철, 이순신, 곽재우, 권율 등 세종 때 이후로 최고의 인재들이 많이 있었지만, 그들의 능력을 적재적소에 활용하지 못한 점도 매우 아쉬운 부분이다.

임진왜란으로 조선 국토가 만신창이 된 또 다른 이유는 큰 전쟁 없는 평화로운 기간이 지속되면서 왕과 관료들이 안보 의식을 결여하여 나라 운영에 매우 중요한 국방력을 강화하지 못했다는 점이다. 선조는 도요토미 히데요시에 의해 전국 시대를 끝내고 통일을 이룩한 일본의 동향을 파악하기 위해 일본에 통신사들을 파견하고도 전란을 막지 못했다. 왜가 침략해 올 가능성이 있다는 서인의 주장과 침략할 조짐이 없다는 동인의 주장 중에서 동인 측에 손을 들어 준 탓에, 조선은 무방비 상태로 침략을 받고 깊은 수렁에 빠지게 되었다.

그러나 이 같은 선조의 정치 능력은 한국 사람들이 평가하고 성찰할 부분이지, 일본이 자신들의 만행을 감추는 데 사용하는 핑곗거리가 될 수는 없다. 임진왜란의 진짜 원인은 당시 일본에 있었는데, 일본은 자국의 문제를 해결하기 위해 대륙 진출을 감행했던 것이다. 도요토미는 통일을 이루었지만 지방에는 아직 막강한 힘을 가진 제후 세력이 건재했고, 도시에서는 서양 문물을 수용하여 크게 발전한 상업을 기반으로 신흥 세력이 부상하고 있었다. 지방과 도시의 강력한 세력들은 도요토미에게는 매우 위협적인 존재였다.

도요토미가 선조 정부에 보낸 서신에 있는 "명나라를 치는 데 길을 내어 달라"는 정명가도征明假道라는 말에서도 드러나듯이, 일본은 오랜 전쟁으로 발달한 전술 능력과 서양의 조총을 이용해 중국과 전쟁을 하여 내부의 꿈틀거리는 힘을 약화시키고 어수선한 민심을 결집시키려 했던 것이다. 조선이 일본의 동맹 제의를 거절하자 일본은 1592년에 지리적으로 중간에 위치한 조선에 20만 대군을 파병하고, 조선, 명나라, 일본은 전쟁을 하기에 이른다.

어몽룡의
〈월매도〉

완전히 무방비 상태였던 조선은 한양은 물론 함경도 일원까지 전 국
토가 유린당하게 된다. 그러나 이순신이 이룬 눈부신 해전의 승리와 전
국에서 일어난 의병들의 육지전, 조선과 명나라 연합군의 반격, 그리고
도요토미의 병사로 인해 1598년에 왜군이 철수하며 긴 전쟁은 끝을 맺
었다.

그러나 1592년부터 1598년까지 두 차례에 걸친 전쟁은 한반도 토지
의 3분의 2를 황폐화시키고 조선 사회의 모든 시스템을 마비시켜서, 나
라의 재건을 위한 대책 마련이 시급한 상황이었다. 엎친 데 덮친 격으로
몇 년에 걸쳐 흉년이 계속되어 백성들의 삶은 피폐해지고 국가의 기강
이 흐트러졌으나, 조정에서는 복구 방법을 두고 정쟁을 거듭하는 등 그
야말로 나라의 앞날을 예상할 수 없는 지경에 이르렀다. 당시에 대한 세
세한 내용을 알고 싶으면 선조 때 유성룡이 지은 『징비록懲毖錄』을 읽어
보셨으면 한다. 이전에 있었던 잘못을 경계한다는 뜻의 책 제목에서도
알 수 있듯이, 자신을 포함한 조정 대신들과 임금의 잘못에 대해 통렬한
반성을 하고 있으며, 임진왜란 전후의 상황을 자세히 기술하고 있다.

이렇게 극도로 혼란한 시기에 관리로 있던 어몽룡은 여느 날처럼 깊
은 밤까지 사랑채에 있었다. 곤궁한 백성들을 위해 시급히 전쟁 피해를
복구하고 민심을 안정시켜야 하는 관료로서 책임감을 느꼈을 것이고,
한편으로는 끝이 보이지 않는 난제 앞에서 능력의 한계도 느꼈을 것이
다. 전쟁 후에도 치열한 당쟁 소식을 접하며 조선 땅에 평화의 시대가
오기는 할 것인가 하고 묻는 고뇌에 찬 밤을 보내고 있었다. 그날따라
유난히 밝은 달을 보았고 자연스레 친숙한 두 얼굴을 떠올렸을 것이다.
그 두 얼굴은 30일 밤낮의 시간을 견뎌 낸 달 같기도 했고, 냉혹한 추위
를 이기고 꽃을 피운 매화를 닮기도 했다. 그분들은 어지러운 세상의 한
가운데 있으면서도 흔들림 없이 훌륭한 실천을 보여 준, 할아버지 어계
선과 아버지 어운해였다.

어몽룡, 〈월매도〉, 부분
화가는 유난히 밝은 달을 보고
어지러운 시기를 현명하게 보낸
할아버지와 아버지의 얼굴을
떠올렸을 것이다.

　할아버지 어계선에 대한 기록은 어렵지 않게 볼 수 있는데 각 기록
마다 칭송이 자자하다. 난세에 명종과 선조, 두 왕을 가까이에서 모시며
간쟁과 정치 일반에 대한 언론을 담당하던 사간원, 고위직 관리에 대한
감찰과 탄핵 및 정치에 대한 언론을 담당하던 사헌부를 두루 거쳤고, 왕
의 학문적·정치적 고문에 응하는 학술적 직무인 홍문관 관리로도 있었
던 분이다. 그런 높은 자리에 있으면서도 언제나 겸손했으며, 무엇보다
도 피폐해진 백성들을 생각하며 검소한 삶을 살아 의복만으로는 직책
을 가늠할 수 없을 정도로 모범적인 관리였다고 전해진다. 치열한 정치
적 논쟁에서도 양쪽 의견을 모두 듣고 잘 중재했으며, 신분의 높고 낮음
을 가리지 않고 모두에게 너그럽게 대해 마음으로 따르는 사람이 많았
다고도 한다.

　아버지 어운해 또한 선조 시대의 관리로, 선친을 닮았던지 타고난
바탕이 어질고 후덕했는데, 어떤 관직에 있든지 평소에 말을 함부로 내
뱉지 않고 청렴하며 몸가짐이 검소했다고 한다. 따라서 빈 요직이 생기
면 사람들이 어운해를 먼저 추천했을 정도였다. 어운해는 조선 성리학

의 큰 산인 이이, 성혼과 특히 친밀하게 교류했는데, 이이가 어운해의 강론을 항상 칭송했을 정도였다. 어운해는 정치보다는 학문 탐구에 뜻이 있었으나 연로한 부모님을 모시고 집안을 이끌어야 하는 가장의 도리로 벼슬을 하게 되었는데, 50세에 갑자기 사망하자 당대의 지식인들이 모두 슬퍼했다는 기록이 있다.

조부와 부친에 비하면 어몽룡에 대한 기록은 거의 전해지지 않지만, 그의 인품도 익히 짐작할 수 있다. 당쟁이 극심해 동지 아니면 적으로 나뉘던 시대에 상대의 의견에도 충분히 귀를 기울이던 자세, 아랫사람과 신분이 낮은 사람들에게도 항상 너그럽게 대하고 말을 할 때도 남의 결점을 찾지 않던 태도, 부정부패가 공공연하던 시대에 청빈하고 검소하게 살았던 모습. 이것이 어몽룡이 13세까지 보아 온 할아버지의 모습이었고 19세까지 보아 온 아버지의 모습이었다. 어몽룡이 이러한 두 분의 모습을 사랑채에서 말 없는 행동으로 배운 것은 당연하지 않았을까. 차가운 밤에 빛나는 달은 할아버지이자 아버지의 모습이다. 난세의 달빛은 더욱 밝고 난세의 매화는 향이 더욱 짙을 수밖에 없다.

조선, 배움의 정원으로 가는 길

—

어몽룡이 살았던 선조 시대는 세 가지의 큰 특징이 있다. 조선 성리학의 형성, 붕당정치의 전개, 임진왜란의 발발이다. 이런 심각한 내용을 역사서가 아닌 예술서에서 왜 언급하나 하실 수도 있지만, 예술 작품은 그 시대를 반영하기 때문이다.

〈월매도〉를 비롯한 조선 회화는 물론이고 동양의 전통 문화·예술 대부분은 유교 사상과 밀접한 관계가 있다. 그러나 미리 겁먹지 않아도 된다. 최근에는 동양 고전을 쉽게 풀어 놓은 출판물들이 워낙 다양하고 많으니 서양의 문화와 예술에 보이는 관심 정도만 가지고 다가서도 무

한한 매력을 느낄 수 있다.

사대부들이 꼭 읽어야 했던 기본 경전들인 '사서삼경四書三經'을 우선 살펴보자. 공자와 제자들의 대화 모음집인 『논어』, 정치에 대한 맹자의 견해를 담은 『맹자』, 공자의 손자인 자사가 마음을 다루는 법에 대해 쓴 『중용』, 지식인들이 학문을 대하는 자세와 세상을 읽는 법에 대해 다룬 『대학』, 가장 오래된 시가집인 『시경』, 중국 고대의 정치 사건을 기록해 정치인이 보면 좋을 『서경』, 우주의 원리와 인간 삶의 흐름을 담아 유교 경전 중에 가장 난해한, 그럼에도 공자와 주자가 숭상한 『주역』은 이 시대에 보아도 여전히 유효한 내용들이 많다.

이러한 동양 고전이 흥미로운 점은 '관계' 문제를 화두로 던졌다는 것이다. 지금 이 시대의 큰 문제 중 하나가 사회 각계각층에서 발생하는 갈등과 분열 현상이다. 가깝게는 점점 대화가 없어지는 가족 관계, 학교와 직장 안의 왕따 문제, 그리고 최근에 큰 환부가 드러나고 있는 대기업과 중소 상인의 갑을 관계 등 수많은 갈등에서 동양 고전들은 우리의 역할, 나의 역할에 대해 생각하게 한다. 옛사람들이나 우리나 당면한 문제들과 실천의 고민들은 크게 다르지 않다고 생각한다.

물론 유교 사상은 군자 아니면 소인배라는 이분법적 사상으로 당쟁을 더욱 심화시켰고, 사농공상의 계층 간 위화감을 조성했는가 하면, '수신제가 치국평천하修身齊家 治國平天下'를 실천하는 과정에서 여성들의 절대적 희생을 강요했다는 점 등 많은 폐해를 낳았지만, 그것은 유교 사상의 진짜 모습도, 전체 모습도 아니다. 또한 당쟁, 신분 제도, 여성 억압은 동양만의 문제가 아닌 세계사 곳곳의 쓰라린 문제로 지금까지도 진행되고 있는 고통이다.

여기서 조선 회화의 이해를 돕기 위해서 유학에 대해 간단히 소개를 해 드려야 할 것 같다. 유학의 역사는 크게 세 단계, 즉 원시 유학, 전통적 유학, 신유학으로 나눌 수 있다. 한편 학계에서는 유학을 국교로 정

어몽룡의
〈월매도〉

한 한나라를 기준으로 그 이전과 이후로 구분하기도 한다.

원시 유학은 춘추 전국 시대의 공자가 중국 고대의 문화를 정리한 내용에 맹자, 순자가 보충을 한 학문으로, 이때의 유학은 사람 사이의 관계를 중시하며 인仁, 의義, 예禮, 지智를 강조한다.

진나라 때는 중국 대륙을 통일한 시황제가 법치주의를 통치 이념으로 삼고 유학을 박해하는 과정에서, 경전을 불사르고 학자들을 산 채로 묻어 죽인 분서갱유 사건이 발생했다. 그 후 한나라 때는 분서갱유로 사라진 많은 경전을 복구하고 부활시키고자 했다. 이를 위해 숨겨진 경전들을 찾아내어 사람들에게 쉽게 전달하고자 연구하는 과정에서 최대한 쉬운 문장으로 설명하고 기록하는 훈고학이 발달하게 된다.

유학은 한나라 무제 때 국교로 공표될 만큼 사회를 운영하는 데 큰 역할을 했다. 이렇게 유학이 국교가 된 때를 기준으로 이전의 유학을 원시 유학, 이후부터 당나라 말기까지의 유학을 전통적 유학이라고 한다. 그러나 유학은 위진 남북조 시대와 수, 당 시대를 거치면서 불교와 도교에 그 자리를 내주고 쇠퇴하게 된다. 그 이유는 한나라에서 시작된 훈고학적 유학이 여전히 경전 해석에만 몰두하고 있었고, 또한 당 태종의 지시로 공영달 등이 경전의 해석을 『오경정의五經正義』로 일원화하면서, 유학은 그야말로 과거시험을 위한 학문일 뿐 인간의 심오한 삶과 고뇌에는 접근하지 못했기 때문이다. 반면 불교와 도교의 경우는 삶의 본질적인 문제에 접근해 있었다.

송나라 때 이르면 지배 계급으로 성장한 사대부들, 특히 남송의 유학자인 주자가 훈고학적인 유학의 한계를 뛰어넘는 철학적 체계를 갖춘 진일보한 신유학을 만든다(당나라 이후부터 송나라와 명나라를 거쳐 청나라 말기까지의 유학을 신유학으로 구분한다). 물론 주자 혼자 독창적으로 만든 것은 아니다. 공자와 맹자의 원시 유학을 바탕으로 하되, 그 위에 북송의 다섯 선생들인 소옹의 수리 철학, 주돈이의 우주론, 장재의

기 철학, 정자 형제(정호, 정이)의 이기이원론, 그리고 주자 자신의 철학을 더하여 학문적, 철학적으로 집대성한 신유학을 만들었던 것이다.

이렇게 신유학이 발전한 데에는 유학자들이 유학을 부흥시키려는 목적도 있었지만 당시 사회 분위기와도 연관이 깊다. 문치주의를 지향하던 송나라에서는 유가적 학식과 소양이 있는 관리를 뽑기 위해 학문과 과거 제도를 발전시켰고, 나침반, 화약, 활판 인쇄술 같은 기술도 크게 발달시켰다. 그런데 문文을 숭상하느라 정작 중요한 국방을 소홀히 하면서 이민족의 침략에 번번이 굴욕을 당하기에 이른다. 심지어는 황실의 맥을 잠시 끊은 정강의 변이 일어나는 등 혼란이 계속되면서 당시 사회를 이끌 강력한 사회 개혁 정신이 필요했던 것이다.

신유학은 탄생 과정에 따라 다음과 같이 구분된다. 주자가 완성한 학문인 주자학, 정자 형제의 유학에서 특히 많은 영향을 받은 정주학, '성즉리性卽理' 사상을 정리한 학문인 성리학, 송나라의 모든 학문을 결집시킨 송학, '이理'를 강조한 이학理學 등인데, 세부 내용은 조금씩 다르지만 인간 본성을 연구하는 한 계통의 학문이다.

명나라 때는 유학의 공부 방식을 비판하는 양명학, 청나라 때는 고증학과 실학으로 그 영역을 넓혀 나갔다. 이쯤 되면 유학이 매우 복잡해 보이지만, 동서양의 모든 학문은 후세로 올수록 더욱 다양해지면서 복잡해지기 마련이다. 그러므로 학자들 사이에서도 생각의 차이가 큰 것은 당연하고, 빈틈없어 보이는 이론일지라도 그것을 반박하는 이론, 보완하는 이론이 등장하기 마련이다.

이렇게 춘추 전국 시대 때 공자에 의한 원시 유학은 도덕적인 인간에 대해, 송나라 때 주자에 의한 신유학은 우주와 자연의 이치, 인간의 심성에 관해 다루었다.

어몽룡을 비롯한 조선 사회가 깊이 빠져든 유학은 송나라의 주자학이다. 주자학은 안향에 의해 고려 말에 도입되어 조선의 개국 이념이 되

었고, 선조 시대에는 사대부에 의해 재해석된 진일보한 조선 성리학이 탄생하기에 이른다.

중국 주자학이 조선 시대 석학들의 논쟁인 '사단칠정론四端七情論' 같은 심화 과정을 거쳐 마침내 조선 성리학의 거대한 산맥으로 형성된 배경에는, 성리학을 정치 운영에 적극적으로 도입했던 임금 선조가 있었을 뿐 아니라, 그런 선조가 나라의 스승으로 극진히 예우했던 이황과 이이 같은 이들이 있었다. 조선 성리학은 그야말로 정부의 적극적인 지원을 받아 최고의 인재들이 거둔 성과라고 할 수 있다. 어몽룡을 비롯한 조선 선비 사회가 주자학을 최고의 학문으로 생각하던 차에, 조선만의 독특한 성리학이 형성되었으니 그 끌림은 당연했을 것이다.

그런데 이쯤에서 생각해 보면, 고려 말의 성리학 유입과 선조 시대의 조선 성리학 성립의 상황이 중국 춘추 전국 시대의 원시 유학 성립과 송나라 때의 신유학 등장의 상황과 매우 유사한 것을 알 수 있다.

하여튼 조선의 관리는 중앙에서 근무할 경우 행정 실무를 담당하며 국가를 운영해야 했고, 지방에서 근무할 경우 백성의 교화까지 담당해야 했다. 따라서 이에 적합한 자질과 인성을 필요로 했기 때문에 과거 제도에도 방대한 유교적 교육 커리큘럼이 있었다. 커리큘럼의 범위는 문학, 정치, 예법, 철학, 역사, 음악 등 매우 다양했는데, 사회를 이끄는 지도자를 만들기 위해 매우 철두철미했던 것을 알 수 있다.

그동안 근대의 산업화 과정을 거치면서 생산성을 높이기 위해 1인 1영역의 분업화·전문화의 생산 시스템이 권장되고 전문인이 대세를 이루었는데, 최근에 와서 학문 간 융합의 필요성이 대두되고 있다. 다양한 영역을 연결할 수 있는 거시적 안목을 가진 인재가 나와야 하며 이에 맞는 교육 커리큘럼이 필요하다는 의견이 나오고 있다.

그러나 조선 시대의 엘리트였던 사대부들 대부분은 생태계가 전혀 다른 학문, 정치, 예술 분야의 경계를 넘나들며 다방면에 뛰어난 재능을

보여 준 팔방미인이었다. 물론 서양의 르네상스 시대에도 한 명의 지성인이 예술, 의학, 물리학 등 여러 방면에서 재능을 발휘한 경우가 많았다. 그 뒤로 다방면에 재주 많은 사람을 '르네상스 맨'이라고 부르고는 한다. 르네상스 맨이 많았던 이 시기의 동양과 서양은 정신문화의 황금기를 이루며, 찬란한 문화유산을 남겼다는 공통점을 가지고 있다.

이렇게 박학을 전제로 한 조선 성리학 교육의 궁극적 목적은, 백성이 잘사는 데 중심 역할을 해야 할 관리로서 마음을 닦아 스스로를 돌아보게 하려는 데 있었다. 권력을 가진 관리가 자기중심적 사고와 행동으로 문제를 일으켜 백성들을 고통스럽게 할 것을 미리 예방하기 위해, 성리학에서 중요하게 다룬 문제는 인성론이다. '성즉리性卽理'는 '인간의 성품이 곧 하늘의 이치'라는 것인데, 이를 천리天理, 태극太極, 이理라 표현하기도 한다. 우리나라 태극기에도 이런 깊은 뜻이 담겨 있다.

여기서 말하는 인간의 성품은 단순한 마음이 아닌 마음의 본체를 가리킨다. 그러니까 기氣에 오염되지 않은 매우 순수한 성품이다.

동양 사상, 특히 성리학에서 자주 등장하는 '이理'와 '기氣'는 우주와 인간을 설명할 때 사용하는 도구로, 이 세상은 이와 기라는 요소로 이루어져 있다고 본다. '이'는 우주와 세상과 사물을 움직이는 근본적인 원리와 진리로, 도덕적 정신, 도덕적 가치도 이에 해당한다. 이가 잘 발휘되지 못하도록 방해하는 것이 있는데 바로 기다. '기'는 우리 사람의 몸이나 사물의 재료가 되는 모든 물질로, 그 물질이 운동하는 에너지, 인간의 복잡한 감정과 욕구도 모두 기다. 이는 형체가 없고 혼자 움직이지 못하기 때문에 기를 필요로 한다. 일반적으로 이와 기는 내용[體]과 그릇[器]의 관계를 갖는 일물一物로 본다. 이는 기의 내용이고 기는 이의 그릇으로, 이것은 하나이면서 둘이고 둘이면서 하나인 것이다.

이와 기의 이러한 관계에 대한 성리학의 논리를 해석하는 과정에서 옛 학자들 사이에 열띤 논쟁이 펼쳐진다. 대표적인 경우가 조선 성리학

을 만든 이황과 이이로, 이 두 선생도 서로 다른 주장을 한다. 이황은 '이 선기후理先氣後', 즉 이가 앞서고 기는 뒤에 따라온다고 주장하면서, 어떤 현상이 나타나려면 이가 먼저 움직여야 하고 그 뒤를 기가 따른다, 그러 니까 진리가 앞서고 현상이 뒤따른다고 생각했다. 그러나 이이는 '이기 지묘理氣之妙'를 주장했다. 이와 기가 묘하게 합쳐져 있는데, 이는 진리로 만 존재하고 현상이 나타나게 움직이는 것은 기라는 것이다.

이와 기의 관계에 대해서는 나나 독자분들도 각각 다른 의견을 가지 고 있을 것인데, 조선 학자들 간에 이 논쟁이 치열했던 것은 어찌 보면 당연하다.

그런데 잠깐, 시대와 지역은 달라도 서양에도 이와 비슷한 이론이 있었음을 발견할 수 있다. 동양의 성리학에서 말하는 이는 서양 철학에 서 말하는 이데아idea이고, 동양의 성리학에서 말하는 기는 서양 철학에 서 말하는 질료다. 플라톤과 아리스토텔레스도 이 관계에 대해 서로 다 른 주장을 했다. 결론부터 말씀을 드리면 이황의 주장은 플라톤과 비슷 하고, 이이의 주장은 아리스토텔레스와 비슷하다.

이황과 플라톤은 질료(기)와 이데아(이)를 분리하여 이데아를 우위에 두고 질료를 아래에 둔 반면에, 이이와 아리스토텔레스는 질료(기)와 이데아(이)를 분리될 수 없는 유기적인 관계로 보며 사물의 현상을 통해 그 본질인 이데아를 설명한다. 이참에 드는 생각인데, 시공간을 초월할 수 있는 초능력만 있다면 이황, 이이, 플라톤, 아리스토텔레스, 이 네 선생을 한자리에 모시고 (이왕이면 아리스토텔레스가 이른 새벽마다 맑은 공기 속에서 리케이온 학생들과 슬슬 거닐면서 강의하고 토론한 페리파토스Peripatos〔산책길〕에서) 그들의 강의를 들어도 참 재미있을 것 같다.

그런데 시간이 흐르면서 조선에서 이와 기에 대한 사상적 차이는 점차 동인과 서인이라는 정치적 세력의 분리로 나아간다. 이황과 조식으로 대표되는 동인은 주리철학主理哲學적 도학을 바탕으로 한 영남학파를 이루고, 이이와 성혼으로 대표되는 서인은 주기철학主氣哲學을 바탕으로 한 기호학파를 이루었는데, 이황과 이이가 세상을 뜬 후에 두 세력은 치열한 정치적 당쟁을 하기에 이른다.

혹자는 조선을 이념의 과잉 시대로 보는데 이념의 다양성으로 보는 것이 어떨까 싶다. 당쟁에 대해서도 부정적 이미지를 많이 가지고 있는데, 주자학을 만든 주자가 공부는 독서, 사색, 강론, 토론을 통해 완성된다고 주장하고 가르쳤으며, 조선 선비들은 이 가르침을 따랐으니 논객들이 많을 수밖에 없다고 이해할 수 있다. 요즘의 공교육 현장에서도 독서와 사색, 토론을 지향하고 있으니 우리 조상들에게 선구안이 있었던 게 아닐까.

그런데 조선 성리학의 독특함을 보여 준 예가 '사단칠정 논변四端七情 論辨'이다. 이것은 인간의 마음을 '사단'과 '칠정'으로 나누고, 이를 어떻게 해석하는지에 대해 서로 편지로 의견을 교환한 것, 즉 문답 형식에서 온 것이다. 이처럼 세련된 논변 방식을 이황과 기대승은 8년 동안, 이이와 성혼은 6년 동안 이어 갔다. 이 과정이 참 멋있다는 생각이 든다.

이 주장들을 여기서 다 소개하기는 어렵지만, 그들이 서로 다른 의견을 조심스럽게 예를 갖추어 정중하게 표현했기에 아름다운 시간들을 이어 갈 수 있었다는 점만 밝히겠다(조선의 많은 지성인들이 사단칠정뿐 아니라 사회의 이상적인 모습이나 왕도 정치의 이상 등 다양한 주제를 문답 형식으로 토론하면서 학문을 이해하고 즐겼다). 조선 성리학은 사단칠정 논변을 통해 주자의 성리학을 더 깊이 이해하고 또 다양한 방향으로 접근할 수 있었다. 뒤로 갈수록 성리학이 서로 다른 당파 간의 목숨을 위협하는 등 정치색을 띠었지만, 어쨌든 조선 시대는 학자들이 활발하게 토론하며 우리 민족의 정신적 토양을 비옥하게 만든, 사상과 정신문화의 황금기였던 것은 틀림없다.

예술은 치열과 치유 사이에서 핀다

미술 현장에서 미술 작품을 많이 접하다 보니, 그림이란 화가의 치열한 환경에서 탄생해 화가와 감상자의 치유를 위해 존재한다는 생각이 든다. 그림은 기본적으로는 화가의 개인적이고 자서전적인 경험과 가치관이 반영된 감성의 표현이지만, 더 확장된 의미에서는 그 시대의 문화와 사상이다.

〈월매도〉를 보면, 어몽룡이 불행한 시기를 살고 있었기에 긴장감과 책임감, 그리고 자기 역할에 대한 인간적인 흔들림을 자주 느꼈겠다는 생각이 든다. 어몽룡은 낮에는 한 치의 오차도 없이 업무를 책임지는 정치 조직의 관리로, 퇴근하고 나면 저녁상을 물리고 잠자리에 누울 때까지 학문을 탐구하는 학자로 살면서, 종종 마음이 흔들리면 먹을 갈고 붓을 들어 수행 행위로서 그림을 그렸다.

자의든 타의든 한 몸으로 여러 역할을 해야 하는 사람은 집중력을 발휘하고 역할 간의 조화를 유지하는 데 고통이 따른다. 몸으로 하는 일

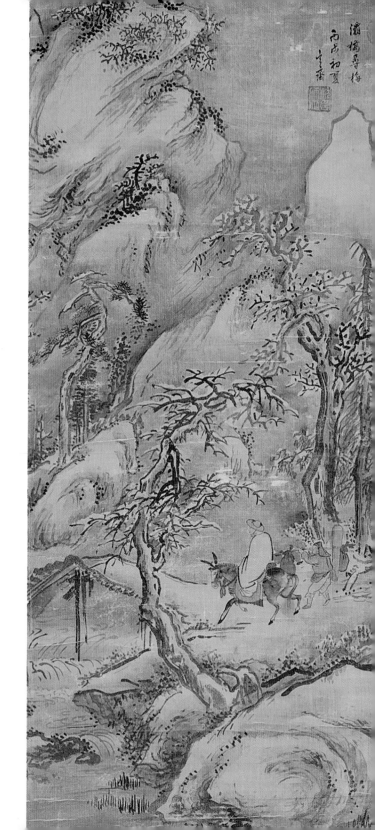

심사정, 〈파교심매도〉
18세기, 비단에 담채,
115×50.5cm, 국립중앙박물관.

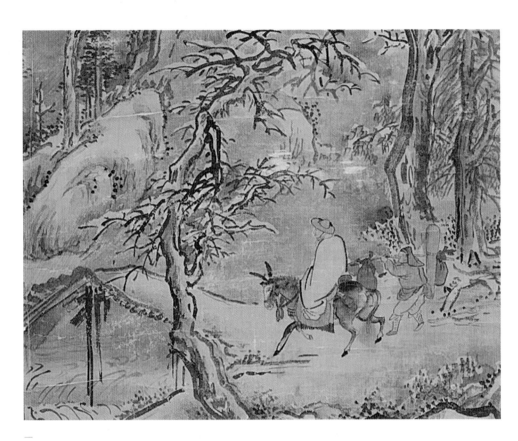

심사정, 〈파교심매도〉, 부분
눈 내리는 겨울날에 한 선비가
당나귀를 타고 매화,
즉 진리를 찾아 나섰다.

은 최선을 다해 부지런히 움직이면 어떻게든 땀의 결과가 드러나지만, 머리와 정신으로 하는 일은 그 행위를 시작하기 전까지 집중력과 평정심을 유지해야 하는데 그 자체가 여간 어렵지 않다.

어쩌면 인생 자체가 크고 작은 사건의 연속이다 보니, 막중한 일을 진행해야 하는 직책에서 자신의 감정을 잘 관리한다는 것이 보통 곤욕스럽지 않다. 하지만 그것은 개인적인 사정일 뿐, 그 결과의 책임은 누구도 대신해 주지 않는다.

흔히들 조선의 선비가 그림을 그린 이유를 지적 취미라고 생각한다. 그러나 선비들이 그림 그리는 행위, 시를 짓는 행위는 그저 가진 사람들의 한낮의 여유이거나 고상한 취미가 아니었다. 마음을 초연하게 하여 한 획, 한 획 정성스럽게 긋는 행위는 성리학적 성인이 되기 위해 진리를 찾아가는 치열한 공부의 과정이었다. 나를 냉엄하게 다스리는 수행 과정이 그림을 그리는 행위이고 글을 쓰는 행위였던 것이다. 그러나 그림 그리고 글 쓰는 행위에 지나치게 몰입하는 것을 또한 조심하라고 말하는 것이 성리학이다.

조선 성리학은 공자와 맹자의 정신을 담고 있기 때문에, 다른 종교처럼 사람이 죽은 뒤의 문제를 다루지 않고 살아 있는 인간의 현실적인 삶의 발전을 매우 중요시했다. 이 땅을 살기 좋은 곳으로 만들려면 인간의 도리를 다해야 하기 때문에, 도덕적 인간이 되도록 기질을 변화시키는 공부가 필요했고, 또 기질을 맑고 바르게 만들어 주는 시·서·화도 필요했던 것이다.

우리는 동서양을 막론하고 정치, 과학, 의학, 법조계, 교육 현장 등에서 능력과 권력을 가진 자가 그릇된 인성과 사상과 행동으로 사회에 큰 문제를 일으켜 많은 사람들을 불행하게 한 예를 여러 번 보아 왔다. 그렇기 때문에 조선의 선비들에게는 도덕적, 인격적으로 책임감을 가진 참된 관료가 되기 위한 마음의 수행이 필요했던 것이다.

어몽룡의
〈월매도〉

　　어몽룡이 달과 매화를 함께 넣은 목적도 조형적인 아름다움을 추구
한 것이 아니라 진리를 찾는 행위를 나타내기 위해서였는데, 어몽룡뿐
아니라 심사정, 정선 등 많은 선비들이 유사한 주제를 그렸다. 파교를
건너 매화를 찾아간다는 의미의 〈파교심매도灞橋尋梅圖〉가 그것이다.

　　〈파교심매도〉에는 눈 내리는 겨울날에 선비가 당나귀를 타고 매화
를 찾아 나서는 장면이 등장한다. 이 내용은 중국 당나라의 유명한 시인
인 맹호연이 당나라의 수도였던 장안 동쪽에 있는 '파교'라는 다리를 건
너 눈 덮인 산으로 들어가 매화를 찾아다녔다는 고사에서 비롯된 것으
로, 학문 탐구의 즐거움을 좇는 선비들이 선호하는 주제가 되었다.

　　그런데 이를 주제로 한 여러 화가들의 그림에는 삭막한 산에 차가운
눈만이 두텁게 내려앉아 있을 뿐, 정작 매화나무는 등장하지 않는다. 선
비 화가들이 그림에 매화를 그리지 않은 의도는 진리를 찾는 과정이 그
만큼 어렵다는 사실을 표현하고자 했던 것은 아닐까. 이처럼 조선 선비
들의 그림은 예술을 위한 예술이라기보다는, 어려운 공부의 한 방법이었
고 인생을 다독이는 수행이었다. 난세일수록 조선 선비들의 붓은 더욱
젖어 들었으니, 동서고금의 어느 화가도 당대의 시대 상황에서 비켜 가

기는 쉽지 않았다. 미술은 역사라는 강물에 떠 있는 배와 같기 때문이다.

에스파냐의 화가 고야가 그린 〈1808년 5월 3일의 학살〉, 프랑스 화가 마네가 그린 〈막시밀리안 황제의 처형〉, 에스파냐의 작가 피카소가 그린 〈게르니카〉와 〈한국에서의 학살〉은 모두 당대의 혼란한 상황을 표현한 그림이다.

태풍에서 한 발자국 떨어진 화가였던 고야, 마네, 피카소의 작품이 미술의 사회적 기능을 했다고 한다면, 태풍에 속한 정치 조직의 관리이자 화가였던 어몽룡의 작품은 개인적인 고뇌와 의지를 표현했다고 볼 수 있다.

중국 명나라의 군인 양호가 어몽룡의 묵매도를 보고 "어몽룡의 화격畵格이 대단한데, 다만 매화나무 가지를 거꾸로 드리운 모습이 없어 유감입니다"라고 말했다고 한다. 양호의 이 같은 감상평은 그림 속에 담긴 작가의 의지를 전혀 읽지 못했으니, 그는 육안은 가졌어도 심안을 가지지 못한 것 같다.

만약 시절이 평화로웠더라면 어몽룡도 그림 속의 나뭇가지를 유연하게, 꽃을 흐드러지게 그리지 않았을까.

제3전시실

옛 그림에서 인생을 만나다

 신사임당, 〈노연도〉
16세기, 비단에 수묵,
22×18.8cm, 서울대학교 박물관.

신사임당의 〈노연도〉:
무엇을 생각하든 그 이상!

가을 연못에 여름 철새

—

그림 한 점이 '바라봐 주기'란 무엇인지를 묻고 있다. 소중한 사람이 오랜 시간에 걸쳐 어려운 길을 가고 있으면, 어떤 방법의 동행이 좋을까를 생각하게 된다. 동행의 방법이 좋으면 소중한 사람에게 도움이 되지만, 나쁘면 오히려 독이 되기 때문이다. 신사임당申師任堂, 1504-1551 (본명 신인선)의 그림은 힘든 길을 가는 사람에게 경솔한 말은 줄이고 '올곧게 바라봐 주는 방법'을 보여 주는데, 그 가운데 한 점이 〈노연도鷺蓮圖〉다.

　　조용한 연못에 백로 두 마리가 있다. 그런데 이 두 녀석의 자세가 너무 다르다. 화면 앞쪽에 있는 백로는 날씬하고 긴 다리로 꽤 넓은 보폭을 만들어 잔잔한 수면 위로 작은 파동을 일으키고 있다. 다리보다 더 앞으로 쭉 뺀 머리를 보니 마음이 상당히 급한 모양이다. 거기다가 눈빛도 꽤 심각해 보인다. 가만히 보니 백로 바로 앞에 작은 물고기가 있다. 그렇다. 먹잇감이 시야에서 유유히 사라지기 전에 부리로 덥석 낚기 위해 최고의 집중력을 보이는 상황이다.

그런데 뒤에 있는 백로의 자세가 의아하다. 물고기를 탐하기는커녕 행여 발에 물이라도 닿을까 싶어 한쪽 다리를 들어 올린 채 미동도 없이 서 있다. 처음 이 그림을 보았을 때 백로가 눈을 뜨고 자는 줄 알았다. 한 마리는 적극적이고 한 마리는 소극적인데, 암수의 부부 백로로 읽을 수도 있겠다.

좀 이상한 것은 여름 철새인 백로가 아직 날아가지 않고 가을빛이 만연한 연못에 남아 있다는 점이다. 백로 뒤에 벌집처럼 생긴 연밥이 그려져 있어 계절이 가을임을 알 수 있다. 연은 여름에는 꽃을 피웠다가 가을이 되면 그 자리에 고깔 모양의 연밥을 내놓는데, 연밥은 꼭 벌집처럼 구멍이 숭숭 뚫려 있으며 그 안에는 땅콩 같은 연실이 송송 박혀 있다.

백로와 연밥이 한 화면에 존재하는 것은 현실적인 눈으로 보면 생태학적 오류다. 신사임당 하면 집 근처에서 서식하는 제철의 생물들을 포착하여 세세하게 묘사한 그림으로 유명한데, 그런 시선을 가지신 분이 이런 실수(?)를 하다니 무슨 이유일까?

신사임당의 〈노연도〉는 대상의 재현을 넘어서서 자신의 생각을 담은 뜻 그림이다. 백로의 깃털이나 수초를 한 획 한 획 그은 붓 터치를 보면 당시 신사임당의 마음이 읽힌다.

옛 그림에서 백로와 연밥을 함께 그리는 것은 소과와 대과를 연달아 급제하라는 뜻이다. 예부터 백로는 희고 깨끗하여 그림에 청렴한 선비의 상징으로 등장하는데, 백로 외에도 물총새, 연밥, 맨드라미 등은 과거를 준비하는 선비와 연결되는 소재들이다. 벼슬하는 사람들이 쓰는 모자와 닮은 빨간 맨드라미도 신사임당의 그림에 자주 등장한다. 조용한 성품의 신사임당이 가족의 과거 급제를 바라는 마음을 말 대신 그림으로 표현했던 것이다. 남편과 자식들이 책과 씨름하는 동안 다그침 없이 그림으로 모든 말을 전하고 있다. 오밀조밀 물 위에 떠 있는 개구리밥이나 연밥에서는 가족이 학문에서 이치를 깨우치기를 기원하는 마

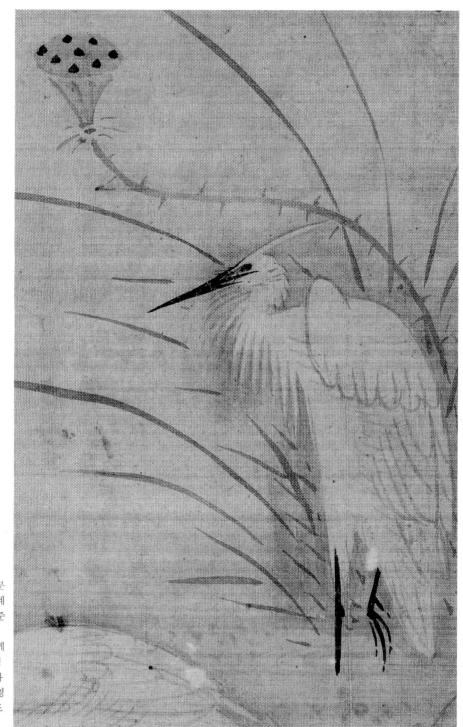

신사임당, 〈노연도〉, 부분
벌집처럼 생긴 연밥은 계
절이 가을임을 암시해 준
다. 그런데 무슨 연유로
여름 철새인 백로와 함께
그려진 것일까? 제철 생
물들을 관찰하여 세세하
게 묘사한 그림으로 유명
한 신사임당이 실수라도
한 것일까?

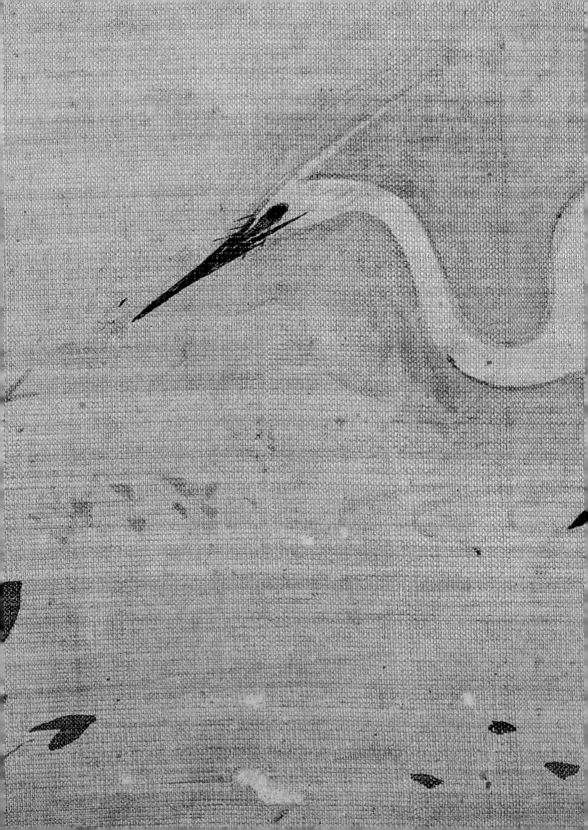

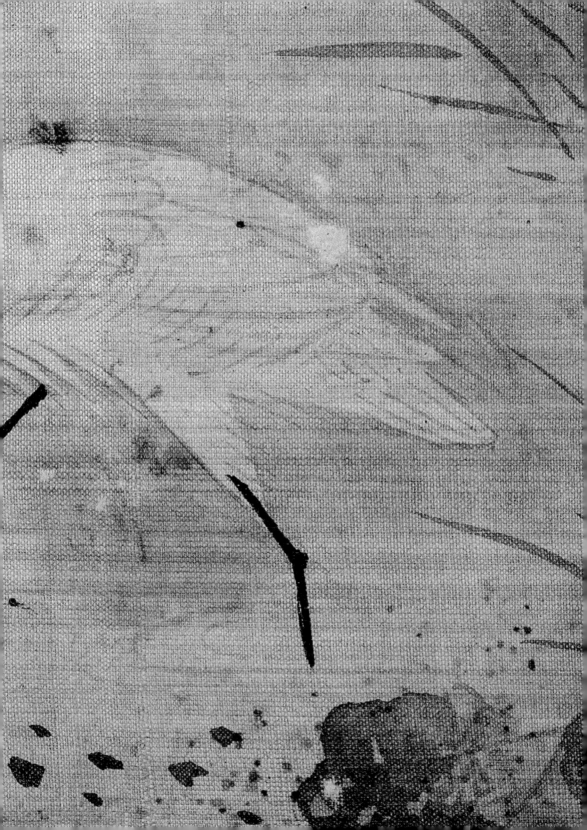

음, 과거에 수월하게 급제하기를 바라는 마음, 그리고 조선에 기여하는 큰사람이 되었으면 하는 마음이 느껴진다.

예부터 자식은 말로 키우지 말고, 몸으로 보여 주며 키우라고 했다. 쉬운 말로 명령하거나 지적하기보다는 몸으로 직접 실천하는 삶으로 보여 주라는 것이다.

자식을 키우는 어미의 가슴에는 깊이와 넓이를 알 수 없는 호수와 텃밭이 하나씩 자리를 잡기 마련이다. 어느 순간 〈노연도〉의 백로 한 쌍이 부부가 아닌 어미와 자식으로 보이면서, 이 그림에서 참된 교육학을 배우게 된다.

신사임당의 그림은 어려운 길을 가는 가족과의 잔잔한 대화다. 힘든 공부를 하는 자식들과 텃밭을 거닐며, 살아 있는 생명들을 느낄 수 있는 대화를 하고 있다. 나비가 작은 알로 태어나 두 날개를 갖는 과정과 마침내 위대한 날갯짓을 하게 된 이야기며, 들판의 꽃들이 여러 날 비바람을 맞고도 결국에는 화려하게 꽃을 피우게 된 이야기가 오갔을 것이다.

위대한 생명들의 탄생 과정에는 고독한 시간과 고통스러운 시간이 주는 철학이 존재한다. 이렇게 어머니의 시선을 통해 세상을, 인간을, 자연을, 이 모두를 하나로 묶는 우주의 원리를 알게 된다. 신사임당의 그림은 우주의 체계와 자연의 원리, 그리고 생명의 신비가 가득한 세계다.

텃밭에 머문 시선, 격물치지

—

세상의 꽃밭에는 두 종류의 풀벌레가 살고 있다. 하나는 보편적인 풀벌레이고, 또 다른 하나는 신사임당의 풀벌레다.

신사임당의 시선에 포착된 풀벌레는 격물치지格物致知에 의한 생명의 환희와 색채의 향연이다. 『대학』에 나오는 '격물치지'(『대학』의 도를 실천한 8조목 중에 첫 번째 '격물'과 두 번째 '치지'를 한꺼번에 묶은 말)는

'모든 사물의 이치를 세세하게 관찰하며 파고들어 가면, 그 이상의 깊은 앎에 이른다'는 뜻을 품고 있다. 여기서 깊은 앎이란 우리가 알고 있는 혹은 우리의 눈에 보이는 사물의 형상(현실), 그 너머에 있는 참된 것(본질, 이데아)을 알아 가는 지식을 말한다. 간단하게 말해, '사물에 대한 이치를 연구하여 모르는 일이 없도록 한다'는 말이다. 조금 더 쉽게 격물치지의 의미를 알기 위해, 이창동 감독의 2010년 영화 〈시〉의 한 장면을 떠올려 보자.

낡은 서민 아파트에서 고등학생 외손자를 키우며 살아가는 60대 중반의 여성 양미자(윤정희 분)는 국가보조금과 중풍 걸린 노인의 수발로 어렵게 생계를 이어 간다. 미자는 우연히 동네 문화센터에서 '시' 강좌를 수강하게 된다.

어느 날 수업에서 시인 강사(시인 김용택 분)는 수강생들에게 사과 한 개를 들어 보이며 "사과를 보신 적이 있나요?"라고 묻고, 인생 중후반에 이른 수강생들은 당연한 것을 묻느냐는 얼굴로 자신 있게 그렇다고 대답한다. 다시 시인이 사과가 무슨 색이냐고 물으니 수강생들은 망설임 없이 "빨간색이요"라고 대답한다. 시인은 "정말 빨간색인가요?" 하고 되묻고는 "여러분은 사과를 본 적이 없습니다"라고 한다. 시인은 시를 쓰기 위해서는 사물을 자세히 관찰해야 한다며, 사과를 직접 살펴보고 만지고 향기도 맡고 한입 베어 물기도 하면서 제대로 보라고 말한다. 그러면 사과 한 알이 열리기까지 필요했던 햇볕, 바람, 비, 흙, 미생물, 농부의 땀 등 무수한 힘들의 작용을 느낄 수 있는데, 그때 비로소 시를 쓸 수 있다고 한다. 수업 후 미자는 일상의 사물을 다시 주시하며 머릿속에 박혀 있던 이미지가 아닌 진짜 모습을 알아 간다.

나는 신사임당의 그림들이 격물치지의 실천 과정이었다고 생각한다. 허리와 무릎을 굽히고 눈을 맞출 때나 보이는 아주 작은 벌레와 들꽃을 세세하게 깊이 관찰했음이 그림에 모두 드러나기 때문이다. 신사

임당은 그 생명을 숨 쉬게 하는 햇살과 바람과 비와 흙의 작용과 의미를 느끼고 있었던 것이다.

흔히들 신사임당이 풀벌레를 그린 이유에 대해, 조선의 여자들은 외출이 쉽지 않았기에 주변에서 소재를 택했다든가, 여자의 감성적인 시선에서 고른 소재가 꽃과 나비였다고 생각한다. 이런 생각들은 물론 어느 정도는 일리가 있지만 간과한 면도 있다. 신사임당의 텃밭 나들이와 풀벌레 그림은 '보이는 것(현상)을 통해서 보이지 않는 것(본질)을 보려는 과정'으로 생각된다.

이쯤 되면, 조선 시대의 여자가 어떻게 철학적 시선을 가질 수 있었으며, 그 본질까지 해석할 수 있었겠느냐고 의문을 제기할 수도 있다. 그러나 그 근거는 신사임당이 살았던 중종 시대의 사회 분위기와 함께 신사임당의 남다른 성장 과정에서 찾을 수 있다.

당시 중종은 앞 시대에 있었던 연산군의 폭정 때문에 조선의 정치가 성종 이전으로 되돌아갔다고 생각하고, 성리학적 왕도 정치를 더욱 지향하며 신진 사림을 재등용했다. 연산군은 집권기에 정치적 토론을 벌이는 경연, 왕과 문무백관의 정치 언론을 담당하던 사간원과 사헌부 그리고 궁중의 서적을 관장하던 홍문관을 모두 없애 버렸다. 또한 조선 학문의 요람 성균관까지 연회장으로 만들어 버렸다.

이와 같은 상황에서 숨죽여 지내야 했던 조선 지식인들이 중종의 지원으로 정계에 진출하게 되고, 수많은 유교 경전을 탐구할 기회를 얻게 된다. 당시 조선에서는 인쇄술이 발달해 많은 편찬 사업이 활발하게 진행되고 많은 책들이 보급되었다.

당시 학문에 뜻을 둔 지식인들 사이에서 많이 읽힌 독서 목록 중 하나가 유학의 기본 사상을 한 권에 요약해 놓은 책이자 유가의 중요한 경서인 『대학』이었다. 이 책이 강조한 것은 공자의 가르침(유가의 주요 사상)인 수기치인修己治人이다. 즉, 스스로 자신의 몸과 마음을 닦은 후에 남

을(세상을) 이롭게 다스린다는 뜻이다. 지식인들 사이에서 인기가 있었던 이유도 책 속에 자신을 수양할 수 있는 도구와 남을(세상을) 이롭게 다스리는 방법이 들어 있었기 때문이다. 이와 같이 『대학』은 오늘날 대학의 기본 교양 교재와 같은 역할을 하며, 조선 지식인들의 학문 연구와 수양에서 매우 중요시되었다.

책의 전체 내용은 3강령 8조목으로 되어 있다. 3강령은 명명덕明明德, 신민新民, 지어지선止於至善이고, 8조목은 앞서 언급한, 첫째 격물, 둘째 치지를 이어서 성의誠意, 정심正心, 수신修身, 제가齊家, 치국治國, 평천하平天下다. 오늘날의 학자들도 사서四書인 『논어』, 『맹자』, 『중용』, 『대학』을 읽는 경우, 가장 먼저 『대학』을 읽고 그다음 『논어』, 『맹자』, 『중용』순으로 읽으라고 권하고 있다. 현재는 『대학』을 통치자를 위한 학문으로 보는 입장과 인격을 닦는 학문으로 보는 입장으로 의견이 분분하다(참고로 말씀드리면, 『대학』은 본래 『예기』의 일부 내용이었다. 주자가 공부하던 중에 훌륭한 글을 발견하고 주석을 달고 편집을 통하여 수기치인을 강조해 단행본 『대학장구』로 만들었다. 이는 주자가 세상을 뜨던 71세까지 계속 고치며 정성을 다해 완성한 책이다).

그런데 조선 시대의 여자인 신사임당이 유교 경전을 어떻게 구했고, 어려운 학문을 어떻게 이해할 수 있었는지에 대해 의문을 가진 분들이 계실 것이다. 그 답은 신사임당의 남다른 학문 탐구의 이력에 있다고 볼 수 있다. 신사임당은 외가인 강릉에서 태어나고 자라면서 매우 진보적인 가정교육을 받게 된다. 외할아버지 이사온은 학문이 깊고 개방적인 사고를 가진 인물로, 외동딸(신사임당의 어머니)과 외손녀에게 다양한 학문을 접할 수 있는 교육 환경을 만들어 준 것으로 보인다.

당시 조선의 교육 커리큘럼은 예절, 노래와 춤, 활쏘기, 마차 몰기, 글쓰기, 셈하기가 기본 교양 공부였고, 문학서인 『시경』, 정치서인 『서경』, 예법서인 『예기』, 철학서인 『역경』, 역사서인 『춘추』는 심화 공부였다.

신사
임당의
〈노연도〉

　　물론 당시의 선비들처럼 신사임당도 이 많은 과목을 다 섭렵했는지
는 알 수 없다. 하지만 외조부 덕분에 『대학』의 뜻을 헤아릴 정도의 지
식 습득은 했던 것으로 보인다. 하나의 작은 예이지만 그녀가 '사임당'
이라는 호를 직접 만든 것에서도 알 수 있다. 호를 짓는 게 조선 시대의
문화이니 뭐 대단한 일인가 할 수도 있다. 하지만 사임당이라는 호가
'중국 주나라를 세운 문왕의 어머니 태임을 본받는다'라는 뜻임을 알고
나면, 신사임당의 독서의 깊이를 가늠해 볼 수 있다. 태임은 임신했을
때 정결한 생각만 하고 부정한 것은 보지도, 듣지도, 말하지도 않는다는
삼불三不 원칙을 태교로 삼았다. 또한 양육 과정에서도 다양한 교육을
통해 아들을 제왕의 그릇으로 만든 인물이다. 신인선(신사임당의 이름)
은 이 이야기를 책으로 읽고 감명을 받아 태임을 인생의 모델로 삼았다.
그리고 스승의 '사師'자와 태임의 '임任'자, 부인을 가리키는 '당堂'자로
'사임당'이라는 호를 만들었던 것이다.

　　이런 신사임당에게 텃밭은 보이지 않는 것을 보
기 위해 보이는 것을 더욱 주의 깊게 관찰하는 학
문 탐구의 장이면서, 동시에 이이를 비롯한 자식
을 교육시키는 가르침의 정원이었다. 격물치지의 공부 방식은
과학적이고 논리적인 방법이라고 할 수 있는데, 어머니 신사임당에게
서 교육을 받은 이이의 학문 체계와 정치 이념에서도 격물치지의 이론
을 발견할 수 있다.

　　이이는 자신의 이기론을 통해 조선 성리학에서 매우 독특한 위치를
차지하고 있는 학자다. 이처럼 이이 선생이 조선의 위대한 인본주의 학
자이자 우리 민족의 큰 어른이 된 데에는, 어머니의 텃밭 속 철학과 안
목이 큰 역할을 했다고 본다.

조선 여성 화가의 작업실에서 일어난 일

—

신사임당이 대상을 바라보는 관점은 격물치지였다면, 그림의 재료를 대하는 자세는 도전과 실험의 연속이었다. 서양 미술사에서는 재료에 대한 다양한 탐색이 있어 왔는데, 그 가운데 특히 유명한 예술가가 마르셀 뒤샹이다. 그가 1917년에 발표한 〈샘Fontaine〉이라는 작품은 공장에서 만들어진 남성용 소변기로, 이것은 '레디메이드ready-made'라는 새로운 미술 형태였다. 손끝에서 태어난 작업 결과물이 아닌 '기성품'을 선택하여 전시함으로써 작품 자체보다 아이디어를 부각시켰던 것이다. 이를 통해 뒤샹은 피카소와 함께 20세기 미술사에 가장 많은 영향을 미친 사람 중 한 명이 되었으며, 팝 아트에서 개념 미술까지 20세기의 다양한 미술 사조가 출현하는 데 기여했다.

그런데 그보다 400년이나 앞선 16세기에 재료 탐구에 끝없이 도전한 화가가 바로 신사임당이다. 언뜻 보면 예술가의 손이 아닌 공장 기계가 만든 기성품을 내놓은 뒤샹의 시도가 더 혁신적인 도전 같기도 하다. 그러나 세상의 어떤 일이든 당시 상황이라는 것이 있다고 생각하면 신사임당의 끝없는 실험들도 매우 놀라운 도전이었다고 말할 수 있다.

당시 조선 시대 화가들은 중국의 유교 철학과 고전 문학에서 가져온 주제를 이상적이고 관념적인 그림으로 그렸다. 거기에는 조선의 정신, 조선의 산과 강을 담은 소재와 화법이 존재하지 않았다. 그때 신사임당은 중국 고전의 이상향을 소재로 삼지 않고, 자신이 살고 있는 조선의 현재에서 그림 소재를 선택했다.

또한 신사임당은 그림의 소재뿐 아니라 재료와 기법에서 한층 더 실험적인 자세를 취한다. 조선 시대의 그림 제작 양식에는 크게 두 가지가 있다. 물이 잘 스며드는 화선지에 먹물로 그리는 수묵화와, 잘 스며들지 않는 비단에 물감으로 색칠하는 채색화다. 사대부 화가들이나 도화서

화원들은 수묵화를 주로 많이 그렸다. 붓을 물에 적신 다음 먹물을 찍어 그리면 처음에는 진한 먹색이, 그다음에는 차차 연한 먹색이 번져 나오는데, 당시에는 먹의 이런 농담 효과를 선호했던 것이다.

하지만 신사임당은 그림의 주제에 따라서 화선지에 채색을 하기도 하고, 비단에 먹물을 사용하기도 했다. 현대인의 입장에서 보면 신선한 도전 같지 않지만 당시의 문화로 보면 획기적인 시도라고 할 수 있다.

신사임당이 특히 선호한 형식은 종이에 채색을 하는 것으로, 대표적인 작품이 《초충도 8폭 병풍》이다. 채색화는 비단 바탕에 그리는 것이 당시에 보편적이었지만, 큰 그림을 그릴 때에는 비싼 비단 대신에 화선지를 사용하기도 했다. 하지만 화선지와 비단은 그 물성이 다르기 때문에 수고로운 과정을 거쳐야 했다. 물감이 스며들지 못하도록 우선 화선지에 백반 물을 칠한 뒤에 그림을 그려야 했다. 물감이 바탕에 스며들지 않도록 하는 이유는 맑고 진한 색을 얻기 위해서다. 물감이 화선지에 스며들게 되면, 색이 뿌옇게 보이고 점점 더 두껍게 덧칠하게 되어 결국 무거운 느낌의 색깔이 되어 버린다. 비단의 경우는 더 맑은 색을 얻기 위해 비단의 뒷면까지 물감을 칠하기도 했다. 이렇게 신사임당은 까다롭고 수고스러운 작업 과정이 있더라도 도전을 멈추지 않았다.

이쯤에서 《초충도 8폭 병풍》 중에서 〈수박과 들쥐〉를 보자. 쥐가 잘 익은 수박을 갉아 먹고 있는데, 수박의 단내가 나비와 쥐를 부른 모양이다. 빨간 속살을 드러낸 수박은 씨익 웃는 사람의 얼굴 같아서 재미있다. 예부터 수박은 씨가 많아 자손의 번창을 상징하는데, 역시 다산을 상징하는 들쥐가 땅에 떨어진 씨를 맛있게 먹고 있다. 그 주위를 남녀의 사랑을 상징하는 나비 두 쌍이 날고 있다. 사랑하는 부부가 자손을 많이 두고 화목하게 살기를 기원하는 그림이다. 볼수록 색감이 너무 곱다. 당시에 일부 사람들이 중국에서 들여온 안료를 사용하기도 했지만 대부분은 자연에서 취한 안료를 사용했다. 빨간색은 꽃잎이나 곤충의 체액

—
신사임당, 〈수박과 들쥐〉
《초충도 8폭 병풍》, 16세기, 종이에 채색,
34×28.3cm, 국립중앙박물관.

에서 채집했고, 초록색이나 파란색은 돌을 빻아서 만들었으며, 흰색은 산화납이나 조개껍데기를 가루로 내어 만들었다. 이 재료들은 변색되지 않고 부드러워, 아름답고 고유한 색깔을 얻는 데 유용했다(물론 자연에서 얻은 어떤 재료들은 세월에 따라 녹아 버렸기 때문에, 우리에게 전해지지 않고 사라진 작품들도 많다).

자연에서 얻은 안료를 사용할 때는 아교 물에 섞어서 얇게 여러 번 정성을 들여 덧칠해야 하기 때문에, 그림의 준비부터 완성까지 많은 노력이 필요하다. 신사임당이 편리한 중국산* 물감보다 번거로운 우리 안료를 더 좋아했던 이유는, 생명체들의 색이 계절에 따라 시시각각 농익어 가는 놀라운 변화를 잘 표현하기 위해서였다. 자연을 표현하는 데 자연에서 채집한 색만큼 궁합이 잘 맞는 경우는 없었기 때문일 것이다. 신사임당의 재료 탐구는 이것으로 그치지 않았다.

신사임당의 작품 중에는 검은 비단에 색실로 수를 놓아 만든 병풍이 있다. 바늘이 붓이 되고, 실이 물감이 되었던 것이다. 바늘 한 땀이 붓질 한 번이다. 신사임당은《자수 초충도 8폭 병풍》을 처음부터 완벽하게 구성한 듯이 주제와 소재를 천에다 능숙하게 펼쳐 놓았는데, 그림의 재료를 자수 영역까지 확장시키고 융

신사임당, 〈수박과 들쥐〉, 부분
빨간 속살을 드러낸 수박은 씨익
웃는 사람의 얼굴을 닮았다.

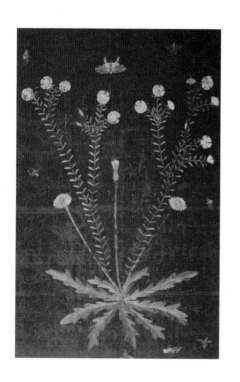

신사임당이라고 전해짐,
《자수 초충도 8폭 병풍》 중 두 폭
16세기, 검은 비단에 색실,
각각 64×40cm, 동아대학교 박물
관, 보물 제595호.

합시킨 실험을 감행한 것이다. 21세기 화가들의 다양한 그림에 익숙한 현대인의 시선에서 보면 대단한 발상의 전환이라고 생각되지 않을 것이다. 하지만 당시에는 누구도 이런 부지런한 실험을 하지 않았다.

신사임당을 훌륭한 어머니의 이미지에서 벗어나 위대한 화가로 보는 시각이 필요하다고 본다. 현모양처라는 표현은 당시 남자들의 평가이고 기록이다. 자식을 동양의 대학자로 키워 낸 공이 워낙 크기에 그렇게 평가하는 것도 무리는 아니다. 그러나 위대한 예술가의 행보가 묻히는 것이 안타깝다.

꽃밭, 그 화려한 슬픔

—

예술의 전당에서 열렸던 전시《안녕하세요! 조선 천재 화가님》에서 있었던 일이다.

그날도 나는 전시 기획 감독으로서 전시장을 돌며 전체 상황을 살피고 있었다. 김홍도와 신사임당의 그림이 걸린 전시장에 들어서니 그곳을 지키고 있던 대학생이 급하게 다가왔다. 그 몸짓을 보고 무슨 일이 생겼나 싶어 걱정이 되었는데, 대학생은 약간 흥분된 얼굴과 목소리로 이렇게 말했다. "감독님, 신사임당 작품을 보다가 훌쩍이는 분이 계셨어요."

나는 웃으며 "감기 걸리신 건 아닐까?" 하고 대답치고는 멋없는 말을 했더니, 그 대학생은 이렇게 대꾸했다. "아니에요. 이 〈초충도〉 작품을 한참 보시다가 눈가를 닦으시더라고요." 아르바이트 대학생은 작품 앞에서 감격의 눈물을 흘린 관람객을 보고 신선한 충격을 받은 게 분명했다. 그래서 전시 기획자인 내게 그 감동을 전해 주려 했던 것이다.

나는 멋없는 대답을 했지만, 그 관람객의 눈물이 어떤 의미였는지를 잘 알고 있다. 그 관람객은 신사임당의 일생, 반복된 이별과 그리움으로 멍든 가슴을 이미 잘 알고 있었던 것이다.

신사임당은 48년의 인생을 그 누구보다 최선을 다해 살다 떠나신 분이다. 성품은 차분하고 부드러웠으며 목소리는 나지막했다고 여러 기록에 전해진다. 그런 성품을 지닌 신사임당의 인생은 태어나서 세상을 떠나갈 때까지 이별과 만남의 연속이었다. 긴 그리움 끝의 만남은 언제나 짧았고, 짧은 만남 후의 이별은 언제나 길기만 했다.

첫 번째 그리움의 대상은 아버지로, 신사임당은 태어나서 16세의 처녀로 성장할 때까지 대부분의 시간을 아버지와 헤어져서 살았다. 아버지는 주로 서울에서 생활했기 때문에 가끔 강릉에 들를 때만 만날 수 있었다. 아버지와 함께 살게 된 것은 16세 되던 해였다. 3년 후인 19세에 이원수와 결혼했으니, 당연히 아버지란 존재에 대한 목마름이 있었을 것이다.

그렇게 된 연유는 신사임당의 친정어머니가 무남독녀여서 남편의 동의를 얻어 시집에 가지 않고 친정에 머물렀기 때문이다. 신사임당은 어머니와 할아버지의 빈틈없는 사랑을 받으며 컸겠지만, 가슴속에 남은 아버지에 대한 그리움은 어쩔 수 없었을 것이다. 아장아장 걷던 아기에서 솜털 보송보송한 처녀가 될 때까지, 어찌 보면 신사임당에게 아버지는 손님 같은 존재였던 것이다. 아마도 성장 과정에서 아버지가 부재했던 아픈 흔적은, 어른이 되어서도 가슴속에 성장하지 않은 어린아이의 모습으로 있었을 것이다. 아버지의 빈자리…….

신사임당의 인생에서 두 번째 그리움의 대상은 남편이 된다. 그녀는 19세 되던 해에 서울에 사는 선비 이원수와 결혼을 하게 된다. 딸만 다섯인 집안의 둘째 딸이던 그녀는 자신의 친정어머니처럼 친정 살림을 하며 강릉에서 19년을 살았다. 아버지와의 관계가 그러했듯이 남편과도 긴 이별과 짧은 만남이 반복되었다. 남편 이원수는 신사임당의 그림과 글솜씨를 친구들에게 자랑했을 만큼 아내를 사랑했지만, 신사임당은 공부를 해야 하는 남편의 등을 떠밀어 보내고는 했다.

시댁도 아닌 친정에서 19년을 살았다는 것이 특별해 보이지만, 당시

신사
임당의
〈노연도〉

신사임당, 〈꽈리와 잠자리〉
『신사임당 화첩』, 16세기,
종이에 채색, 44.2×25.7cm,
오죽헌시립박물관.

조선 사회의 풍습에서는 별난 일이 아니었다. 고려 시대부터 조선 중기까지는 여성도 남성과 평등한 입장에서 친정 조상님들의 제사를 모셨고, 재산도 남자 형제들과 똑같이 분배하여 상속받았다. 따라서 결혼 후 친정집에서 신혼살림을 차리는 것이 특별한 일은 아니었다. 부계 중심의 가족 문화가 뿌리내린 것은 17세기 이후다.

신사임당은 남편과 19년을 별거 아닌 별거 생활을 하고 뒤늦게 서울에서 살림을 합쳤다. 정작 시댁으로 가서는 강릉에 홀로 계신 친정어머니를 걱정하고 그리워하게 된다. 40년 가량을 친정어머니와 살았으니 그 애틋함도 컸다.

이렇게 신사임당은 아버지와도, 남편과도, 친정어머니와도 이별과 만남을 반복했다. 한평생을 누군가와 진득하게 살아 본 적이 없는 삶이다. 심지어 48세의 젊은 나이로 세상을 떠나는 날, 그 순간까지도 남편과 아들들을 그리워하며 쓸쓸하게 눈을 감았다. 당시 남편과 아들들이 평안도 출장길에 있었기 때문이다.

신사임당의 그림은 화면 전체가 꽃과 곤충으로 풍성한 것이 특징이다. 신사임당의 그림에서는 여백의 미가 넉넉하지 않다. 신사임당은 풀벌레 그림뿐 아니라 산수화 등의 그림과 글씨도 남겼는데, 한결같이 다른 화가들에 비해 빈 공간이 많지 않다. 여백이 있을 만한 자리에는 하얀 나비를 날게 하고, 빨간 잠자리를 날게 한다. 모두들 한 화면 안에서 북적북적 살아간다. 그림을 통해 다 함께 살고 싶은 마음을 표현한 것은 아닐까? 누구도 관심 갖지 않던 풀벌레의 존재를 눈여겨보아 주고, 예술의 근원이 되게 해 주었던 신사임당.

예술가에게 작품은 인생의 기록이라고 할 수 있다. 인생이 쓰면 쓴 대로, 달면 단 대로 작품에 감성이 녹아든다. 신사임당의 그림에도 평생을 따라다닌 그리움과 쓸쓸함이 반영되었을 것이다.

 윤덕희, 〈책 읽는 여인〉
18세기, 비단에 담채, 20×14.3cm,
서울대학교 박물관.

윤덕희의 〈책 읽는 여인〉:
여자, 소설에 빠지다

방이 아닌 뒤뜰에서

—

> 책을 읽는 사람은 깊이 생각을 하게 되고, 깊이 생각하는 사람은
> 자신의 독자적 생각을 갖게 된다. 자신의 독자적 생각을 가진 사람
> 은 대열에서 벗어나고, 대열을 벗어나는 자는 적이 된다.

슈테판 볼만의 『책 읽는 여자는 위험하다』에 있는 구절이다. 책 읽
는 사람이 위험한 이유를 스스로 생각하고, 깨우치고, 행동하니 통제하
기 어렵기 때문이라고 말하고 있다. 책은 사람을 일깨우는 기능을 가지
고 있기 때문에, 동서고금을 막론하고 책 읽는 행위에 대한 시선이 이처
럼 곱지 않은 편이다. 특히 '여자'와 '대중'에게는…….

그러고 보면 조선 사회는 여자들의 지적 행위를 그림에 담지 않았
다. 책 읽는 여인을 그림으로 남기는 것은 지적 행위를 하는 여인을 인
정하는 것이기에 금기 아닌 금기가 아니었을까 싶다.

사실 조선 선비 화가들과 도화서 화원들이 그림으로 그리지 않은 주제가 무엇이 있었던가. 선비 화가들은 사군자는 물론이고 꽃과 새, 강아지, 심지어는 집 앞 텃밭의 가지를 따서 바구니에 담아 놓고 서양의 정물화처럼 그리기도 했다. 조선 후기로 갈수록 그림 소재의 차별 없이 정말 다양한 내용들이 풍성하게 그려졌다. 다만, 현대의 미술 교과서에서 전통 회화를 이야기할 때 사군자를 강조하고 그 외의 장르를 잘 다루지 않기 때문에, 우리가 우리 옛 그림에 그렇게 많은 장르가 있는지 모를 뿐이다. 화원들 역시 풍속화는 물론 국가의 중요 행사나 〈삼강오륜도〉 같은 계몽화, 심지어 춘화까지 그리는 등 그림 주제에는 성역이 없었다.

그러나 '책 읽는 여인'을 주제로 한 그림은 좀처럼 발견되지 않는다. 천재 화가 김홍도의 그림에서도, 여인을 유난히 많이 그린 신윤복의 그림에서도 마찬가지다. 그런데 여기에 책 읽는 여인을 그린 귀한 그림이 한 점 있다. 화가였던 아버지 윤두서의 대를 이어, 그림을 그린 선비 화가 윤덕희尹德熙, 1685-1776의 〈책 읽는 여인[女人讀書圖]〉이다.

옷매무시가 단정한 양반 여인이 책 읽기에 몰입해 있다. 동그란 얼굴선과 날이 서지 않은 콧날과 콧대, 작고 도톰한 입술을 보니 조선 시대의 미인인 것 같다. 소박한 트레머리, 허리까지 내려온 단정한 저고리, 두 발을 가린 풍성한 치마까지 어느 것도 흐트러짐이 없는 여인이다. 책 읽는 곳은 조용한 방이 아닌 뒤뜰의 한구석으로, 여인의 뒤에는 화조도의 병풍이 있고 병풍 뒤로는 커다란 파초가 보인다. 여인은 딱딱한 나무 의

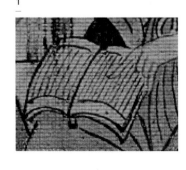

1

자에 앉아서 긴 손가락으로 한 자씩 글자를 짚고 뜻을 헤아리며 진지하게 책을 읽고 있다.

한편, 책 읽는 여인을 그린 서양화를 감상하는 것은 어려운 일이 아니다. 언뜻 생각해 보아도, 창을 통해 쏟아지는 햇살을 한 몸에 받으며 책을 읽는 여인을 그린 르누아르의 작품, 우아한 노란 드레스를 입고 푹신

2

1·2 윤덕희, 〈책 읽는 여인〉, 부분
옷매무시가 단정한 양반 여인이
긴 손가락으로 한 자씩 글자를
짚으며 책을 읽고 있다.

장오노레 프라고나르, 〈책 읽는 여인〉
1770-1772년, 캔버스에 유채, 82×65cm,
워싱턴 D.C., 내셔널 갤러리National Gallery of Art.

한 소파에 파묻혀 책 읽는 여인을 그린 프라고나르Jean-Honoré Fragonard의 〈책 읽는 여인La Liseuse〉, 강렬한 이미지가 가득한 방에서 책 읽는 여인을 그린 마티스의 작품 등이 있다. 사실 서양 미술사에서 책 읽는 여인을 그린 화가들은 일일이 열거하는 게 의미 없을 정도로 흔하다.

서양화에 등장하는 책 읽는 여인들 대부분은 실내에서 편안하게 책을 읽는 모습을 보여 준다. 쿠션이 있는 의자나 소파에 편안하게 앉거나 드러눕는 등 일상의 긴장감에서 해방된 자세를 취하고 있다. 따스한 햇살까지도 여인의 몸과 책 위에 축복처럼 쏟아진다. 책 읽기에 푹 빠진 모습은 그림을 감상하는 우리의 시선과 마음마저 편하게 만들어 주고는 한다.

이처럼 책을 어디서, 어떤 자세로 읽느냐에 따라서 책의 종류나 읽는 이의 심리 상태를 어느 정도 가늠할 수 있다. 윤덕희의 여인은 흐트러짐 없이 반듯하게 앉아서 마음과 뜻을 한데 모아 한 자 한 자 읽고 있다. 여인의 분위기로 봐서는 당시 조선 여성들의 권장 도서인 여성 교훈서는 분명 아니다 싶다.

뒤뜰이 아닌 안방에서, 무릎 위가 아닌 서안書案 위에 책을 올려놓고 좀 더 여유 있고 편안하게 읽었더라면 좋았겠지만, 지금 이 모습이 윤덕희가 살았던 숙종과 영조 연간에 실재했던 조선 양반 여성들의 일상적인 모습이려니 한다.

가사노동과 재테크를 책임졌던 양반가 여성들

—

윤덕희가 살았던 시기에 조선 양반가 여성의 삶이란 어떠했을까? 우리가 보는 텔레비전 사극처럼, 화려한 비단 치마저고리와 값비싼 장식품을 걸친 여유로운 삶이었을까?

내가 찾아본 양반 여성들을 위한 교훈서에는 '여공女工'과 '치산治産'이라는 용어가 자주 등장하며, 누누이 강조되고 있었다. '여공'은 공장에서 일하는 여직공의 준말로, 근현대의 시장경제 시기에 만들어진 용어 같지만, 사실은 조선 시대 부녀자들이 하던 길쌈질이나 양육, 빨래, 요리 등 가사노동 전반을 상징하는 용어다. 그만큼 당시 여성들이 많은 가사노동을 했다는 것을 알 수 있다. 한편 '치산'은 오늘날의 재테크라고 할 수 있는데, 집으로 들어오는 수입 및 지출을 관리해 가족 경제를 책임지는 것을 가리킨다.

양반가 여성의 남편은 오늘날의 공무원 시험이나 고시에 해당하는 과거에 급제해야 관직에 나갈 수 있었다. 그 어려운 공부는 십 년이 걸릴지 이십 년이 걸릴지 몰랐다. 그러니 부인들은 남편의 공부를 뒷바라지해 가며 살림을 일궈야 했다.

용어라는 것도 시대의 거울 역할을 하기 때문에, 조선 시대 자료에서 여공과 치산이라는 용어가 계속 주장되고 권유되었다는 사실은 당시 양반가 여성들의 생활상을 엿볼 수 있게 해 준다. 왜곡된 텔레비전 사극 때문에 양반 여성이라고 하면, 가세가 많이 기운 경우를 제외하고는 노동이나 경제 활동과는 거리가 먼 도도한 여인 정도로 생각한다. 신분적으로 양반이기 때문에 노동에서 면제되었을 것 같은 생각이 들지만, 극소수를 제외한 대부분의 양반 여성들은 여공이라 일컫는 가사노동과 치산이라 불리는 재산 관리 및 집안 노비의 인력 관리 등을 책임지고 있었다.

윤덕희의
〈책 읽는
여인〉

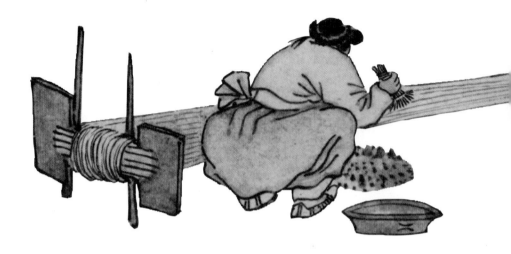

　대가족 제도 속의 삶에서 하루 종일 종종거리다 보면, 물 말은 밥이나마 입에 넣는 것도 잊어버리고 살게 된다. 가문이 클수록 수발을 들어야 할 가족의 수가 많고, 챙겨야 할 제사와 집안 대소사도 잦아 1년 내내 음식 장만을 하다가 허리가 휘었다. 더구나 추운 계절이고 더운 계절이고 찾아오는 손님은 왜 그리도 많은지. 그런데도 가문의 얼굴을 생각해서 새 밥과 새 반찬으로 상을 차려 내가야 했고, 그사이에 집에서 부리는 머슴들의 밥을 제때 챙기지 않으면 논일이고 밭일이고 꼭 탈이 났다.

　그러니 산통이 있을 때까지 일하고, 애 낳고도 하루 만에 또 부엌일에 나선다. 애를 낳고 3일이라도 누워 있자 하면 자신의 일이 손위 동서의 몫이 되고 시어머니의 몫이 된다. 입 나온 손위 동서의 눈치를 보고 살림을 다 부술 듯이 감정을 푸는 시어머니의 눈치를 보니, 차라리 부엌에서 일하는 것이 속 편하다. 그러던 중에 빈혈이 와서 아궁이의 불 조절을 잘못해 밥이 타기라도 하는 날에는 신발짝으로 등허리를 맞기

김홍도, 〈길쌈〉, 부분
조선 시대의 여성들은 계층과 상관
없이 많은 가사노동에 시달렸다.

도 한다. 지금처럼 세탁기만 있었어도, 다리미만 있었어도, 전기밥솥만
있었어도 좋았을 것이다. 이것이 우리 어머니이자 할머니, 그분들의 친
정어머니와 시어머니, 또 그 윗대 양반가 여자들의 삶이었다.

그러니 머리가 딱딱하게 굳지 않는 한, 가슴이 차갑게 식지 않는 한,
이런 고단한 현실에서 벗어나 좀 더 자유롭고 편안한 세상을 그리며 출
구를 찾는 것이 당연하다. 나를 찾아 훨훨 떠나는 여행을 생각하기도 한
다. 그런데 조선 사회는 유람을 떠나는 양반 여성을 바람난 여자로 여겼
고, 심지어 『경국대전』에서는 '유생이나 부녀로서 절에 올라가는 자, 사
족士族의 부녀로서 산천에서 놀이나 잔치를 즐기는 자는 곤장 100대에
처한다'라고 할 정도였다. 이런 사회 분위기에서 여행이란 가당찮은 일
이다. 마음의 출구를 찾지 못하고 혼란스러울 때 양반 여성의 유일한 위
안은 책 읽기다.

그 시대의 한 여인이 내적으로나 외적으로나 팍팍하고 버거운 무게

의 삶을 잠시 내려놓고 뒤뜰로 나와 책을 읽고 있는 것이다. 그녀는 애당초 현실이 버겁다 하여 불평한 적은 없다. 다만 햇살 같은 한 줌의 시간만 주어진다면 감사하고, 그 한 줌의 시간에 보배로운 책 한 권을 읽을 수 있다면 행복하다. 책을 통해 궁핍한 영혼을 구원하고, 책을 통해 열악한 현실을 이겨 내고, 책을 통해 조금은 가당찮은 것을 상상해 보고, 책을 통해 지혜로운 사람의 덕담이나 조언을 듣고, 책을 통해 먼 나라를 여행할 수 있기 때문이다.

책 읽는 여인의 모습은 아침 햇살에 반짝이는 이슬만큼이나 싱그럽다. 책 한 권을 통해 다른 세계로 젖어 드는 눈빛과 그 세계를 점점 넓혀 가는 과정을 보는 것은 마치 내가 책을 읽는 것처럼 감동적이다. 특히 조선 시대이기에 더욱 그렇다.

이 그림과 관련하여 생각나는 전시회가 하나 있는데, 2011년 이화여자대학교 박물관에서 열린 《가인佳人—동양 미술 속의 아름다운 사람들》이다. 한국, 중국, 일본 3국의 전통 미술 속 가인들의 아름다움을, 외모보다는 내면적인 가치에 초점을 맞추어 정의해 보는 전시였다. 전시는 동양 미술에 표현된 아름다운 사람의 모습을 청심淸心, 의인義人, 미인美人, 예인藝人, 선인仙人으로 분류했는데, '미인' 부문에 윤덕희의 〈책 읽는 여인〉이 선정되어 있었다. 해설문에는 다음과 같은 내용이 실려 있었다. "조선 시대의 미인은 단지 외적인 아름다움에 기준한 것이 아니라 현모양처가 되기 위해 독서하는 정숙한 여인의 모습으로도 재현되었다." 이 글을 읽고 조선 시대의 미인이 단지 외적인 아름다움에 기준한 것이 아니라는 말에는 공감했지만, 현모양처가 되기 위해서만 독서를 했을까 하는 생각을 했다.

'현모양처상像'은 조선 사회의 기득권층 남자가 바라는 상이며 요구였지, 양반 여성이 스스로 '현모양처가 되는 것'을 인생 최대의 화두로 삼고 일상의 모든 행동반경을 좁히지는 않았을 것이다. 화가 윤덕희가

〈책 읽는 여인〉을 보편적인 남자의 시선으로 그렸다고는 생각되지 않는다.

길쌈은 멀고 소설은 가깝다

—

조선 사회가 여성들을 정신적, 육체적, 물질적으로 극심하게 억압하고 통제한 것은 17세기 중반부터 19세기까지다. 이 시기에 〈책 읽는 여인〉이 그려졌다. 당시 지적 수준이 높은 양반 가정에서 자라 어느 정도 교양을 갖춘 여성들에게 나라가 권장하는 책이 『여사서女四書』였다. 이 책은 『여범첩록女範捷錄』, 『여계女誡』, 『여논어女論語』, 『인효문황후내훈仁孝文皇后內訓』을 묶은 것이다. 이 네 권의 집필자들은 각자 다른 시대에, 다른 신분을 가졌던 여자 세 명과 남자 한 명이지만, 남편에 대한 정절과 순종 그리고 예의범절을 강조한 내용은 한결같다. 영조 때 이 네 책에서 조선 여자들에게 권장할 만한 내용을 뽑아 한글로 토를 달고 해석하여 조선 스타일로 재편집한 책이 『여사서』다.

이 책은 양반가의 아버지가 딸들에게, 오빠가 여동생들에게 권장한 책이다. 이것만으로는 부족했던지 유서 깊은 가문에서는 시집가는 딸에게 아버지가 직접 교훈서를 써서 건네주며 여성 주체로서 갖는 지성과 감성을 묻어 두도록 했다. 그러나 사회적인 억압 가운데서도 딸들이, 며느리들이, 아내들이 실제로 읽은 책은 따로 있었다. 바로 소설이다. 당시 여성들이 얼마나 많이 소설을 읽었던지, 이를 개탄하는 글들이 여기저기서 쏟아져 나온다. 물론 개탄하는 사람들은 남자다.

조선 후기의 실학자 이덕무가 『사소절士小節』에 쓴 내용을 통해 당시 여성들의 독서 풍토를 한번 살펴보겠다. "여자들이 집안일과 길쌈을 게을리하며 소설을 돈 주고 빌려다 읽는다. 여기에 빠지고 혹하기를 마지않아 한 집안의 재산을 탕진하는 사람까지 있다." 이덕무의 말을 통해

당시 여자들이 얼마나 소설을 많이 읽고 있었는지 알 만하고, 남자들이 소설을 읽는 여자들을 얼마나 못마땅해했는지도 알 만하다.

채제공이 『여사서』 서문에 쓴 글의 내용은 더욱 심하다.

> 요즘에 부녀자들이 매일 하는 일은 오직 소설 읽기뿐이다. 소설에 몰입하는 정도가 날이 갈수록 더하는데 그 책의 종류가 천백 종에 이르렀다. 책 장사꾼들이 이것을 깨끗이 베껴 모두 빌려 주고는 그 세를 거두어들여 이익으로 삼는다. 부녀자들이 식견이 없어 비녀와 팔찌를 팔거나 혹은 돈을 꿔 소설을 다투어 빌려 와서 그것으로 긴 날을 보낸다. 음식과 술 만드는 것도 모르고 베 짜는 책임도 모르니, 대개가 이렇다.

소설을 읽는 여자들을 식견이 없다고 비하하고 또 여자들이 해야 할 일을 안 할까도 걱정하고 있다. 이덕무, 채제공은 당시 진보적 지식인들이었는데도 소설 읽는 여자들을 보는 시각은 거의 '세상 말세'라는 식이다. 그런데 소설책의 종류가 천백 종이라는 구절에서 당시 여성들 사이에서 소설 열풍이 대단했음을 알 수 있다.

천백 종의 소설들 중에서 가장 많이 읽힌 '히트' 소설을 몇 가지만 보자면, 허균이 조선 시대의 사회 모순을 비판한 『홍길동전』, 김만중이 사대부가의 처첩 갈등을 빗대서 당쟁의 갈등을 그린 『사씨남정기』, 역시 김만중이 귀양지에서 어머니 윤씨 부인을 위하여 유교·불교·도교 사상을 섞어 인생무상의 주제를 담아 쓴 『구운몽』, 숙종 때 쓰인 작품으로 짐작되는 작가 미상의 『박씨전』 등이 있다. 『박씨전』에는 병자호란을 배경으로 양반 여성 박씨가 피화당이라는 특별한 공간에 앉아서 여종 계화를 내세워 청나라 장수를 물리치는 내용이 담겨 있다.

그리고 놀랍게도 당시에 180권짜리 대하소설도 있었다. 한 집안의

이야기가 4대에 걸쳐 전개된다. 가족 구성원의 출세와 일부다처제의 가족 형태가 일으키는 희비극부터 음모가 난무하는 궁중까지, 여기에 영웅의 활약상까지 전개되는 등 박진감 넘치는 이야기로 되어 있다. 바로 고전 소설 중 가장 긴 대하소설 『완월회맹연玩月會盟宴』이다.

　이렇게 인기 있던 소설들은 일상의 행동을 규제하는 강압적인 교훈서와는 전혀 다른 내용들로, 현실 속 문제들을 다루면서 착한 사람은 행복해지고 나쁜 사람은 벌을 받는다는 결말을 담고 있다. 이것이 양반가 규수들에게도 묘한 카타르시스를 안겨 주며 폭넓게 읽히는 요인이 되지 않았을까 싶다.

　그러나 무엇보다도 소설에 대한 '중독'은 억압적이던 사회 제도에서 벗어나고 싶었던 당시 여성들의 절실함에서 비롯되었을 것이다. 그러므로 아버지, 남편, 오빠들의 극심한 우려에도 불구하고 소설은 널리 읽

혔는데, 〈책 읽는 여인〉에서 여인이 읽는 책도 교훈서가 아닌 소설일 가능성이 높아 보인다.

따뜻한 가슴에만 보이는 풍경
—

여인을 보는 화가 윤덕희의 시선은 따뜻하다. 여성이 담장 안에서 아버지와 남편과 아이들을 위한 존재로만 강요당하던 시대에, 윤덕희의 그림 안에서는 여성이 누구의 딸도, 아내도, 어머니도 아닌 한 인간으로 등장하고 있다.

앞서 말씀드렸듯이 조선 시대의 그 많은 선비 화가들이나 화원들은 양반가의 여인들을 그린 적이 없다. 양반가의 여인은 물론이고 왕실의 지체 높은 대왕대비도, 왕비도, 공주도 그려진 경우가 없다. 그나마 그려진 여인들은 서민층의 여인들이다. 화가들에 의해 그려진 여인들은 빨래를 하고 있거나 절구질을 하고 있거나 길쌈질을 하고 있기 때문에, 손을 놓고 허리를 편 이가 없다. 당시 사회 분위기로 봐서는 여자는 그림 속 여자들처럼 부지런해야 한다는 계몽적인 성향도 다분히 담겨 있는 것이다.

그림에 자유롭게 등장하는 여성들은 들로 산으로 가서 사내들과 유흥을 즐기는 직업여성, 즉 기생이다. 어떻게 보면 양반가의 여인들은 서민층 여인들보다도, 기생들보다도 시선을 받지 못한 존재였다고 볼 수 있다. 존재감이 없는 양반 여성을 따뜻한 시선으로 담은 윤덕희는 아버지의 시선과 그림에서 영향을 받았다. 그의 아버지 윤두서는 당시 사회의 소외 계층이었던 서민, 천민을 조선 최초로 그림에 담고자 했던 선비 화가로 평가받고 있다.

윤두서의 〈나물 캐기〉[採艾圖]를 보자. 봄날의 산속에서 나물을 채취하는 두 여인이 있다. 여인들은 머리에 수건을 쓰고 팔소매를 걷고 치마

윤두서, 〈나물 캐기〉
18세기, 비단에 담채,
30.2×25cm, 개인 소장.

는 올려 허리끈으로 질끈 동여맸다. 한 여인은 나물을 캐는 뾰족한 도구와 나물 담을 바구니를 들고 가까이에 있는 나물을 한 포기라도 놓치지 않겠다는 듯이 허리를 굽힌다. 다른 여인은 허리를 쭉 펴고 먼 곳에서 나물을 찾는다. 오른쪽 위에서 왼쪽 아래로 가파르게 들판이 펼쳐져 있어 약간 불안한 구도 같지만, 그림 뒤편에 높은 산봉우리를 그려 넣음으로써 두 여인이 깊은 산속에서 나물을 채취하는 장소성을 강조했다.

　물론 윤두서는 이 그림에서 아들 윤덕희가 그린 〈책 읽는 여인〉과는 다르게 노동하는 여인들을 그렸지만, 여인들이 삶에 충실한 순간을 사진으로 포착하듯이 그림으로 기록했다. 무엇보다 개인적으로 이 그림을 좋아하는 이유가 세 가지 있다. 우선은 노동하는 여인들을 답답하고 억압적인 담 안의 공간이 아니라 담 밖의 넓은 장소, 즉 공기가 살아 있는 들판에서 만날 수 있다는 점이 좋다. 다음으로는 노동하는 여인이 잠시라도 허리를 펴고 있는 모습을 볼 수 있다는 것이 좋다. 마지막으로 하늘을 훨훨 자유롭게 날며 노래하는 작은 새를 그렸다는 점이 좋다.

　윤덕희는 〈책 읽는 여인〉을 통해 여성의 감성적인 부분만 재조명한 것이 아니라 새로운 화법도 시도한 것을 알 수 있다. 시, 서, 화가 한 화면에서 조화를 이루는 우리 옛 그림은 문학 장르와 미술 장르를 융합했다는 점에서, 서양화에서는 맛볼 수 없는 독특한 멋과 최고의 가치를 전해 준다. 그런 중에 윤덕희는 이 그림에서 시, 서를 그림 위에 직접 써 내려가는 대신에, 책이라는 문학 아이콘을 직접적으로 그려 넣었다. 독특

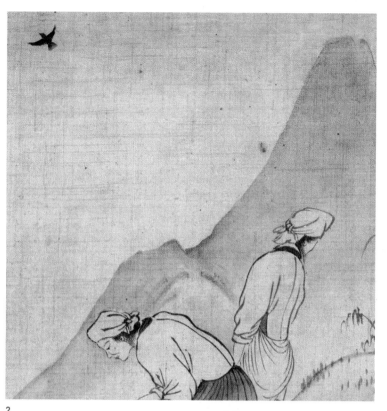

2
—

1·2 윤두서, 〈나물 캐기〉, 부분
하늘을 자유롭게 나는 새는 답답한
담 안의 공간에서 벗어나 들판으로 나온
여인들의 마음을 대변하는 듯하다.

윤덕희의
〈책 읽는
여인〉

한 우리 그림의 멋과 맛을 색다르게 구성한 것이다.

　이렇듯 18세기의 어느 화가도 갖지 못한 따뜻한 시선의 화가 윤덕희
덕분에 다양한 읽기의 즐거움이 있는 〈책 읽는 여인〉을 만날 수 있었다.
책 읽는 여인의 배경에, 죽은 사람의 영혼을 불러내 살릴 수 있다는 신
비스러운 능력을 가진 파초를 큼지막하게 그려 넣은 화가의 의도 또한
잘 알겠다.

남계우, 〈화접쌍폭도〉
19세기, 종이에 담채,
각각 121.6×28.5cm,
국립중앙박물관.

남계우의 〈화접쌍폭도〉: 사색하는 나비의 비행

꽃이 나비에게

—

아침에 호랑나비를 보면 그날에 좋은 일이 생기고, 이른 봄에 노랑나비나 호랑나비를 보면 그해에 운수가 좋다는 말이 있다. 그러나 정반대로 이른 봄에 흰나비를 보면 그해에 상복을 입게 되고, 나비가 불에 뛰어드는 장면을 보면 일이 실패할 징조라는 말도 있다. 게다가 나비를 만진 손으로 눈을 비비면 눈이 먼다는 치명적인 금기가 전해지기도 한다. 이처럼 나비의 작은 날갯짓은 언뜻 보면 자유롭고 아름답지만, 희비극의 경계 사이에서 큰바람을 만든다.

그래서인지 동서고금의 예술가들 중에는 나비를 모티프로 작품을 한 이들이 많다. 이탈리아 르네상스 시기에는 나비를 연구하다가 아찔한 절벽 아래로 떨어질 뻔한 레오나르도 다 빈치가 있었고, 우리에게는 19세기 조선 때 '남나비'로 불릴 정도로 나비를 사랑했던 선비 화가 일호一濠 남계우南啓宇, 1811-1890가 있다.

〈화접쌍폭도花蝶雙幅圖〉에서는 그가 채집한 나비들을 만날 수 있다.

두 폭의 그림 중에 왼쪽 그림에서는 나비가 등나무 꽃 주위를 날고 있고 오른쪽 그림에서는 모란꽃 주위를 날고 있다. 두 화폭이 서로 조응하며 하나의 큰 이야기를 만들어 내는데, 나비가 아름다운 만큼이나 함께 등장하는 꽃들도 시선을 끈다. 화가는 일생 동안 나비를 애지중지했으니 함께 짝을 이루는 꽃도 신중하게 선택했을 것이다.

어느 꽃과 먼저 인사할까 망설이던 중에 '환영'이란 꽃말이 반갑고 고마워, 등나무 꽃이 만든 시원한 그늘 밑으로 들어가 본다. 작은 자루 같은 꽃들이 옹기종기 모여 소담스러운 큰 송이를 이루며 주렁주렁 달린 모양이, 한여름에 아찔한 향기를 내는 아카시나무 꽃송이 같기도 하고, 상큼한 포도송이 같기도 하다. 메마른 한여름 땡볕에도 풍성하게 결실을 맺는 모습은 등나무, 아카시나무, 포도나무가 서로 아름답게 견줄 만하다.

등나무 꽃은 흰색도 있지만 대부분은 연보라색으로, 낮의 햇빛에 드러나는 색깔은 현기증을 느낄 정도로 화사하고, 밤의 달빛에 물든 색깔은 마치 사람을 홀릴 것같이 신비스럽다. 시간이 쌓일수록 가지끼리 서로를 휘감으며 뻗어 나가는 힘찬 모습이 꽤 볼만한 풍경을 연출하는데, 그림 속 등나무 꽃은 아직 그만큼의 시간을 갖지는 못한 것 같다.

지금은 흔하지 않지만 예전에는 어디에다 시선을 두어도 발견되던 나무가 이 등나무였다. 어른이 손을 뻗으면 닿을 높이에서 봄에는 어린 잎이나 꽃을 나물 반찬으로 내어 주었고, 여름이면 보랏빛 지붕이 된 무성한 잎과 꽃으로 소낙비처럼 퍼붓는 한여름 햇살을 막아 주었으며, 가을이면 열매를 고소한 간식거리와 치료약으로 제공해 주었다. 그야말로 아낌없이 모두 내어 주는 나무가 등나무가 아닌가 싶다. 이렇게만 말씀드리면 등나무가 서민들만의 벗 같지만 한때 임금님에게도 훌륭한 버팀목이 되어 준 기록이 있다.

영조는 재위 41년쯤에 거동이 불편해졌다. 신하들이 회의를 열고 등

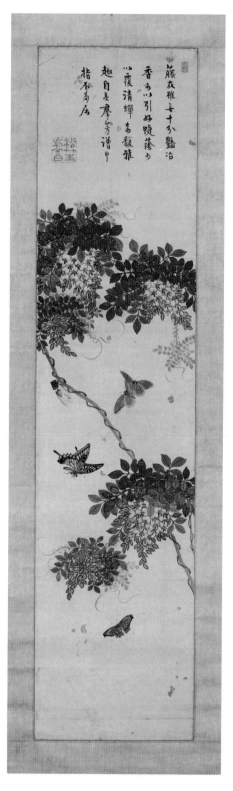

나무 줄기가 탄력이 좋은 데다가 그 모양까지 훌륭해 임금님의 지팡이로 전혀 손색이 없다는 의견을 모아, '만년등'이라는 지팡이를 만들어 영조에게 선물했다. 가지끼리 서로를 휘감는 등나무 지팡이도 멋스럽지만, 서로를 감싸 안는 임금과 신하의 관계도 참으로 멋있다는 생각이 든다.

〈화접쌍폭도〉에 그려진 등나무 주위에는 나비 네 마리와 매미 한 마리가 날아들었다. 남계우는 등나무 꽃을 그린 이유를 이렇게 밝히고 있다.

> 등나무 꽃은 비록 매우 고운 것은 아니나
> 그 향기는 좋은 나비를 끌어들일 수 있고
> 그 그늘은 시원한 매미를 감싸 줄 수 있으며
> 기복奇馥과 아취雅趣만은 여러 화초 가운데에서도 뒤지지 않는다.

이제 탐스러운 모란꽃에게 다가가 보기로 한다. 모란꽃의 속성은 꽃 이름에서 제대로 표현되고 있다. 종자를 생산하면서도 굵은 뿌리 위로 새싹을 돋게 하는데, 그것이 마치 수컷의 형상을 하고 있어 '수컷 모牡' 자와 '붉을 란'자를 합친 '모란牡丹'이란 이름을 가지게 되었다. 또한 이것과 관계없이 '목단'이라 부르기도 한다. 상상만으로도 행복해지는 '부귀'라는 귀한 꽃말도 좋고, 크기도 꽃 중의 꽃이랄 수 있을 만큼 탐스럽다 보니 한국, 중국, 일본의 전통 정원에서 많은 사랑을 받았다. 모란꽃은 노란 꽃술 주위로 여러 층을 이루는 큰 꽃잎과 흰색·분홍색·붉은색의 화사한 색상으로 사람들의 시선을 확 사로잡는다. 그러다 보니 민간에서 궁궐에 이르기까지 이 꽃을 침구용품, 결혼 예복, 병풍 등에 소담스럽게 수놓고는 했다. 옛날에는 복스럽고 덕 있는 미인들에게 하는 최고의 칭찬이 활짝 핀 모란꽃 같다는 말이었다.

사실 모란꽃은 동양뿐 아니라 유럽에서도 아낌없는 사랑을 받았다.

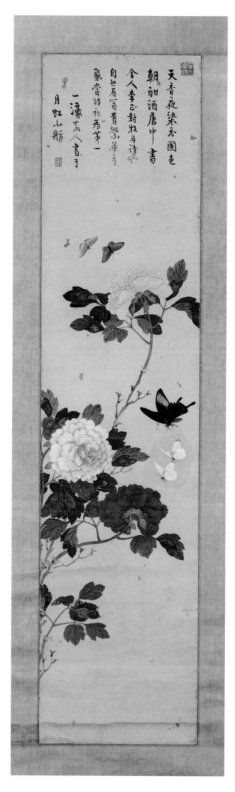

남계우, 〈화접쌍폭도〉, 부분
흰색, 분홍색, 붉은색의
탐스러운 모란꽃 주위로
나비 다섯 마리가 날고 있다.

1 남계우, 〈화접쌍폭도〉, 부분
등나무 꽃의 빛깔은 낮의 햇빛 아래서
보면 현기증을 느낄 정도로 화사하고,
밤의 달빛 아래서 보면 사람을 홀릴 것
같이 신비스럽다.

1
—
2

2 남계우, 〈화접쌍폭도〉, 부분
모란꽃은 '부귀' 라는 귀한 꽃말 때문에
도 그렇고 또 꽃 중의 꽃이라고 할 만큼
탐스럽다 보니, 한국, 중국, 일본의 전통
정원에서 많은 사랑을 받았다.

서양 미술사에서는 모란꽃을 모티프로 한 그림을 어렵지 않게 발견할 수 있는데, 프랑스 인상파 마네도 모란꽃 정물화를 자주 그린 화가 중한 명이다. 이렇게 한국, 중국, 일본, 프랑스의 예술 작품에 모란꽃이 자주 등장한 이유는, 나라마다 품종이 따로 있을 정도로 서식지가 넓게 분포되어 있는 데다 부귀라는 좋은 꽃말을 가졌기 때문일 것이다.

그런데 지금 불현듯 모란꽃처럼 한국 사람들의 오해를 많이 받는 꽃도 없겠다 싶다. 누가 모란꽃에 향기가 없다고 했을까? 모란꽃 향기를 맡아 본 사람들은 알 것이다. 모란의 향기가 코끝을 간질인다는 사실을. 아마도 모란꽃에 대한 오해는 신라 선덕여왕이 공주 시절에 당나라에서 선물로 보내온 모란꽃 그림을 보고 "벌과 나비가 그려지지 않았으니 이 꽃에는 향기가 없나 보다"고 말한 일화에서 기인한 것 같다.

개량된 품종에 따라 향기 없는 모란꽃이 존재하는지도 모를 일이지만, 당나라 시인들이 지은 시에 모란꽃의 향기에 대한 묘사가 있는 것을 보면 모란꽃은 원래 향기를 가진 꽃이다. 따라서 당나라 황제가 선덕여왕에게 아직 배우자가 없음을 놀리기 위해, 원래 있어야 할 나비와 벌을 빼고 꽃만 그리게 했다는 주장이 설득력 있다. 하여튼 그 일화 때문에 괜히 멀쩡한 모란꽃이 향기 없는 꽃이 되어 버렸다.

남계우는 모란꽃을 그림에 담고 당나라의 시 〈모란〉을 인용했다.

> "밤이라 옷에 맑은 향기가 물들고,
> 아침이라 고운 얼굴에 술기운이 올랐네."
> 이 시는 당나라 중서사인인 이정봉의 〈모란〉이다.
> 저절로 부귀와 번화繁華의 기상을 가져서 당시에 제일이라 칭했다.

'환영'의 등나무 꽃도, '부귀'의 모란꽃도, 나비가 있음으로써 향기가 짙어지고 색상도 더욱 선명해진다. 또한 나비도 꽃이 있음으로써 그 비

행에 힘이 실리고 그 존재가 더 귀해진다. 이 그림을 보면서 세상은 서로 부족한 것을 채워 주며 더불어 살아가는 훌륭한 조화의 예술 작품이란 생각을 한다.

〈화접쌍폭도〉의 아름다운 비밀
—

20세기 나비 박사 석주명은 남계우의 그림에서 나비 37종과 암수까지 구별해 냈다고 한다. 19세기 화가의 정확한 묘사력이 20세기 나비 박사의 눈까지 호사하게 한 경우로, 그만큼 나비에 대한 남계우의 표현력이 매우 사실적이고 정교했다는 증거다. 석주명 박사는 직접 살아 보지 못한 과거 시간 속의 나비들을 화가의 손끝을 통해 살아 있는 듯 생생하게 발견했으니, 나비 학자로서 얼마나 감격했을까 싶다.

만약 화가가 방에 편안하게 앉아 잠깐씩 본 나비를 상상하여 그렸다면 나비 박사는 그런 호사를 누리지 못했을 것이다. 남계우의 그림을 보노라면, 꽃과 나비의 계절이 돌아오면 학처럼 고아한 선비가 이슬에 옷 젖는 줄도 모르고 살금살금 나비를 따라다니는 모습이 떠오른다. 고도의 집중력과 관찰력으로 나비의 날갯짓 하나하나를 살펴보고 느끼고 사생한 남계우의 자세는 감성적인 화가라기보다는 연구에 몰두하는 과학자 같다.

남계우의 나비 그림 덕분에 나도 나비 관련 책 속을 여러 날 비행했다. 그러던 중에 발견한 사실은 남계우가 특히 좋아한 나비는 동양권에 분포하는 호랑나비, 긴꼬리제비나비, 외눈이지옥사촌나비였다는 것이다. 물론 이 밖에도 수많은 종의 나비를 그렸지만 특히 이 세 나비들은 어느 그림에든 단골로 등장한다. 또 남계우의 그림에 등장하는 나비들은 당시 다른 화가들의 나비에 비해 유난히 크다. 원래 나비는 수컷보다 암컷이 더 크기 때문에 남계우가 그린 나비가 주로 암컷이라는 사실을

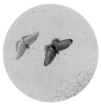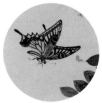

남계우, 〈화접쌍폭도〉, 부분
남계우의 그림 속 나비들은 후대
학자에 의해 종류와 암수까지도
구분될 수 있을 정도로, 생태학적
인 연구를 기반으로 그려졌다.

알 수 있다.

　〈화접쌍폭도〉는 물론, 그의 다른 화접도花蝶圖(꽃과 나비를 그린 그림)에 단골로 등장하는 나비들은 날개 무늬는 강렬하지만 색은 단순한 편이다. 왜 그랬을까를 가만히 생각해 보았다. 다른 나비들은 날개의 무늬와 색이 꽃가루를 흩뿌려 놓은 듯이 복잡하고 화려해서, 꽃과 함께 그려지면 꽃도 나비 같고 나비도 꽃 같아 시선을 분산시킨다. 그래서 아마도 꽃과 나비를 각각 살리기 위해 단순한 무늬의 나비를 선택하지 않았을까 싶다. 그 예가 등나무 꽃 바로 위를 날고 있는 호랑나비로, 노란색 바탕에 검은색 줄무늬가 그림에 활기를 더하고 있다. 또 모란꽃 주위를 날고 있는 긴꼬리제비나비도 날개가 검고 크기 때문에, 탐스러운 모란 꽃들과 예쁜 나비들 사이에 있어도 그 존재감이 확연하게 드러난다.

　이 그림에 등장하는 나비들은 꽃향기에 취했는지, 모두 꽃송이를 향하여 포르르 날고 있다. 호랑나비와 긴꼬리제비나비 같은 강렬한 나비

를 제외한 다른 나비들은 두 마리씩 다정하게 쌍을 이루어 날고 있다. 확실히 사람이나 나비나 외로운 혼자보다는 둘이 보기에 더 좋은 듯하다.

그러고 보니 키가 비슷한 두 꽃나무가 이토록 조화로울 수 없다. 화가는 두 폭의 화면 각각에 다른 꽃과 나비들을 그려 넣었지만, 전체적인 화면 구성은 두 폭이 마치 한 작품처럼 보이도록 했다.

그런데 사실은 등나무의 높이는 10미터 정도이고 모란의 높이는 대부분 2미터로, 두 나무의 생태학적인 높이가 같지 않다. 그러므로 그림 속 꽃과 나비는 자연이 낳고 키운 대로 아주 자연스럽게 무리를 이루고 있는 듯 보이지만, 사실 그 구도는 화가가 회화적 탐구 자세로 치밀하게 구성한 것들이다. 자세히 보면 화면 구도와 색채 효과를 연구하여 그린 것을 알 수 있다.

오른쪽 그림을 보면 모란꽃 가지가 약간 기울어진 채 화면의 왼쪽 아래에서 오른쪽 위로 향하고 있다. 모란꽃은 모두 세 송이다. 두 송이의 연분홍 모란꽃은 한 가지에 피어 있는데, 위의 한 송이는 나비 두 마리를 환영하듯 꽃잎을 열고 있으며, 다른 한 송이는 화면의 오른쪽 아래 모서리를 향해 있다. 그리고 붉은 모란꽃이 세로 화면의 1/3 지점에서 이 모든 상황을 떠받치고 있다. 나비는 맨 위의 연분홍 모란꽃에 앉으려는 두 마리와 맨 아래의 붉은 꽃으로 날아드는 두 마리, 그리고 중앙에서 화면의 중심을 잡듯이 위치한 큰 긴꼬리제비나비 한 마리까지, 모두 다섯 마리가 등장한다.

다음은 왼쪽 화폭을 보자. 등나무 꽃과 나비도 오른쪽 화폭의 구성과 비슷한 상황을 연출하고 있다. 등나무 줄기가 오른쪽 아래에서 왼쪽 위로 대각선을 그리며 올라가고 있는데, 윗부분에 꽃 세 송이, 아랫부분에 두 송이, 그렇게 총 다섯 송이가 그려져 있다. 이 꽃들 사이에는 아직 자리를 잡지 못하고 선회하는 나비 네 마리와 줄기에 자리를 잡은 매미 한 마리가 있다. 그래서 곤충이 모두 다섯 마리다.

숫자를 한번 보자. 모두 홀수다. 정리하여 말씀드리면 그림 두 폭 안에 배치된 각 요소들은 모두 홀수로 구성되어 있다. 우리나라의 전통에서는 홀수와 짝수를 음양의 원리로 보았다. 홀수는 양수이며 길로 정신이라고 생각했고, 짝수는 음수이며 물질이라고 생각했다. 이 기회에 우리 민족이 중요하게 여기던 명절을 살펴보면, 1월 1일 설날, 3월 3일 삼진날, 5월 5일 단옷날, 7월 7일 칠석날, 9월 9일 중굿날로 모두 홀수인 것을 알 수 있다. 이처럼 전통 사회에서 홀수가 갖는 의미는 대단했다. 남계우도 그런 의미를 가지고 꽃과 곤충을 홀수로 그려 넣었다고 해석할 수 있다.

남계우가 홀수를 사용한 예는 동산방화랑에서 기획한 《조선 후기 화조화전展》에서도 다시 한 번 경험했다. 이 전시에는 남계우의 두 작품이 걸려 있었는데, 괴석을 배경으로 원추리와 나비를 그린 그림과 괴석을 배경으로 용담과 나비를 그린 그림이었다. 그때 갑자기 혹시나 하는 호기심이 발동해서 두 작품 속의 나비를 눈으로 따라가며 세어 보았다.

각 작품에는 홀수인 열한 마리의 나비들이 날고 있었다. 그래서 같이 전시된 작품들 중에 남계우가 화접도를 공부할 때 영향을 받은 것으로 전해지는 심사정과 김홍도의 화조화뿐 아니라 영향을 받지 않은 화가들인 신윤복, 장승업 등의 화조화도 함께 살펴보았다. 그 화가들의 그림에서는 홀수, 짝수가 의도적으로 선택되지 않았다. 이처럼 남계우의 〈화접쌍폭도〉는 꽃과 나비를 아름답게 조화시킴과 동시에, 나비들을 홀수로 등장시킴으로써 최고로 길한 그림이 되었다.

남계우, 생태학의 정원으로 간 이유

—

사의화寫意畫를 주로 그리던 당시의 선비 화가들에 비하면 남계우는 분명 다른 정신세계를 가진 선비 화가인 게 틀림없다. 더구나 조선의 손꼽

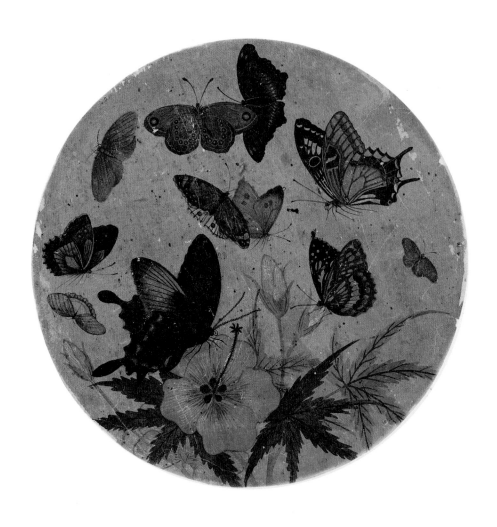

남계우, 〈화접도〉
『근역화휘槿域畵彙 人帖』, 19세기,
종이에 채색, 지름 26.2cm, 서울대학교 박물관.

히는 사대부 명문가의 자손이 여기저기 폴폴 날아다니는 나비에 몰입한 연유 또한 있을 것이다.

명문가 이야기가 나왔으니 이 기회에 그의 조상 한 분을 살펴보자면, 조선 후기의 문신이자 서인 소론의 영수였던 남구만이 그의 5대조 할아버지다. 남구만은 조선 붕당정치의 절정기였던 효종, 현종, 숙종 시대에 세 왕을 모시며 정치면 정치, 경제면 경제, 심지어는 법률 행정과 군사 행정 그리고 의례까지 그야말로 다방면에서 뛰어난 운영 능력을 보여 주었던 인물이었다. 정치 현안에서는 자신이 옳다고 생각하는 바를 굽히지 않았는데, 현종 때 남인과의 예송 논쟁이 그랬고 숙종 때 서인 노론의 영수이자 조선 후기 정치계와 사상계를 호령하던 송시열과의 대립도 그런 경우였다.

그러나 사적인 공간에서의 그는 사람을 대할 때 직위를 떠나 항상 인자한 눈빛과 음성을 띠었는가 하면, 청렴하고 검소하며 학문을 좋아하는 성품으로 항상 옆에 책을 두었다. 이처럼 남구만은 뛰어난 공직 생활뿐 아니라 모범적인 사생활로 인해 여러 기록들에서 칭송을 받았다. 그중 최고의 칭찬은 "하늘에서 조선을 위해 큰 인물을 내렸다"라는 기록이 아닌가 한다. 정말 남다른 인품을 가진 어르신이었던 모양이다.

그러나 우리가 남구만을 좀 더 가깝게 느낄 수 있는 것은 아무래도 이분의 시조 덕분일 듯하다. 교과서에 실려 있던 '동창이 밝았느냐'를 이분이 지었는데, 어린 날에 아무것도 모르고 과제로 외웠던 기억이 떠오른다.

남계우의
〈화접
쌍폭도〉

동창이 밝았느냐, 노고지리 우지진다.
소 치는 아이는 상기 아니 일었느냐.
재 너머 사래 긴 밭을 언제 갈려 하느니.
(동쪽 창문이 벌써 밝아졌느냐? 종달새가 울고 있다.

소를 돌보는 아이는 아직도 일어나지 않았느냐?

고개 너머의 이랑 긴 밭을 언제 갈려고 하느냐?)

이렇게 대단한 가문의 후손이었던 남계우가 나비를 쫓아다닌 이유는 당시의 사회 분위기와 연관하여 생각할 수 있다. 그의 5대조가 활동한 시대는 남인과 서인, 또 서인에서 분파된 노론과 소론이 서로 견제하고 치열하게 대립했어도 소론이 정권 실세였던 시기도 있었다. 그러나 100여 년의 시간이 흘러 남계우가 살았던 순조, 헌종, 철종 시대는 안동 김씨 일문이 흥선대원군의 등장 전까지 60여 년을 견제 세력도 없이 조정을 장악하던 시기다. 이 때문에 소론과 남인, 그리고 노론에서 분리된 시파 등은 중앙 정치에서 멀리 밀려나 있었다.

조선 역사에서 당파는 치열한 당쟁으로 인한 폐해도 많이 발생시켰지만, 한편으로는 집권 세력을 감시하고 견제하며 새로운 대안을 제시하는 언로言路 역할도 했다. 치열했던 당쟁은 영조의 탕평 정책으로 서서히 막을 내리고 정조 시대에는 정치적 안정 속에서 국가가 번영기를 갖게 된다. 그러나 정조의 갑작스러운 사망으로 11세의 어린 순조가 즉위하면서 안동 김씨가 등장한다. 이후 60여 년을 잇는 안동 김씨의 세도 정치에서 견제 세력이 없었던 탓에, 정권이 독점되고 신하들이 임금에게 말을 올리는 언로가 막히는 등 총체적인 위기가 닥치면서 조선에 몰락의 기운이 감돌기 시작한다.

이를 보면 좋은 정책이란 것도 결국은 훌륭한 왕과 훌륭한 신하들이 존재할 때 나라를 발전시키는 좋은 도구가 되고 좋은 결과를 낳는 것임을 알 수 있다. 안동 김씨 일문의 세도 정권 아래서, 입은 있으나 말을 할 수 없었던 남계우를 비롯한 많은 선비들은 실학에 더욱 몰입하게 된다.

실생활에 도움이 되는 학문을 지향하던 실학은 임진왜란(1592-1598)과 정묘호란(1627) 그리고 병자호란(1636-1637)을 겪으며 경제적

위기에 처해 있던 백성들의 삶을 위해 17세기 중엽부터 일부 지식인들 사이에서 시작되었다. 실학자들은 정치, 군사, 경제, 문화, 민생 등 국가 전반에 걸쳐 개혁을 주장했다. 조선 건국 사상인 성리학은 초기에는 조선을 안정된 사회 체제로 만들어 가는 데 큰 공헌을 했다. 하지만 실학자들은 변하는 시대에 적응하지 못하고 혼란에 빠진 당시의 조선에서 사변적이고 관념적인 생각의 틀을 가진 성리학이 계속 유효한지에 대해 의문을 제기하며 사상적 각성을 촉구했던 것이다.

청나라를 치자는 북벌론이 등장하면서 실학은 잠시 주춤했다. 그러다가 영조·정조 시대를 거치면서 청나라를 정벌하는 것보다 우선 시급한 백성들의 현실적인 문제를 해결해야 하고, 또 청나라를 능가하는 탄탄한 나라를 만드는 것이 진정한 복수라는 북학파의 주장이 다시 힘을 얻었다. 이에 청나라와 서양의 학문과 문물을 적극적으로 배우고 수용하려는 실학이 융성하게 된다.

당시의 청나라는 영국, 프랑스, 러시아 등 서양의 자본주의가 무력으로 유입되면서 중국 역사상 최대의 변혁기를 맞고 있었다. 서양의 무기 제조법이나 세계 지도 제작법은 물론, 바로크식 건축 양식, 명암법과 원근법을 사용하는 서양화법 등 다양한 서양 학문이 청나라 전반에 보급되었다. 특히 서양의 자본주의는 청나라를 명분보다는 실리를 중시하는 상공업 정책 중심으로 변화시키게 되었다. 사상에서도 현실과 실천을 중시하는 유학의 한 분파인 양명학, 폭넓은 자료 수집과 엄격한 증거를 통해 객관적이고 실증적인 방법으로 경전을 연구하는 고증학이 유행하고 있었다.

이런 청나라를 다녀온 조선의 지식인들이라면 새로운 문화의 등장에 충격을 받았을 게 분명하다. 서구 열강이 동아시아로 밀려오는 서세동점西勢東漸의 정세에 위기감을 느낀 조선 지식인들은 외국의 학문과 문물을 수용하면서, 조선의 사회 제도는 물론이고 지리, 풍속 등에 대한

기존의 학설도 전면적으로 재검토하게 된다. 그 과정에서 여러 저서들이 편찬되기도 하는데, 정약전이 유배지 흑산도의 해산물을 채집하고 관찰해서 기록한『자산어보慈山魚譜』도 그중 하나다.

당시 조선은 몰락하고 있었지만 그 속에서 근대화의 씨앗인 실학이 꽃피고 있었던 것이다. 이와 같은 상황에서 조선의 선비 화가 남계우에게 실학 사상과 함께 나비가 날아왔다. 그는 동물적 감각과 예리한 관찰력으로 나비를 채집하고 사실적으로 묘사했던 것이다.

얼마 전에 우연하게 모 박물관의 학예사가 남계우의 〈화접도〉에 대해서 "그의 그림은 호방하고 깊은 맛이 없는 것은 어쩔 수 없지만"이라고 평한 것을 보았다. 나는 이 평가가 문인화에 기준을 둔 것이라고 생각한다. 그림에 대한 평가는 누구나 자유롭게 하는 것이지만, 21세기의 우리는 조금 더 넓은 시각에서 다른 각도로 남계우의 예술관에 접근할 필요가 있어 보인다. 본질적으로 성향이 다른 문인화와 견주어 깊은 맛이 없다고 평가하기보다는, 조선의 화접도에 새로운 유형을 제시했다고 접근해 보는 것이 어떨까?

남계우, 〈화접쌍폭도〉, 부분
남계우가 조선 나비를 채집하
고 사실적으로 묘사한 배경에
는 실학 사상이 있었다.

호접지몽과 프시케

—

2011년 여름이었던 것으로 기억하는데 국립광주박물관에서 《나비야 청산 가자》라는 기획전이 열렸다. 남계우 탄신 200주년 기념으로 열린 기획전이었는데, 그때 전시 주제였던 '나비야, 청산 가자'라는 글귀가 지금도 가끔씩 머릿속을 훅 지나가고는 한다. 여러 잡다한 일정에 꽁꽁 묶여 있으나 진행과 결과 면에서는 별 신통함이 없거나 머리가 지끈거리는 문제 앞에 서면 나도 모르게 '나비야, 청산 가자'를 중얼거리게 되니, 무슨 연유인지 잘 모르겠다. 이렇게 잘 지은 전시 주제는 전시 내용만큼 중요하다.

청산에서 날고 있는 남계우의 나비들을 한참 바라보다 보면 "나도 저 나비처럼 훨훨 날아 어디론가 가고 싶네. 나비야, 너는 좋겠다" 하고 혼잣말로 투정을 부리게 된다. 하늘을 나는 것에 대한 동경이 있나 보다. 그러다가 어느 사이에 중국 전국 시대 사상가였던 장자가 자신의 철학을 집대성한 책인 『장자』의 「제물론」에 나오는 '호접지몽胡蝶之夢'에 이르게 된다.

언젠가 내가 꿈에서 훨훨 나는 나비였다. 아주 기분이 좋아 내가 사람이었다는 것을 모르고 있었는데, 얼마 후 잠에서 깨니 틀림없는 인간 나였다. 도대체 인간인 내가 꿈에 나비가 된 것일까? 아니면 나비가 꿈에 이 인간인 나로 변해 있는 것일까?

꿈이 현실인지 현실이 꿈인지, 도대체 그 사이에 어떤 구별이 있는 것인가? 나와 나비는 분명 별개의 것이건만 그 구별이 애매함은 무엇 때문일까?

남계우의
〈화접
쌍폭도〉

장자가 꿈속에서 나비가 되어 즐겁게 날아다녔다는 것이다. 전쟁이 끊이지 않던 전국 시대를 살던 장자가 힘이 곧 천하를 지배하는 원리가 된 시대를 보면서 삶이란 도대체 무엇인가, 어떻게 살아야 하는 걸까 하고 사색이 깊어졌구나 싶다. 나의 어느 날처럼……

이 글에서는 장자가 자신의 사상을 호접지몽으로 표현했는데, 나비를 통해 어떤 것에도 구속되지 말고 자유롭게 살 것을 말하고 있다. 노자의 사상을 이어받은 장자는 우리의 고단한 삶의 나약해진 틈을 살짝 파고들어 당신의 시각대로 당신의 본성대로 행동하라고 유혹한다.

그러면서 호접지몽의 나비를 통해서 '경계 위에서 놀기'와 '기준의 설정'에 대해 꽤 난이도 높은 질문을 던지고 있다. 만물이 하나가 된 절대 경지(이쪽도 저쪽도 아닌 경계)에 서 있게 되면, 인간이 곧 나비일 수 있고 나비가 곧 인간일 수도 있다. 이 현실도 꿈과 구별이 없다고 한다. 그러므로 삶의 고뇌에 힘들어하지 말고 초연하게 노닐라는 것이다. 장자는 사람의 치열한 힘으로 이루어진 군더더기 많은 인위적인 것이 아닌, 무위無爲에 진정한 완성이 있다고 보았다.

그러고 보면 세상만사에 옳음과 그름, 선함과 악함, 아름다움과 추함의 경계는 어디 있고, 그 기준은 무엇일까? 사실 누가 그것을 구별할 수 있을까? 또 누가 그것을 제대로 평가해 줄 수 있을까? 가끔 경계와 기준이라는 질문을 내 직업이나 삶의 방식에 연결시켜 고민해 보기도 하는데, 미완의 인간인 탓인지 내공이 부족한 탓인지 번번이 벽에 부딪치고 만다. 그리고 이쪽이면 이쪽, 저쪽이면 저쪽으로 확실하게 소속을 밝히기를 요구하는 현시대에는, 경계에 설 때 비로소 자유로워진다는 주장은 머리로는 이해하지만 몸으로는 실천하기 힘든 숙제가 되어 버렸다.

내가 '나비야, 청산 가자'를 자꾸 읊조리는 것은 '나비야, 청산을 가자, 호랑나비야, 너도 가자, 가다가 길 저물거든 꽃잎 속에서 자고 가자,

꽃잎이 푸대접하거든 잎에서라도 자고 가자'라는 민요에 익숙한 까닭도 있겠지만, 어쩌면 마음 가는 대로 유유자적하며 노닐 듯 살아가는 '소요유逍遙遊'에 대한 갈증 혹은 그리움 때문이 아닐까 한다.

명예, 돈, 권력에 큰 욕심이 없고 내가 먹을 도토리는 내가 줍는다는 마음으로 주어지는 일에 감사하며 순간순간 최선을 다해 살고 있다. 그런데도 어느 날은 눈 멀쩡하게 뜬 채로 엉뚱한 내용을 마우스로 클릭하여 일 진행에 심각한 오류를 일으키는 만성피로에 빠진 내 자신과 마주하게 된다.

이 시대는 평범하고 소박하게 사는 것에 만족하는 나와 내 이웃들까지도 폭주하는 기관차처럼 정신없이 살게 한다는 생각이 요즘 들어 수시로 든다. 장자가 살았던 약육강식의 전국 시대 못지않게 치열한 21세기를 살자니, 어떻게 자유를 꿈꾸지 않으며 어떻게 하늘을 나는 것을 동경하지 않을 수 있겠는가. 이처럼 동양 사상에서는 자연에서 온 나비는 자연과 함께 크게 노닌다는 거대한 놀이 정신을 상징한다.

자연에 대한 관심, 자연과 예술의 연계는 서양에서도 고대 그리스 이후로 계속 진행되어 왔다. 고대 그리스의 철학자 아리스토텔레스는 『시학』에서 "예술은 자연을 모방한다"라고 했고, 18세기 독일의 사상가 고트홀트 레싱은 "예술은 자연의 완성이다"라고 했다. 반면에 19세기 영국의 소설가 오스카 와일드는 "자연은 예술을 모방한다"라고 주장했는데, 어째 인간이 시간이 흐를수록 거대한 자연 앞에서 경거망동하고 있다는 생각이 들기도 한다.

자연과 인간의 관계를 나타내는 다양한 상징물들 중에서 나비는 가장 의미심장한 것이 아닐까 싶다. '정신분석학psychoanalysis'에서 '정신psych'의 어원은 '프시케Psyche'라는 그리스어인데, 이 단어는 '영혼'과 '나비'라는 두 가지 뜻을 지니고 있다.

고대 그리스인들은 애벌레가 허물을 벗고 나비가 되어 천상으로 비

남계우의
〈화접
쌍폭도〉

—
프랑수아 제라르François Gérard,
〈프시케와 에로스Psyché et l´Amour〉
1797년, 캔버스에 유채,
186×132cm, 파리, 루브르 박물관.

상하는 모습을 '정신'에 비유하고, 그 변태 과정을 신화로 만들었다. 그 뒤로 많은 화가들이 변태 과정을 자기 나름의 해석과 방식으로 표현해 왔는데, 고통의 순간을 나타내었는가 하면 고통을 이기고 장엄하게 비상하는 순간으로 그리기도 했다.

이렇듯이 자연에서 날아온 나비들은 동서양의 예술과 문학 등 여러 분야의 창작자들에게 화수분처럼 끊임없이 창작의 영감을 자극하는 매우 매력적인 소재인 게 틀림없다. 설혹 행과 불행 사이를 날아다니더라도 말이다. 지금 이 순간, 반짝이는 햇살을 온몸으로 받으며 날고 있는 나비 한 마리를 본다.

남계우의
〈화접
쌍폭도〉

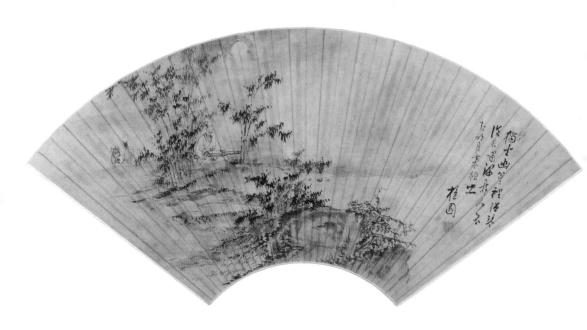

 김홍도, 〈죽리탄금도〉
19세기 초, 종이에 채색,
23.5×63.7cm, 고려대학교 박물관.

김홍도의 〈죽리탄금도〉:
펼침과 접힘, 그 사이에서

대나무 숲 속의 독주회

—

단원 김홍도의 〈죽리탄금도竹裡彈琴圖〉는 부채에 그림을 그린 선면화扇面畵다. 그 어떤 그림보다 감상하는 맛이 일품인 작품이다. 그림이란 원래 1차적으로 눈을 즐겁게 하여 마음을 편안하게 하는 특성을 가지고 있지만, 이 그림은 눈은 물론이고 귀도 코도 입도 즐겁게 한다. 우리 몸의 모든 감각기관을 꼼지락꼼지락 살아 움직이게 한다. 세상의 소박하고 아름다운 소리를 가득 담고 있기 때문이다.

가벼운 옷차림의 인물이 한밤중에 대나무가 군락을 이룬 깊은 산속에서 '금琴'이라는 현악기를 멋지게 연주하고 있다. 비록 들어 줄 청중은 없지만, 하늘에서는 달님이 훌륭한 조명을 만들어 주고 땅에서는 대나무가 협연을 해 주고 있으니 이만한 연주회가 또 어디에 있겠나. 대나무 숲에 바람이 머물고 있다.

조선 그림에는 현악기를 연주하는 선비들의 모습이 종종 등장한다. 그것은 아마도 『논어』에도 드러날 정도로 음악 애호가였던 공자의 영

향 때문이기도 할 것이고, 조금 더 확장된 시각에서 보면 유학의 '예악禮樂 사상' 때문이기도 할 것이다. 공자는 사람의 품성이나 나라의 운영을 위해 이성과 감성의 조화를 말했다. 인仁의 실천 방법인 '예禮'는 단순한 예의범절 이상의 정치·경제·법과 도덕을 의미하는 이성적 키워드이고, '악樂'은 음악·그림·춤·노래·시 같은 예술을 총칭하는 감성적 키워드다. 공자는 이 둘을 상생적인 관계로 보고, 이성과 감성이 서로 보완하는 조화의 미를 통해 나라도 원만하게 만들 수 있다고 했다. 조선 시대에 관혼상제冠婚喪祭의 의례 때 음악을 연주한 이유도 이와 무관하지 않다(물론 서양의 아리스토텔레스도 『정치학』의 마지막 부분에서 국가와 개인의 행복을 위한 교육의 중요성을 여러 장에 걸쳐 상세하게 설명하면서 읽기와 쓰기, 그리기, 체육 그리고 음악을 강조했다. 특히 그는 사람의 인성과 감성이 만들어지는 과정에서 음악의 영향력을 강조했지만, 악기를 직접 연주하는 것에는 회의적이었고 귀로 듣는 음악 감상을 권유했다).

이렇게 음악 애호가였던 공자와 그의 학문의 영향으로 우리는 금을 비롯하여 현악기를 들고 있는 선비들을 그림에서 종종 만날 수 있다.

현을 타는 인물과 차를 끓이는 시동 사이에 있는 대나무들을 자세히 보라. 시동 옆의 대나무들은 시동을 보호하듯이 시동 쪽으로 기울어져 있고, 금을 타는 인물 주위의 대나무들은 인물과 보름달을 바라보듯이 그쪽으로 기울어져 있다.

나무들의 기울기가 한 방향이라면 바람이 불어오는 방향을 짐작하겠는데, 이 그림에서는 바람의 방향을 알 수 없다. 다만 사그락사그락 소리가 들릴 뿐이다. 선비의 연주가 지금 한창 절정에 이른 듯이 현이 하나도 보이지 않는다. 김홍도는 인물이 신기에 가까운 솜씨로 악기 연주에 몰입한 순간을 보여 주기 위해 현을 세세하게 표현하지 않았는지도 모르겠다. 어쩌면 대나무가 방향을 알 수 없게 움직이는 까닭은 바람 때문이 아니라 금 연주에 홀려 춤을 추고 있기 때문이 아닐까 하고 생각

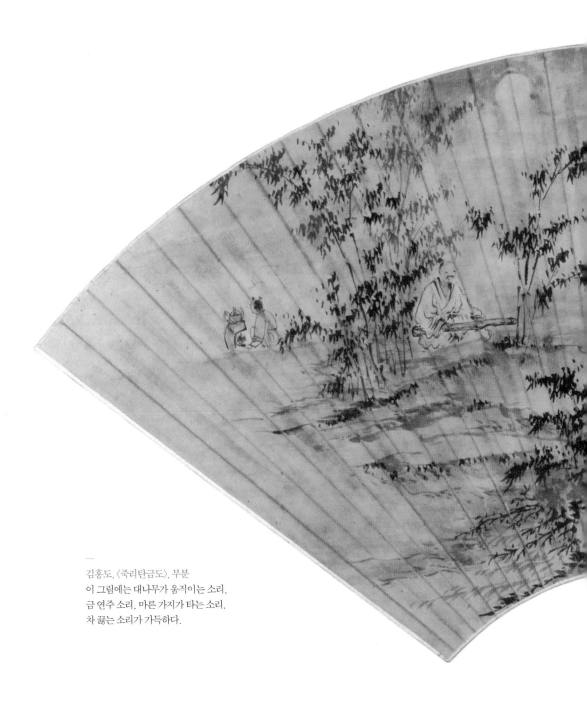

김홍도, 〈죽리탄금도〉, 부분
이 그림에는 대나무가 움직이는 소리,
금 연주 소리, 마른 가지가 타는 소리,
차 끓는 소리가 가득하다.

하게 된다.

이 그림에는 대나무가 움직이는 소리, 금 연주 소리, 마른 가지가 타는 소리, 차 끓는 소리가 화면 가득히 차고 넘쳐 하늘까지 넘실대니, 우리 귀까지 즐겁다.

그런데 악기를 연주하는 선비보다 더 부러운 사람이 있다. 차 끓이느라 수고하고 있는 시동이다. 시동은 혼자 이 귀한 연주회의 청중이 되어 음악에 취한 것 같다. 어린 나이의 시동에게는 잠을 자는 것이 더 꿀맛일지도 모르지만, 이 같은 한밤의 연주회를 몇 번 거치면서 귀가 트여 훌륭한 음악을 즐기고 있을 것이다.

화객과 문객들 사이에서 금의 최고 연주자로 언급된 인물은 중국 춘추 시대의 백아伯牙이고, 최고의 음악 평론가로는 그의 벗 종자기鍾子期가 유명하다. 훌륭한 연주는 그 음악을 제대로 이해해 줄 귀를 필요로 하고, 훌륭한 음악만이 훌륭한 귀를 올바르게 쓰이게 해 준다. 백아는 자신의 음악을 제대로 이해하던 종자기가 죽은 뒤로 다시는 연주를 하지 않았다고 한다. 그래서 '백아가 (절친한 벗의 죽음을 슬퍼하며) 스스로 거문고의 줄을 끊다'는 뜻의 고사성어인 백아절현伯牙絶絃이 생겨났다. 저 시동이 종자기만큼의 귀를 갖고 있는지는 의문이지만, 어쨌거나 듣는 이가 있어야 연주 음악이 살 것이니 시동은 귀한 존재다.

시동의 뒷모습에는 어떤 움직임도 없는데, 연주에 방해가 되지 않으려고 조신하게 있는 듯도 하고, 음악 소리에 마음이 부모와 형제가 있는 고향까지 내달리고 있는 듯도 하다. 이렇게 음악을 연주하는 선비도, 음악을 듣는 시동도 절정에 이른 음악에 취해, 차가 끓은 지 오래되었지만 아무도 음악을 끊지 않는다.

그런데 갑자기 시동이 끓이는 차는 무슨 차일까 궁금해진다. 나는 가까운 곳에서 차의 단서를 찾아보았다. 그림의 배경이 대나무 숲이니 아마도 대나무의 어린잎으로 끓이는 죽로차이지 싶다. 옛 선비들이

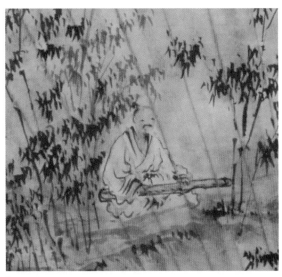

1

2

1 김홍도, 〈죽리탄금도〉, 부분
가벼운 옷차림의 인물이 대나무를
협연자로 삼아 금이라는 현악기를
멋지게 연주하고 있다.

2 김홍도, 〈죽리탄금도〉, 부분
차를 끓이고 있는 시동은
이 연주회의 유일한 청중이다.

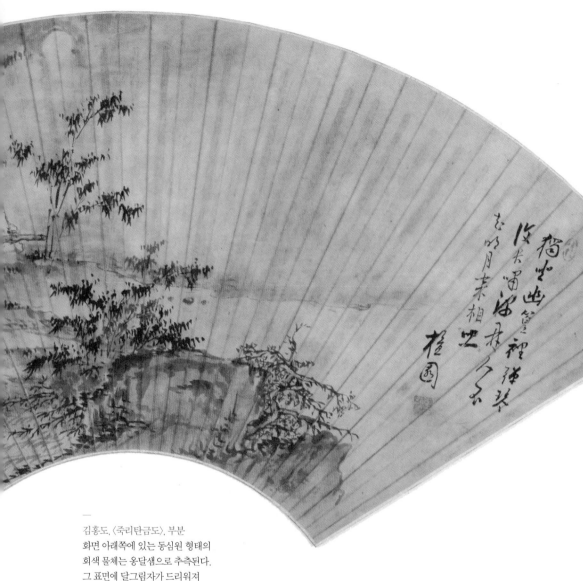

稻

俊
大
唱
幽
篁
裡
彈
琴

古
明
月
来
相
照
人
不
知

檀
園

김홍도, 〈죽리탄금도〉, 부분
화면 아래쪽에 있는 동심원 형태의
회색 물체는 옹달샘으로 추측된다.
그 표면에 달그림자가 드리워져
있기 때문이다.

나 스님들이 부드러운 순과, 더도 덜도 아닌 딱 그만큼 깊고 은은한 향과 맛 때문에 자주 마셨던 차이기 때문이다. 선비는 흥에 겨운 금 연주를 끝내면 따뜻한 차를 한 잔 마실 것이다. 더없이 흡족한 연주였을 테니 차 맛도 일품일 것이다. 그림을 감상할 뿐인데 훌륭한 차 한 잔을 나눠 마신 기분이다.

그림의 아래쪽에는 옹달샘이 있다. 모든 것이 더 이상 넘칠 수 없는 것은 차가운 옹달샘이 그 역할을 해 주기 때문인 듯하다. 사실 처음 이 그림을 만났을 때는 바위인가 했던 옹달샘이다. 일부에서는 여전히 바위라고 보는 의견도 많다.

그러나 바위가 아닌 물이라고 추측하는 이유는 밝은 저 달 때문이다. 달빛이 밝으면 그림자가 따라다닌다. 전문가가 이 작품을 찍은 고해상도의 이미지를 컴퓨터로 부분 확대하여 보니, 바위처럼 보이는 물체의 왼쪽 표면 위로 짙은 그림자가 드리워져 있었다. 이 세상 만물은 해와 달을 등지게 되면 그 앞으로 그림자를 드리우는데, 화면 왼쪽 위에 달이 떠 있고 아래쪽으로 그림자가 생겼기에 그림자의 자리를 맑은 옹달샘이라고 해석해 본다. 사실 그림이 시이고 시가 그림인 이 작품에서 모든 것을 포용하는 물이 아닌 딱딱한 바위를 그려 넣었다면, 그 분위기가 반감될 것이다. 게다가 작은 괴석이 그림의 오른편 끝, 작은 나무 뒤에 등장하고 있다.

땅의 동그란 옹달샘과 하늘의 동그란 보름달, 차 끓이는 시동과 연주하는 성인, 신비로운 소리를 들려주는 오동나무로 만든 금과 협연을 해 주는 춤추는 대나무, 왼쪽 공간의 채움과 오른쪽 공간의 비움…….

이 모든 것이 우리의 오감을 즐겁게 해 주는 데 부족함이 없다. 공자가 음악을 통한 마음의 순화와 화합을 말했다면, 이 그림만큼 화합에 의한 조화의 미를 보여 준 경우도 흔치 않을 것이다. 옛 화가들은 달을 나타낼 때 직접 그리지 않고 주변의 하늘빛이나 구름 모양을 세세하게 표

현하여 달을 간접적으로 드러내는 화법인 홍운탁월법^{烘雲托月法}을 지향했다. 지금 이 그림에서 홍운탁월의 의미를 알겠다.

숲으로 간 중년 남자들

〈죽리탄금도〉 부채를 솔솔 부치면 몸은 물론이고 마음에도 새 바람이 불어올 것만 같다. 이 그림은 시의 뜻을 주제로 그린 시의도^{詩意圖}이니 시에 머물러 본다.

> 홀로 대나무 숲에 깊숙이 들어앉아
> 거문고도 타고^{彈琴} 휘파람도 불어 본다.
> 산림에 묻혀 있어 누가 알까 싶지만
> 밝은 달이 찾아와서 반기네.

여기서 '탄금^{彈琴}'이라는 구절은 원래 '금도 타고'라는 뜻이지만, 현재는 금이라는 악기가 연주되지 않으므로 이해하기 쉽게 거문고로 번역되기도 해서 이에 따랐다.

회화적인 표현이 살아 있는 이 시는 '시의 부처'로 불린 중국 당나라 시인 왕유가 지은 〈죽리관^{竹里館}〉이다. 왕유는 청아한 자연을 꾸밈없이 있는 그대로 묘사한 시인이자 담백한 그림을 잘 그렸던 화가다. 송나라의 소동파는 왕유의 시와 그림에 대해 "시에는 그림이 있고, 그림 속에는 시가 있네"라고 표현한 바 있는데, 왕유의 시가 조선의 화가 김홍도의 손끝에서 그림으로 재탄생한 것이다.

김홍도를 비롯한 조선 후기의 화가들은 송시^{宋詩}보다는 당시^{唐詩}를 그림 주제로 선호했다. 송나라 시는 이민족의 침략에 의해 발달한 사변적이고 논리적인 개혁 사상에서 영향을 받아 담담하고 차분하다. 반면

김홍도, 〈죽리탄금도〉, 부분
이 그림의 발문에는 창작의
원천이 된 시가 실려 있다.

에 당나라 시는 두 번의 경제 발전기와 쇠퇴기를 경험한 탓에 한 사람의 인생사를 펼치듯이 다양한 감정들을 절절하게 묘사하고 있다. 이렇게 인간적인 정감을 담은 당나라 시가 송나라 시보다는 그림 표현에 더 적합했던 것으로 보인다.

우리에게도 잘 알려져 있는 중국 최고 시인들로 '시의 신선'이라 불리는 이태백과 '시의 성인'이라 불리는 두보 역시 당나라 때 활동했다. 한 세기에 한 명 나올까 말까 한 천재가 비슷한 시기에 한꺼번에 등장했다는 것이 흥미롭다. 이 중에서 조선 화가들의 사랑을 가장 많이 받은 시인은 왕유와 두보였던 것으로 보인다.

김홍도의 〈죽리탄금도〉의 유래가 된 〈죽리관〉은 왕유가 망천별장에서 지은 시로, 별장 근처의 경치를 노래한 『망천집』에 실려 있다. 왕유는 병약한 어머니를 위해 공기 좋고 경치 좋은 곳에 별장을 구했지만 오래지 않아 어머니와 사별하게 되고, 혼자서 3년 동안 별장에 칩거하며 시

집을 남겼다. 시집 속에는 그곳의 풍경과 그 안에서 지낸 자신의 생활이 고스란히 녹아 있다. 화가 김홍도 덕분에 최고의 시인 왕유를 만났으니 그의 작품을 더 만나 보려 한다. 꾸밈없고 맑은 성품을 가진 시인의 진솔한 일상이 회화적 표현에 의해 마치 그림처럼 눈앞에 펼쳐진다.

이곳에 들어온 지 몇 해던가. 번화한 도시에서 먼 곳이다 보니 매사가 한가롭다. 찾아오는 사람도 없고 얽매인 일도 없으니, 새소리가 들리면 느지막이 일어나 게으른 아침을 먹고, 가끔씩 책을 보다 지치면 호수를 건너 언덕에 오른다. 정오의 해가 푸른 이끼 위를 노을빛으로 물들이도록 숲 속은 고요하여, 지나가는 사람이 있어도 말소리만 들릴 뿐 사람의 자취를 발견하기는 힘들다.

나는 오늘도 홀로 깊은 대숲 속에 앉아 거문고를 뜯는다. 잔잔하던 바람도 적막해서 댓잎을 건드릴 때쯤이면 나도 덩달아 휘파람을 불며 고요함을 즐긴다. 이도 저도 지쳐 무료해질 즈음이면 보름달이 찾아와 친구처럼 어두운 마음을 비춰 준다. 얼마나 오랫동안 누리고 싶었던 생활인가.

왕유는 〈죽리관〉을 지을 때 50대였으며, 김홍도도 〈죽리탄금도〉를 그릴 때 50대였던 것으로 추측된다. 왕유는 중년이 될 때까지 한때 관직에 있으면서 죽음의 위기도 겪어 보았고, 부부간의 정이 한창 깊어지던 젊은 나이에 사랑하는 아내의 죽음도 지켜보았으며, 낳아 주신 어머니와도 사별했다. 중년의 나이에 이른 김홍도 또한 중인 신분이면서도 종6품의 직책에 있어 보았고, 왕의 인정을 받아 많은 화가들을 제치고 전폭적인 지원도 받아 보았으며, 최고 후원자이던 왕이 갑자기 세상을 떠나자 하루아침에 파직을 당하는 좌절도 맛보았다.

그런데 중년이 된 두 남자 모두가 왜 대나무 숲으로 갔을까? 그들은 50세, 『논어』에서 공자가 말한 지천명知天命의 나이다. 그들은 중년의 나이에 이르기까지 그간의 삶이 하늘의 뜻이었음을 깨달았을까? 어쩌면 공자가 40-50세의 중년 삶에 대해 세 차례나 말하며 강조한 이유를 깨달았을 수도 있겠다.

지금은 인생 100세를 말하는 세상이니 50대는 사회적 역할에 대해 다시 생각해 보는 시기다. 사춘기 다음의 오춘기라는 말이 괜히 나오는 것은 아니다. 그런데 지금으로부터 한참 거슬러 올라가 조선 시대와 송나라 시대의 50대는 오늘날처럼 인생 중반기가 아닌 후반기로 보아야 할 것 같다. 어쨌거나 이 중년 나이에 이르면 인생의 여정에서 한 번쯤은 쉼표를 찍고, 걸어온 길과 걸어갈 길을 깊이 생각하게 되지 않나 싶다. 일단 몸이 무너지는 증상을 보이기 때문에 마음도 제어가 안 되는 것이 중년이다. 새로운 일을 벌이기에는 겁나고 그동안 뿌려 놓은 것을 잘 정리하며 하나의 길을 가는 것이 좋겠는데, 위로는 노부모를 모셔야 하고 아래로는 아직 자리를 잡지 못한 자식들을 보살펴야 한다. 그래서 샌드위치 세대라고도 한다.

이 불안정한 주위 상황을 수용하고 조화시키는 주체가 50대의 중년일 것이다. 그러다 보니 중년의 미덕과, 우리 옛 그림의 장점 중 하나인 '수용성'을 연계하여 생각하게 된다. 옛 화가는 건물을 하나 그려도 그것만 빼어나게 표현한 것이 아니라 주변 자연의 전체 풍광과 잘 어우러지게 그렸고, 옛 도공은 항아리를 하나 만들어도 만지기에 조심스럽고 현란하게 빚은 것이 아니라 어느 장소에 놓아도 주변의 환경을 다 품을 수 있도록 담백하고 편안하게 만들었다.

이렇게 옛 그림은 물질적 측면뿐 아니라 감상자의 마음도 온유하게 품어 주는데, 중년의 나이 역시 사회와 한 집안의 중심축이 되어 깊고 넓은 힘을 보여 줄 것을 요구받는 듯하다. 흔히들 중년이 되면 여자

김홍도, 〈씨름〉
『단원 풍속도첩』(보물 제527호),
18세기, 종이에 담채,
27×22.7cm, 국립중앙박물관.

는 몸과 마음이 한 번에 크게 무너지고, 남자는 몸과 마음이 매일 조금
씩 조용히 무너진다고 한다. 크게 무너지든, 조금씩 무너지든 인생 50세,
절로 시가 나오고 그림이 그려질 나이다. 또한 반백 년 인생의 여독을 풀
고 싶은 마음이 간절해지는 나이다. 〈죽리탄금도〉는 치유의 힘을 가진
숲에서 위로를 받고자 하는 두 중년 남자의 진솔한 마음이 낳은 작품이
라고 할 수 있다. 시도 그림도 결국은 고단한 인생길에서 피우는 꽃이다.

예술가가 만드는 바람
—

우리 조상들은 부채를, 바람을 일으키는 여름의 생활 도구 이상의 기능

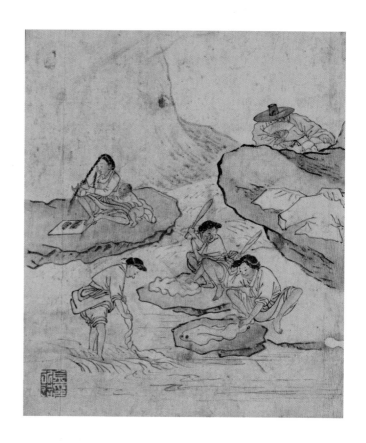

김홍도, 〈빨래터〉
『단원 풍속도첩』(보물 제527호),
18세기, 종이에 담채,
27×22.7cm, 국립중앙박물관.

으로 다양하게 활용했는데, 특히나 화가들이 접하는 부채의 매력은 또
달랐다.

　김홍도도 부채를 그림의 재료이자 구성 요소로 삼아 크게 재미를 본
화가다. 마치 어린아이가 이 장난감을 어떻게 가지고 놀까 이리저리 살
펴보듯이, 그가 부채를 보면서 내심 얼마나 신이 났을까 생각해 보면 절
로 미소가 지어진다. 화가들이 그림 그리는 화면은 일반적으로 사각형
모양으로 정형화되어 있다. 우리 옛 그림의 경우는 세로로 긴 족자 형태
이거나 가로로 긴 권(卷)의 형태다.

　그런데 부채의 화면은 어떤 모양인가. 네모반듯하게 경직된 모양이
아니라 완만한 곡선이다. 화폭의 비례는 또 어떠한가. 손잡이가 있는 아

정선, 〈정양사도〉
18세기, 종이에 채색,
22.1×61cm, 국립중앙박물관.

래쪽의 폭은 좁고, 반대로 위쪽의 폭은 넓다. 창작의 피가 흐르는 조선
의 화가에게는 독특하고 매력적인 공간이다. 아래에서 위로 확산되어
가고, 위에서 아래로 응축되는 공간이다. 그림의 내용이 들어가기도 전
에 독특한 매력을 가진 재료인 것이 틀림없으니 그림 그리는 재미가 쏠
쏠했을 것이다. 현대의 화가들에게도 옛 화가들에게도 그림 재료가 주
는 재미는 창조적 영감을 더욱 자극하여 붓이 절로 날아다니게 한다.

　　김홍도는 그림 재료뿐 아니라, 그림 구성의 소재로도 부채를 잘 활용
했다. 〈씨름〉, 〈빨래터〉 등 김홍도의 수많은 그림에는 부채를 든 선비가

김홍도의
〈죽리
탄금도〉

등장한다. 〈씨름〉에서는 부채로 얼굴을 가린 선비를 포함하여 4명의 선
비가 부채를 들고 한창 절정에 오른 씨름을 구경하고 있다. 〈빨래터〉에
서도 부채로 얼굴을 가린 선비가 등장한다. 선비는 바위 뒤로 몸을 숨긴
것도 부족해서 부채로 얼굴을 다시 한 번 가렸다. 자신의 행동이 당당하
지 못한 것임을 스스로 너무 잘 알고 있는 것 같다. 〈씨름〉에 등장하는
부채는 단옷날이라는 절기를 암시하는 장치이고, 〈빨래터〉에 등장하는
부채는 허벅지를 드러내 놓고 빨래하는 여인들을 뒤쪽에서 몰래 훔쳐
보는 남자의 심리를 상징하는 장치다. 부채는 김홍도뿐 아니라 많은 화

가들에게 그림을 읽게 하는 하나의 상징으로, 중요한 역할을 하는 창작 수단이었다.

사실, 부채 그림을 즐겨 그렸던 이는 정선이다. 정선은 부채에 주로 금강산을 담았다. 그가 그린 대표적인 부채 그림인 〈정양사도正陽寺圖〉는 국립중앙박물관에서 선정한 우리 유물 100선에 든 위대한 문화유산이다. 일만 이천 봉의 골짜기에서 불어오는 바람과 금강산의 기운이 부채의 역동적인 화면과 절묘하게 좋은 궁합을 이룬다는 생각이 든다.

거친 외금강과 완만한 내금강이 한 줌 손안의 부채에 그려지니, 오목조목 앙증맞고 아기자기한 풍경이 된다. 비행기에서 내려다보면 웅대한 금강산이 저렇게 아담하게 보일까 싶다.

골골이 속이 꽉 찬 부채, 정선의 부채가 만들어 내는 바람은 대단했을 것이다. 이렇듯 부채 그림은 펼친 세계와 닫힌 세계의 경계에서 응집과 확산 현상을 보여 주며 사람의 손안으로 들어왔다. 나비와 꽃이 그려진 부채의 경우는 부칠 때마다 부채질하는 사람 주위로 나비가 날고 꽃잎이 흩날리는 듯한 효과를 내기도 했다.

접었다 펼쳤다 하는 접부채의 시조는 바로 우리나라로, 중국이나 일본에 그 아이디어를 전했다. 중국 송나라의 옛 문헌에 "고려선高麗扇이 진귀하다"라는 기록이 있다. 우리 옛 그림 속 등장인물과 중국 고전 작품 속 등장인물이 들고 있는 부채를 살펴보아도 나라마다 그 유형이 다름을 확인할 수 있다. 또한 서양 고전 회화에도 부채를 든 인물들이 자주 등장하는데, 우리 옛 그림의 부채와는 분위기가 사뭇 다르다.

우리 옛 그림에서 부채는 선비 혹은 신선의 손에 도道의 기구로서 들려 있는데, 부채에는 그들이 궁극적으로 도달하고 싶은 염원의 세계가 그려져 있다. 부채가 우리 옛 그림에서는 현실과 이상향의 중간 역할을 하는 상징적인 도구라면, 서양화에서는 화려한 레이스나 장식물로 치장한 왕비, 귀족, 직업여성의 손에 들려 있는 것으로 외형을 보여 주고

자 하는 도구다. 우리 부채의 바람이 사색의 바람이라면 서양 부채의 바람은 호사스러운 바람이다.

한편 조선 왕실에서는 부채 문화가 있었다. 왕이 1년에 4번씩 신하들에게 선물을 주는 전통이 있었는데, 선물 목록을 보면 새해에는 음식, 단오에는 부채, 한여름에는 얼음, 한겨울에는 귤이었다. 단옷날에 왕이 신하들에게 하사하는 부채는 긴 여름을 시원하게 보내라는 순수한 선물의 의미도 있었지만, 유교의 덕으로 너그럽게 정치하는 왕의 상징이기도 했다. 명화가 된 부채, 부채가 된 명화, 예술가에게서 불어오는 바람은 참으로 시원한 창작의 바람이다.

김홍도의
〈죽리
탄금도〉

정선, 〈정양사도〉, 부분
금강산을 유람하는
조선 선비들의 모습이 보인다.

 장한종, 〈책가도〉
8폭 병풍, 19세기 초, 종이에 채색,
195×361cm, 경기도박물관.

장한종의 〈책가도〉:
아름다운 기록, 조선의 서가

〈일월오악도〉 병풍을 〈책가도〉 병풍으로 바꾸어라

"이곳(조선)에서 감탄하면서 볼 수밖에 없고, 우리의 자존심을 상하게
하는 것은 아무리 가난한 집이라도 어디든지 책이 있다는 사실이다."

1866년 병인양요에 참전했던 프랑스 해군이자 화가인 앙리 쥐베르
가 조선을 다녀간 후 『조선 원정기』에 기록한 내용이다. 우리는 이미 여
러 고서에 남겨진 기록이나 옛 그림을 통해 우리 조상의 책 사랑이 유별
났다는 것을 잘 알고 있지만, 외국인의 현장감 있는 목격담은 그것을 한
층 더 와 닿게 한다. 이처럼 아무리 가난한 집이라도 독서의 생활화가
되어 있었는데, 선비와 왕실이야 더 말해 무엇할까?

책을 아끼고 사랑했던 조선 사람들에 의해 등장한 그림이 '책가도
冊架圖'다. 책가도는 문방사우와 그 외의 여러 기물을 책 중심으로 나열
한 그림이다 보니, 부르는 명칭도 서가도書架圖, 문방도文房圖, 책거리 그
림으로 다양하다. 그림 소재에 따라 더 세밀하게 분류하면, 나무로 만든
선반인 서가가 그려진 경우는 '책가도', 서가가 없이 책과 기물들만 나

열된 경우는 '책거리 그림'이라고 한다.

책가도는 당시에 큰 관심을 받기에 충분했다. 우선, 책가도의 사물들은 서양화의 영향을 받아 마치 실물처럼 보이도록 입체감 있고 원근감 있게 그려졌는데, 이는 그동안의 조선 정통 회화와는 다른 독특한 매력을 지녔다. 또한 책가도는 서책을 중심 소재로 삼고 있기 때문에 학문을 숭상하는 조선의 정서상, 문인들의 면학이나 출세를 기원하는 그림이 되었다. 그 외 추가로 그려지는 기물들에 따라 다양한 축원의 의미도 포함되었으니, 이 그림은 사랑을 받기에 충분했다고 볼 수 있다.

우리나라에서 책가도가 탄생한 데에는 정조의 역할이 컸다. 정조는 청나라의 그림 중에 여러 보물을 얹어 놓는 장식장 다보격多寶格을 그린 그림을 보고 새로운 발상이 떠올라, 규장각의 차비대령差備待令 화원에게 책가도를 연구하라고 명한다. 이렇게 탄생한 〈책가도〉를 본 정조는 매우 흡족하셨던지, 집무실인 창덕궁 선정전의 어좌 뒤에 있는 〈일월오악도日月五岳圖〉 병풍을 빼고 〈책가도〉 병풍을 설치하라고 명한다.

조선 왕실에서 '일월오악도'가 갖는 의미가 무엇이던가. 조선의 국가관과 왕실 권위의 상징으로 어좌와 어진 뒤에 설치되는 그림이다. 이렇게 왕의 상징으로 대대로 내려오던 병풍을 바꾼다는 것은 작게 보면 그림에 대한 정조의 취향을 드러내는 것이지만, 크게 보면 정조가 지향하는 정치 운영 철학을 대변해 주는 것이기도 하다. 왕의 권위보다 나라의 융성을 먼저 생각하는 왕의 다짐인 것이다. 문화 정치와 실학의 융성으로 새로운 시대를 꿈꾸던 정조에게 '책가도'는 예술 작품 이상의 특별한 것이었다.

이렇게 깊은 뜻을 담고 있는 그림을 보자. 장한종張漢宗, 1768-1815이 그린 〈책가도〉에는 우선 화면의 주요 소재인 책 앞에 황금색 휘장이 드리워져 있어 매우 흥미롭다. 왕실의 휘장임을 알려 주는 황금색 바탕에는 경사로운 일이 있을 때 사용하는 '기쁠 희囍'를 겹쳐 쓴 '쌍희 희囍'자의 문

장한종, 〈책가도〉, 부분
황금색 휘장에는 경사로운 일이
있을 때 사용하는 '기쁠 희'를
겹쳐 쓴 '쌍희 희'자의 문양이
수놓아져 있다.

양이 수놓아져 있다. 극적인 장식성을 높이기 위해서 그랬는지 몰라도 휘
장은 푸른색 안감이 밖으로 드러나도록 말아 고리에 걸어 놓았다. 이 〈책
가도〉의 위용이 대단해 보이는 데에는 휘장도 크게 한몫하고 있다.

　이 작품은 2012년 봄에 경기도박물관에서 열렸던 《책거리 특별전:
조선 선비의 서재에서 현대인의 서재로》에서도 소개되었지만, 그 위용
을 제대로 드러낸 전시는 2011년 겨울에 삼성미술관 리움에서 열렸던
《조선화원대전》이었다. 리움에 전시된 이 8폭 병풍은 다른 작품으로 향
하는 시선을 한동안이나 빼앗을 만큼 매우 강렬했는데, 그 기억이 지금
도 생생하다. 미술 작품은 전시회 연출에 따른 전시장 높이와 넓이 그리
고 작품의 설치 높이와 조명의 밝기, 감상 거리 등에 따라서 전혀 다른
분위기를 보여 주기 때문에, 같은 작품이라도 전시에 따라 감상의 소감
이 조금씩 다를 수 있다.

　조심스레 들친 휘장 안에는 맨 아래의 두껍닫이 문의 수납 공간과
함께, 여러 기물을 얹어 놓을 수 있도록 세 칸씩 구획된 서가가 있다. 그

안에는 정성 어린 손길이 느껴지도록 잘 정돈된 기물들이 묘사되어 있다. 장한종은 대상을 표현할 때 윤곽선을 뚜렷하게 나타내고 색감을 자연스럽게 잘 녹아들도록 묘사하는 게 특징이었던 화원이다.

장한종은 증조부 때부터 화원을 배출한 집안 출신으로, 어렸을 때부터 살아 있는 잉어, 자라, 게, 조개류 등 다양한 수산물을 구해 몸의 움직임은 물론이고 비늘과 지느러미의 기능을 살펴보고 묘사했다고 한다. 그런 탄탄한 기초 공부 때문인지, 화원이 되어서도 생동감 있는 사실적인 묘사를 잘하여 칭찬을 아낌없이 받은 인물이다. 해산물을 특히 잘 그려 어해화魚蟹畵의 1인자라는 평가를 받기도 했는데, 이 작품에서 그의 내공을 확인할 수 있다.

그림의 주조 색은 갈색과 노란색으로, 그림에 생동감을 주기 위해서인지 강조하기 위해서인지 휘장 안감에 푸른색을 넣어 매우 고급스러우면서도 세련되고 현대적인 느낌을 주고 있다. 진열된 장식품들은 책을 중심으로 도자기류, 문방구, 과일과 꽃 등으로 그야말로 특별한 기준이 없이 좋은 상징물이면 다 넣었다. 그런데 가만히 살펴보면 조선에서 생산되는 것보다는 청나라에서 생산되고 수입된 기물이 대부분이다. 그사이에서 중국 고대 청동기를 모방한 모형도 숨은그림찾기를 하듯이 발견할 수 있다. 이같이 〈책가도〉에 청나라 기물이 등장한 이유는 당시에 수입되던 청나라 물품들을 실제로 보고 그렸기 때문일 수도 있고, 아니면 〈책가도〉가 탄생할 때 모델로 삼았던 청나라의 다보격 그림을 보고 묘사했기 때문일 수도 있다.

1 장한종, 〈책가도〉의 4, 5번째 병풍
2 장한종, 〈책가도〉의 3, 6번째 병풍
3 장한종, 〈책가도〉의 2, 7번째 병풍
4 장한종, 〈책가도〉의 1, 8번째 병풍
이 그림의 서가 안 기물들은 좌우 대칭의 구성을 취하고 있다.

1

2

3

4

그런데 서가 안의 기물들 간에는 섬세한 좌우 대칭의 구성이 발견된다. 8폭 병풍의 중심에 위치한 4, 5번째 병풍을 보자. 이 두 폭의 중심에는 높은 책 더미를 배치했고 꽃이나 두루마리를 꽂은 도자기들은 바깥쪽에 놓아 기물들이 좌우 대칭 및 균형을 이룬 구성을 취하고 있다. 또 3·6번째, 2·7번째, 1·8번째 병풍도 각각 대칭을 이룬다. 이처럼 전체적으로 비례가 정확하고 기물 배치가 질서 정연하기 때문에 그림에 많은 기물이 등장했음에도 어수선하지 않고 안정적임을 알 수 있다.

화면에는 주로 책과 종이 두루마리, 붓, 먹이 놓여 있는데, 이른바 선비 정신을 상징하는 것들이다. 6번째 병풍의 서가에는 나팔 모양의 화병에 공작 깃털이 꽂혀 있다. 공작새는 아름다움과 위엄을 상징하는 새로, 청나라에서는 일품관의 관모 위에 공작새의 꼬리털을 꽂고 산호로 테두리를 장식했는데, 공작 깃털과 산호는 최고의 관직과 지위를 의미했다. 그 옆 칸에는 장생불사長生不死를 의미하는 분홍색의 천도복숭아가 보인다.

3번째 병풍의 서가에서는 빨간 석류 몇 알이 접시에 담겨 있는 것을 볼 수 있는데, 껍질 사이로 알갱이가 보이니 자손을 많이 낳기를 바라는 의미다. 그 위 칸에는 포도로 추정되는 과일이 놓여 있는데 역시 알갱이와 씨가 많아 다산을 의미한다. 그러나 이 그림에서 책 다음으로 많은 것은 크고 작은 중국 도자기와 청동기다. 이처럼 매우 화려하고 귀한 기물들로 채워져 있어 그림 소장자의 직위와 〈책가도〉 병풍이 놓일 장소가 어디일지 대략 짐작이 간다. 종이 위에 그린 그림인데도 채색에 정성을 들인 탓인지 색이 흐릿하지 않고 강하게 보이면서 그야말로 스스로 빛을 내고 있다.

〈책가도〉에는 재미있는 표현이 있는데, 7번째 병풍의 맨 아래 칸을 보면 두껍닫이 문 한쪽이 떼어져 있다. 서가와 기물들이 너무나 질서 정연하게 배치되어 있어 자칫 무거워 보일 수 있으므로, 작은 흐트러짐을

1 장한종, 〈책가도〉, 부분
7번째 병풍의 서가에서 맨 아래 칸을 보면
두껍닫이 문이 떼어져 있는데, 이런 작은
흐트러짐이 화면에 숨통을 틔워 준다.

2 장한종, 〈책가도〉, 부분
1번째 병풍의 서가를 자세히 보면,
휘장 옆으로 붉은 인장이 찍혀 있다.

주어 숨통이라도 틔우게 하려고 맨 아래 구석의 두껍닫이 문을 슬쩍 떼어 놓은 것으로 보인다. 이러한 작가의 손길이 그림 보는 재미를 더해 주고 있다.

또 휘장에 상당 부분이 가려진 1번째 병풍의 서가 아래 칸을 보면 '장한종인張漢宗印'이라고 새긴 붉은 도장 자국이 있다. 책이 있는 풍경을 크게 그려 놓고 보니 화가 자신도 매우 흡족했던지 자신의 작품임을 은밀하게 표시해 놓았으니, 그림 읽는 기쁨이 하나 더 추가되었다.

조선의 서재는 살아 있다
—

궁중에서 사랑받던 〈책가도〉는 임금이 계신 궁궐에서 문무백관의 사랑채로 또 문무백관의 사랑채에서 평민 집으로 퍼지는데, 그 과정에서 그

림 구성이 변화된다. 일부 양반 집과 평민 집의 〈책거리 그림〉에서는 서가를 빼고 책 더미와 기물들을 바닥에 죽 늘어놓는 형식이 유행했다.

궁중의 〈책가도〉가 엄격한 화법 형식을 갖추고 서가 위를 귀한 기물들로 진열하여 그림 자체의 진귀함을 드러냈다면, 평민의 〈책거리 그림〉은 비싼 서가를 뺀 만큼 공간 구성에서 좀 더 자유분방하면서도 소박한 멋을 보여 준다.

서가의 배치는 물론 진열된 기물의 종류에서도 계층 간의 문화적 차이가 드러난다. 또 〈책가도〉는 놓일 장소, 즉 거대한 궁궐 안의 공간인지, 양반 집의 공간인지, 작은 평민 집의 공간인지에 따라서도 영향을 받았다. 공간의 규모와 기물이라는 것은 그것을 사용하는 사람의 성향을 반영하기 마련이다. 이미 갖고 있거나 혹은 나중에 꼭 갖고 싶은 기물을 그려 넣었더라도, 자신이 속한 환경과 삶을 바탕으로 모든 것을 추구하기 때문이다.

이처럼 그림이란 소장자의 삶과 취향에 연관하여 이루어진다고 보면, 어느 공간에 걸리느냐에 따라 내용 구성의 조건은 달라질 수밖에 없다. 그러므로 〈책가도〉는 꼭 물리적인 상징물만은 아니다. 정조가 기존에 없던 이 같은 그림을 직접 주도한 것에는 여러 의미가 있다고 본다. 일차적으로 회화사적인 의미로 보면 조선 후기 서민층에 유행한 '민화'의 내용에 영향을 주었다. 또한 이 그림을 통해서 확인할 수 있는 몇 가지 내용들이 있다는 것도 주목할 만하다. 우선은 프랑스 해군 앙리 쥐베르의 목격담에서처럼 가난한 집에서도 책을 읽었을 만큼 우리 민족의 대단한 책 사랑의 흔적을 이 그림에서 우리의 눈으로 직접 볼 수 있다. 책 읽기보다 스마트폰에 빠진 지금의 우리에게, 우리 민족은 원래 책 읽기와 사색을 통해 샘이 깊은 물이자 뿌리 깊은 나무의 내공을 가지고 있었음을 알려 주는 그림이다.

그리고 무엇보다도 힘에 의한 정치가 아니라, 문文에 의한 문치주의

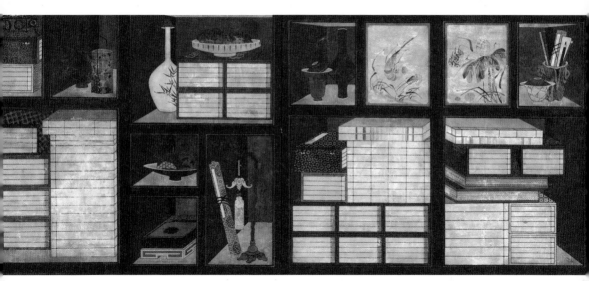

장한종, 〈책가도〉, 부분
힘에 의한 정치가 아니라 문에 의한
문치주의를 표방한 조선 시대는 수
많은 기록 문화를 남겼다.

를 표방한 조선 왕들의 정치 철학을 엿볼 수 있는 그림이라고 할 수 있
다. 세계 문명 발상지 중의 하나인 황허 문명의 중국 왕조는 물론 세계
의 어느 나라에서도 유례가 없는 500년 역사를 가진 조선의 힘은 책 읽
는 임금과 백성들이 있었기에 가능했을 것이다.

　진정한 앎이란 무엇인가, 진정한 앎의 실천은 어떤 것인가에 대해
성찰하면서 문文, 사史, 철哲의 책 속에 있는 훌륭한 성현들의 가르침을
실천 덕목으로 찾았던 책 읽는 문화가 조선의 단단한 바탕이 되었다고
할 수 있다. 그러고 보면 서재는 그 주인의 취향과 인품까지도 알려 주
는 공간이니, 〈책가도〉에 놓인 저 많은 책들은 문학, 역사, 철학서들이
대부분이 아닐까 한다.

　조선의 서재가 기록 문화의 보고寶庫였음도 이 그림을 통해 다시 되

새기게 된다. 한국은 유네스코UNESCO가 세계기록유산으로 지정한 『조선왕조실록』을 비롯해 수많은 기록 문화를 남겼다. 『조선왕조실록』은 잘 아시다시피 태조의 개국부터 철종 대까지, 중앙 정치는 물론 백성들의 사건까지 기록한 것인데, 단일 왕조의 역사서로서는 그 규모가 세계 역사상 으뜸인 책이다.

생각할수록 자랑스러운 조상님들이기에 뭉클한가 하면 한편으로는 짠한 마음이 드는데, 이 기회에 우리나라의 기록물들 중에 2013년까지 유네스코 세계기록유산에 등재된 것을 알아보았다. 『불조직지심체요절』, 해인사의 『고려대장경판』 및 『제경판』, 『훈민정음』, 『조선왕조실록』, 『승정원일기』, 『동의보감』, 『의궤』, 『일성록』, 5·18 민주화운동 기록물로 총 9건이었다. 이것은 아시아 태평양 지역에서 1위이고, 세계에서 4위(공동)다. 참고로 유산의 종류가 많은 중국은 등재된 세계기록유산이 총 7건, 일본은 총 1건이었다(2013년 유네스코한국위원회 홈페이지 기준).

사실 실록實錄이란 왕이 세상을 뜬 뒤에 다음 대에서 전임 왕의 통치를 기록하는 것이므로 왕들에게는 매우 긴장되는 문서로 정치 운영을 스스로 돌아보게 하니, 바른 정치를 하여 아름다운 나라를 만들겠다는 조선 임금들의 의지를 상징한다. 문화 정책을 펼쳤던 정조의 〈책가도〉 읽기를 통해 조선의 정체성과 가치를 다시 한 번 확인하는 시간을 가졌으니, 재미 삼아 조선 국왕의 하루 일정을 살펴볼까 한다.

기상 시간은 보통 새벽 4시에서 5시 사이였다. 이슬이 내려앉는 새벽 시간에 몸과 마음을 깨끗하게 정리하고, 6시면 왕실 웃어른들께 아침 문안을 여쭌 후, 7시경에 아침 식사를 했다. 아침 8시에 조강(아침 공부)을 시작해 10시경에 책을 덮고 아침 조회를 했고, 11시경에 신료를 접견하여 보고를 받으며 오전 업무를 시작했다.

점심 식사는 대략 12시에서 오후 1시경에 했고, 소화시킬 사이 없이

2시경이면 주강(낮 공부)을 1시간 정도 했다. 3시경에 신료를 접견하여 오후 업무를 보았고, 5시쯤에는 궁궐의 야간 근무자를 확인했다. 6시에 석강(저녁 공부)을 1시간 하고 7시경에 저녁 식사를 했다. 밤 8시경이면 왕실 웃어른들께 저녁 문안을 여쭙고 돌아온 뒤에 밤 10시경에 상소문을 읽었다. 취침에 드는 시간은 밤 11시경이었다.

사실 공부를 좋아한 왕들은 잠자는 시간을 쪼개어 보통 새벽 1, 2시까지 공부를 했는데, 세종대왕을 비롯해 대부분의 왕들이 건강이 좋지 않은 데에는 이런 영향도 클 것이다.

조선 왕들의 공부는 백성들을 위한 것으로 이런 공부를 바탕으로 나라를 강건하게 만들었다. 특히 세종대왕은 공부를 통해 백성들의 문맹 퇴치를 위한 한글 창제라는 대형 프로젝트의 진행과 완성이 가능했는데, 한글은 세계 2,900여 언어 중 최고라는 평가를 받으며 언어학사의 정점을 찍은 위대한 성과다.

조선 500년의 역사가 유지된 것은 백성들을 위해 책을 내려놓지 않고 공부한 왕들이 있었기 때문이다. 이처럼 우리나라는 지형적으로는 매우 작아도 민족성은 매우 깊다. 〈책가도〉는 조선의 아름다운 꿈을 품은 서재의 풍경이다.

장한종, 〈책가도〉, 부분
서재는 그 주인의 취향과
인품까지도 알려 주는 공간이니,
이 그림에 그려진 책들은 문학, 역사,
철학서들이 대부분일 것이다.

책 읽는 나라의 이색 직업

—

책 읽는 나라 조선, 특히 조선 후기의 선비 이덕무와 최한기의 책 사랑은 이미 유명하다. 이덕무는 스스로를 책만 읽어서 세상 물정을 모르는 바보라는 뜻의 '간서치看書痴'라고 말할 정도로 책 읽기에 열중했으며, 또한 책을 많이 집필하기도 한 선비다. 최한기는 더한 경우로 책을 사느라 번 돈을 다 날렸으며, 19세기 중엽 당시에 동아시아의 국제 질서의 변화를 우려해 관련 저서를 매우 많이 집필했다.

물론 조선의 선비들이 무계획적으로 책을 많이 읽었던 것은 아니다. 앞서 말씀드린 문·사·철, 즉 문학, 역사, 철학을 중심에 두고 그 외는 관심에 따라 보강하여 세밀하게 깨쳐 가는 독서법이었다. 문·사·철은 오늘날의 인문학으로 정치학, 경제학, 자연과학 등 모든 학문의 기본이므로 현실적인 나의 역할이나 조건을 공부하는 선비들에게는 학문의 지평을 넓혀 가는 과정이었다(일제 식민사관의 영향으로 조선 시대를 왜곡하는 분들은 조선 선비들의 책 읽기에 대해 세상 물정을 모르고 또 현실에서 도피하고자 한 행동쯤으로 인식하고는 하는데 매우 안타까운 노릇이다).

세계사를 살펴보면 생각보다 많은 사상가와 권력자가 어떤 이유로든 백성들의 책 읽는 행위를 금지하기도 했는데, 분서갱유를 행한 중국 진나라의 시황제, 『돈키호테』를 금서로 지정한 칠레의 피노체트도 백성들이 문맹이기를 원했던 권력자들이다.

일부 문필가와 철학자는 앞의 권력자들과는 다른 관점에서 책 읽는 것에 대해 우려했다. 『차라투스트라는 이렇게 말했다』의 니체는 "나는 게으른 독자를 미워한다. 독자를 진정으로 아는 사람은 독자를 위해 아무것도 하지 않을 것이다"라고 했는데, 이러한 우려는 글을 읽을 때 눈으로 표면적인 의미만 훑지 말고 글쓴이의 정수를 캐내기 위해 끊임없이 노력해야 한다는 뜻이다. 독서 자체를 거부하기보다는 책에 담긴 내

용을 곱씹어 보는 능동적 태도 없이 무비판적으로 받아들이는 수동적인, 다소 게으른 독서 태도를 비판하고 있다.

여기에 의미심장한 말을 한 인물이 또 있다. 당송唐宋 팔대가八大家의 한 사람인 소동파는 "인생은 글자를 알 때부터 우환이 시작된다"라고 말했다. 소동파의 말이 맞기는 하다고 생각되는데, 그러나 글자 때문에 시작된 우환이라면 글자를 통한 해법도 있다고 본다.

한편 독서의 중요성을 강조하는 철학자와 문필가들도 많다. 우리나라 최고의 학자 이이는 『격몽요결擊蒙要訣』에서 "이치를 따지는 데는 독서보다 더 좋은 것이 없다. 왜냐하면 성현들이 마음을 쓴 자취와 본받거나 경계해야 할 선과 악이 모두 책에 있기 때문이다"라며 독서의 중요성을 강조했다.

그런데 문☆에 의한 조선 왕들의 정치 운영과 책 읽기를 사랑한 조선 사회의 특수한 상황을 생각해 보면 분명 책의 유통이 활발했을 것 같은데, 현대와 같은 인터넷 서점이나 대형 서점 형태의 발달된 운영 시스템이 없던 조선 사회에서는 그 많은 책들을 어떻게 유통했을까?

문헌에서는 1400년대부터 책 유통의 흔적이 보이는데 이곳저곳 이동하며 책을 매매하던 상업적 서적 중개상이 있었다. 이 서적 중개상들을 일반적으로는 책쾌冊儈 혹은 서쾌書儈라 했다. 그런데 '책쾌'라는 용어는 서적 중개상에 대한 조선 고유의 용어였다면, '서쾌'는 조선뿐 아니라 중국이나 일본에서도 공통적으로 사용하던 단어였다는 사실이 매우 흥미롭다. 그들은 가정집에서 필요한 책은 물론 각 지역의 정기 시장 간의 유통까지 맡으며 소설 등의 문학 서적과 과거 시험을 위한 실용 서적을 유통시키는 역할을 했던 것으로 보인다.

이들 중에는 책만 취급하는 전문적인 서적 중개업자가 있는가 하면, 다른 직업을 겸해 오늘날로 보면 '투 잡two jobs'을 갖고 있던 서점 중개상이 있었다. 가만히 생각해 보면 책쾌의 자질을 갖추거나 그 분야에 입

장한종의
〈책가도〉

문하기 위해서는 많은 노력을 했을 것으로 짐작된다. 예나 지금이나 문화·예술과 관련한 직업에는 많은 교양이 필요하고, 꼭 그림이나 글을 창작하는 이는 아니더라도 그것을 유통시키자면 그 분야의 기본 지식을 어느 정도는 꿰고 있어야 일을 수월하게 진행할 수 있으니까 말이다. 그래서 어떤 때는 창작자보다 더 창작자 같은 행위를 하는 사람을 어렵지 않게 볼 수 있다. 반대로 전공자가 비전공자만큼도 노력하지 않는 경우도 흔하게 발견된다.

하여튼 책쾌도 책 영업을 하자면 신간을 읽어 보고 어느 정도 내용 정리를 해야 고객들에게 소개를 할 수 있었을 것이고, 또 책을 많이 주문하는 특별 고객들을 관리하기 위해 원만한 대인 관계 능력도 갖추어야 했을 것이다. 책쾌는 18세기 초에서 19세기 중반까지 기하급수적으로 늘어나며 대단한 사회적 영향력을 가졌다는 기록이 발견된다. 그중에서 특히 이름을 날린 책쾌는 조신선이라는 인물로, 정약용을 비롯한 당대의 많은 선비들이 그에게 책을 구입해 읽었다는 글을 남기고 있다.

그런데 조선 후기, 소설의 시대가 낳은 또 다른 독특한 직업이 잠시 발견되는데, 돈을 받고 당시 유행하던 최고의 인기 소설을 읽어 주던 '전기수傳奇叟'라는 직업이다. 대부분 남자였을 것으로 짐작되는데 '책 읽어 주는 남자', 어디서 많이 들어 본 말이다.

전기수는 사람들이 많이 모이는 장터 같은 곳이나 집에서 돈을 받고 소설을 재미있게 들려주었는데, 돈을 벌기 위해 책을 읽어 주는 만큼 그 나름의 책 읽는 요령을 가지고 있었을 것이다. 의태어와 의성어를 섞고 얼굴에도 온갖 표정을 지었으며, 책의 핵심 내용인 사건의 결말 앞에서는 일부러 느리게 읽거나 내용을 빙빙 돌리거나 아니면 작정하고 숨 고르는 척 잠시 멈추거나 했을 것이다. 그러면 한창 전기수의 목소리에 몰입했던 청중들은 답답한 나머지 돈을 던지며 다음 내용을 재촉하지 않았을까?

이것은 내 상상이 아니다. 전기수의 책 읽는 기교에 따라 돈을 던진 다는 뜻의 '요전법邀錢法'이라는 용어가 문헌에 등장하고 있다. 전기수라 는 직업은 그냥 입만 움직여 돈을 버는 것 이상의, 감정을 삽입한 감정 노동자라는 생각을 해 본다. 그러다 보니 흔한 일은 아니지만, 한 청중 이 소설의 내용에 감정이 격해지는 바람에 전기수를 칼로 찔러 죽인 사 건도 발생했다. 앞에서 소개한 조선 후기 학자, 간서치 이덕무의 시문집 『아정유고雅亭遺稿』에 실린 내용은 다음과 같다. 종로 시장의 한 담배 가 게에서 전기수가 사람들을 모아 놓고 소설 『임경업전』을 읽어 주고 있 었는데, 주인공 임경업 장군이 김자점에게 죽임을 당하는 극적인 장면 을 그야말로 온갖 재주를 이용하여 실감 나게 들려주는 가운데, 한참 듣 고 있던 사람들 중에 한 남자가 흥분하여 벌떡 일어나 전기수를 칼로 찔 러 죽였다고 한다.

이쯤 되면 전기수의 실력이 당대 최고였다고 해야 할까? 아니면 듣 는 이의 정신세계를 의심해 봐야 할까? 하여튼 고객의 마음을 움직이는 감정 노동자란 쉬운 직업이 아닌 듯하다. 양반 집에서 한 전기수가 여자 들에게 몰래 책 읽어 주다가 들켰는데 부정한 관계로 오해를 받아 죽임 을 당한 기록도 있는 것으로 봐서, 책 읽어 주는 직업이 낭만적인 것만 은 아닌 것 같다.

전기수도, 앞서 말씀드린 책쾌도 개인적인 직업을 넘어 사회적으로 영향을 주었다고 할 수 있다. 독자들의 성향과 반응을 글 창작자들에게 전해 주는가 하면, 사대부들에게 책을 추천해 주는 등, 근대적인 출판사 와 서점 운영이 활성화되기 전까지 이들이 우리나라 지식의 확산과 삶 의 질의 향상에 중요한 촉매 역할을 한 것만은 분명해 보인다.

장한종의
〈책가도〉

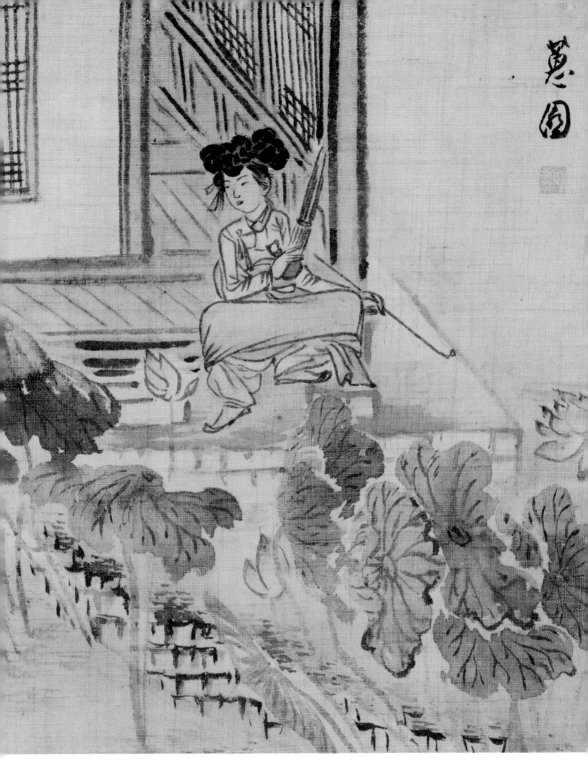

蕙
園

조선 명작

신윤복, 〈연당의 여인〉
『여속도첩女俗圖帖』 제1면, 18–19세기, 비단에 채색,
29.7×24.5cm, 국립중앙박물관.

신윤복의 〈연당의 여인〉:
왜 하필 기생 앞에 연꽃일까?

연당의 여인

—

"아, 이런 팔자가 어디 있을까요. 당신께서 제 말을 좀 들어 주시겠어요? 당신마저 저를 저버리시면 저는 어디 가서 하소연을 할까요. 제가 지금은 나이 들어 찾아 주는 이 없이 서글프고 적적합니다만 한때는 내로라하는 조선 사내들의 가슴을 설레게 했답니다. 그때는 수많은 남자들이 저 한 번 보자고 찾아와서 이 집 문턱이 닳을 정도였지요. 그런데 지금은 찾아오는 사람이 별로 없네요. 보아 주는 이가 없는 꽃은 그 아름다움이 처량하고, 들어 주는 이가 없는 생황은 그 소리가 구슬프기 그지없지요. 오늘은 유난히 적막하고 쓸쓸하네요."

왠지 이런 하소연을 하는 듯한 여인의 마음이 읽히는 혜원 신윤복의 〈연당의 여인[蓮塘女人]〉이다. 여인이 들고 있는 생황과 담뱃대에서 그녀의 직업이 기생임을 알 수 있다. 그녀의 여름 연못에는 혼자 보기에는 아까운 탐스러운 연꽃들이 장관을 이루고 있는데 그녀의 시선과 마음은 이미 멀리 다른 곳으로 향해 있음을 알 수 있다. 연당에 홀로 앉아 있

1·2 신윤복, 〈연당의 여인〉 부분
여인은 생황을 들고 있으나 불고 싶은 마음은 없어 보이고
긴 담뱃대 또한 빨기를 멈추었다. 지금 이 순간은 그녀의
흩어진 마음에 어떤 것도 즐거움과 위로가 되지 못한다.

는 여인과 연못 가득 핀 연꽃들이 어찌 보면 잘 어울리는 듯도 하지만,
또 달리 보면 잘 어울리지 않는다.

　생황을 들고 있으나 불고 싶은 마음은 없어 보이고 긴 담뱃대 또한
빨기를 멈춘 상태다. 그녀에게 연못이란 매우 친숙한 공간이고 생황과
담뱃대는 여인의 인생 그 자체일 텐데, 지금 이 순간은 그녀의 흩어진
마음에 어떤 것도 즐거움과 위로가 되지 못하고 있다. 이렇듯 양손에 쥔
이 생황과 담뱃대마저도 허기지고 쓸쓸해 보인다.

　혹 손님을 기다리는 중일까? 여인의 사연이야 어떠하든 간에 누구
라도 이 외로운 정적을 깨고 성큼 등장했으면 좋겠다. 그녀도 한때는 매
우 분주하던 시절이 있었을 것이다. 오늘따라 싱그러움이 절정에 이른
연꽃들이 야속하다.

그런데 연꽃의 등장, 더 구체적으로 말하면 기생과 연꽃의 화면 배치에 약간 아쉬움이 남는다. "신윤복은 왜 하필이면 이 여인 앞에 연꽃들을 풍성하게 그렸을까?"

어떤 분은 연못과 연당을 가졌을 만큼 넉넉한 기생의 한가로운 일상을 그리기 위해서라고 한다. 어떤 분은 고고한 연꽃과 그것을 고즈넉이 바라보는 여인의 모습이 고귀해 보인다고 한다. 화가의 작업 의도가 서러움 가득한 기생의 인생에 위로를 전하려 했던 것이면 참 좋겠다. 하지만 내 생각에는 신윤복이 그토록 좋은 마음으로 연당의 기생을 그린 것 같지는 않다.

기생의 또 다른 명칭은 '해어화解語花'다. 풀어 보면 '깨달을 해解', '말씀 어語', '꽃 화花'로, 말을 알아듣는 꽃이라는 뜻이다. 양귀비 같은 미인이나 기생을 뜻하는 말로, 중국 오대五代의 왕인유가 엮은 『개원천보유사開元天寶遺事』에 실린 다음 글에서 유래했다.

> 당나라 현종이 어느 날 태액지太液池라는 연못에서 잔치를 열고, 양귀비와 함께 그곳에 핀 천 송이의 흰 연꽃을 감상했다. 잔치에 온 사람들이 태액지에 피어 있는 연꽃의 아름다움에 취해 오래도록 넋을 잃고 감탄하고 부러워하자, 현종은 양귀비를 가리키고 좌우에 있는 사람들에게 이렇게 말하며 양귀비에 대한 지극한 사랑을 표현했다. "연꽃의 아름다움도 말을 알아듣는 이 꽃(양귀비)에는 비할 바가 못 된다."

신윤복이 이 중국 고사에서 예술적 영감을 받고 붓을 들었을 수도 있고 아닐 수도 있다. 그러나 화가가 의도했든 안 했든, 연꽃과 기생(꽃)

을 함께 바라보며 두 꽃을 은근히 비교하고 있는 시선이 느껴진다. 현종은 연꽃과 양귀비를 비교하면서 귀를 가진 양귀비의 눈치를 보았던지 양귀비의 가치를 연꽃보다 위에 두었는데, 신윤복은 연꽃을 기생보다 앞에 두었다(그림의 구성에서 의미가 없는 경우는 없다).

그림을 보면 연꽃을 크게 앞쪽에 배치하고 생황과 담뱃대를 양손에 욕심껏 든 기생은 연꽃에서 멀리 떨어진 뒤 공간에 그려넣었다. 신윤복의 다른 그림들에서는 인물이 차지하는 공간이 컸던 데 비해 이 그림에서는 연꽃이 인물보다 훨씬 많은 공간을 차지하고 있다. 크기와 거리에 따라서 감상자의 시선이 화면의 절반을 차지한 풍성하고 싱그러운 연꽃에 먼저 닿고 그다음에 외롭고 쓸쓸해 보이는 뒤편의 여인에게 간다.

연꽃은 어떤 꽃이던가? 더러운 진흙 속에서 자라지만 더러움에 물들지 않는 꽃이다. 연꽃 줄기는 속이 텅 비었으나 겉은 꼿꼿하고 곧게 뻗으며 가지가 얼키설키 지저분하게 나지도 않는다. 오직 한 줄기에서 하나의 연꽃을 피운다. 또 연못 한가운데서 피어나기 때문에 멀리서 바라볼 수 있을 뿐, 누구도 함부로 가까이 다가가 만져 보거나 코를 대고 그 향기를 맡을 수 없다. 이따금 바람결에 실려 오는 향기만 맡을 수 있는데, 그 향기는 요염하게 교태를 부리지 않는다. 누구도 업신여겨 함부로 가까이 할 수 없는 연꽃은 군자를 상징하는 꽃이다.

불교에서도 연꽃은 매우 중요하고 상징적인 꽃이다. 불교에서 연꽃은 '처염상정處染常淨', 즉 더러운 물에 살지만 그 더러움을 자신의 꽃과 잎에 묻히지 않는다는 의미다. 사람도 세속에 처해 있더라도 세상의 더러움에 물들지 않고 부처님의 가르침을 받들어 큰 자비로 다른 이를 구제하기를 바라는 것이다.

신윤복은 〈연당의 여인〉 화면 아래쪽에 어려운 환경에서도 순결함

과 고결함을 함부로 내주지 않는 연꽃을 가득 그려 넣었다. 그냥 보면 한여름 날의 아름다운 연못가에서 한가로움을 즐기는 여인을 그린 것 같지만, 연꽃의 의미를 아는 순간 그렇게 한가로운 그림만은 아니라는 생각이 든다. 기생을 연꽃에 견주어 보는 남자의 시선이 느껴진다고나 할까.

1·2 신윤복, 〈연당의 여인〉, 부분
이 그림에서는 기생을 연꽃에 견주어 보는 남자의 시선이 느껴진다.

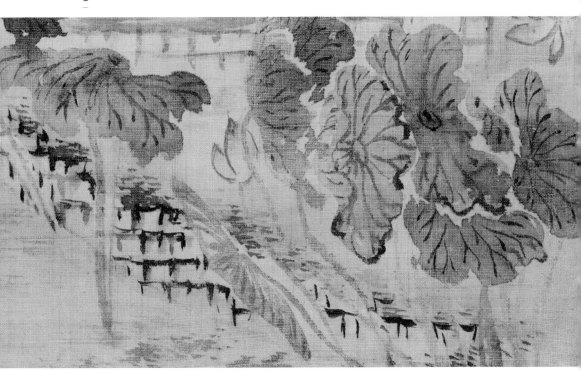

예술 작품을 보면 창작자의 사고가 어느 정도는 읽힌다. 〈주유청강舟
遊淸江〉, 〈기다림〉, 〈월하정인月下情人〉 같은 그림에서도 알 수 있듯이, 신
윤복은 다양한 이야기를 이끌어 낼 수 있는 좋은 주제가 기생이라고 생
각했는데, 기생을 바라보는 그의 시선이 조선의 보편적인 남자들과 별
반 다르지 않다는 생각이 든다. 조선 남자들에게 기생은 강압적이고 일
방적인 취향과 분출의 대상일 뿐이다. 내가 신윤복에 대해 너무 인색한
것일까? 아, 유감은 전혀 없다.

전시장 안팎에서 미술 애호가들이나 일반적인 관람객들과 수시로
예술에 대한 이야기를 하게 되는데, 이들 대부분이 화가들을 세상에 오
염되지 않은 순수의 결정체나 성직자처럼 보는 경향이 있다. 화가는 세
상의 수많은 직업 중 하나이고 많고 많은 사람 중 하나일 뿐이다.

〈연당의 여인〉을 보며 이런 생각을 해 보았다. 만약에 기생 앞에 부
귀와 영화를 상징하는 모란꽃을 저렇게 한가득 그렸다면, 아니면 청춘
을 상징하는 패랭이꽃을 저렇게 한가득 그렸다면 그림의 내용이 어떠
했을까 하고 말이다. 만약 연꽃을 대신하여 모란꽃이 탐스럽게 그려졌
다면 산전수전을 다 겪은 기생이 이제는 정자에 앉아 한가로운 여가를
즐길 만큼 헛되게 살지 않았구나 하는 생각을 했을 것이고, 패랭이꽃이
그려졌다면 청춘을 흘려보낸 한 많은 여인의 삶을 한 번쯤 반추하며 위
로의 눈길을 보냈을 것이다.

연꽃의 등장은 화가가 의도했든 의도하지 않았든, 기생의 삶을 난처
하게 하는 게 틀림없다. 이쯤에서 〈연당의 여인〉의 전체적인 분위기와
닮은 서거정의 시를 올려 본다.

> 혼자 앉아 찾아오는 손님도 없이
> 빈 뜰에는 비 기운만 어둑하구나.
> 물고기가 흔드는지 연잎이 움직이고

까치가 밟았는가, 나뭇가지가 흔들린다.

거문고가 젖었어도 줄에서는 소리가 나고

화로는 싸늘한데 불씨는 아직 남아 있다.

진흙 길이 출입을 가로막으니

하루 종일 문을 닫아걸고 있다.

- 서거정, 〈혼자 앉아〉

아름다워 슬픈, 극한의 직업

—

기생. 현대에 와서는 그들을 전통 예술의 전승자들로 재조명하려는 긍정적인 시선이 발견되고 있다. 하지만 기생의 삶은 후각을 자극하는 분내와 시각을 자극하는 화려한 외모 그리고 권력을 가진 여러 남자들과의 자유로운 만남 등을 연상시켜 여전히 부정적 이미지를 가지고 있는 것도 사실이다. 이렇게 꽤 많은 시간이 흘러 기생의 삶은 긍정과 부정 사이에 놓였지만, 당시 조선 사회의 가난한 백성들에게는 질투의 대상이기도 했고 동경의 대상이기도 했다. 하루 한 끼니도 해결하기 쉽지 않은 배곯는 집에서는 지독한 가난으로부터 집안을 일으켜 줄 딸아이의 유망한 직업 목록에 기생도 있었다. 그중에서도 의녀, 즉 약방기생은 당시 최상급 기생 대접을 받았기 때문에 할 수만 있다면 뒷돈을 들여서라도 기적에 올리기도 했던 모양이다.

한 여자의 인생보다 온 가족을 위한 희생이 더 절실하고 더 가치 있다고 보았던 시절로, 기생이 되어야 했던 사연도 다양했다. 기생 어미를 둔 신분적 태생 때문에 어쩔 수 없이 기생이 된 여자, 양반의 서얼로 태어나 차별적 냉대를 버리고 기생을 택한 여자, 몰락한 가문 때문에 관의 기생이 된 양반가의 여자, 그리고 제일 많은 경우로 절대적 빈곤 때문에 가족을 위해 기생으로 팔려 간 어린 딸…… 이들 중에 누구도 진정으로

신윤복의
〈연당의
여인〉

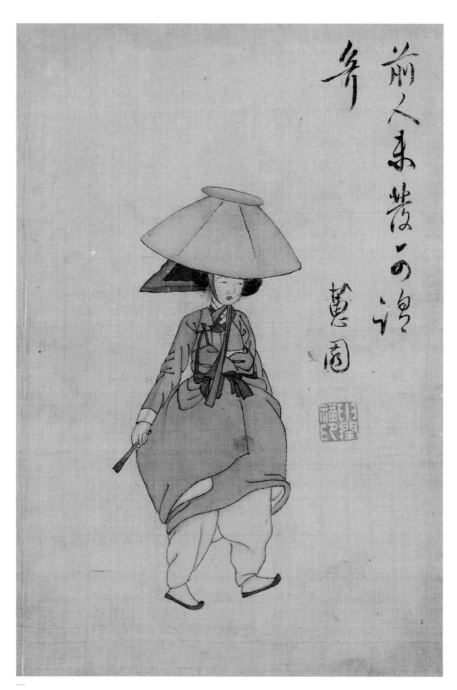

前人未發之祕

蕙園

신윤복, 〈전모를 쓴 여인〉

『여속도첩』제2면, 18–19세기, 비단에 채색,
29.7×24.5cm, 국립중앙박물관.

기생이 되고 싶었던 사람은 단 한 명도 없었을 것이다.

그렇게 파란만장한 삶을 살아간 기생의 일이란 술자리에서 노래와 춤, 악기로 참석자들의 흥을 돋워 즐겁게 해 주는 것이었다. 그러다 보니 기생 수업은 혹독했다. 생황이나 가야금 같은 악기 배우기는 물론이고 노래, 무용, 한시를 짓고 해석하는 법, 예의범절 등을 익혀야 했다. 거기에 틈틈이 몸매와 피부 가꾸기는 기본이었다. 기생 한 사람이 저 많은 예능을 두루 갖추어야 하니 여러모로 만만치 않았다. 오늘날에도 시, 춤, 노래, 악기 연주 중 하나만 선택하여 열심히 갈고닦아도 힘든 게 문화·예술 장르인데, 조선의 기생은 적성과 상관없이 생존을 위해 저 모든 것을 배워 언제 어느 술자리에 불려 가더라도 프로처럼 능숙해야 했던 것이다.

이 정도의 교육 커리큘럼이라면 그 내용은 다르더라도 조선 사대부들이 하는 공부의 양 못지않아 보인다. 이들이 상대하는 남자들 대부분이 재물을 가진 부자 상인들이거나 관아의 역관과 의관 같은 중인, 그리고 사대부들이니, 고객치고는 매우 까다롭고 수준 높은 남자들의 정신과 문화에 어느 정도는 맞출 수 있어야 했기 때문이다.

물론 조선의 모든 기생이 이 같은 혹독한 훈련 과정을 겪은 것은 아니며, 지방마다 참석자들의 모임을 주관하는 기방 문화가 조금씩 달랐다. 특히 임진왜란과 병자호란을 치른 뒤에 기생 문화가 많이 달라지며 기생 부류도 나뉘게 된다.

우선 까다로운 교육 과정을 거쳐 한시 짓기는 물론 노래와 춤 그리고 악기 연주에 능통한 일패기생이 있었다. 이들은 궁중이나 관아에 소속되어 대부분 권력자를 기부妓夫(기둥서방)로 둔 유부녀 기생들로, 관에서 열리는 잔치는 물론 그 지역의 실력자들의 잔치에 나가 흥을 돋우더라도 다른 손님들에게 몸을 파는 일을 부끄럽게 생각했다. 오늘날에 와서 전통 예술의 계승자나 전위적인 공연예술가로 평가받는 기생이

1·2 신윤복, 〈전모를 쓴 여인〉, 부분
기생의 삶은 화려해 보였지만 실제로는
사회적 멸시의 시선에서 벗어날 수 없었다.

1

이 일패기생이다.

그다음으로 이패기생은 일패기생보다는 아래 서열로, 간단한 가무 실력을 갖추어 흥을 돋우며 서화도 어느 정도 배워 선비들과 겨루기도 했지만, 성을 제공하고 대가를 받는 기생들이다. 마지막으로 삼패기생은 전적으로 술과 몸을 파는 제일 밑의 기생들이다.

가난한 백성들의 눈에 비친 기생의 삶이란 값비싼 옷감으로 만든 옷을 입고 장신구를 마음껏 두를 만큼의 물질적 풍요를 가졌으며, 여자의 사회 활동이 제약받던 시대에 남자들과 공개적으로 정치, 경제, 사회에 대한 정보를 나눌 수 있었으며, 권력층과 연애도 할 수 있었다. 또 운이 좋아 권력가의 첩으로 들어가면 팔자를 고친다는 인식도 빼놓을 수 없었다. 하지만 실제로 기생이란, 남자들의 접대부 정도의 취급을 받았을 뿐이다.

EBS 텔레비전 프로그램 중에 그야말로 극한 직업을 소개하는 〈극한 직업〉이 있다. 그 프로그램을 간혹 보면, 우리 사회에는 상상을 초월하는 힘든 작업 환경에서 일하는 사람들이 많음을 알 수 있다. 가만히 있어도 무더운 여름날에 외부보다 더 뜨거운 공간에서 안전을 위해 두꺼운 특수복을 입고 땀을 비 오듯 쏟으며 쉴 새 없이 일하는 노동자의 모습은 안쓰럽기만 하다.

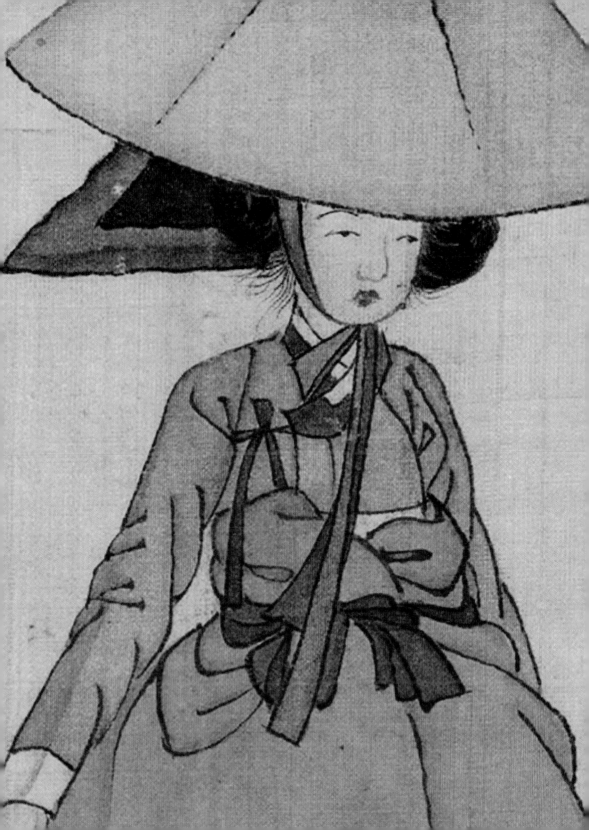

한번은 전기를 만드는 발전소에 계신 분들이 일하는 모습을 보고는, 저렇게 열악한 환경에서 어렵게 만드는 전기를 내가 너무 쉽고 편안하게 사용하고 있구나 하고 죄송한 마음이 들기까지 했다. 그러고 보면 우리 삶의 현장 곳곳에는 극한 상황에서 일하는 직업이 많다.

'기생'을 그린 그림을 보면서 이 또한 극한 직업이었다는 생각이 든다. 호사스러운 옷과 장신구를 몸에 여러 겹 둘러 치장을 하고, 다른 사람들이 뜨거운 들판에서 일을 하고 있을 때 시원한 산이나 연못가 정자에서 남자들과 노래하고 춤을 추니 극한 환경과는 거리가 멀어 보인다. 하지만 극한 환경이라는 것이 어디 외부적으로 열악한 데만 있을까. 정신적으로 열악한 환경이라는 것도 있다. 어쩌면 외부적 환경의 열악함보다 내부적 환경의 열악함이 더 극한 상황이 아닌가 싶다.

텔레비전에서 소개하는 극한 직업의 근무자들은 자부심과 긍지를 가지고 있었다. 내가 힘들어도 내 가족을 위해, 나아가 우리나라의 산업 발전을 위해 일한다는 자부심으로 모든 열악한 환경을 이겨 낸다고 했다.

그러나 기생이란 직업은 죽을 때까지 사회적 멸시의 시선에서 벗어날 수 없었다. 그런데 그보다 더한 고통은 자신의 희생으로 가족이 먹고 살 만해지면 자신과 거리를 두기 시작한다는 것이다. 또 물질적 풍요라는 것도 젊은 한때로, 모아 놓은 재물이 없이 병이 들거나 늙으면 더욱 비참한 삶을 살게 된다. 세상의 냉대에서 받는 정신적 고통이 어떠했을까 생각해 보면, 더운 계절에 뜨거운 일을 하고 추운 계절에 차가운 일을 하는 고통 이상이었을 것 같다.

여성이 손목 한 번 잡히는 것만으로도 정절을 잃은 듯 자살까지 생각해야 했던 조선 시대 중후반, 그 시절에 기생은 인간이 아니라 물건처럼 여겨지기도 했다. 기생은 '여관의 요강'이란 뜻의 '점중요강店中溺綱'이라고 불리기도 했는데, 이 사실만 보아도 기생이 일상생활에서 얼마나 모욕당하고 수치심을 느껴야 했는지를 알 수 있다.

누가, 누구의 삶을 평가할 수 있습니까?

—

어떤 연유로 기생의 삶을 살았든지 간에 그들이 스스로 인간이기를 포기한 적은 없을 것이다. 기생은 다른 생물(남자)의 영양분을 빼앗으면서 살아가는 기생寄生 같은 존재가 아니라, 자기 삶의 주인공으로, 주체적 존재로 살고자 했다.

우리에게 익숙한 명기 황진이가 있다. 조선 중종 때의 기생이 현대까지 알려져 영화나 드라마의 소재로 자주 등장하는 것은 그녀의 기록이 잘 남아 있기 때문이다. 암행어사로 송도에 갔던 이덕형도 『송도기이松都記異』에 그녀에 대한 기록을 남겼다. 조선 시대의 기록물이란 남자들에 의해, 남자들의 시선으로 기록된 것으로, 여자를 기록할 정도로 여자들에게 관대하지 않았다. 그럼에도 황진이에 대한 칭찬 일색의 기록이 남아 있다는 것은 그녀가 여러모로 출중했음을 보여 준다.

『송도기이』에 나오는 선녀라는 말은 그녀의 미모가 어느 정도였는지 가늠하게 하고, 천재적인 시인이자 절창이라는 말은 다른 기록에서도 황진이가 지은 시와 함께 전해진다. 한글로 번역한 황진이의 시만 읽어 보아도 그녀가 당대에 불후의 시조 시인으로 전국적 명성을 떨친 이유를 알기에 충분하다. 타고난 미모에 한시와 노래, 춤, 악기까지 두루 능통한 것도 대단한데, 그녀의 깊은 학식에 대해서도 주목할 만한 기록이 있다. 왕족 벽계수와의 시조 대결에서 가볍게 완승을 한 일화도 있지만, 조선 중기의 유학자 화담 서경덕과 사제 관계를 맺은 일화도 유명하다. 서경덕 선생이 누구던가. 그의 기 철학을 기반으로 이황과 이이가 조선 성리학의 일부를 정립했을 정도로 대단한 학자인데, 그런 분이 황진이를 제자로 받아들였다면 그녀의 학문적 깊이를 알 만하다.

황진이는 남자에게 선택된 것이 아니라 스스로 당대의 내로라하는 선비들과 학문을 겨루어 실력을 보고 동석 여부를 결정했으니, 서경덕,

박연폭포와 함께 '송도삼절松都三絕'이라 불릴 만하다. 이참에 벽계수와 관련된 황진이의 시를 읽어 본다.

> 청산리 벽계수야, 수이 감을 자랑 마라.
> 일도창해一到滄海하면 돌아오기 어려우니.
> 명월明月이 만공산滿空山하니 쉬어 간들 어떠리.
> (푸른 산의 맑은 물아, 쉽게 흘러간다고 자랑하지 마라.
> 한 번 푸른 바다에 가면 다시 돌아오기 어려우니.
> 밝은 달빛이 빈산에 가득 비치니 잠시 쉬었다 가면 어떠한가.)

또 같은 시대에 살았던 부안의 이매창도 황진이와 함께 다재다능했던 예술가로 평가받는 명기다. 조선 후기의 학자 홍만종은 『소화시평小華詩評』에서 "송도의 황진이와 부안의 매창은 그 시가 문사들과 견줄 만큼 빼어나다"고 평하고 있다.

이매창은 기생으로서의 외모는 선비들의 기대에 못 미쳤다는 기록이 남아 있지만, 한시와 거문고 실력이 매우 뛰어나 허균, 이귀 등 실력 있는 문인들이 그녀와 글벗을 자청했을 정도였다. 특히 그녀의 시는 글감이 호방하고 사물을 관조하는 넉넉한 시선을 가진 것으로 유명하다.

이매창이 20년에 걸친 자신과 시인 유희경의 사랑을 소재로 지은 많은 작품들이 그녀의 『매창집』과 김천택의 『청구영언靑丘永言』에 실려 있고, 그 밖의 시조들도 이능화의 『조선해어화사』를 통해 전해진다. 많은 문헌에서 이매창의 시를 앞다투어 소개하기도 했고, 중종 때의 선비들은 그녀의 시비를 세워 주었을 정도였다.

오늘날의 한학자들은 그녀의 시를 어떻게 보고 있는지 살펴보니 '품격 있다'는 평이 제일 많았다. 교과서에 실려 이미 우리에게 익숙한, 유희경과의 사랑이 낳은 이매창의 시를 읽어 본다.

신윤복,
〈전모를 쓴 여인〉, 부분
어떤 연유로 기생이 되었
든, 그들은 남자에게 기생
하는 존재가 아니라 자기
삶의 주인공으로, 주체적
존재로 살고자 했다.

작가 미상, 〈계월향 초상〉
1815년, 비단에 채색,
105×70cm, 국립민속박물관.

이화우梨花雨 흩날릴 제 울며 잡고 이별한 님.

추풍낙엽에 저도 나를 생각하는가.

천 리에 외로운 꿈만 오락가락하노라.

(배꽃이 비처럼 흩날릴 때 울며불며 이별한 임.

가을바람에 낙엽이 떨어지면 그도 나를 생각할까.

천 리나 떨어져서 외로운 꿈만 오락가락하는구나.)

　학계에서는 고려가요가 지닌 '정情'과 '한恨'의 정서가 현대까지 전해
진 데에는 기생들이 중요한 역할을 했다고 본다.
　사회는 기생을 멸시했으나 기생은 위기의 나라를 위해 목숨을 바치
기도 했다. 논개가 임진왜란 당시 진주성이 왜적에게 짓밟히자 적장을
껴안고 남강에 투신한 사실은 이미 알려진 경우다. 평양 기생이자 평안
도 병마절도사 김응서의 애첩이었던 계월향 역시 임진왜란 때 왜장에
게 몸을 더럽히자 적장을 속여 김응서에게 그의 머리를 베게 한 뒤 자결
했다. 또한, 일제 강점기 때는 많은 기생들이 국채보상운동 등 항일 운
동에도 적극적으로 참여했다. 물론 모든 기생들이 앞서 소개한 기생들
처럼 한국 문학사에 길이 남을 예술가이거나 나라를 구한 애국자는 아
니었다. 그러나 신윤복의 여러 그림에서처럼 기생이 남자들의 성性과
유흥을 위해서만 존재한 듯이 평가하는 것은 아쉽다.
　인생의 행로가 결정되는 것에는 유전적 요소, 환경적 요소, 경험적
요소가 있다. 조선 기생의 삶은 어느 경우인가……
　옛 그림을 통해 생각해 본다. 과연 타인을 향해 자신 있게 손가락질
할 수 있는 자가 누구인가? 누가, 누구의 삶을 평가할 수 있는가? 옛 사
람의 인생이든 현대인의 인생이든, 타인의 척박한 삶에 대해 따뜻한 위
로와 격려는 못 해 주더라도, 함부로 평가하고 멸시하지는 않았으면 한
다. 그도 사랑받아 마땅한, 이 땅의 귀한 존재이기 때문이다.

마르티나 도이힐러 지음, 이훈상 옮김,『한국 사회의 유교적 변환』, 아카넷, 2003

주희 지음, 김미영 옮김,『대학·중용』, 홍익출판사, 2005

지그문트 프로이트 지음, 박정수 옮김,『청소년을 위한 꿈의 해석』, 두리미디어, 2011

─── , 윤희기 옮김,『무의식에 관하여』, 열린책들, 1997

강관식,『조선 후기 궁중화원 연구』上·下, 돌베개, 2001

강릉오죽헌시립박물관 펴냄,『아름다운 여성, 신사임당』, 강릉시, 2004

강명관,『책벌레들 조선을 만들다』, 푸른역사, 2007

강신주,『공자 & 맹자』, 김영사, 2013

강혜선 외 13명,『한국의 고전을 읽는다 3: 고전문학 下』, 휴머니스트, 2006

고운기 외 16명,『한국의 고전을 읽는다 4: 역사·정치』, 휴머니스트, 2006

권영철 외,「규방가사에 나타난 조선시대 여성의 노동제상」,『여성문제연구』, 19호,
 대구가톨릭대학교, 1991

권중달 외 14명,『동양의 고전을 읽는다 1: 역사·정치』, 휴머니스트, 2006

규장각한국학연구원,『조선 양반의 일생』, 글항아리, 2009

─── ,『조선 전문가의 일생』, 글항아리, 2010

─── ·이숙인 책임기획,『조선 여성의 일생』, 글항아리, 2010

김경미, 「선비의 아내, 그녀들의 숨은 노동」, 『여/성이론』, 11호, 2004

김도환, 『정조와 홍대용, 생각을 겨루다』, 책세상, 2012

김만선, 『유배: 권력은 지우려 했고, 세상은 간직하려 했던 사람들』, 갤리온, 2008

김석근 외 16명, 『한국의 고전을 읽는다 5: 문화·사상』, 휴머니스트, 2006

김용숙, 『조선조 여류문학의 연구』, 숙명여자대학교 출판부, 1979

김준호, 『한국 생태학 100년』, 서울대학교 출판부, 2004

김필동, 『차별과 연대-조선 사회의 신분과 조직』, 문학과 지성사, 1999

김형찬, 『논어』, 홍익출판사, 1999

문중양, 『우리 역사 과학 기행』, 동아시아, 2006

박광용, 『영조와 정조의 나라』, 푸른역사, 1998

박석, 『송대의 신유학자들은 문학을 어떻게 보았는가』, 역락, 2005

박영규, 『한 권으로 읽는 조선왕조실록』, 웅진닷컴, 2004

박정혜, 『조선시대 궁중기록화 연구』, 일지사, 2000

배병삼, 『논어, 사람의 길을 열다』, 사계절, 2005

_____, 『우리에게 유교란 무엇인가』, 녹색평론사, 2012

손직수, 『조선시대 여성교육 연구』, 성균관대학교 출판부, 1982

신병주, 『규장각에서 찾은 조선의 명품들』, 책과 함께, 2007

──, 『조선평전』, 글항아리, 2011

── ·노대환, 『고전소설 속 역사여행』, 돌베개, 2005

심재우 외 4명, 『조선의 세자로 살아가기』, 돌베개, 2013

안대회, 『선비답게 산다는 것』, 푸른역사, 2007

──, 「책장수, 조신선」, 『조선의 프로페셔널』, 휴머니스트, 2007

안휘준, 『한국 회화의 이해』, 시공아트, 2004

──, 『화원: 조선화원대전부록』, 삼성미술관 리움, 2011

── 외, 『한국의 미, 최고의 예술품을 찾아서 1』, 돌베개, 2007

연세대학교 국학연구원 펴냄, 『한국실학사상연구 4: 과학기술편』, 혜안, 2005

오항녕, 『조선의 힘』, 역사비평사, 2010

유성룡 지음, 이재호 옮김, 『징비록』, 역사의 아침, 2007

유일석, 『논어』, 북팜, 2012

이능화 지음, 이재곤 옮김, 『조선해어화사』, 동문선, 1992

이민희, 『16-19세기 서적중개상과 소설·서적 유통 관계 연구』, 역락, 2007

──, 『조선을 훔친 위험한 책들』, 글항아리, 2008

이성무, 『조선시대 당쟁사 1·2』, 동방미디어, 2000

이우성, 『한국의 역사상』, 창작과 비평사, 1982

이이 지음, 임헌규 옮김, 『답성호원』, 책세상, 2013

이혜순 외, 『18세기 여성생활사 자료집 1-8』, 보고사, 2010

조광국, 『한국 문화와 기녀』, 월인, 2004

조혜란, 「조선시대 여성 독서의 지형도」, 『한국문화연구』, 8호, 이화여자대학교
 한국문화연구원, 2005

한국여성연구소 여성사연구실, 『우리 여성의 역사』, 청년사, 1999

한국정신문화연구원, 『한국민족문화대백과사전』, 한국정신문화연구원, 1991

한길연, 『대하소설의 의식성향과 향유층위에 관한 연구』, 서울대학교 박사학위 논문,
 2005

한우근, 『유교정치와 불교』, 일조각, 1993

KBS 인사이드아시아 유교 제작팀, 『유교, 아시아의 힘』, 예담, 2007

참고
문헌

옛 그림에도 사람이 살고 있네

2014년 4월 30일 초판 1쇄 발행
2020년 1월 20일 초판 6쇄 발행

지은이 | 이일수
발행인 | 윤호권

발행처 (주)시공사
출판등록 1989년 5월 10일(제3-248호)

주소 | 서울시 서초구 사임당로 82(우편번호 06641)
전화 | 편집 (02)2046-2844 · 마케팅 (02)2046-2800
팩스 | 편집 · 마케팅 (02)585-1755
홈페이지 www.sigongart.com

이 책에 실린 일부 작품은 안동대학교 박물관, 삼성미술관 리움, 아모레 퍼시픽 미술관, 간송미술관,
국립고궁박물관, 서울대학교 박물관, 동아대학교 박물관, 오죽헌시립박물관, 고려대학교 박물관,
경기도박물관, 국립민속박물관으로부터 사용 허락을 받은 것입니다.
사용 허락을 받지 못한 작품은 저작권자가 확인되는 대로 허가 절차를 밟겠습니다.

ISBN 978-89-527-7123-0 03600